繪畫

追隨大師的目光及筆觸透析名畫

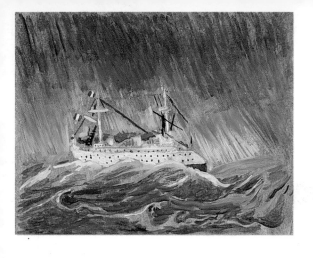

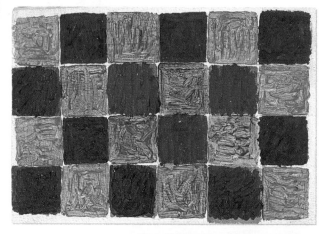
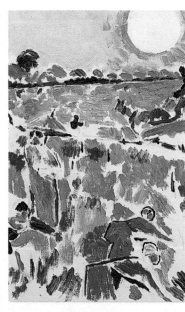

繪 畫

追隨大師的目光及筆觸透析名畫

傑佛瑞・侃普（Jeffery Camp）著

貓頭鷹

繪畫之反撲

秦青

自從達達主義大師杜象（Marcel Duchamp）在1913年開始，以「現成物」為繪畫的材料，把「實物」當成「顏料」，靈活運用，創造出一連串機智詼諧又富有革命性的作品，如「腳踏車輪」（把一只腳踏車的輪子顛倒放置，固定在一底座上）之類的作品。其中，最有名的一件，便是他1917年所推出的「噴泉」（把一只男用小便斗，單獨平放在台座上）。從此，以實物為裝置的藝術之門，便打開了。其影響既深且遠，值得肯定。

達達派的健將們如畢卡比亞、曼，瑞，多半勇於打破習套成規，摧毀中產階級商業式的價值觀，在藝術上開創了許多驚人的實驗。不過，當時現代主義的主流，如後期印象派、立體派、野獸派等，對達達的實驗多半採選擇性的吸取與轉化，並沒有照單全收。杜象的以「實物」為「顏料」的主張，徹底打破繪畫「平面彩繪」的觀念，但並未被現代主義者們所完全接受。因此，局限在畫面與畫框的範疇中，從事繪畫或實物拼貼的作法，仍為畫壇主流。

二次世界大戰後，美國紐約出現了以波洛克（Jackson Pollock）為首的抽象表現主義「行動畫派」；之後，接著是60年代的「普普藝術」、「歐普藝術」；70年代的「照像寫實主義」；80年代的「新意象」；他們大多都遵循現代主義的原則，可以把畫面分割切散、拼成各種不規則的立體形狀；可以在畫面上固定或拼貼各種實物。但完全用實物取代畫面的作品，尚未大量出現。而與上述各種畫派同時興起的「即興發生藝術」或「地景藝術」，仍然不是主流。

不過，80年代中期，後現代主義興起，多元化漸漸成了繪畫的主流，除了平面繪畫外，各種非繪畫的藝術創作大行其道，其中以裝置藝術最為流行。杜象式的作品，或與杜象創作精神一脈相承的藝術派別，隨處可見。觀眾與藝術家皆趨之若鶩，一窩成蜂。

在1985年到95的十年間，走入各大現代美術館，平面繪畫好像已退居次要地位。所有主要大展場的空間，全被「裝置」或「類似裝置」的實物充塞。觀者要想觀賞當代畫家精緻絕妙的平面繪畫，幾乎是鳳毛麟角，可遇而不可求了。

盛極必衰，物極必反，在裝置藝術充斥各種公私藝術展場時，魚目混珠、良莠不齊的劣質裝置也大量出現。有些作品讓人一眼即盡、既無深刻的思想為基礎，又無創意的觀念為支撐，弄得觀眾倒盡胃口，失去興趣。於是大眾又想到了平面繪畫的好處。

侃普（Jeffery Camp）是少數先知先覺的畫家。他努力於平面繪畫多年，深知藝術不是一時的炫奇弄怪。那些膚淺的耍把戲式的各種拼貼組合，終將遭到時間的淘汰。藝術仍要回歸偉大的「繼往開來」傳統，在創新中，深刻的反省過去與現在的關係，並提出自己的見解。

於是侃氏在90年代開始，便著手編輯此書，書名簡單而一針見血，完全反映了他的藝術主張，那就是《繪畫》。藝術語言的創新不但是橫的開拓，也是縱的繼承，更是與古代或過去大師的對話。因此侃氏主張通過臨摹，廣泛而深入地了解歷代大師的傑作，吸收其中豐富的繪畫語言，以爲己用。他反覆強調揮筆弄彩之樂，強調妙手入微之趣，希望在21世紀，開創出平面繪畫的新天地。

此書於1996年由英國DK（Dorling Kindersley）出版社印行，同時在倫敦、紐約、斯圖加、莫斯科發售，一時洛陽紙貴，反映頗佳。台灣貓頭鷹出版社有鑑於此，也以最快的速度將全書中譯，配合精選而實用的插圖，精印出版。如此盛舉，當是愛好繪畫、研究繪畫者的一大福音。

台灣近年來，也有裝置藝術流行的趨勢，此書的出版，或可幫助藝術家及藝術欣賞者，從更全面的角度思考藝術的本質，進而培養出敏銳的鑑賞力，照見所有真正深刻藝術作品的核心，去蕪存菁，澡雪精神，使每一個人的藝術審美生活，更形充實，並免於在流行的浪潮中，隨波逐流而遭沒頂。

<div align="right">

本文作者爲師範大學英語系及翻研所教授

知名畫家、詩人

</div>

讓《繪畫》豐富生活內涵

近幾十年來，台灣經濟快速發展，人民生活富裕，但大多數人總覺得精神生活貧乏空虛。為了豐富生活內涵，提高生活品質，越來越多人開始接觸藝術，祈求心靈與精神有所寄託，不致迷失，同時培養氣質。

學習繪畫便是其中之一。雖然有人認為繪畫需要特殊的天賦，是硬學不來的，但我不以為然；因為用畫筆描繪周遭事物乃是人類與生俱來的本能，就像學習說話一樣，只要經過努力練習便可學會，只是有程度上的差別而已，但我們學習繪畫的目的並非一定要成為畫家，而是要豐富生活的內涵。

一般人學畫最困難的是不知如何開始，英國皇家藝術學院院士、著名資深繪畫教授Jeffery Camp所寫的這本《繪畫》正好為我們揭開了學習繪畫的神祕面紗，是一本有關繪畫思維及技法的入門書，很實際且啟人靈感，老少皆宜。我發覺本書有幾項特點：

一、它不同於傳統中國畫的臨摹範本，而完全是以啟發靈感、增進思維的方式，建立自我的創作觀念。

二、作者用最簡單的繪畫術語及最豐富的意象來解說繪畫的各個方面，讓讀者在臨摹名家作品的過程中讚賞繪畫作品。

三、本書並未揹負學院派的包袱，所以在觀念上及技法上，不像其他同類型的書那麼僵硬。這種教學方式非常適合我們這個時代的需求。

四、本書不但一方面教你如何用筆、用色來記錄風景，描繪人體、靜物及動物，同時也教你如何欣賞梵谷、馬內、塞尚、莫迪里亞尼、秀拉、竇加、畢卡索等藝術大師的名作，就像帶領你閱讀一部西洋美術史。

五、本書也教你如何去發掘生活周遭的一些靈感，並加以激發，讓你搭上心靈探索之旅。

對於這樣一本以扼要辭句教畫，而又提供寬廣想像空間的繪畫入門書，實在值得推薦給大家，做為習畫、賞畫的終生好伴侶！

本文作者為中華民國現代畫會創立人

發現自己比想像中更具創造力

（簽名）

> 「拿起畫筆，不要害怕。相信你告訴自己的每則故事，畫出你最喜歡的；
> 那個令你顫慄、毛骨悚然的故事，或者令你感動流淚的故事。」

作者Jeffery Camp的這本書非常的有結構性，以色彩、戶外寫生以及人體畫、靜物與動物畫，到繪畫的最終興味「想像」，流暢地連貫了繪畫表現的形式和精神性的引導。從最基礎的素材介紹，然後走出室內迎向多采多姿的大自然，藉著自然景觀的變化，將繪畫中最重要的條件，例如觀察對象、空間的處理，逐步地帶領讀者進入繪畫的領域。我想，對於一個初學者而言，他會很容易地發現，原來繪畫在輕鬆的漫遊之中，還帶著幾分嚴肅的意義，因為初拿起彩筆的朋友必須先認識色彩的名稱，甚至幾種色相之間的特性，作者專業性的介紹的確點出了藝術創作的嚴肅性，使得大家不至於誤解藝術創作或者繪畫實踐僅止於主觀情思的宣洩而已。

我們可以看出作者對於西洋美術史掌握的熟稔程度，幫助了這本書的深淺合度，在順暢的文字和充滿情感的體悟之中，滲入學術的意味，這種行文的方式十分的溫馨，不至於嚇走真心想要開始畫畫的人，不過，他們可以從書裡明顯發現，繪畫的實踐必須站在最基礎的原點上，而不是即刻動手卻漫無步驟的莽撞。這種安排會讓許多想畫畫的人安心；他們若有耐心地從第一個單元讀起，便容易在美術社買到專業的水彩用具了。而對於那些只想欣賞的人而言，我建議大家可以從「人體畫」這個單元讀起，因為它的內容十分貼近我們的生活和內心情感，從這裡可以了解藝術之所以可愛的地方是，許多抽象的情感、觀念、想像，竟然真實地在色彩、形狀或者某個想像界域之中呈現。比起從事創作的工作者而言，單純的欣賞是幸福的，但是，欣賞之餘，仍然要回頭對照著「色彩」單元談到的技巧和方法；這是從主觀欣賞到是客觀鑑賞的重要步驟。

用很簡短的篇幅分享自己對作者著作的心得，我想這本書應該是可以引起許多人想畫畫的衝動，對於一些已經開始畫畫的人，則有著較深的美術史的介紹和對應在繪畫實踐時所需釐清的觀念，甚至能夠啟發新的想像空間的作用。一如作者所說：「問他是否相信上帝，馬諦斯回答：『當我繪畫時，我相信。』只畫你所深信的：一旦你開始繪畫，會發現自己比想像中更信上帝，或更天真，或更具創造力。」

本文作者為國立歷史博物館館長

題獻桃樂西與愛莉絲

DK

A DORLING KINDERSLEY BOOK
www.dk.com
Original title : PAINT
Copyright © 1996 Dorling Kindersley
Limited, London.
Text Copyright © 1996 Jeffery Camp
Chinese Text Copyright © 1999
Owl Publishing House
All rights reserved.

作者　傑佛瑞·侃普
翻譯　李淑真
審定／封面題字　羅　青
編輯顧問　陳正雄
執行主編　謝宜英
責任編輯　曹　慧
編輯協力　王存立　金炫辰　江嘉瑩
封面設計　張士勇
電腦排版　李曉青
發行人　郭重興
出版　貓頭鷹出版社股份有限公司
發行　城邦文化事業股份有限公司
台北市信義路二段 213 號 11 樓
service@cite.com.tw
香港發行所　城邦(香港)出版集團
電話：852-25086231
傳真：852-25789337
新馬發行所　城邦(新馬)出版集團
電話：603-2060833
傳真：603-2060633
印製　成陽彩色製版印刷股份有限公司
初版　1999 年 11 月
讀者服務專線　(02) 2396-5698
郵撥帳號　18966004
城邦文化事業股份有限公司
行政院新聞局出版事業登記證：
局版北市業字第 1727 號
定價　新臺幣 1290 元
ISBN 957-0337-07-9

目　次

想像

結語

關於作者

傑佛瑞·侃普（Jeffery Camp, 1923-），英國蘇佛克人（Suffolk）。早年受教於愛丁堡藝術學院的吉利斯（William Gillies）與麥斯威爾（John Maxwell），求學期間獲得多次旅遊獎助學金。

1963至1989年任教於倫敦斯萊德美術學校。1974年成為英國皇家藝術學會的院士，畫作展出頻繁，包括1968年在倫敦新藝術中心的個展、1959、1962及1963年在海倫·萊索美術館（Helen Lessore's Beaux Arts Gallery）、1978年在舍本汀畫廊（Serpentine Gallery），以及1984、1993年在布饒斯與達比畫館（Browse and Darby Gallery）。1985年為格林伍德（Nigel Greenwood）選入海華年展（Hayward Annual），並於1988年在倫敦英國皇家藝術學會舉辦一次重要的回顧展。作品為許多公共建物所收藏，例如大布列顛藝術協會、英國議會及泰德畫廊（Tate Gallery）。

另著有*Draw : How to Master the Art*（亦由英國DK公司出版）。

前　言

本書企圖融合繪畫與文字，使兩者融合無間。浪漫時代布雷克(注①)的書已臻化境，例如他為但丁《神曲》＜地獄篇＞所繪製的水彩插圖，便動人無比。常常有人不斷強調「繪畫是教不來的」；請你現在就拿出畫筆！即可證明繪畫就像呼吸一樣輕鬆、自然：而我已厭倦沒有繪畫的視覺把戲，厭倦達達(注②)追隨者那種不用繪畫而全靠取巧之媒材組合。

當愛莉絲·尼爾(Alice Neel)運用樸拙的筆法畫出安迪·沃荷(注③)穿著女用束腹的瘋狂樣時，她在享受以運用繪畫為新聞報導的樂趣；當然，沃荷若被保存在防腐劑裡可能更加引人側目。當此風行流派橫行之際，多難得還能激賞諸如年輕的呂西昂·佛洛依德(Lucian Freud)或麥可·安德魯斯(Michael Andrews)細緻的筆觸、尤安·烏格勞(Euan Uglow)柔和純粹的梨子、克雷吉·艾奇生(Craigie Aitchison)運用擦揉黑色油彩以突顯出的彩虹之美，或者像法蘭西斯·培根(注④)在粗亞麻畫布上長長的側拖筆。

為了畫海景，我從倫敦搭火車到布萊頓；通常我毋需多言，一路上就能享受凝視其他乘客之樂。他們的背後是我們的居所；河流、後花園、工廠的片斷景象，還有許許多多美麗的英格蘭村景。同車其他乘客卻不在意這些個，甚至沒發現窗戶髒了。他們或看報，或論事，眼睛東看西看，卻毫無視覺經驗可言。

在這本書裡，大約有1500幅圖像。倘若你拘謹如我，只可能被其中小部分的畫所打動；不過你一定能夠享受握著一枝沾滿了顏料的畫筆的樂趣。

注釋

① 布雷克(William Blake, 1757-1827)英國畫家、詩人、雕刻家，神祕主義者。1771年開始創作水彩人物畫；作品極富詩意與想像力。重要繪畫有《坎特伯里朝聖記》、《雅各的夢》，以及年近七十時為《約伯記》所作的21幅插圖。
② 達達主義：1916年創始於蘇黎士的現代美術流派；其精神為憎惡一次大戰帶來的絕望，並攻擊傳統的藝術價值。「達達」一詞是隨手翻字典、用尺隨指一字就定下的。達達主義極著名的作品有杜象(Duchamp)的《泉》(*Fountain*)——直接展示了一件搪瓷小便斗。1960年代又有藝術家想重振達達主義驚世駭俗的技倆，終未能形成風潮。
③ 安迪·沃荷(Andy Warhol, 1927-1987)美國藝術家，1961年成為普普藝術先驅。
④ 法蘭西斯·培根(Francis Bacon, 1909-1992)愛爾蘭畫家，未受過正規教育，19歲開始作畫。風格來自超現實主義，雖有不少作品傳世，但多數為其所毀。

序言

臨摹、練習與修飾 (Copying, Practice, and Touch)

用新鮮的色彩渲染這個世界是令人愉悅的。有人說素描可以教，繪畫卻不行。大部分人都遇到過好老師，他們的教法多是口頭敘述；而教科書僅是文字資料，但卻插圖稀少。幸好我的出版人擅長結合文字和圖片，知道如何使兩者相映成趣。很快地，全世界的孩童將能享用前所未有的「文字－圖像」式學習。教學錄影帶雖然也是優良教材，但一書在手，配合讀者的程度為進度，隨時可閱，海灘、廁所、車中甚至床上，無處不可。本書由專業編輯和設計者彙整所有文字和圖片。或許，他們曾偷偷地為我拙劣的臨摹圖稿傷腦筋。但寬容的讀者應能了解，沒有任何仿品能跟提香的原作一模一樣。我期望讀者能盡快去美術館欣賞原作，且或快或慢的親自繪出自家的摹本。

> 我以實際到繪畫原作前臨摹素描來提醒自己，何謂精品，何謂精畫。
> ——奧爾巴哈

當我還是年輕的藝術家時，曾誤以為臨摹就是作弊。小孩最喜歡模仿別人；這樣才能在遊戲中稱雄。畢卡索曾不厭其煩，多次變形臨摹委拉斯貴茲的「侍女圖」，之後才確認哥雅和葛雷哥對他意義重大。臨摹是通往「繪畫新路」的必經之途。

> 我認為人們要創新或創出新的詮釋手法之唯一希望，必先了解已存的傑作，從中汲取經驗，並了解到沒有必要再重複前人。
> ——奧爾巴哈

自從我著手寫這本書，「即物主義」①已不再主控整個藝壇。我深信繪畫顏料是表達情感的好材料，許多年輕藝術家也能體認繪畫傳情的力量。他們必能原諒我個人對於某些人認為具吸引力的金屬物體、矯飾粗俗的工藝品及堆砌雜物之偏見。那些是「達達復活」的某種延伸。各種復活總圍繞著我們；我們恐懼「再現」，而喜愛「復興」。從舊事物裏，我們尋求創新。揮灑滿筆的熱情，繪出豐富的人生，如同披頭四歌聲一般自然直接。試著仔細深入而直接的觀察，你若畫個腳趾甲，它便存在；或美如天仙，或變形倒長甚至生痣。不論你從何處入手，都將畫出新作。重要的是，要敏感能吃苦，因為繪畫已傳延幾千年，是人類最富詩意的語言之一。

注①："found object"指隨時隨地偶然發現之物象，是組成藝術品的最佳材料。1980年代後流行的「偶成藝術」或「裝置藝術」多半屬於此類作品。

泰晤士沙文主義

倫敦市是繪畫的好地方，也是學畫的最佳城市。來倫敦吧！這個城市區域廣大，密集緊湊，面貌多樣，不是華麗裝飾的巴黎，亦非大樓林立的紐約，沒那麼多時髦的新建築。倫敦是個大雜燴，房屋緊密連接，相互影響，居民間可就近相互友愛或甚而爭吵咒罵。

混亂無序城中到處可見，還有什麼比畫家海曼所繪之倫敦建築散亂景象更能刻劃倫敦的狂放？海曼住在離泰晤士河北方約一英哩處的山丘方場，可從四面八方觀看倫敦市景，俯瞰一幅奔放絕妙的圖畫。柯克西卡正置身大城市高處，用明亮的色彩畫出遠方景色；海曼則自由飛翔於繪畫中，媲美羅倫切提遨遊於他在西野那的壁畫創作。

海曼負責編輯文稿，我們意見大致相同，正因我倆皆認同魯東的藝術觀點：「以可見事物的邏輯印證那不可見的」。

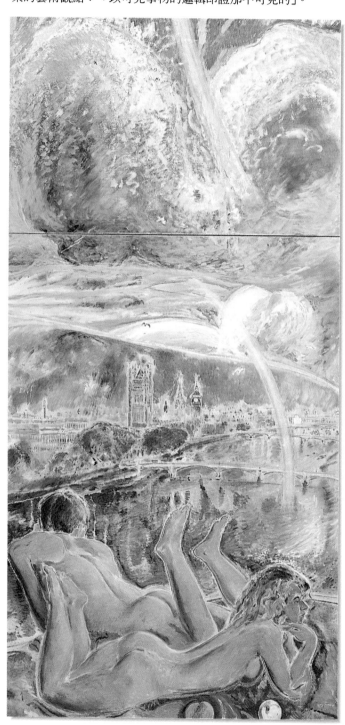

夏日傍晚，泰晤士河面倒映著大樓的燈光，一男一女裸身望著城市。黃昏性感的渴望代替了白天股市的投機繁忙。倫敦的特殊魅力如水仙似的光芒，在泥濘上閃閃發亮。

倫敦彩虹，1989-90年

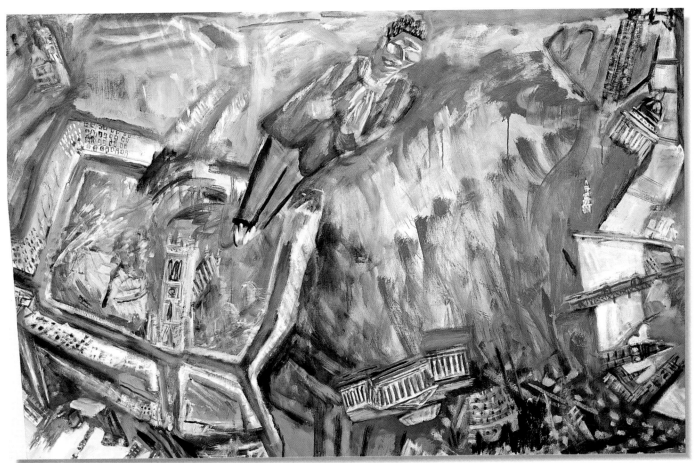

從廣場發射出的人體，倒置的大英博物館，連人物戴的鏡片都反映出鮮黃色彩；要協調控制這麼複雜的動態、空間和顏料運用並不容易。

海曼，米得頓廣場，
倫敦跳板，1980年代

泰晤士河邊的會議室。
該室未遭竊聽，置有
電腦一部，工作人員
都已下班回家。

帕洛瑪（局部），
1953年畫於聖誕節過後
兩天。畢卡索的小兒子
正在玩玩具；而畢卡索
則正在「玩」顏料。

仿畢卡索

貝爾格，
德意志的皮拉姆斯
與西絲貝，1963年

奧維德敘述皮拉姆斯和西絲貝的悲劇：西絲貝被獅子追咬，倉皇間掉了面紗；當皮拉姆斯發現這條染有血跡的面紗，以為她遇害，於是舉劍自殺。而後西絲貝發現皮拉姆斯的屍體，因此絕望自殺。莎士比亞創作的《仲夏夜之夢》和《羅密歐與茱麗葉》劇中也有類似情節。1970年代，貝爾格專心投入繪畫練習；他曾接受醫學、語文和藝術教育，深知精研之法。

練習畫手的接觸 (Practice and the Touching of Hands)

對今日的畫家來說，「練習」是令人頭痛的字眼。運動可以訓練，樂器可以學習彈奏，甚至有某些考試都可練習準備。有人認為繪畫才能是「天生」的，但若如此，我們又不禁質疑：沒有任何事是「不勞而獲，由天而降」的。當我們還是幼兒時，不也是必須學習吃飯？我能否大膽地邀請大家一起來練習？任何年輕鋼琴家的母親都會竭盡所能鼓勵她們的孩子練習，只要孩子能夠享受彈擊琴鍵的樂趣。練習！不斷地練習！因為繪畫是門技藝，每次練習的痕跡經驗都代表著你，就如同我寫的字都代表我。當然，若接觸或練習的方式不對，可能導致不良效果，若運筆不當，畫面就會僵硬死板。如果你願意勤加練習，我會伸手幫助你，因為這是身為教師的職責。我從事繪畫超過55年，教畫逾40年，了解學畫會遇到的許多問題。我將讓你懂得善用自己的手。手是很好的繪畫對象，它們就在身邊，想畫就畫。現在，你可以用一隻手來畫畫，另一隻手當模特兒擺姿勢。可使用鏡子輔助觀察，因為手的動態變化很多，不容易描繪。手能表達情感，是一種動態語言：流氓揮拳、印度人手演蝶舞；林布蘭在「雅各為約瑟之子祈福」圖中畫了三雙重疊的手，手在「浪子回頭」與「猶太新娘」中也表達著愛。

訂下你自己的學習進度。練習畫手，不論用不用鏡子。只要大膽地畫，一點點塗抹，天天練習，慢慢地，你將欣然發現越來越得心應手，若練習得夠多，你將成為一個「塗抹」高手！也可試畫別人的手；或臨摹畢卡索和佩爾美克畫的手。不斷練習，直到你的畫筆禿了。世界知名鋼琴家莫伊塞維奇曾練琴練到手受傷，所以請小心保護手，你的手是非常珍貴的，照顧好它們，才能做更多練習。

若你練習畫手，那你已經入門了！你的訓練進度夠嚴謹。我想引用馬諦斯曾引述紀德的一句話：「手是最難描繪的。」

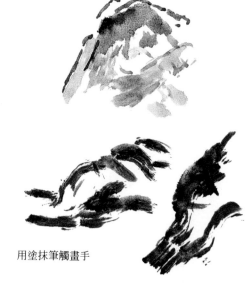

用塗抹筆觸畫手

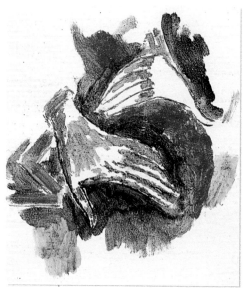

小心準確地描繪手部細節，
不做任何誇張表現。

仿魯伯列夫

加上手背的構圖，
使臉部顯得拘謹，效果
就像增加臉部的明亮
區域一樣。拇指凸出
部分正好契合臉頰凸處，
整幅素描強調直線
和純圓弧。

仿基塔伊

亞當宣告他的死亡。
嘗試用斷續的
筆觸，比流利圓滑
的線條更能表達
蒼老虛弱的手臂。

仿畢耶洛

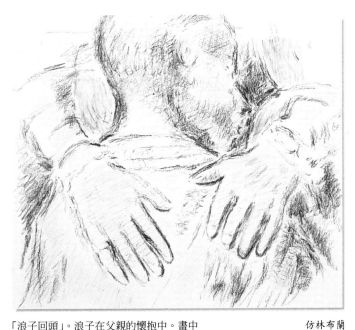

用各種方式練習,時而大膽,
時而謹慎。

表現雙手互握的圓渾、溫暖和舒適。

仿林布蘭

「浪子回頭」。浪子在父親的懷抱中。畫中
運用三角和正方結構,大量使用土黃色描
繪溫情的手勢。

仿林布蘭

練習畫互握的手,
之後便能找到構圖
的原則。此圖是用
合握的手模仿
人體的形。

林布蘭善畫重疊的手和衣紋,
層層相疊的表現意在排拒世界
的殘酷冷漠。

仿林布蘭

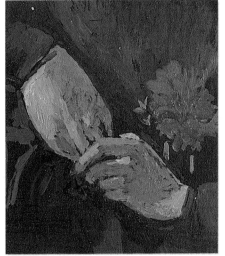

用紅褐色和淺土黃色描繪
手的膚色。

仿柯洛

手部微妙地改變了臉形。

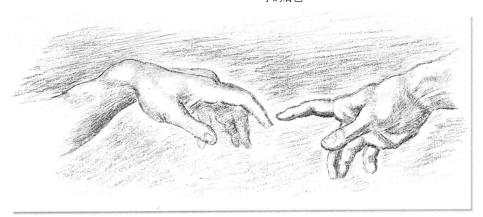

西斯汀教堂天頂壁畫,上帝創造亞當入世。

仿米開朗基羅

手的語言 (The Language of Hands)

若能有創新的點子，真值得高興，就像清新的泉水，或像新成形的變化雲朵般令人振奮。西方人喜歡創新的繪畫，而在中國，美麗的繪畫通常沿襲臨摹早期的傳統粉本。一位傑出的中國美術研究員告訴我：收藏於大英博物館的大部分中國畫作都是臨摹作品。在西方，要找到作品完全相似的畫家，並不十分容易。然而，傳統不也是某種程度的相似？依此觀之，馬內的作品其實也有點像哥雅。

原創力是與生俱來的，它不會因你做手

仿竇加
一位歌者用手的姿態模仿貴賓狗。

的基本練習而被抹煞。手是最忠實的模特兒。在工藝書中，手的模樣是最普遍的圖解說明符號。手有助於示範播種、編織、烹飪和木工。試想在急救手冊中，手的各種動作有多複雜。手非常難畫，必須勤做練習速寫。把你的原創力暫放一邊。讓你的手呈現各種姿態來觀察（手在人體畫構圖中占重要部分，幾乎各種奇特姿態都會被使用）。你需要不斷練習畫手，才能駕輕就熟。爲了進一步練習，不妨臨摹一張日本浮世繪中的殘酷無情之手。

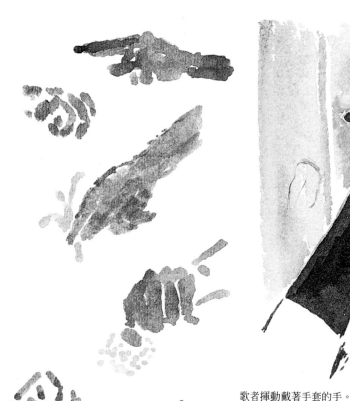

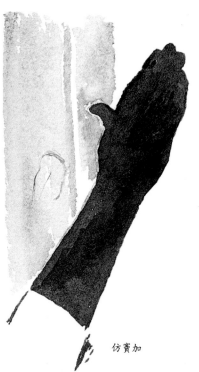

仿竇加

歌者揮動戴著手套的手。戴手套便於我們觀察及掌握手的大輪廓，減少畫五指的複雜。

他優雅地拿著手套，手套如同一隻沒有骨頭的手，將它戴在手上時，它又如同另一層皮膚。

仿竇加

描繪手微妙的變化。　　仿馬內

各種手的姿態：指向浴室、種植幼苗等等。

日本切腹自殺的儀式，雙手握劍朝向腹部，血手印則代表第三隻手。血跡類似花的形狀。

仿馬內

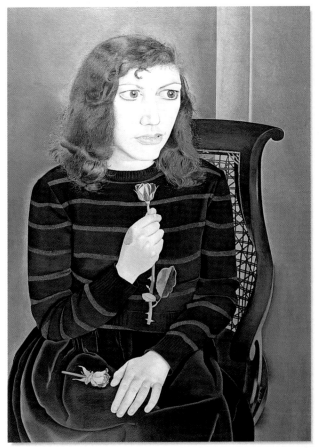

呂西昂‧佛洛伊德，拿玫瑰的女孩，1947-48年

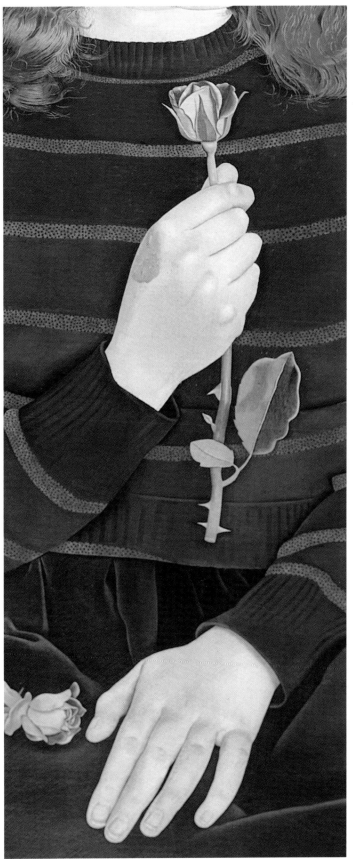

嬰兒與母親的手　　　　　　　　　　　　　仿雷諾瓦

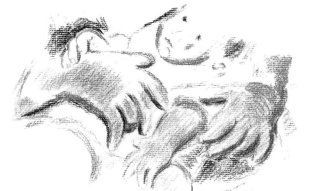

母親與嬰兒的手互相碰觸。
輪廓是驚人的艷紅，他可能是學雷諾瓦。　　　仿畢卡索

早年，美術社要是來不及供應畫布給年輕的呂
西昂‧佛洛伊德，他就在店內氣得跺腳，像即
將暴跳的黑豹。精力可發洩在愛、恨、工作
上，但最好是用在繪畫上──佛洛伊德、波提
切利、巴爾東便是箇中翹楚。

呂西昂‧佛洛伊德，
拿玫瑰的女孩
（局部），1947-48年

13

手指頭與傳統 (Fingertips and Tradition)

在偉大的畫作中，常見巧妙地運用手指頭作畫，以創造出畫面更細膩的美感。華鐸畫女孩的眼睛時，輕柔地用手指的細小動作，握著小筆，畫龍點睛似地加上細部。偉大藝術家的指觸就像眨睫毛般的靈巧。不僅如此，大筆觸的繪畫也是靠手指頭控制。魯本斯所畫的豐滿女體，完美地呈現手指運用的巧妙。當你的手指具有如修錶匠的技巧時，繪圖可以既準確又快速。正如切割鑽石專家僅用精確一刀，就能割出印度大鑽戒。

有人一緊張便開始咬指甲，也有人從不注意指甲。奇怪的是，有些人把它們塗得像幅扇形精細畫；藍紫的夜空加高掛的月亮，或者為追求流行，把它們塗上血紅、黑色或金色。甚或如恐怖電影中，留著尖長似刀的指甲；或像莫札特的裝飾樂中「午夜皇后」所留的顫抖的長指甲。指甲像利爪，泰納特地留一隻

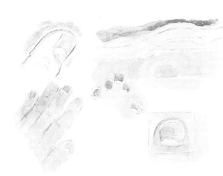

指甲與天空

長指甲，用來刮畫水彩的亮面。

我嘗試著釐清傳統的定位。繪畫史上，主要關鍵人物是普桑。普桑之後，所有的目光都集中於普桑和過去。而普桑的注意力放在過往傳統，也放在他自己身上——當他完成收藏於羅浮宮的著名自畫像之後；安格爾於「荷馬封神記」中，摹仿普桑畫的手，秀拉則運用石墨為媒材臨摹安格爾。而省視很多現代藝術觀點，秀拉也成為關鍵人物。帶著鉛筆和歡愉的心情到羅浮宮去臨摹畫作吧！臨摹普桑、安格爾和秀拉的重要作品。波納爾曾謙虛地表示他但願能像馬諦斯和盧奧一樣，被摩侯教導。

我們永遠也不會知道，大畫家霍普若是從嚴厲的傳統繪畫訓練著手，會對他的藝術有何影響？我曾臨摹霍普畫的手，來找出其中的不同。他的藝術是無標軸，既不傳統，更非學院。

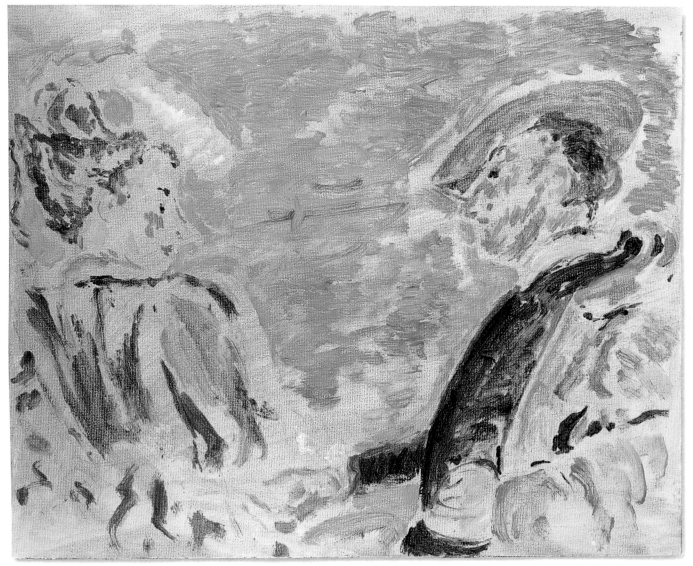

「令人困窘的邀請」。使用玫瑰紅和茶色及濕中濕的技法，暢意地在畫紙上揮灑。清鉛白自然穩定地呈現在橙紅的底色上。　　　　　　　　　　仿筆鐸

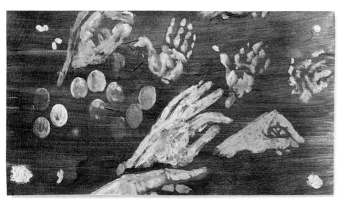

手提公事包，　　　仿普桑
強調戒指
部分。
　安格爾在臨摹普桑
的畫時，顯然不允許
自己背離傳統。

「荷馬封神記」中普桑坐　　仿安格爾
在角落。臨摹過程中，
在筆記本中記錄下你的
新發現。

筆觸和指印。先刷一層炭灰色和深藍色，調和
松節油為底色，等它乾後，用鉛白練習畫手。
此圖是底色半乾時即畫上。

「創意人」描繪有錢人　　　仿歐洛茲柯
的指甲。用蠟筆練習
指甲的各種角度。

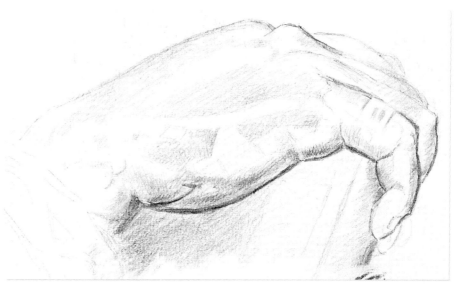

「荷馬封神記」畫中，安格爾臨摹普桑自畫像的手。雖然有削鉛筆器，　　仿秀拉
我卻不使用。有些鉛筆若側著畫，總能保持尖銳。

「創意人」指甲朝向我們　　　仿歐洛茲柯

日出映照著水面，
看來很像拇指指
甲。水彩的筆觸運
用相當鮮活。

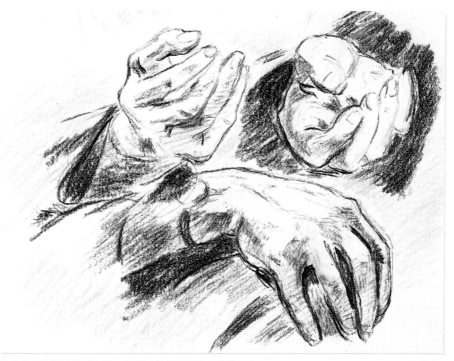

若與偉大的傳統素描比較，這似乎像雜誌插圖；儘管如此，　　仿霍普
霍普加陰影的素描增強其藝術的現代感。

各種筆法(Brushes Make Shapes of all Kinds)

波浪形筆觸

有感於馬內和杜米埃畫中豐富的筆法，貝洛斯和史羅安使他們的美國題材更鮮活。在貝洛斯「四十二個孩童」畫中的小孩，被藝評家稱為「蛆」——因筆觸的形狀像隻蛆。

在白紙上，畫一個小藍點，小到幾乎看不出色彩。畫一系列的小點、大點，及不同長度的線。嘗試摸索用不同速度畫出的筆觸。下圖中的上五排是用小貂毛筆，試著畫出像寬筆的效果。結果將令人難以置信！

用各種類型的筆，可畫出充滿特性的筆觸。最普遍的筆觸帶有尖尾菱形。若將筆沾滿顏料，可畫出圓或橢圓的筆觸。哈季金善用圓點筆觸，波納爾也使用類似的色塊筆觸。

雷諾瓦用獨特和諧的長橢圓筆觸描繪裸體、橄欖樹、貓、嬰孩、帽子或玫瑰。類似小飛艇的筆觸最有用；它有個尾巴，看起來像水蜥的腿或希臘飾瓶上飛快的腿。

嘗試用一般的速度，畫出像蛇、海浪或山脈的波浪形筆觸。不同的筆也能表現類似海、天空、青草或毛髮的不同質感。而這令朝向抽象藝術發展的畫家陷入困窘。他們通常轉向使用噴槍，呈現如鬼魅般，或霧狀，或類似於牆或門的光亮琺瑯表面。純抽象難以捉摸如絕對零度的氣溫。他們稱自然為叢林：蒙德里安的繪畫從天然叢林出發，演化到最後，把紐約市畫成了百老匯水泥叢林。他一生投注於此，繪畫的精純之美，卻無極限。

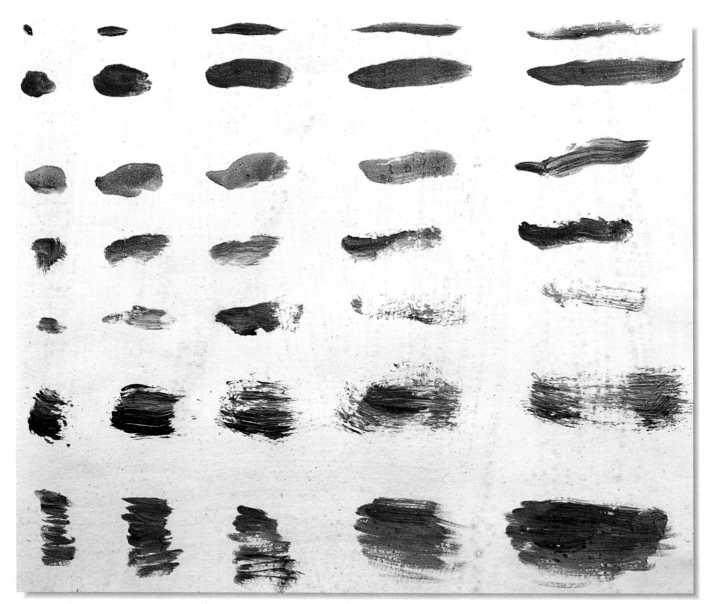

運筆快速，通常產生運動感。但某些帶有高速感的筆觸卻是慢慢畫出來的。請觀察各種筆觸的效果。波納爾曾使用一枝側斜的筆，為著名的汽車書籍做插畫。

動態筆觸

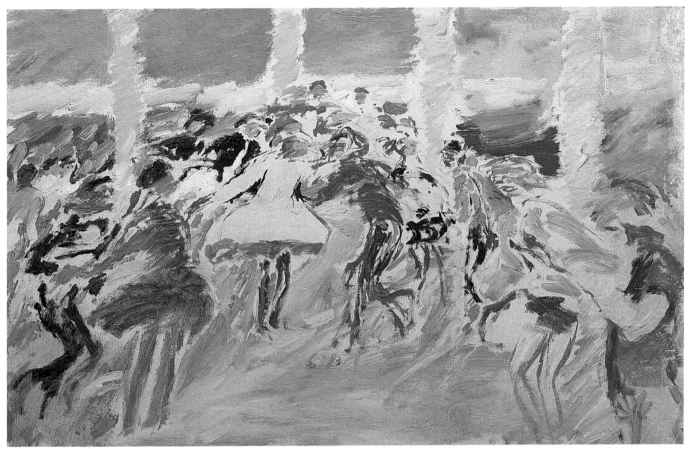

在樓爾斯多夫特碼頭的舞會場面熱烈激動。畫搖擺的
手提包，使用帶韻律感的筆法。

彩虹音樂會，1960年

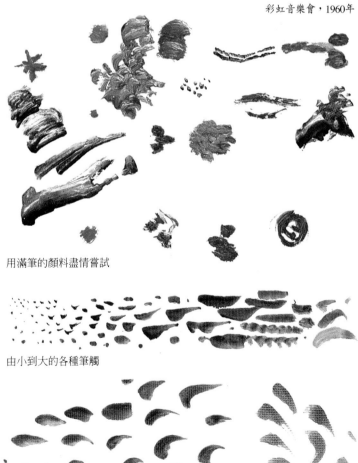

用滿筆的顏料盡情嘗試

由小到大的各種筆觸

運筆緩慢畫出的色塊

尾端朝上的筆觸

尾端朝下的筆觸

從臨摹中創新 (Copy and Be Original)

以往的各種繪畫風格都是經由臨摹抄襲，慢慢發展出來的。繪畫來自繪畫。先試想一棵樹，再聯想一根希臘圓柱。希臘神殿深深影響羅馬式建築。喬托刺激了馬薩其奧，後者還成為繪畫史上永久的重要人物。畢耶洛和烏切羅畫圓柱，接著在大衛、安格爾，及寶加早期的作品中出現更多圓柱。圓柱的存在代表一種古典的心智狀態。現在圓柱已不是如此普遍，但繪畫持續發展，呈現最後一張家譜似的系統：吉奧喬內結交曼帖那和貝里尼，雇用提香，提香又認識丁多列托；葛雷哥追隨丁多列托；畢卡索臨摹葛雷哥，而所有人又都臨摹畢卡索！沒有

獨立存在的原創繪畫。太空人從月球上帶回一些塵土，把它加入顏料中，繪出一幅月亮的圖。多精彩的演出！這幅畫看來很普通；寓意卻深遠。

過去，人們善用較短的生命，懂得珍惜時間。畢卡索就曾大量快速地臨摹委拉斯貴茲的「侍女圖」。臨摹可讓你進一步探究畫作的內容，揭發其中的奧秘。臨摹的作品或許帶點任性，正如本書中的插圖，但你所畫下的每個記號，都是與創新的一次接觸。運用創造力做各種臨摹，做記憶、塗鴉臨摹，臨摹圖片，臨摹原作。畢卡索狼吞虎嚥般地臨摹，永遠跟時間賽跑。

一幅庫爾貝用畫刀表現的人體佳作（繪於伯明罕），　　　　　　　　　仿庫爾貝
真值得好好臨摹它。庫爾貝是個胖壯的畫家，
他向魯本斯看齊，而魯本斯曾是塞尚最鍾愛的畫家。
庫爾貝看過魯本斯所畫的柔美人體，及在羅浮宮中
的林布蘭名畫「巴席芭出浴圖」；其作也啟發了
早期的塞尚、野獸派的馬諦斯（馬諦斯收藏一幅
庫爾貝的人體畫）及巴爾丟斯。我發現此畫中的
睡袍、簾布及陰影都是用來襯托強化裸體，
女體的豐滿漂亮表現，渾然天成。

回想普桑的榮耀：在凱恩的「維納斯與
阿多尼斯」，在列寧格勒的「坦格與愛蜜娜」，
在倫敦的「賽發路斯與奧羅拉」。臨摹一張
普桑早期的畫，漫遊欲望之中。
深入地臨摹「濫殺無辜」是件重要的事。
烏格勞臨摹此畫，用筆細心；色彩自然鋪展開
來。嬰兒緊繃的構圖躍然紙上，叫人驚心。
在此一殘酷畫面中，容許逸出部分的藍色
區域，乃是一項小「機巧」。

烏格勞獲准在香提區的孔德美術館臨摹普桑的名畫「無辜者的大屠殺」。顏料的重疊使得畫中主要場面看起來較立體。背景則利用類似布拉的簡化處理法。男與女糾纏間形成的大橢圓構圖，造成爆發性的畫面張力。巧妙地運用圓塊面和簡化處理人體的亮面。緊張的下顎、吶喊的舌頭和眼睛正好在主要亮面區的對角線上。畫面的各個角度，普桑都精心考慮到了。連那女孩抓背的神態都如此微妙生動！

烏格勞仿普桑的「濫殺無辜」，1979–81年。（下圖為局部）

畢耶洛「受洗」圖 (Piero's Baptism)

克拉克認為畢耶洛的「受洗圖」可分成上下三個等分及左右四個等分。若你願意相信，它果然都是幾何和數字。否則，你倒不如輕鬆以對，看看自己能觀察到什麼。

偉大繪畫之品質總是清晰易辨，純熟如同現榨的柳橙汁或剛出爐的麵包。

畢耶洛的「受洗圖」是幅美麗的圖畫。如夢中所見，上帝的聖像站在小溪中，四周盡是清新的空氣，日光下的影像栩栩如生。這幅畫是精心設計，用方格子「草圖」構圖完成。請不要介意我使用「抄襲」這字眼，此畫確是獨一無二，但看

仿畢耶洛受洗圖，
簡略草稿

似受影響的抄襲作品。依照草圖繪畫是超然如聖靈般神秘行進的經驗。

用心靈的眼、想像的畫筆來畫「受洗圖」。找到畫面的中心，在肚臍（畫面中心）處做記號。描繪那即將落在頭頂上的小水滴。大致臨摹背景的山丘及蜿蜒的小路，但請細心描繪天使平滑細緻的眼睛，小心觀察複雜的衣紋，那些衣紋就像愛奧尼亞式希臘圓柱般細膩。在畢耶洛絕妙的繪畫世界中，你可任意選擇一個地方來停留。

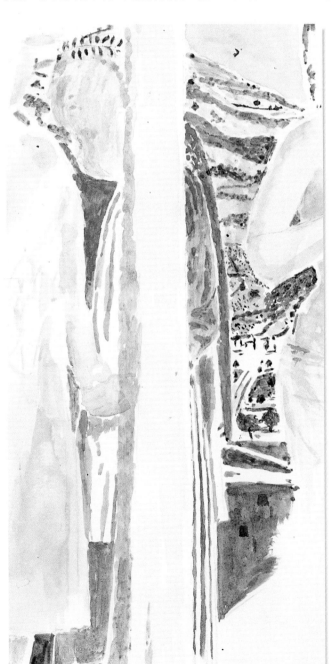

被樹幹遮住的天使。背景的細部是用輕鬆的筆觸慢慢加上去的。

天使的頭部。使用尖細的鋼筆、鉛筆或蠟筆練習。畫上令自己深刻感動的痕跡，有些洗禮儀式是浸泡全身的。

用彩色鉛筆臨摹，畫出許多環繞著中心的圓弧，及垂直輔助線。描繪人體軀幹就像建造房屋或帳篷，甚或富士山，需要穩固的支架。

盡量放手練習。塗一層白色來軟化紙面，再慢慢加筆於其上。紙面可能會產生泡沫狀，但無需在意。有所得必有所失。

畢耶洛，受洗圖，1450年代

手和束腰布形成一線構圖，與遠方的背景相對，造成韻律感。

任意塗畫臨仿的筆觸

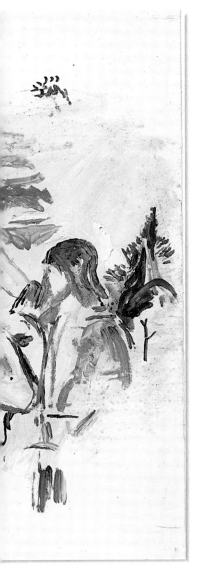

畢耶洛「受洗」圖

畢耶洛，受洗圖，1450年代

畢耶洛與完美 (Piero and Perfection)

畢耶洛的「受洗圖」展示在倫敦的國家藝廊中,那兒有位穿著漂亮制服的小姐負責看管這幅完美的繪畫。她正和另一位警衛談論自己的薪水。她不會被誤認為是天使,因她沒有古希臘典型的完美比例,也沒有翅膀。「受洗圖」的畫面左方有三位天使,形貌如天堂般十全十美。樹木和基督也描繪得盡善盡美。羽毛狀的卷雲輕飄於空中,透光的綠葉在風中顫動著。整幅畫在完美及人性溫暖之間優雅擺盪。還有什麼能比這更好?

宇宙符號:圓、四方形、三角形。

試著臨摹天使的純真,畫張美的典型。畢耶洛完美的構思便源自古希臘藝術。沒有絲毫肉體墮落,只有由實在的圓弧和直線組合成分明的輪廓,連畫的表面也是小心處理過。

畫張男人正在脫衣,加上粗糙的風景,來感受其中的不同。縱使輪廓清晰分明,但人體並未理想模式化,至於樹叢則一筆草草帶過。

仿畢耶洛

古希臘藝術中的人體輪廓由圓弧及直線繪出。

先用鉛筆細心繪出天使的腳部,再加上水彩。

人體並不強
壯，但從腿
部到腳趾，
柔暢的輪廓
線條好像能
削水果般
銳利。

仿畢耶洛

加疊筆觸在藍底色上。

使用油彩和松節油暢意的繪畫。

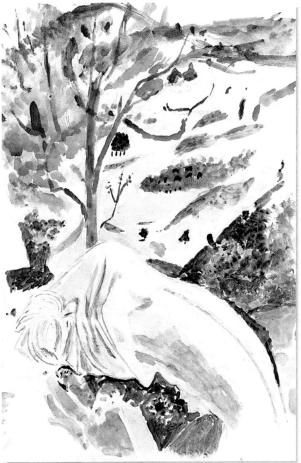

利用軟鬃毛筆畫背景的山水。

自由奇特的繪畫 (A Free Painting Extravaganza)

如果你缺乏夢想，就會畫出僵硬無生氣的畫。大約40年前，畫家決定要自由，他們不是唯一的一群——無處不喚自由！從影片中看到帕洛克邊吸煙邊喘氣地進行滴畫創作，因而知道尋求自由艱鉅的一面。康丁斯基與克利則往音樂方向思考創作，自由並不需要蠻力。

用塗畫來尋求自由吧！在一張不吸水的亮白紙面上，塗上蔚藍色顏料，想像你正在跑步，流露狂喜之色！試著在旁邊加上另一個筆觸，呈現較淡的藍。既然是自由，我們可以使用較多的色彩。現在盡情的塗畫，如同你正沿著河岸跑步。你沈重的腳開始輕快的飛舞起來。水光粼粼，融化你的筆觸，讓它們變成花朵、彩

無拘無束地運筆，想像畫空中的人物。

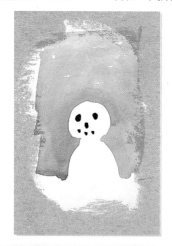

虹、小船和棕櫚樹！風景隨著節奏從你身旁越過。每一筆觸都是你獨有的。在現實與夢想的交界繪畫吧……。

現在，開始嘗試刷塗畫面，使它成為均等色調。土黃是最常用的基底色，不論新舊繪畫，有70%畫作使用土黃色打底。這是麵包色。對於像提香這類畫家，底色是造就燦爛色彩的基礎（也就是「生命原料」）。但在史萊德藝術學院的收藏中，大半的人體練習都是麵包色，顯得甜膩呆板。令人吃驚的是，那些死板的畫是本世紀初徵畫所得，全來自年輕有活力的藝術家。倫敦國家畫廊中有這種死板的作品，動物畫藝品店中也有；共黨或法西斯政權的歷史畫廊中，也是。

雪人聖誕卡。麥克連自由運用令人喜悅的色彩。

麥克連，雪人，1993年

加藍色於深土黃色基底上

臨時起意；運用感覺一筆筆接連畫下去。

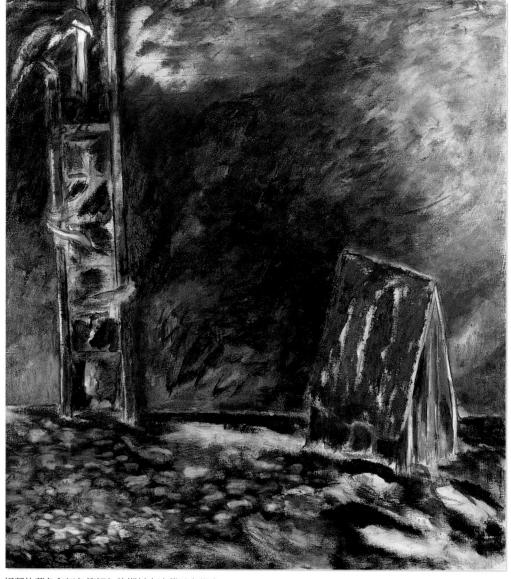

相鄰的藍色和紅色筆觸加強襯托出波蘭天文學家那片深暗、帶壓迫感的空間。

雅各斯基，哥白尼之塔，1983年

餐廳靜物的某些
律動感。烤得半
熟等於沒烤。

仿畢卡索

即興繪畫

米羅巧妙結合
平塗的大色塊
及細緻輕快的
象徵符號。下
筆十分自由，
其作品達到的
色彩平塗效果
不是我用蠟筆
能臨摹的。

仿米羅

黃蜂、西蕃蓮和逍遙自在的裸體日光浴女孩。透明筆觸加於蜂蜜色彩上。

泰晤士河畔的戶外繪畫學院 (The Thames Open College of Painting)

離英格蘭最遠的地方，靠近斐濟。那兒很美。但我或許永遠都不應該去那兒，或甚至不該造訪那些在藝術上與倫敦競相媲美的偉大文化中心。倫敦溫暖舒適，是畫畫的好地方，行路容易，景色令人著迷，新舊文化融合無間，有許多泰納畫中的情境。

送你一張公園的板凳，帶著它，帶著你的藝術學校，到任何方便稱意的地方，你就可以教自己畫畫。心理上隨你自己高興地建造戶外的繪畫學院，無論在華盛頓、東京、柏林、紐約、馬德里或者巴黎。選擇中央公園的某處，或杜勒麗花園的樹蔭下；畫威尼斯的輕舟、柏林的啤酒窖，畫維也納或巴塞爾令人垂涎的咖啡及糕點！無論到哪裏，好好學習，好好對待自己。

享受建造泰晤士河戶外繪畫學院，如同馬爾羅構思他的書《無所不在的美術館》。把學院建造在崔佛嘉廣場，那兒有國立肖像畫廊的完美化肖像，有國家藝廊的偉大繪畫。你將欣賞到曼帖那、普桑和貝里尼，當然還有魯本斯、畢卡索和提香的名作，在國家藝廊有永不枯竭、發掘不盡的寶藏。

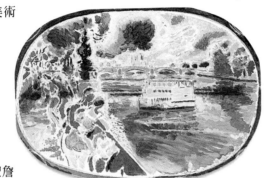

泰晤士河船

想要看書，可拿張板凳，坐在聖詹姆士公園，靠近塘鵝。想要靜靜地練習，或沈思自省，可坐在帆布椅上，靠近湖邊。沒有其他地方更靠近這塊豐富多樣的繪畫學習天地。要走入倫敦地圖上的黃色區域（河畔區）看看畫廊，不是輕而易舉嗎？

康頓藝術中心　薩奇畫
邊界畫廊
萊頓屋博物館
韋勒斯藝術中心
英格蘭畫廊
伯
威爾登斯坦　克
畫廊
塔德畫廊
蘇富
萬寶路美術館
JPL美
阿普斯雷之家
舍本汀畫廊
義大利學
中際美術社
布隆
克蘭‧卡門畫廊
康瑠特‧
皇家藝術學院　布朗畫廊
歌德學院
皇后畫廊
維多利亞
及亞伯特
博物館
法蘭西學院
大英國協協會
新藝術中心
羅巴‧布
克馬畫廊
泰德畫廊
龐普屋畫廊

尼爾森雕像，群鴿聚集的崔佛嘉廣場。鴿子數目眾多，尼老將軍也不能永保廣場安靜。然那高聳的圓柱則有助於辨認地圖導覽，若有人攀爬其上將足以形成新聞事件。它已成為美麗的一景。

畢耶洛的「洗禮圖」在本書中多次被提及，代表完美之作。它被收藏在國家藝廊，供所有畫家欣賞，也使他們倍感安心。

在滑鐵盧橋下的舊書攤

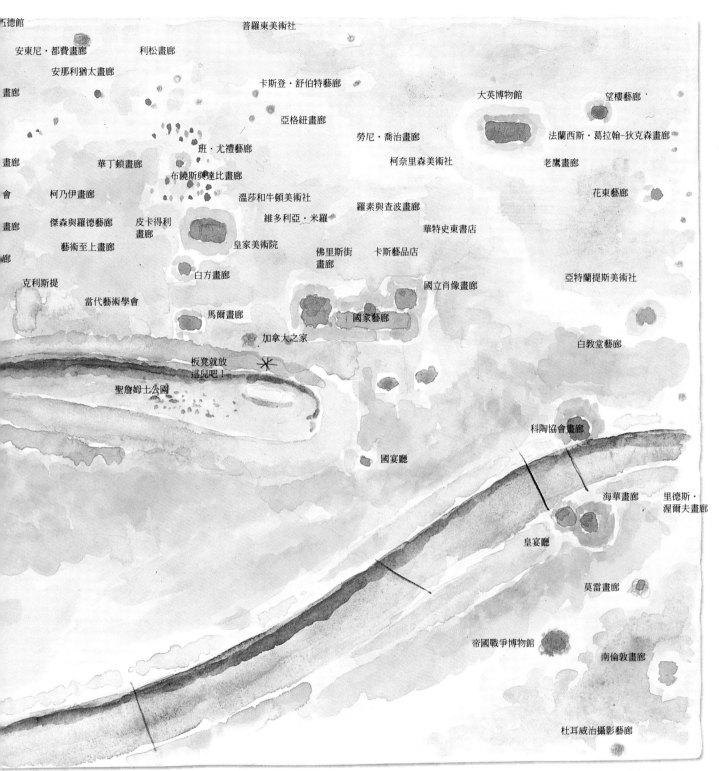

五德館
安東尼·都費畫廊　　利松畫廊
安那利猶太畫廊
普羅東美術社
卡斯登·舒伯特藝廊
畫廊
亞格紐畫廊
大英博物館　　望樓藝廊
勞尼·喬治畫廊
法蘭西斯·葛拉翰-狄克森畫廊
柯奈里森美術社
老鷹畫廊
班·尤禮藝廊
畫廊
華丁頓畫廊
布饒斯與達比畫廊
會
花束藝廊
溫莎和牛頓美術社
畫廊
柯乃伊畫廊
羅素與查波畫廊
傑森與羅德藝廊　　皮卡得利畫廊
維多利亞·米羅
華特史東書店
廊
藝術至上畫廊
皇家美術院
佛里斯街畫廊
卡斯藝品店
亞特蘭提斯美術社
白方畫廊
國立肖像畫廊
克利斯提
當代藝術學會
馬爾畫廊
國家藝廊
白教堂藝廊
加拿大之家
板凳就放這兒吧！
聖詹姆士公園
科陶協會畫廊
國宴廳
海華畫廊
里德斯·渥爾夫畫廊
皇宴廳
莫雷畫廊
帝國戰爭博物館
南倫敦畫廊
杜耳威治攝影藝廊

「泰晤士河畔的戶外繪畫學院」。繪畫作品交替更新，畫商經營的畫廊也是如此。要看新藝術，請往北邊到龐德街和寇克街。當代藝術學會在公園內。往南走，到泰德畫廊；往西行，到藝術會的舍本汀畫廊；往東行，可達海華畫廊；圖上用紅色和金色標示出來的眾多大型藝廊收藏過去的大師傑作。藝術學院皆擁有圖書館。用你節省下來的錢，也建造你自己的圖書館吧！逛逛滑鐵盧橋下的書攤；走到有各類書店的中央廣場路。大英博物館的圖書館世界知名，而在維多利亞及亞伯特博物館內的國家藝術圖書館自稱是收藏豐富的最佳圖書館！圖上綠色區域是可練習畫畫的地方：畫湖、泰晤士河、鴨群、天鵝、河船、日光浴者和愉悅的野餐者；畫橋、房屋、旗子、獨木舟和雜物。

帶著繪畫的熱情，緊握畫筆，向戶外繪畫學院走去；還要記住：小心腳步，別掉到河裏！

色彩

畫室、孩童與技法 (Studios, Children, and Skills)

畫室清單：一間工具完備的畫室及許多雜物。有些畫家能把他們所需的全部工具放在小小的畫箱中。而我的畫室經多年的畫具累積，幾乎要把我掩埋其中。若常買新畫具，必定花不少錢，倒不如小心保管它們。將不需要的東西放在貯藏室，或乾脆把閣樓的貯藏室拿來當畫室使用！下圖所列皆為常用工具。

當一切準備齊全後，開始練習畫手吧！讓手掌心面對你，五根手指頭也朝著你！試著描繪指尖。千萬不要灰心，勇敢面對此一練習。參考畢耶洛「聖告之馬利亞」圖中的手指。想像你正揚帆海上，傾斜你的手指，假裝它們如遊艇般輕快，每根手指似乎衝向指尖。之後，視手掌如軟墊般來描繪，中心微凹，與拇指搭配勻稱。手掌心看來似乎較手背來得柔弱。到這兒，你會遇到描繪肌肉的種種困難。在強烈的日光下，肉呈現半透明，浮現如同烏賊那種藍紫色的靜脈、朱紅線條、黃橘色的油脂和透著粉紅的毛細管。為了便於觀察，不妨抓抓皮膚，看看神經的位置，抓後皮膚會呈紅暈。

另一個較難的練習，必須等心情很好的時候再做：把手掌當成容器，倒一點水在裏面，讓它看似小池塘。水在震動著，拿隻貂毛筆描繪它。你下筆必須像維梅爾那樣輕巧、精練。接下來，拿枝最尖的貂毛筆，畫一根漂浮在水上的知更鳥羽毛，畫時要屏氣凝神。再試著躺在浴缸中，把手放在水中攪動，你會發現即使加上水的折射效果，手看起來永遠如此真實。不妨也觀察出現在影片中各種不同誇張角度的手，一樣真實無比。素描那些變形的手。畫出手紋之生、手紋之苦，畫出手掌半開時的種種紋路。

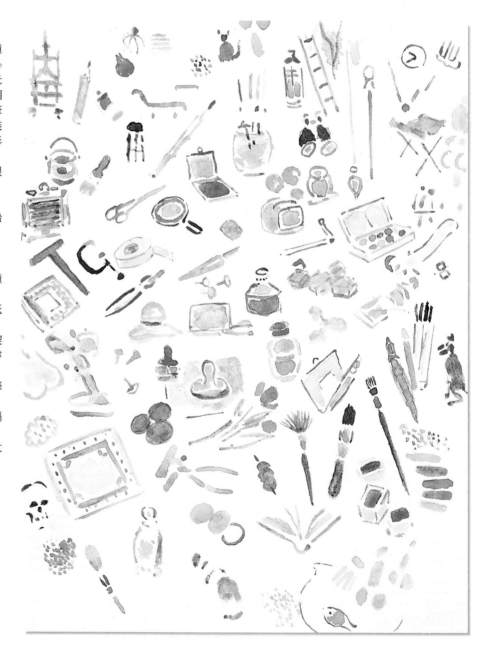

用水彩畫出畫室中所需的各種工具。畫架、一位有耐心的模特兒、霓虹燈、藍色日光燈、窗簾、長椅、高板凳、可調整的大桌子、彩色鉛筆、洗筆器、管裝和罐裝顏料、腕木、裝有炭棒與橡皮擦的竹管、水彩顏料、玻璃瓶、剪刀、放大鏡、雙筒望遠鏡（或方便攜帶的單眼望遠鏡）、各種畫筆、調色盤、幻燈機、圖匣、作品簿、鉛筆、針板、軟橡皮和製圖橡皮、削鉛筆器、定型護膜噴膠、美工刀、投影機、護目鏡、橡皮拖把、滾軸、噴槍、噴漆、顏料刮刀、油彩、松節油、油漆、蠟、各種夾鉗、地圖、鏡子、紙膠帶、電風扇、釘槍、梯子、厚紙板、雙面膠帶、粉彩、沙子、木屑、砂紙、色粉、量角器、楔形木、帽子、壓克力顏料、撐架、畫布、紙張、底漆、畫框、木工工具、錫釘和銅釘、洗滌槽、畫刀、各種大小瓶罐、垃圾桶、鋼筆、墨汁、破布、隔離劑、手套、一扇高窗或天窗、研磨器、蛋、T形尺、長尺、大頭釘、釘子、甲苯、畫布鉗、攪拌器、膠帶。

草略地臨摹「聖母」 仿凡·艾克
（來自法蘭克福），
她用手輕扶胸部。

緊握的手

雙手傳達更多感情

所羅門王握著示巴 仿畢耶洛
女王的手。牆上穿
刺輪廓的痕跡可見。

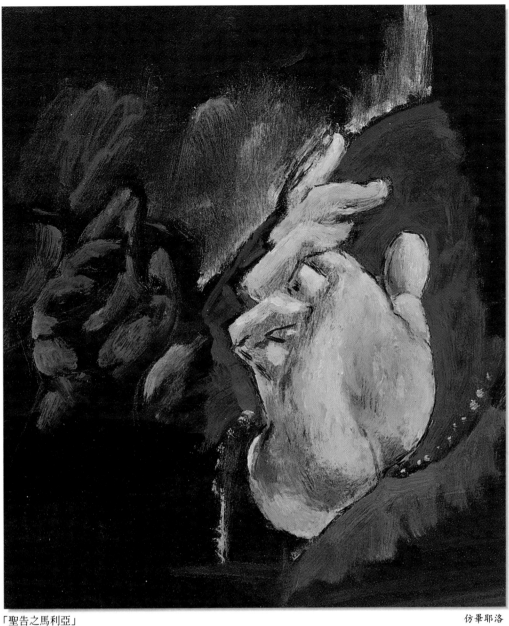

「聖告之馬利亞」 仿畢耶洛

半開合的手

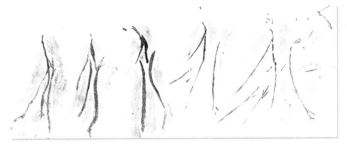

手握拳產生的紋路

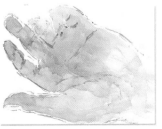

手掌心

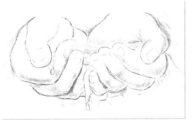

盛水的雙手 仿里維拉

浮在水上的羽毛

29

接近白色的繪畫 (Painting Close to White)

德布西在伊斯特本的大旅館中譜出世界名曲「海」，從那時起，出現了許多白色調的繪畫。我們常認爲一張白紙是空的，黑色表面也是空的，或許泰納認爲他的藍靛色素描紙也是空的。把一張白紙放在晴空下，只反射少量的日光。伊斯特本正因靠近海邊，處處照映著白色海崖與白色旅館相呼應出的一片白色。上了年紀的女士一頭銀白的頭髮，戴著白色的帽子，好像在與周遭的白色景物一爭高下。最後我們不得不閉上眼睛。因爲光才是最白的白。

在我學生時代，羅伯森製造了三種不同濃度的鉛白，要花很大力氣才能把最濃稠的鉛白從顏料管中擠出。這種又硬又稠的

顏料不同於那些印象派業餘畫家愛用的含較多油脂的名牌顏料，它很適合用畫刀來塗敷，任何色彩都能與它調和；若每次畫完一筆後擦筆再畫，每個筆觸都清晰分明。很久以前，我從五金商那兒取得一塊白鉛，用紙包裹，又重又黏濕。它細長的分子結構正好能夠畫出長而準確的筆觸，那種類似於魯本斯、委拉斯貴茲、哥雅和馬內的流線筆觸風格。可惜的是，好鉛白現在越來越不容易取得。我發現羅伯森的清鉛白跟鉛一樣重。

有些白色是以前的繪畫大師所沒有的。最清最亮的白是鈦白，但它有極不透明的特色，我在長期的練習中發現，越是透明的白色，功能越好。鋅白品質很好，單獨使用時，較其他的

「划槳」(局部)　　　　　　　　　　仿秀拉

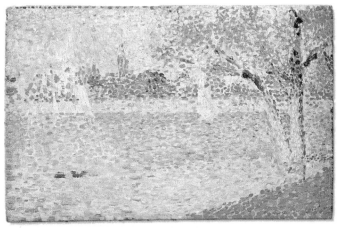

這艘遊艇太大。秀拉趁它經過時畫下的。他畫上閃亮的河水，使用藍、橘、青綠和帶淡黃的白色。圖雖未完成，卻不失爲一張好速寫，以白色調爲主，而不是秀拉較常使用的紅褐色調。

秀拉，
大傑特島上的
塞納河景，1888年

春天櫻桃樹開花，嫩枝尖細，陰影投射在樹幹和草地上。白色的花苞綻放(奇怪，我們常把樹畫成灰色)。

秀拉有敏銳的觀察及描繪能力，善於用淺色調繪畫，表達準確細膩的色階。使我們的視點能落在畫面任一處。

白色更能保持純白不變色。加上清鉛白、鈦白和打底白能預防龜裂。打底白很有用，能掩蓋底色(不透明性)，能快速乾燥，不產生裂痕，輕塗薄薄的一層即可，它是由二氧化鈦調聚合亞麻仁油而成，含有鉛乾化劑。清鉛白和銀白是以鉛白為主，加上鋅白調製而成。金紅石二氧化鈦是最透明的鈦白(又稱永恒白)。

溫莎和牛頓牌的油畫打底劑是鈦白加特殊調和油，再綜合凝膠樹脂媒材製成。凝膠使塗刷較容易，字典裏將它定義為某些膠質的屬性，當攪拌或搖動時即成液狀，而固定不動時又呈膠狀。勞尼、文傑、利昆和歐帕斯多牌的膠都是凝膠。

海角鷗翔，1972年

我的圖很高大，通常畫面中心線與我們的視線同一高度。這是一幅炫目的白色景像。要繪出從最淡色調到最暗色調的海邊令畫家傷腦筋。林布蘭利用燭光畫自畫像，要聚合多少燭光才能與「灘頭」的光量相比？它如此絢亮，部分原因是海面像大鏡子般，和朵朵白雲相輝映。我在畫面邊緣使用漸層色調來烘托黃昏和黎明的景色，讓白色部分釋放出光量。白色本身無法單獨產生光感。雷曼的繪畫只有單調的白色，靜如辦公廳或新美術館內的白牆。

海角鷗翔(局部)，
1972年

秀拉，墓地峽，大福特－菲力普，1890年

用鉛筆描出白玫瑰，用畫刀塗鉛白畫出海。此圖畫在最薄的三夾板上，木紋仍清晰可見。若夾板太易滲透，可塗層蟲漆。

白玫瑰
(未完成)，
1970年

選個好檸檬 (Choose a Fine Lemon)

彩虹最明亮的部分比檸檬還綠。檸檬的鮮黃會使思想清新，正如它提味的妙用。為了畫出檸檬的新鮮感，要小心畫暗面。

拿張小畫布，塗上調和茶色或焦赭色的深藍色。使用圓頭貂毛或軟鬃毛畫筆，調濃度適當的白色，一筆筆畫出檸檬的形狀，再慢慢加上鋅黃、深藍和炭灰色。如果你的檸檬還不夠酸，試著加點青綠或鈷綠色。

看看下面的例子，動手給自己一客特製檸檬派吧！

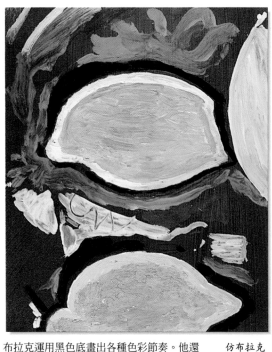

布拉克運用黑色底畫出各種色彩節奏。他還運用沙粒或木屑調和打底，這可預防顏料滴流，並使畫筆上的顏料更易留於畫面。

仿布拉克

仿布拉克

班・尼柯森終生都描繪單純的物體，從未嘗試人體。此幅早期作品便以檸檬為部分主題。他後來定居瑞士，繪圖風格也變得跟瑞士一樣冷靜，作品經過精緻化設計。

仿尼柯森

檸檬可用黃色加棕色，畫在白底上；或用鋅黃加黑色，畫在黑色底上。

用你自己的方法臨摹知名的「魚帽」。　　仿畢卡索

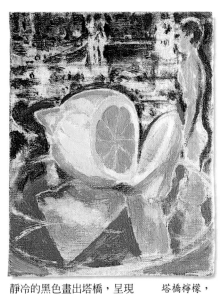

靜冷的黑色畫出塔橋，呈現黃色檸檬和人體之間更鮮明的並置。切開的檸檬內部，巧妙地形成畫中之星，整幅構圖是星形圖案之變化。

塔橋檸檬，1986年

加白色畫出的檸檬

仿馬內

仿馬內

一步步畫出檸檬，用棕色混合黃色作速寫。

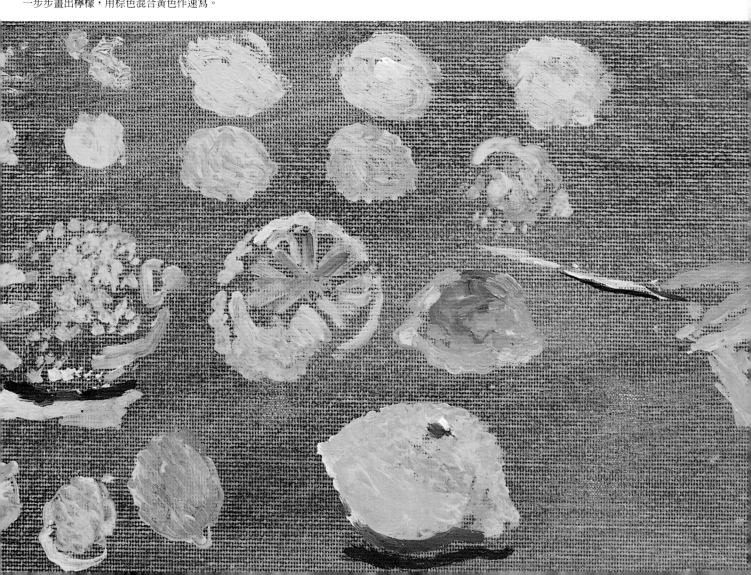

綠色 (Greens)

當新芽綻放，春季的綠色抒情神話隨之掀啓燦爛的扉頁。冬天是灰色、棕色和藍色調。早春是清新的鮮綠，又柔又亮。晚春的綠則爲暗綠。仲夏的樹葉如同中年人般毫無生氣，難以激發熱情。或許，塞尚畫畫的速度太慢，來不及畫正在開花的樹，但他倒也使用小筆觸畫出淡綠色調的風景畫。

綠是很神祕的色彩，連來自佛拉策《金枝》(20世紀初期有關神話學之名著)中之綠神都折服於色彩專家的色彩表。綠色似乎多於其他色彩。綠色來來去去，有的失傳，有的新調製出來。它們不易控制，具有複雜的化學成分。卡米勒·畢沙羅終生與樹葉相伴，他曾寫信建議兒子路西安·畢沙羅如何混合原色。但他可能不會想知道，普魯士綠是綜合含鐵的 β 茶酚衍生物及銅花青。他或許認同深鉻綠和淺鉻綠，是來自鉻黃和普魯士藍的簡單混合。珠砂綠是黃褐調和鉻黃和普魯士藍。

至此，畢沙羅或許還不需擔心，但接下來的這些綠色就不再是黃、藍色的單純組合。漂亮的鈷綠(雷諾瓦晚期用它調和印第安紅來畫人體)和鈷綠藍及土綠是早期佛羅倫斯畫派和西恩那派畫肉體的底色。(可惜現今已被擅自摻雜青綠，改變了此一色彩的特質)。土綠若加色膠，會變得又稠又暗(參考沙賽塔的樹)。非常不透明、漂亮的鉻氧化綠(透明性的已失傳)應避免混合弱性色彩，試著混合單星藍，或與它同屬性的青綠。我們已不再能有翡翠綠，那種塞尚使用過的漂亮色彩。對繪畫來說，這是件憾事。市面上的鎘翠綠是個質劣的代用品。

畢沙羅不會願意使用溫莎翠綠，而我也不知他是否使用黑色。黑和檸檬色可調出另一種綠。混合綠色總能叫人眼睛爲之一亮，特別是混合次色——紫和藍、橘和綠，不過當它混合其補色——紅色時，綠色就得甘拜下風了。

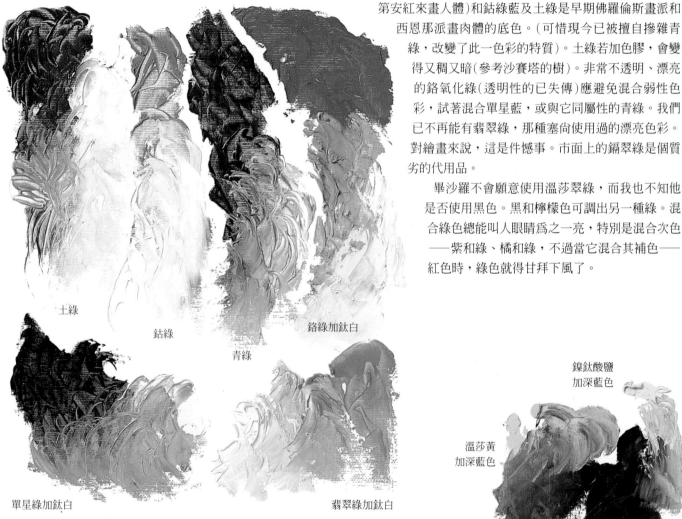

土綠

鈷綠

鉻綠加鈦白

青綠

鎳鈦酸鹽加深藍色

溫莎黃加深藍色

單星綠加鈦白

翡翠綠加鈦白

土黃加深藍色

青綠　　鈷綠　　鉻(氧化)綠　　翡翠綠　　單星綠　　　土綠

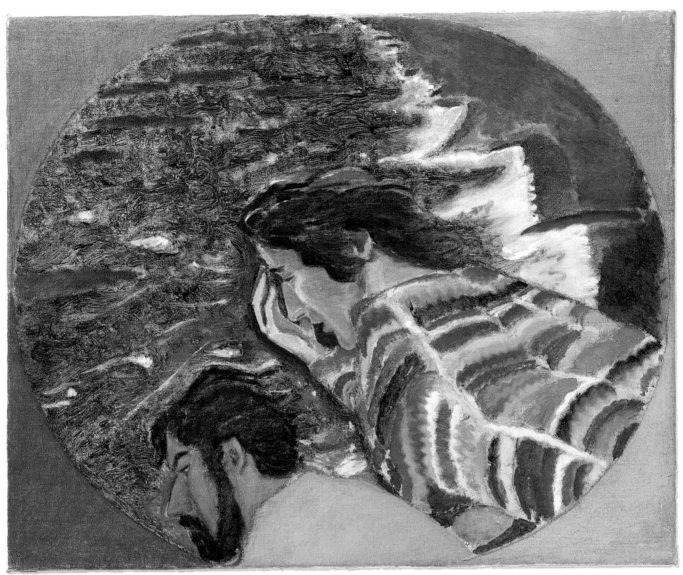

戴維灰調和油白使用，能快速穩定，部分被青綠覆蓋。色彩鮮豔的披肩大概出自一位天才女士之手，當然，我從未看過如此漂亮的披肩，由短條紋編織而成，無論從哪個角度看都十分耀眼。帶暖色感的戴維灰微帶黃色，置於雲朵暗面的深藍灰色旁，顯得更活潑。

蔚藍加
鎳鈦酸鹽

鈷藍加
鎳鈦酸鹽

蔚藍
加溫莎黃

鈷藍
加溫莎黃

深藍加鎳鈦酸鹽

深藍加溫莎黃

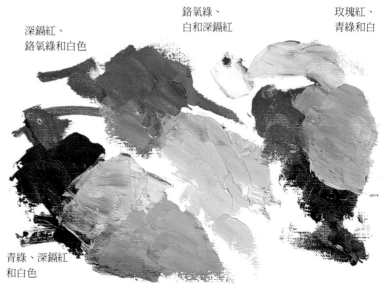

深鎘紅、
鉻氧綠和白色

鉻氧綠、
白和深鎘紅

玫瑰紅、
青綠和白

青綠、深鎘紅
和白色

紅色 (Reds)

飽和的紅色像巨大金鑼般響亮。馬諦斯善用鎘紅。朱紅帶毒性,若不用玻璃或定型護膜保護,容易被骯髒的空氣污染。朱紅是前輩大師畫人體的重要色。靠近輪廓的地方畫些朱紅小筆觸,使得鉛白和赭色更鮮活。朱紅單獨使用時,微帶暖和感,當加水調淡時,看起來更溫暖,但加入白色後,感覺冷多了。艾奇生喜用亮麗的飽和色彩。我則用律動的色彩臨摹他的作品,更對比出其色彩的純度,就像史特拉汶斯基的交響管絃樂般,每個樂器都能彈奏出新穎奧妙的樂曲。

艾奇生偷偷告訴我,在哪兒可買得到鮮豔的朱紅。我們的政府曾奪走最重要的色彩,不允許使用。因為他們認為這是最好的保護政策,免得我不小心吃下翡翠綠、那不勒斯黃、鉛白、朱紅、檸檬黃;更甚的是,連其他色彩,如藍灰色,礙於市場因素,從未灌進顏料管中。以純正色粉製成的顏料是顆粒狀,必須以特殊方式使用,且性質各異,染色料根本無法取代它們。鎳鈦酸鹽無法與馬諦斯使用的檸檬黃相比。

波特爾具敏銳的創造力,以淺淡協調的色彩畫海景。浪花的光芒反射在她畫室的天花板上。她請裝潢工人把房間先漆成棕色,再用一層淡紅色覆蓋其上,很像來自裝潢業家庭的布拉克所用的打底色方法。偉大的製色專家不辭勞苦地求取各種色粉,他們追逐色彩的熱情值得敬佩。

仿艾奇生

一位名叫「安慰」的女孩的畫像(局部)。所用色彩接近花的顏色:粉紅、橘紅和罌粟紅。

一隻小瓢蟲飛近倫敦泰德畫廊旁的亨利‧摩爾雕塑作品上

艾奇生,紅色畫布上的狗(局部),1974-75年

仿浮世繪

「切腹自殺」,血液形成花狀,像瀑布般流下,濺出星形。

裙子畫得像灰暗的蘇格蘭島。中間背景則像粉紅的落日，對著紅色吼叫。棕黑色皮膚的女孩在梳洗過後顯得輕鬆自在。光線來自胸部下方，也來自額頭上方。艾奇生處理光線的方式有點像攝影師的負片。這真是具想像力的室內光。試著直接從顏料管擠出顏料，塗在畫布上，即使連最不透明的鉻氧綠都能夠被塗出透明的亮感。

艾奇生，「安慰」的畫像(局部)，1994年

經驗得知，當鈦白混合深鎘紅和混合朱紅時，有微妙的差異。

鎘紅加水調和鈦白。任一色彩若調和此紅色，會感覺沈重，為了使之較輕盈，我會使用永恆玫瑰紅加鋅白或檸檬黃。

朱紅加水混合鈦白。鎘猩紅調和鎘檸檬黃會出現漂亮鮮豔的橘色。

鎘猩紅加水調混鈦白。以手指塗抹紅色使之氧化、變暗，接近印第安紅的華麗顏色，進而變成不透明的深紅。

「粉紅花瓶」　　　　　　仿艾奇生

赭色 (Umbers)

牛糞

狗屎

馬糞

兔子屎

焦赭和生赭是「泥土」色，由礦土製成，含有氧化鐵和矽、鋁、石灰、氧化錳。它們跟身體排泄物一樣，與生命息息相關。棕褐色牛糞是布拉克愛用的深調色，馬糞顏色較淡，且多是秣草。生赭調和白色即減低色彩的強度。莫蘭迪常使用加白的淡赭色作畫。或許顏色太像陶土，因此，類似方型的陶罐和接近方形的畫面常成爲其作品主題，畫中每個微妙變化都如此清晰。加水調和過的赭色覆蓋白底時，產生明顯的污濁感，若要使它們在混合白色時強度更大，必須加入亮黃顏料，如生赭加檸檬黃，焦赭加鎘黃。棕褐色是一種低強度的黃色。

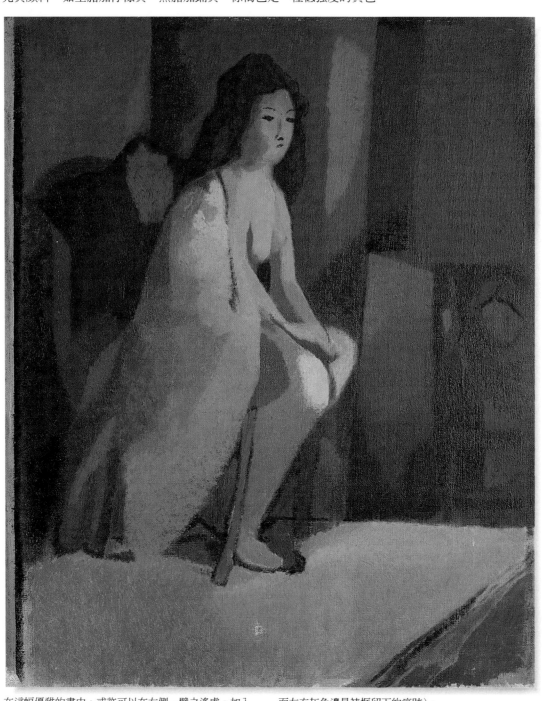

道奇生，
裸女像，1950年代

在這幅優雅的畫中，或許可以在右側一臂之遙處，加入一位手握鉛筆、正在畫模特兒的女學生。我不曉得道奇生是否堪稱「測量專家」，他小心翼翼地掌握畫中每一部分。畫中亮的部分──膝蓋成蛋形。每塊棕色（有時加入鈷藍成棕灰色）都準確分割，畫面簡直完美無缺（畫

面左方灰色邊是裱框留下的痕跡）。
道奇生作畫不疾不徐，創作時數多寡端視作品難易程度而定，可惜很多作品在畫室火災時燒毀。他擁有一幅波納爾的好畫。波納爾是那種不會放棄機會修飾自己作品的畫家，即使畫已被掛在美術館裏。

焦赭色的靜物　　　　　　　　仿莫蘭迪

生赭加鉛白。
用相同明度的色彩
作實驗。在淡棕
色調上，它們互相
增強。淺淡協調
營造輕盈的美感。

滑翔翼多以
美麗的色彩組合
製成。這兒，
一架滑翔翼靜置
於棕色沙灘上。

生赭調和鈦白，
比調和鉛白看來
冷多了。

道奇生應該會喜歡這幅
構圖勻稱的「模特兒」，
科諾伯洛赫是秀拉的
女友。作畫時有將棕色從
調色盤上剔除的強烈欲望。

仿秀拉

右為焦赭加
鉛白，與黃色並置，
增強色彩效果。

上方為焦赭，
下方則為生赭，
顯示兩者不調
和白色時的
色彩強度。

右為焦赭加鈦白，
與黃色並置，明亮
對比鮮明。

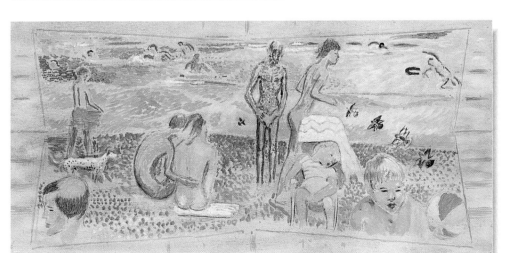

雖然有使用少許紅色，但整幅
畫中的人物和海灘皆為赭色。

灰色 (Greys)

簡單的灰色是黑與白的混合(煤黑和鉛白)。溫莎和牛頓牌提供一種所謂的「戰艦灰」，是綜合碳黑、天然土和二氧化鈦製成五種級數的灰度。它具重量，卻能當成其他灰色或色彩的最佳底劑，如布拉克畫室裏的畫。有另一種灰能令戰艦灰看起來更純淨有魅力，我父親非常喜愛它，命名為「污泥」，是來自顏料工廠裏，一種由所有剩下顏料混合成的便宜貨。它也可用來塗刷保護梯子、盆桶、工具或門板，我父親甚至用它來塗帽子以防水。當你將調色板上剩下的顏料混合，結果便是這種骯髒如污泥的色彩。若調色板不大，調出的灰色也許真能使用。基列斯在一次訪談中便透露他喜歡使用積澱在水彩盒角落的灰色。

通常，我試著盡量不混合兩種以上的色彩。例如，焦赭和深藍兩色便能調出好用的灰色。戴維灰是由石板瓦提煉而成，加上單星藍，色調更活潑，若加上深藍，它便類似漂亮的琉璃灰

亞當斯，史開島史達芬灣的
夕陽習作，1965年

(現今，它已無法取得)。優良的灰色可將純美色彩襯托得更鮮亮，而一幅多色彩的圖中，灰色往往成為主導色。

很多中國繪畫以黑墨完成。吉爾汀如同許多英國水彩畫家，畫單色調的繪畫。而我的繪畫中，灰色卻相對地呈現多色彩面貌。克利運用重疊法或色彩並置，畫出漂亮的各種灰色。雖說灰色為無彩色，但在繪畫時，應將它們視為一般色彩處理。

因為我的懶惰，很多畫筆都損壞不堪，有些筆已用了50多年。我知道其實應該每次畫完，就將畫筆徹底洗乾淨。先用抹布擦掉多餘的顏料，再抹上肥皂，在手掌心上搓洗(如果畫筆已經乾硬，先將它們浸放在洗筆劑中數日，再用刷墊及洗潔精加以搓洗)。貂毛筆若放在油劑中，無法保持筆頭完好。有些人則用凡士林來保護，但在使用前必須徹底清除凡士林，以免筆到用時方恨不靈光。

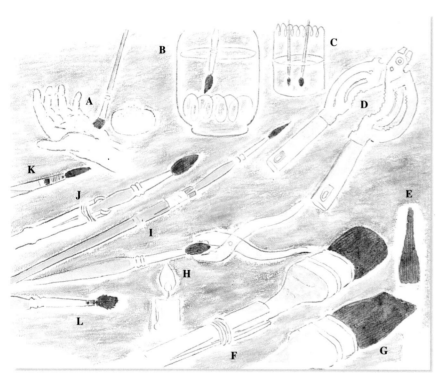

A 畫筆沾肥皂後，放在手中搓洗。

B 洗筆器。

C 水彩畫筆用彈簧固定，浸在水中。

D 開罐器可用來鬆解筆帽。

E 把油漆刷外緣的毛修短。

F 把油漆刷筆桿切短，用叉開的竹棒綑上。

G 有時油漆刷的缺點是顏料沾帶得太飽滿。

H 可將筆毛太短的畫筆拉長。先將金屬包頭加熱，再輕拉筆毛。或用銼刀將包頭部分銼圓。

I, J 用叉開的竹棒加綑於水彩筆上。

K 將貂毛綁入筆桿中，可使用膠帶。

L 加熱拉長後的筆毛容易分叉。

運用黑色、透明金土黃色和卵白色。
雲朵陰影使用較亮的色彩。

佩克平原的
垂釣者，
1963年

1 鉻氧綠加鈷紫

2 青綠加鈷紫

3 青綠加戴維灰

4 青綠加深鎘紅

5 鈷藍加戴維灰

6 青綠加玫瑰紅

7 普魯士藍
 加焦赭

8 蔚藍加戴維灰

9 蔚藍加黑色

10 黑加深藍

11 黑加深藍，
 並稀釋

12 焦赭加深藍

13 生赭加深藍

14 黑

15 黑

16 生赭加鈷藍

17 焦赭加鈷藍

18 蔚藍加焦赭

19 蔚藍加生赭

20 普魯士藍
 加戴維灰

21 普魯士藍
 加淡紅

22 鈷藍加淡紅

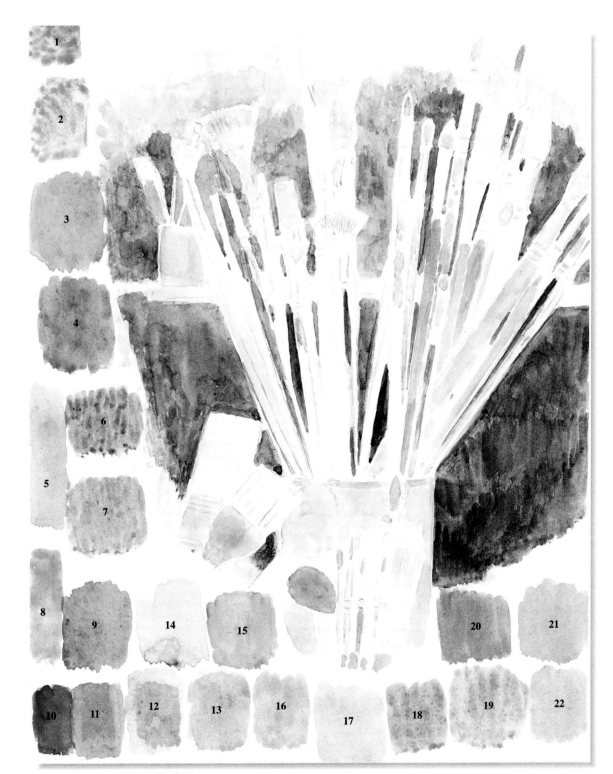

我上百枝畫筆中的數枝。千萬別輕易
把畫筆丟掉。有時，起毛或磨損的筆頭
用處還頗多。

上圖的灰色混色表，顯示各種不同的
灰色彩。嘗試所有可能性，變換調色。
也可嘗試三種或四種色的混合，你會
訝然發現更多的灰色，或許，最終
你會想改變自己的慣用色。

布拉克擁有數目驚人的畫筆，
有些已在罐子中，以備揮灑。
米羅、布拉克和諾爾德使用
已磨損的畫筆做特殊筆觸。
我更認識一位畫家，老是
故意拿筆磨牆。

黑色 (Blacks)

那座鐘是小說家左拉所有，塞尚在他家畫了這座鐘，而左拉一輩子都保存此畫。如果我們了解米羅用間接的方式描繪物體，藝術中充滿著隱喻，那麼或許可大膽假設，塞尚把他學生時代的泳伴左拉當成靜物來畫。無論謎底爲何，「黑色的鐘」絕不只是單純做爲茶杯的暗調背景。這幅知名的畫是塞尚30歲畫的，畫面的黑色不及他晚期作品運用的黑色巧妙。當他的作品越是富有色彩，他越懂得運用桃黑色在畫中，使它成爲最令人驚訝、引人注意的色彩。「黑色的鐘」是幅美麗的圖，大量使用黑色。塞尚建立了深厚的西班牙繪畫基礎，且師法馬內。

黑色種類多，是重要的色彩。它與白色同爲繪畫的重要語言。葛雷哥、委拉斯貴茲和哥雅皆善用半透明的白和黑。黑色如同西班牙婦女蒙著的面紗，黑色下隱見由朱紅、赭色、白和黑調和出肉體色，眞是個栩栩如生的豐富世界。

要嘗試這種偉大的西班牙繪畫技巧，可先將畫布處理成棕色調，然後在任一處塗上卵白色，用鉛使它容易附著，再取油性骨炭或象牙墨覆蓋畫面。畢卡索並沒有使用這種方式，但他取法馬內，自由地運用黑色和白色。他想成爲西班牙繪畫史上的佼佼者，曾一遍又一遍地臨摹「侍女圖」。

試著調和各種黑色。將卵白色或其他鉛白混合象牙墨（清鉛白有時富含鉛白，由它的重量可知），也試著混合煤黑和鈦白，且比較兩者之不同；試驗結果，兩者差距極大，這證明了試驗所有色彩潛伏特性的必要性。

色彩顏料有不同來源，有些來自植物，有些來自礦物，其他的則爲人工製造綜合性顏料。這些顏料經過研磨，加入油脂後

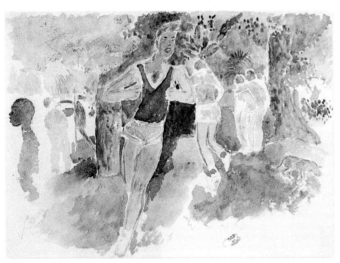

淡黑色的汗衫和深綠背景十分相配。
黑人的臉則用藍色。

慢跑者，1983年

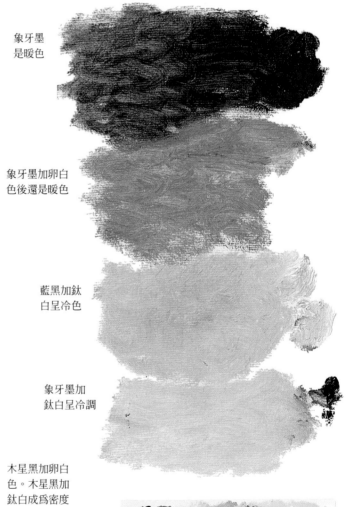

象牙墨
是暖色

象牙墨加卵白
色後還是暖色

藍黑加鈦
白呈冷色

象牙墨加
鈦白呈冷調

木星黑加卵白
色。木星黑加
鈦白成爲密度
高的冷灰色。

煤黑加鈦白

煤黑加卵白色

炭灰色加鈦白。
炭灰色具透明性，
加上卵白色產生
暖調灰。

藍黑

藍黑加
卵白色

藍黑就是象牙墨
調和深藍。若混合
白色，將不會保有
如象牙墨本身的
暖調。我以調和藍
和炭灰色代替。

戴維灰調入火星黑。
若把戴維灰當成黑色
來用，它可做爲最外
層深黑色的基底。

鎘紅、檸檬黃、土
黃，加入炭灰色筆
觸。在一張多色彩的
畫中，盡量將黑色留
到最後再畫，當它加

疊在灰色或任一色彩上，會產生美妙色彩。烏切羅將黑色疊畫在銀箔上。黑色加疊於白底的效果正如鈴般響亮，如鑽石般寶貴。

麥克孔，仿塞尚，黑色的鐘，1988年

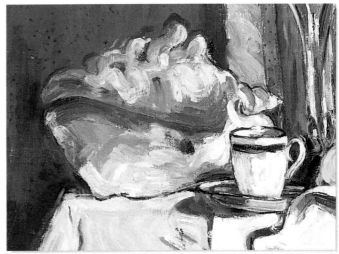

麥克孔，
仿塞尚，黑色的鐘
（局部），1988年

增加暗度，保存於顏料管中。顏料管直接擠出的顏料很少能完全均勻，火星黑或許微染紅色，它是氧化鐵中最暗、稠度高且不透明的顏料。當它調和鈦白，便成為可覆蓋任何東西的高度戰艦灰。相反地，炭灰色是真正的黑色，混合卵白色，成為一種溫暖且帶透明性的灰色。木炭常用來打繪畫的素描稿，它具有可接連塗改的特性。馬諦斯和畢卡索常用此畫法。

麥克孔真有勇氣臨摹整幅畫！他知道如何觀察繪畫，動筆速度之快，幾乎勝過視力，動筆就像瀏覽。如果他以魯本斯為師，調入一些鉛白，本畫可能會變得柔和些。作家高文認為塞尚畫的貝殼轉折面非常性感，不過，麥克孔將它畫得比原作平直些，倒也不失為一張描繪貝殼的好畫。曲折纏繞的線條讓畫面充滿生氣。這些彎曲蛇行的線條，大概也影響了馬諦斯所繪的圖案。

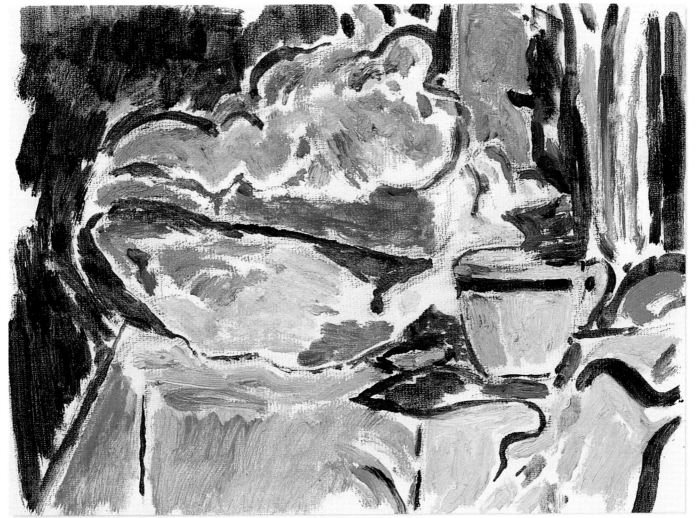

自由臨摹塞尚的貝殼，沒有表達出早期塞尚繪畫的重量感。

仿塞尚

水彩迷人 (Watercolours Can Enchant)

戴維斯堅稱自己的作品是素描。或許，當我們凝視欣賞英國水彩作品那消失在燦爛色彩中的線條輪廓，即能體會出介於繪畫及素描間的明顯差異。如同中國的水墨山水，英國水彩畫具有它的地域性和獨特性，極有韻律感，非線條組合。泰納捕捉動感，康斯塔伯揮灑水分淋漓盡致。泰納運用魯本斯式的空間構圖，使用不透明水彩於藍灰紙面，或在白紙上精心營造尺幅千里的深度，畫出圍繞太陽光暈、映照深遠的景色。令人驚奇的

直接繪出斑點，描寫石榴。

是，許多最寬廣、最深遠的大山大水竟然能被活靈活現地描繪在一張小白紙上！

泰納是位偉大的歐洲風景畫家。他很多作品是先以鉛筆打稿，再加上水彩。許多貴族在一趟冒險大旅行後，總能認出泰納水彩作品中所描繪的風景點。當你們到歐洲旅行時，最好不要只帶著攝錄影機，隨處無聊的亂晃。應該使自己敏感些，用細膩筆觸來表達你自己看到的風景，這才是獨一無二的寶藏。

水彩靜物。塞尚可能會使用接近單純原色的色彩，但影線則類似。

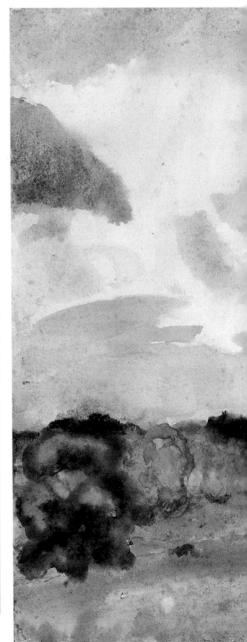

巴爾丟斯，有蔥的
靜物，約1964年

「騷鬧公園」，戴維斯喜歡速　仿戴維斯
度、噪音、能量。他說：「城
市是人類的偉大發明……我的
所有作品皆是都會影像的延續，一種可
測量的並列。」樹膠水彩較水彩容易平塗，
因此，色塊間的界限總要分明。戴維斯說：
「素描才是我作品的正確名稱。」

柯特曼是位偉大的色彩組合家，水彩畫中的佼佼者，也是諾威
克畫派中最有創意的畫家。他愛用含有乾麥片顆粒的紙張，和
如焦麥色的柔軟色彩。

1 柯特曼的鉛筆素描，
輕輕勾畫窗戶、飛鳥
或牆洞。輪廓以色彩
描畫。

2 兩塊淡色重疊，
組出三個階調。

3 三塊淡色重疊，
組出四個階調。

4 四塊淡色重疊，
組出五個階調。

5,6 嘗試用浸濕的紙張，
畫出乾筆觸和濕筆觸。
把它們當作威尼斯的
聖喬治奧馬吉昂來
描繪。此練習最好挑
安靜的一天，坐在輕舟
中嘗試。

7 深藍畫在濕底乾底上之
不同

8 灰色畫在浸濕的紙上

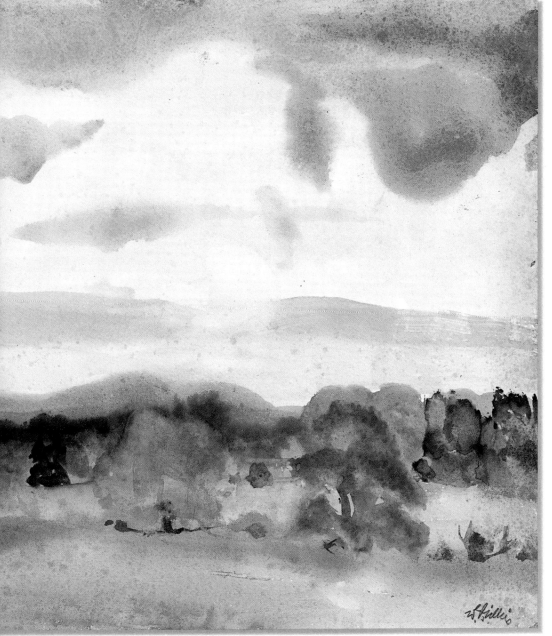

基列斯住在「神殿村」，
他畫的美麗蘇格蘭低丘
風景，無人能比。由於作畫
速度快，水彩正好令他
得心應手，每個敏捷的筆觸
成為大片天空的一部分。
除了色彩的靈活，構圖也
十分正確。他只使用最基本
的傳統素材──因為那些
就是天才僅需的。

基列斯，
神殿黃昏，1940年代

樹膠水彩 (Gouache)

基列斯是個身教重於言教的老師，他只教授最基本的知識，配合圖片解說。別人若詢問他作畫訣竅，得到的答案千篇一律：「就是你看到的那樣啊！」非常明顯的，想「畫」有所成，肯定要好多年時間！拿任何頂尖藝術家的例子來參考，比較其早期作品，便知他們需要多久的摸索，才能找出自己的風格。馬諦斯30歲以前，沒有畫過一張獨創性的作品，之後又經過許多年，才真正畫出「馬諦斯」的風格。高更是發展最慢的，他一直到40多歲，才從印象派掙脫出來（雕刻、陶瓷和木刻是他解放自己、邁向自由創作的方法媒介）。

基列斯不斷細察山丘、雲朵、原野、麥草堆的形狀。在水彩作品「隆斯豪的田野」中，將田野分割成菱形組合，以各種不同的小菱形（古老的基本圖形）筆觸集結，構成簇簇樹葉或樹叢。他使用鋼筆和墨水，用細緻鋼筆線條勾畫地平線，再用竹筆，或柔軟鋼筆尖，或小竹棒（如筆桿）沾墨畫出粗細變化多端的田野界線。鋼筆和樹膠水彩很適合並用。樹膠水彩其實就是濃水彩的另一個名稱，由色粉、膠和防腐劑製成。鋼筆線條十分僵硬，但即使樹膠水彩塗敷甚厚，仍明顯突出（樹膠水彩是「設計家的色彩」，水彩混合白色，即變成不透明水彩）。利用樹膠水彩，基列斯畫出遠丘近樹，底層線條像脊椎般，構架出一片田野，看起來像斜躺的人體並陳排列。

鋼筆線條可在未上彩前畫，或上彩後加疊，但也可趁樹膠水彩未乾時畫。麥斯威爾和許多蘇格蘭畫家都喜歡墨跡渲染的效果（此圖由兩張畫紙連接，但接連痕跡不甚明顯）。

基列斯，隆斯豪的田野（局部），1949年

泰晤士河的小燕鷗

克拉凡的樺樹和紅色公車

超現實主義畫家使用隨手取得的各種工具：滾軸、　稚加，無題
玻璃盤、拓印、梳齒，再用樹膠水彩組合各種質感。（日期不詳）

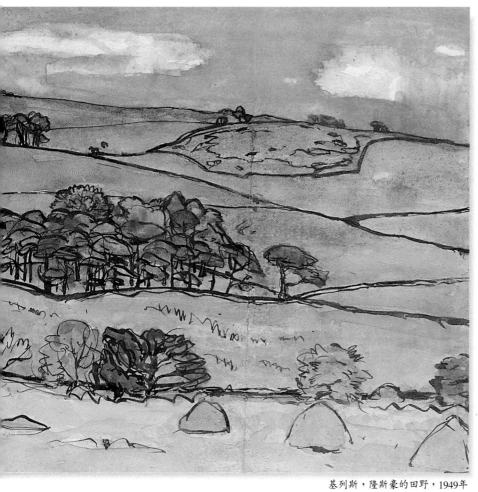

基列斯，隆斯豪的田野，1949年

泰晤士河船

栗樹。有些畫家
少用對比強烈的
色彩，但深色有時
能創造美妙的戲劇
感。下筆時沾足
顏料，一氣呵成。

晶瑩之水 (Jewelled Water)

有些色彩如同寶石般奇特誘人。所有的顏色都很獨特。被刺破的手指滲流出深紅色的血滴,血跡乾硬後又呈印第安紅。紫水晶、青玉、黃玉和翠玉都是寶石的自然色彩,就像滿筆的水彩。若顏料調和適當,仍能保有它寶石般的特質。我對色彩十分貪婪。勞生伯也以繪畫、拼貼嘗盡所有色彩。我在本章節中描繪所有色彩,並試著不同時使用兩種或三種色。吉爾汀幾乎完全不用色;克利則畫出似乎比世界現有色彩更多、更豐富的色彩;布拉克也是用色大師。他們改用底色,且運用色彩並置來製造視覺混色。

正因我喜歡各種色彩都在手邊備用,便自己製作了一個水彩盒,方便好用。只需一些白塞木(木質強韌輕巧),可從打模店買得;一瓶白塞木接合劑、一把美工刀、一個長鉸鏈、幾張細目砂紙、一些白色亮漆(噴式或刷式皆可)。

接合劑乾得很快,幾分鐘內便可完成一個盒子。接合劑可保護凸起的邊緣,預防顏料乾掉。錫盒比較不方便,但我仍準備一個小金屬盒,加上提耳(手把),當成水容器,可利用它和一枝小筆做色彩試驗表。水彩盒可容納12種色彩,我照順序放入:戴維灰、青綠、單星藍、黑、茶色、深藍、蔚藍、生赭、檸檬黃、鎘黃、深鎘紅、永恆玫瑰紅。洗米水可使筆觸痕跡明顯,有些人建議使用蒸餾水。

白塞木;白塞木接合劑、美工刀、白漆、鉸鏈、筆。

夏天。水彩可結合色鉛筆，將一幅打好固定方格的鉛筆素描變得極富想像力。

放置顏料時,最好按照色系排列。因為顏料沾濕後,同色系的顏料比較不會互相染污,而且同色系並置能呈現美好的視覺和諧。例如,馬諦斯偏好的鎘黃和紅色。梵谷畫「吃馬鈴薯的人」時所使用的調色盤上,大概都是純正的那不勒斯黃、上黃、黃褐、生赭、黑色。而黑色系的排列則從厚重不透明的火星黑到溫和透明的木炭黑。綠色系是個大家族,種類繁多,所以要特別留意製色工人偽製名堂誘人的顏色濫竽充數。

拉蒂提亞與黑鳥。
水彩畫在薄紙上，容易
產生皺褶。

我通常等回家後，
再將戶外寫生
素描加上水彩。

德斯迪爾在抽象創作後，
畫下他的瓶罐和畫筆。

仿德斯迪爾

一位學生送我的
中國畫具箱，
現在我所應該
學的是，使用
它的禮儀。

調色盤 (Palettes)

我的調色盤是50年前在拍賣會中購得的二手貨，爲上等斯特拉地伐利調色盤，有油畫用油的氣味。它原有的深調色，使棕色顏料突顯。通常，新買的木製調色盤要先用油擦拭處理過再使用（若你較常畫白色調，可用白色車漆將調色盤噴過）。品質好的調色盤在靠近身體的一側厚度增加，以利手持時平衡。手持式的調色盤很方便，可於繪畫時隨時將顏料靠近描繪物或畫面做比較。

畫家常常使用各式各樣的東西當調色盤。碗、餅乾盒及各種瓶罐。培根和波納爾使用盤子，畢卡索使用木製包裝盒。盧奧和杜諾葉·德·謝貢查克使用大桌子。早期藝術家使用較少的色彩，調色盤尺寸也就較小。塞尚的調色盤必須容納15種色彩。現在有拋棄式的紙製調色盤，用久了，常下垂鬆弛，令

布拉克使用樹幹和金屬線製成
這座調色盤支架

人傷腦筋。老師最欣慰的就是，學生繼續使用調色盤；因爲如此一來，才能找到「好作品」，調色盤上幾乎總是堆著哈里孫紅，對較敏感的教師來說很危險。最好的辦法是爽快地拿起調色盤，討論調色盤上擠放的顏料，冷調暖調、暗調亮調、不透明或透明色彩，一一照序排列。加上一些清除舊顏料的建議，你更可善加利用調色盤。

我們常在藝術書籍扉頁看到繪畫大師那覆有厚厚一層顏料的老調色盤。若要清除掉舊顏料，可用熱風吹，或使用溶劑，或是試試56年前人家教我的土法，把調色盤面朝下，向著煤氣爐烤，然後再用割具清除。有時，未使用或清不掉的顏料慢慢在調色盤邊緣堆積，形成厚厚一層。對於盧奧來說，那張顏料堆積豐富的大調色盤桌子，不正是他的靈感來源嗎！

我的調色盤

布拉克的調色盤

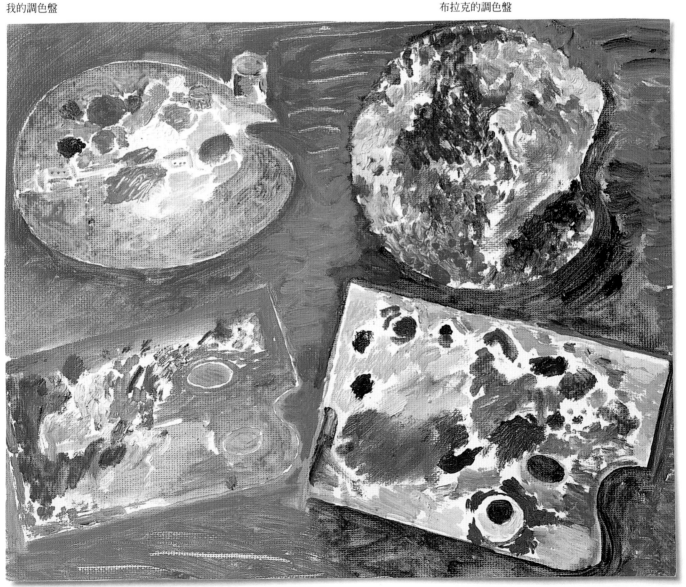

仿高更

仿布拉克

仿柯洛

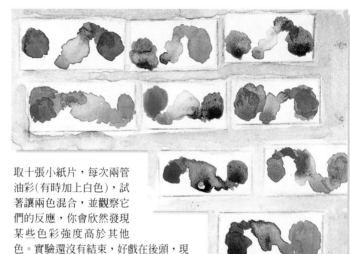

仿葛雷哥

仿霍加斯

仿艾佛瑞　　　　仿大衛　　　　仿德斯迪爾　　　　仿梵谷

洗筆器的彈簧可懸掛畫筆

用木板上貼防油紙製成的調色盤，防油紙由帶尖刺的框拉緊，不會輕易移動。

取十張小紙片，每次兩管油彩（有時加上白色），試著讓兩色混合，並觀察它們的反應，你會欣然發現某些色彩強度高於其他色。實驗還沒有結束，好戲在後頭，現在你試著使用水彩：利用一張不要的白紙，以灰色為底畫製十個小長方形空格。在小長方形的兩端畫上不同的兩種強烈色彩，然後在中間加上一滴清水，色彩會互相交溶，產生奇麗效果，猶如「化學花園」栽植的多彩樹。

嘗試用你選擇的色彩做調色盤色彩排列遊戲。一個由亮色排到暗色，一個由暖色排至冷色，一個隨意排列，一個是單色練習。最後再決定選出你最喜歡的排列方式，做為你日後繪畫時用。或試試兩個土色、兩個藍色、深紅色、兩個黃色、黑色、白色和紅色，這個組合是由不透明色排到透明色。

色環

顏料製作 (Making Paint)

麥斯威爾認爲他身上的紅疹是用手指沾顏料畫畫而起的，他說基列斯也用指畫。但據我所知，基列斯多半還是用畫筆和畫刀。在蘇格蘭愛丁堡，畫家似乎對顏料情有獨鍾。麥斯威爾和基列斯曾在巴黎學畫，受到杜諾葉・德・謝貢查克那種顏料厚疊的影響，當他們看到一幅美麗的畫，總是興奮不已。顏料的魅力令人心醉神迷。若要畫厚疊的效果，你可要盡快在調色盤上，擠上一大堆白色顏料。

畫刀的使用開始於英國畫家康斯塔伯，直到庫爾貝，更是發揚光大。林布蘭的畫，顏料很厚，而梭汀完全能體會其中的道理。顏料的那種特殊吸引力，很難以文字說明，只有當你自製顏料時，才能慢慢體會感受。自製顏料其實並不難，因爲大部分的色粉都已經過精心提煉，你只需使用刮刀，混調色粉和調和油即可。剛開始，可先試著調和冷壓處理亞麻仁油和鋅白，加上百分之二比例的蜜蠟。若你戴上口罩，可以同樣方式製作鉛白，如此一來，你還真像個貨真價實的大師！混調出來的白色顏料澄淨新鮮，讓我們不禁體會到，魯本斯如何能夠在一片小板子上畫出獵鹿圖，因爲色粉調和稀薄的油，流動力佳，容易快速附著，能使用細小的畫筆，沾些調和均勻的顏料作畫。

顏料帶來的樂趣無限多樣。都以哥潑灑豐富的色塊，造成美麗的視覺色彩，遠距離觀看，色彩更是豐實。葉金斯能夠巧妙地結合運用畫刀和畫筆來鋪畫顏料，他的畫接近學院邊緣，是個大畫家。

A 色粉堆
B 袋裝色粉
C 瓶裝色粉
D 蜜蠟
E 油加入色粉中
F 大刮刀
G 玻璃磨棒
H 磨過的顏料
I 毛玻璃板
J 空顏料管
K 裝顏料罐
L 調和油

沈重的工作，洶湧的浪濤，用質感厚重、堆疊的顏料來描繪這段過去的回憶，正是最佳的表達技巧。

網，1975年

長長的軌道轉化為
手畫過顏料的痕跡。
這種「筆觸」與
柔軟的蘇格蘭山丘
並無太大差異。柯索夫
可能是效法梭汀，而
基列斯大概效法孟克。
厚疊的顏料造成畫面的
堅實感。粗糙的物質
顏料也能成詩，它們
全裝在大大的罐子裏。
這些可在來索爾
所繪的柯索夫畫室
圖中獲得印證
（參見83頁）。

柯索夫，達斯頓
鐵路站一景，1974年

用畫筆揮灑，受到蘇格蘭低地的啓發。鈷綠和印第安紅有顏料突起的
立體感，若畫的尺寸大些，可假設它們是用畫刀畫上去的。

基列斯，羅西安山，1947年

53

顏料保存 (Colour Stores)

美術館嚴格控制空氣和明暗，深怕畫作褪色。立體派的拼貼報紙已經發黃。油彩也會變黃，皺裂。顏料製造商用染料替代真正的色粉，偷工減料，減少開支。防腐劑、潤濕劑、塑料、增進劑和乾燥劑都加入顏料內，無論是爲品質著想，或賺取利益。高文精研塞尚，當我請教他，塞尚在顏料內混合什麼，他說他不知道。其實我們不知道的事情還真多。我在戶外寫生時，小昆蟲經常不小心黏在我的畫上，而我卻從沒看到在塞尚畫上有任何蛛絲馬跡——難道是畫商把牠們清掉？

最好不要做太複雜的混合（顏料）。松節油、凡尼斯、溶油、和瀝青或許最好避免，雖然大部分黏稠的混合物可長久保存（多爾納和麥爾著有實用的材料學書）。藝術大可以黑色白色、松節油和少許亞麻仁油來完成（例如畢卡索的「格爾尼卡」）。波納爾使用罌粟油；它很適合用來調淡色，不會使顏料變黃。若要畫很薄的畫，可使用松節油和冷壓處理過的亞麻仁油爲基底媒介油，調和已去除多餘油脂的油彩，如此一來，油畫也可畫得像水墨一樣薄。

我的圖表沒有提供太多有關材料，因爲這些都是不確定的，隨著時代改變。甚至泰納的口水和今日速食時代改良過的口水都不盡相同（口水中含有酵素，對於去除某些油畫上的污點極

丹尼爾·米勒，
顏料管，1994年

顏料本身之美

有效）。松節油較白酒精來得濕潤，薰衣草油聞來香甜，乾得較慢。蛋可使色粉黏著，用等量的蛋和油，加入同等的水搖晃均勻。若你願意，可加入少量硬樹膠凡尼斯（清漆層）。亞麻仁油精和松節油以等量調和，加入等量的蛋黃和兩倍量的水，調和出的媒介油用在油畫或蛋彩上，能快速乾燥。用來製造防水底片的酪蛋白（巴爾丟斯曾使用它作畫）使用在紙張上，性質強韌。還有些管裝的媒介材：蜜蠟、松節脂油和亞麻油油精，可減除畫面的亮光。

參觀完備的藝術家色料保存室，能讓我興奮不已，猶如孩童打開聖誕禮物的心情。記得某年聖誕，我收到一大盒水彩顏料，奇怪地，我竟愛上一個色彩，至今仍未忘記。那是個晦暗的色（可能是鉻氧和白的混色）。美術社是種無盡的誘惑，但藝術也可以經濟節省的方式實現，價值百萬鎊的立體派作品可能只運用炭筆、發黃的舊報紙和一舊物件。畢卡索、布拉克和葛利斯運用煙草粒、小珠子、沙粒、木屑、軟木粉等等。杜布菲拼貼蝴蝶、乾燥葉、花和燒焦的橘子皮。媒材幾乎可以是任何東西。麥斯威爾的畫上不也有整條顏料管抹過的痕跡。我最好就此停筆，要是提及許威特斯、許納伯、蘭雍、提布隆、勞生伯和梅里斯那種大批物件拼貼藝術，那就進入立體作品（雕塑）的範疇了。

1 松節油有個特殊的氣味，帶點毒性，因此作畫時一定要保持空氣流通。我發現畫作總是有點黏黏的，因此把松節油滴在玻璃板上試驗，發現它不會乾。現在，我十分小心保存松節油：把它滿裝在容器中，且不存放過久。若松節油裝不滿容器，可壓縮塑膠容器，使液體滿至瓶口，然後加蓋拴緊。要不然就將松節油滿盛於較小的容器內。

2 我慣用的溶劑可能不易買到，其成分包括凡尼斯、蠟、松節油和亞麻仁油。

A 亞麻仁油精
（聚合亞麻仁油）

B 消光凡尼斯
（合成樹脂松節油和蠟——不含矽）

C 松節油，
馬諦斯知道要加點蠟在媒介油中
（使畫更易於修改）

3 我們購得的管裝顏料是種神奇的混合：它要不就在畫布上乾燥，要不就留在管內腐敗。藝術家總得憑直覺改良它。現今顏料的成分大概不比昔日的顏料差。我最早的畫作至今已超過50年歷史，仍保持得相當完好。

4 瓶裝聚合乳膠顏料

5 乳膠管裝壓克力顏料

6 蛋

我這幅油畫距今已超過50年。

畫中人正在漆畫
船身,畫家則依
樣描繪其景,展
現顏料之美。

誇口材料品質精良的說辭,現成就有
個例子:「分散粒子的均衡由轡合
溶劑來維持。爲防止乳膠龜裂,
研製加入抗凍劑、軟水劑、防腐劑、
抗泡沫劑。顏料若要管裝,必加入
多纖壓克力或增厚纖維素。」
現今科學發達,我們應信任製色專家
的秘方──即使他們索價高昂、經常
欺人。

畫在硬紙板上的
小船,看起來
如同珠寶般
閃亮。

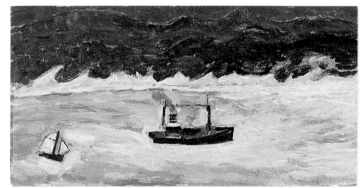

仿韋里斯

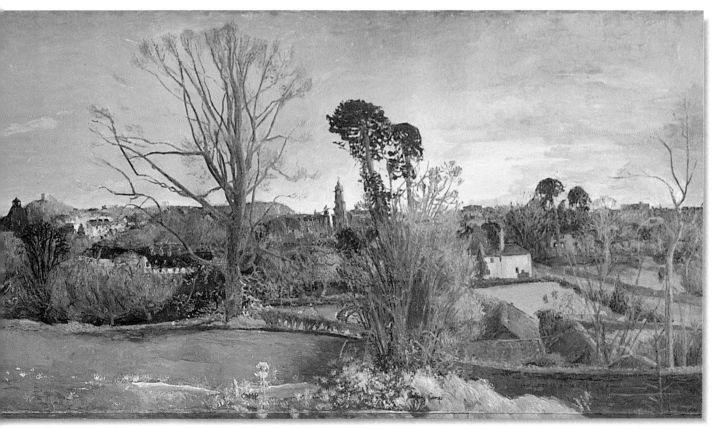

蘇佛克一景,1945年

55

修改 (Erasure)

很多傳統大師作畫技法乾淨俐落。凡‧艾克用小畫筆「精描」細部，使之平滑更見細緻。他意志堅定，胸有成竹。而有些義大利大師偏愛先畫「草圖」，慢慢修改，拓印，再著手繪畫。

那種看起來率性，不斷修改重畫和「輕鬆完成」的作品應該屬於馬諦斯的風格（除了馬內、竇加和一部分柯洛的人體畫之外）。雷諾瓦曾造訪馬諦斯，欣賞之餘還購買後者的畫作。馬諦斯深信繪畫應該看出是手工創作，而非機器製造。為了達到輕鬆自然畫畫的目的，馬諦斯日夜勤練，將所有困難拋諸腦後。

要使繪畫看起來渾然天成，沒有掙扎猶豫的痕跡，必須不斷練習修改的技巧，直到雙手靈活矯健。事實上，還真需要三隻手：一隻拿無絨毛的破布吸水，一隻拿沾滿溶劑的筆，第三隻手負責將滿筆的新顏料畫上去！用溶劑擦掉！再畫上去！有些畫家動作快得像噴池的泉水。

馬諦斯的畫底堅實，我看過他的作品「羅馬尼亞衫」畫作表面（此畫曾承受多次修改）。白色部分帶有細微、淡彩虹似的水彩痕跡。此畫能承受多次修改，可能因打底劑中加有少量的阿拉伯膠。馬諦斯也在媒介油中加入蠟，使顏料更易於溶解修移。繪畫時免不了要先用炭筆在畫布上做初稿，使用布或軟橡皮修改，這些技巧早已被視為理所當然。馬諦斯是現代藝術的明星，他追求簡化，但在單純的原則下，從不流於單調。

右圖先用炭筆描繪模特兒，之後再加上背景的倫敦塔。炭畫部分用固定液噴過，接著用松節油調稀的深藍色塗滿畫面，將畫平擺放，讓藍色滲透所有空隙。之後再以簡單的混色進行。

艾蜜麗（未完成），1989年

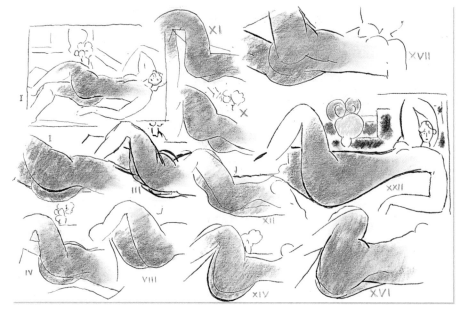

馬諦斯不厭其煩畫下22張草圖，此處選刊11張，只為追求表現一個輕鬆斜躺神采煥發的女體。第22張總算定稿（於十月底）。此作繪於五月，到了六月（進行到第10張稿）仍不斷重畫、拼湊，好像是在搞拼貼；修改之後，成為馬諦斯中期風格。終於，他把畫好部分剪下，貼妥，成為他最後的剪貼作品。

仿馬諦斯

仿馬諦斯

濛濛細雨籠罩議會大樓。本來要畫女孩的部分畫壞，現在於同一層白加青綠的打底色覆蓋其上。

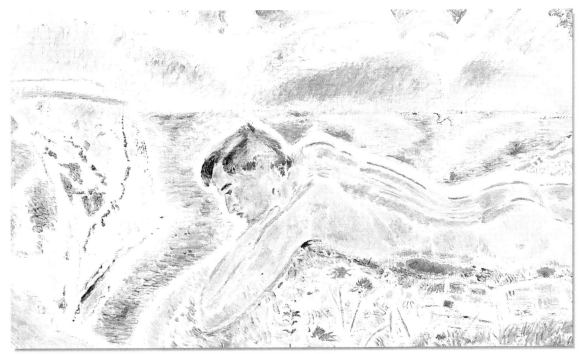

魯本斯並沒有真正畫過白色小畫。他使用的條紋板可任意畫暗調或亮調,雖然方便,但能呈現的色彩鮮度仍有限。顯而易見的,若他想修改畫,會破壞條紋底,除非讓底色完全乾透。要表達色彩的亮度,以畢卡索、馬諦斯和波納爾使用的白底最佳,尤其是針對透明色。

多佛的裸體像
(未完成),1993年

若你不喜歡重複修改,那只得採取謹慎的作法。不妨參考以下的建議:選購一塊形狀和尺寸合意的硬紙板,約1/8英吋厚(或更厚硬的1/4英吋),塗上保護膠,第一層薄塗,第二層再塗厚加強。可用乾布敷上未乾表面,由中心向外平推,使之光滑。等它完全乾燥之後,再加上一層壓克力打底劑(若你喜歡填滿表面小孔,則可用刮刀,取些白鉛、油和阿拉伯膠混合塗上。或者用白鉛加蛋,也能用打底白)。若你想畫站在海崖上的人物,拿著這塊硬紙板,先素描,等構圖固定後,再依素描稿上色。

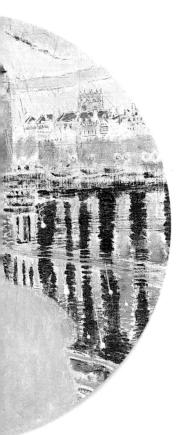

雨滴(未完成),1986年

部分未完成,部分修改過。畫中描繪特技表演者;他們必須能自由移動,以活潑技法表達。最理想的三夾板,僅厚1/16英吋,適合小而輕巧的畫。

雜耍團,1991年

藍黃互襯不成綠(Blue Against Yellow Does Not Make Green)

葉綠素無所不在，綠色世界幾乎令我們眼花撩亂。高更善用次色，紫、橘和綠色。這些色比梵谷愛好的紅、黃、藍色更神祕。綠色是由藍和黃調和而成，但當你將藍色和黃色並置，不會有相同結果。織工了解這點，而且十分清楚多少量的色彩並置會產生什麼整體色改變。克利曾在包浩斯學校任教紡織設計。他應了解不同色彩織線之間的關係。交織的藍黃線看起來比較接近灰色，而非類似機器混合出的綠色。

色彩令人著迷，似乎既神祕且不可捉摸，甚至個別觀察在畫上的色彩也能使人嘖嘖稱奇。若你觀察深藍色的光譜分析，可能詫異於它的複雜狀態。試著燃燒些氯化鈉(鹽)，透過它的光，觀察一幅色彩鮮豔豐富的畫如何轉為單色調(因為鈉光譜是單一的)。

馬諦斯運用細小點筆(幾乎跟秀拉的「糖罐」中之筆觸一樣小)，然後再慢慢加大，先是毛孔大，再來粉刺大，直到像沸騰水泡般大的點。他善於駕馭色彩間的影響力量，例如當他刻意安排一株綠色植物倚靠在紅色窗簾旁，長長的波浪狀綠葉正亟待與其他色彩做最佳組合。馬諦斯晚期更進一步運用大面積色塊，海藻、葉子和心形圖案都充滿活力。

裁切鮮藍和黃色的長條紙，把它們織在一起。
試著駕馭大面積的色塊對你有好處。

「馬戲團」的寫生。筆觸很像　　　　仿秀拉
縫紉針接，或法國粉筆記號。

「馬戲團」是秀拉最後的一張作品，當年31歲。
他走過藝術史，臨摹過古典石膏像、拉斐爾、
安格爾和德拉克洛瓦。他剛開始畫得有點像柯洛，
後來又成為印象派畫風，然後是點描派，最後
從某種角度來看，又接近綜合立體派。下一步會
做什麼？面對自然景物完成170個煙盒蓋的秀拉，
看起來似乎只有一條路可行。但某種繪畫訓練
直覺讓我相信，他真是一位偉大的人體畫家。

仿秀拉

「編織韻律」可以任何角度懸掛起來，是柯漢1994年完成的最複雜的一幅畫。他作畫時雖想到了音樂和數學，卻從未在韻律的迷宮中迷失。畫面上的附加物對於庫爾貝、林布蘭或魯本斯等重彩畫家而言，實在沒什麼意思。將一塊粗糙的白色畫布浸入深藍色的溶液中，撈起來晾乾，讓藍色滲進畫布的坑坑洞洞，然後以刷子沾滿濃稠的黃色，刷過畫面，於是某些部分會呈現藍色，某些部分是黃色，某些部分是綠色，其他則是灰色。

柯漢，編織韻律，1994年

用硬紙板製成的黃藍色小陀螺，快速旋轉後可見陀螺轉變為灰色。

色彩方塊 (Coloured Squares)

通常一個長方形可用好多正方形填滿。若把方形寬度稍微加大,看起來更正方(純正方形顯得窄長)。正方形如此完美,令人滿意,若隨便堆置它們,不免心生慚愧。畫些正方塊(使用輕描細線),假想你正像克利一樣,要把它們填上繽紛的色彩。克利運用迷人的粗帆布或卡紙表面質感凸顯作品。他挑選材質時往往充滿實驗精神,甚至使用滲透性的底劑。有時,他將畫作題名為「魔術方塊」,或類似的名稱。我們也可替自己的畫作取同樣的名稱,但我沒辦法畫出像他那種流動韻律的方塊。

以水彩填畫草地

填畫些方塊!丹尼斯的作品就是運用排列組合的長方格,填入泡沫狀的小圓形。可運用任何吸引你的東西填入方塊,黃蜂、雲雀,甚而拳師犬(聽起來怪異神奇,但請參考)。馬格利特畫過的一片方形天空,天空中飄著雨般的戴帽人。我的方塊比較嚴肅些,或許,我想像置身包浩斯的工作室,繪畫世上第一幅色彩豐富的方塊組合。佛斯特對畫布和顏料的組合有種特殊親密感,他以流動的方式表達長方形,並用原色筆觸描畫出在大長方形畫布上的小長方形,猶如岩石裂縫,在和諧中滑過成紋。

穿插的具象描繪跨越長方格,使畫面組合更豐富。

丹尼斯,心材,1989年

油畫方塊

填畫這些方形，追求色彩和方塊間的協調。然後，若你感覺有強烈的實驗欲望，不妨想著夜空，畫出你的神奇方塊。

畫中有方形連結，在方形中形成角度的一條線，必有另一條線與它垂直或平行。

「德魯斯的困境」，仿克利

彎形的對角線，線條互相交叉，方格化；紅、黃、白和藍交織出閃亮的金銀。

佛斯特，無題，1976年

61

原色 (Primary Colours)

羅 威斯托福是位於英國最東岸的海濱勝地，素有「白晝之始」的稱號：黎明來得早，春日卻遲遲。每年春季，水仙綻放的色彩令我震動；稍晚，結花纍纍的金鏈花樹更是召喚我去畫它們——而我總是把它們畫得太黃。氖黃是廣告人最爲熟識的那種亮——如果與黑白相配，從大老遠就可看見。春天的鮮黃世界與氖黃爭奇鬥豔。波納爾爲求表達金鏈花和含羞草色彩靜謐之美，聲明畫不能畫得太黃。想要發掘蛋的色彩美，應參考委拉斯貴茲的「煎蛋的老婦人」，然後再跟眞蛋做比較。

用亮白色畫出一個紮紮實實的小水潭形狀。

我們稱白色爲百分之百的光量，黃色大約百分之七十五。照此看來，蛋黃應像太陽般閃耀。梵谷使用土黃、鉻黃和白色，奮力描畫玉米田、檸檬、向日葵、金鳳花，甚至太陽，只運用顏料那有限的亮度。「紅葡萄園」是梵谷在一次與高更散步後，心碎之餘的靈感之作，他把滿腔的熱情和絕望都投擲在畫布的陽光上，使用原色紅、黃、藍。畫出的作品令人陶醉。

紅、黃、藍三原色互相聚合、排擠。霍夫曼把它們「推拉」在一起。

克利能拉小提琴，佛斯特則會彈鋼琴。佛氏喜愛交雜編織的色彩質感（克利在包浩斯教授編織，兩人似乎有種默契）。佛斯特用紅、藍、黃筆觸韻律造出魔術般的銀色網。他很少使用其他更複雜的顏色。它們不是回教圖案，卻帶著某種催眠似的魅力。他的大幅繪畫幾乎隱藏著回教建築藝術情結。

佛斯特，
無題，1992年

太陽不一定是很圓的，距離如此遠，我們只看到它的光亮。這可能是個鳳羽太陽；或者它們只是棕櫚葉？

水仙花

威尼斯聖馬克教堂的15世紀地板圖案

具超鮮明色彩的花朵。色彩旋轉，放射熱量，隨著處境而轉變，薄弱的黃色繪出強力的花朵，與銳利、輪廓明顯的大面積石頭調形成對比，兩者似乎都有光發射出來。

「和平」（局部）　　　　　　　　　　　仿畢卡索

藍木條緊靠著紅三角。仔細看去，它更具象徵性。如同小希臘島的肖像照，紅豔的太陽照映湛藍的地中海。紅黃藍製造無盡歡樂。

「和平」　　仿畢卡索

太陽光造型的裝飾藝術窗

「雅各與　　仿高更
天使摔角」

提爾森，達利安阿波羅，1988年

煎蛋。流動的蛋白中鑲著金星似的蛋黃，栩栩如生，畫出美的創造。

「紅葡萄園」畫面迸發的色彩炫麗如喇叭號響。當太陽逐漸落下，筆觸也落在天際水平線。　　仿梵谷

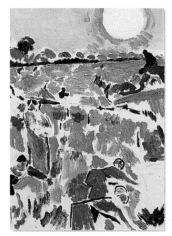

「紅葡萄園」　　仿梵谷

聯想暗示(寫意畫，Suggestion)

有些簡單的畫法是採直說法、呈現法，或意圖法。還有一種則為聯想法。快速不等於取巧。取巧是可怕的心理，絕不能勝任大事。畫家依其能力、速度畫畫即可。好的繪畫可以慢慢完成，但大部分的畫家總是急促成「畫」。有個遊戲可能會很逗趣——猜猜每個畫家的繪畫速度。魯本斯、哥雅、梵谷和馬內從不浪費時間。畢卡索大展身手的畫畫速度我們已從紀錄影片上領教過：顏料從筆端飛出的速度像雷射般快，卻也像中國書法般堅定。聯想對繪畫有幫助。哥雅這位正統西班牙畫家，必定能快速描繪出鬥牛場觀眾，且能用簡單幾筆聯想描繪出女巫的集會。泰納晚期有能力聯想作畫屋中人群、鹿、樹木、日落和很多其他東西。聯想替他贏取閑暇去釣魚。

印象派畫家要能快速捕捉雲彩變化，點描派速度則較慢。美國垃圾桶派多是報紙插畫家，跟每日趕著截稿。美國的賽跑者(繪畫界)有貝洛斯、史羅安和惠斯勒，不包括葉金斯，他們不斷動著畫筆！我不信小孩子能慢慢畫圖，但秀拉想必畫得不快。聯想快意畫不同於單純速寫，除非康斯塔伯、泰納、羅特列克或布丹只是在速寫。

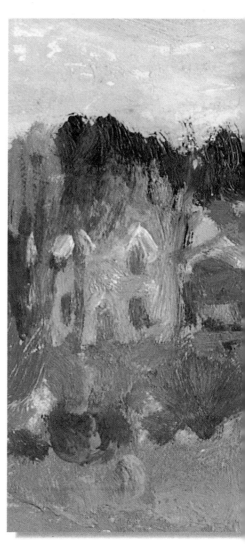

仿泰納

仿泰納

快速點畫的驢子

在佩渥斯的聚會　　仿泰納

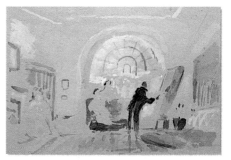

多佛的白色峭崖。聯想快意畫被海鳥、浪濤、花朵、日光浴者和我自己拼湊鼓動起來。對日常事物的了解有助於聯想。當然，只有合理邏輯的聯想值得發揮。

有半圓窗的美麗房間，愛格曼伯爵　　仿泰納
特地設計給畫家使用。

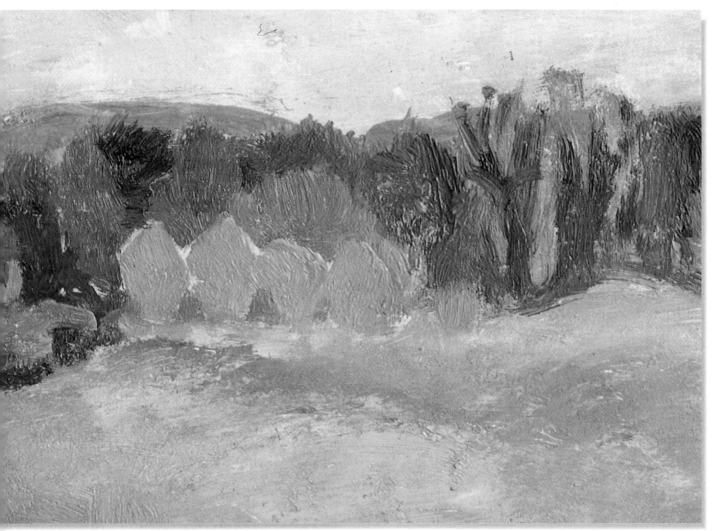

選擇一個移動快速的描繪物來協助你增加繪畫速度。但反過來說，
基列斯繪畫速度極快，他卻永遠畫蘇格蘭低地的靜謐景色。或許敏
捷思考、快速動筆並不一定需要快速的主題。可從此畫中感覺到杜
諾葉‧德‧謝貢查克的影響，顏料鋪畫似樹脂般厚，色彩華麗，但
謝貢查克畫得更厚。

基列斯，
低地風景（局部），約1942年

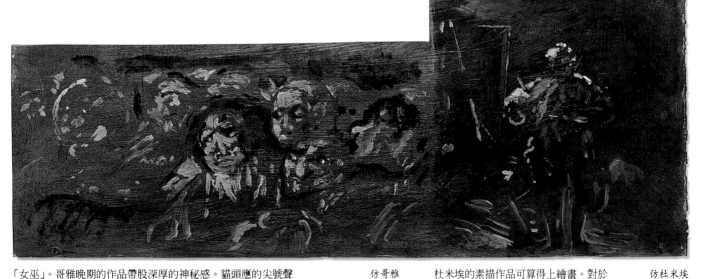

「女巫」。哥雅晚期的作品帶股深厚的神秘感。貓頭鷹的尖號聲
穿透死寂，形體從幽暗中隱現。

仿哥雅

杜米埃的素描作品可算得上繪畫。對於
一位誇張諷刺畫藝術家來說，能同時成
為繪畫家，令人驚訝。素描和繪畫一體
兩面。戴維斯就堅持說他的「繪畫作品」
是素描。我認定的素描不同於此。

仿杜米埃

罩色 (透明畫法，Glazing)

假裝你是第一次畫畫，且畫得特別快；現在不妨稍慢下來，凝視你的畫面(英文字glaze可譯爲「凝視」或「釉」)。釉是一種薄而透明的物質，它雖然薄且光滑，卻足以改變底色，並且保護色彩不致龜裂。

把顏料和調和油攪拌成乳脂兩倍濃度，用筆毛狹長的畫筆一筆畫過，稱它爲筆觸。

運用想像力，畫個筆觸，把它當成臉型——它便是臉！再畫個大筆觸在下面——它便成身體！你相信這些筆觸是活現眞實的？很好，你能繼續下去了。畫！畫出千百種筆觸。這些就像從天而降的禮物，變化無窮；它們能造出你的手、臂、胸，甚至山巒。運用想像力，像東方神話中，穿跳瀑布的神奇；聖經裏聖約翰的「福音」化爲人形，匯入生命之潮流。

所謂潮流就是不斷改變的熱門新聞，成爲垃圾桶派新聞插圖的資料來源，加上驚人的記憶力，他們以超快速度做畫，好趕上截稿時間。「取巧」是不好的字眼。「裝飾性」對畫作來說一向是負面批評，直到馬諦斯的作品出現，畫中特別的裝飾意義才打翻這層看法。畫家若能把圖畫得又好又快，這叫「巧妙」，而非「取巧」。很多大畫家趕著作畫，快又巧，卻從不流於膚淺。馬內、哈爾斯、丁多列托、畢卡索、杜菲、委拉斯貴茲都是快手。夏丹和秀拉可能慢些。貝洛斯的作畫速度使人驚服，加上運用亨利建議的高流動性顏料，他能畫出游泳或打拳者的肌肉變化。要讓運筆的手和腦的思考同步是可能的。但也不能勉強，若畫得太快，畫面空乏，就落得像是黑猩猩塗鴉。訂定你自己的目標，勇敢前進，做個忠實於自己的畫家。

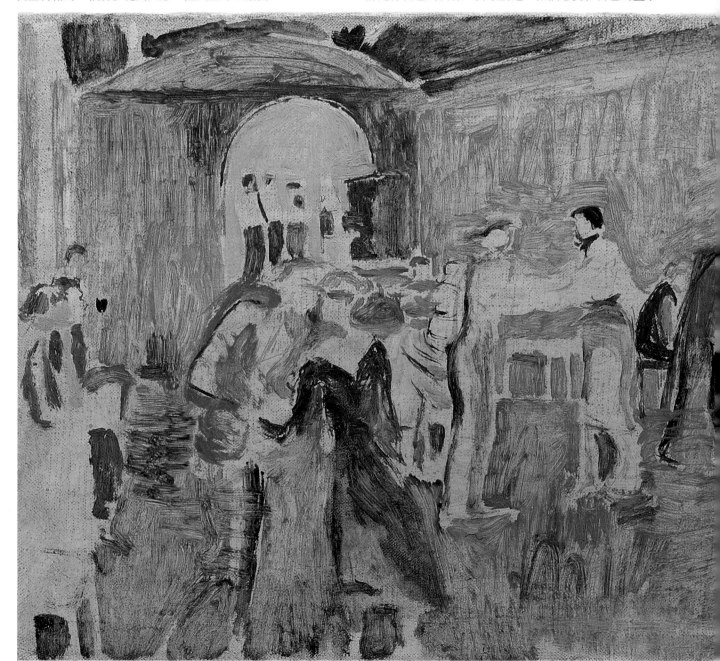

我在暗黃燈光下作畫，儘管幽暗，只要你一開始執筆作畫，色彩也跟著流轉靈動起來。

爵士樂之夜，1958年

捉住三角構圖畫出
的手，使用鉛白，
想像金字塔。

半透明的藍色顏料
畫在鮮黃底色上，
淡藍筆觸加強手輪
廓和背景的分明。

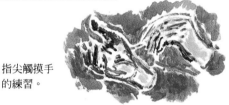

指尖觸摸手
的練習。

A 輕描淡畫　　　　**B** 以棕色仔細描畫
C 接近粉紅色調的手　**D** 用畫刀筆觸表現

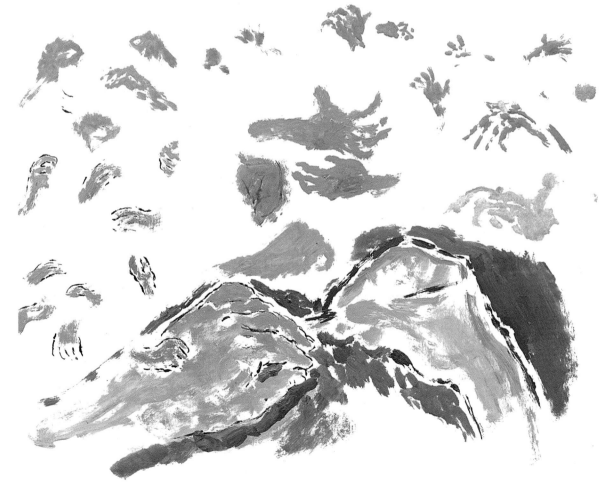

用油彩在紙上練習。畢卡索說過：「我不盲目尋找，我
探究發現。」不斷練習，直到你發現自己活在繪畫中。

波納爾的日記(Bonnard's Diary)

波納爾曾說：「所有的藝術都來自日積月累的建構，此爲致勝之鑰。」(這話由波納爾來說，眞實貼切。若是別人，只是空洞刻板的言辭)。

波納爾有兩天寫一頁日記的習慣。日記本也是速寫簿。不曉得這些各種面貌俱全的速寫，跟所記載的日期是否符合。每天他都記下天氣狀況，而大部分都是「好天氣」。他常使用短短的軟性鉛筆，率性的速寫常超過格子和所印日期。日記本幾乎跟康斯塔伯的小速寫簿一樣袖珍。波納爾自由自在地生活，也隨心所欲地繪畫。但無限的自由會失去自制，我感覺得出，他仍需要把時間和工作列成表，按部就班進行：一天之中，吃飯時間、遛狗、馬斯(兒子)的洗澡時間。那些釘在牆上的畫布塊，看起來就像日記頁紙。連畫室的平台都是整齊格狀，好像從窗戶看出去的景象。

波納爾像隻逡巡中的貓，永遠睜眼觀察周遭。

他說：「我喜歡使用沒有框的畫布畫畫，大而沒有限制，給我預留發揮的空間。覺得這種方式非常好，尤其是畫風景畫。每一幅風景畫都需保有相當面積的天空、地面、流水和草木。而剛開始總是不容易馬上找到正確的相互關係構圖。」

如同短腿小狗，一小步、一小步經營出牠的道路，波納爾繞著屋子和花園散步，也隨手在日記上速寫。他很幸福滿足，寧願獨自一人，一遍又一遍畫出美麗的周遭世界。

蘇格蘭畫家麥斯威爾要他的學生畫素描，用粗黑的軟性鉛筆，畫在小紙上，素描出他們想要繪畫的所有東西，再依照這些素描來作畫。無論是你身邊的事物或遠足時看到的景物，都能成爲你那支軟黑鉛筆下的描繪物。或許，你也有一本日記(無論新舊)，甚或一隻親愛的短腿小狗，伴隨你實現(繪畫)夢想。

波納爾散步時看到的種種景物。速寫日記。　　　　　　　　仿波納爾

「坎納風光」，麥克孔曾臨摹此畫中間局部。波納爾被他在法國南部新居附近的景物吸引。　　仿波納爾

在黑斯廷斯海灘的一幅塗鴉
速寫(它符合麥斯威爾的要求,
但可能是用炭精筆畫的。)

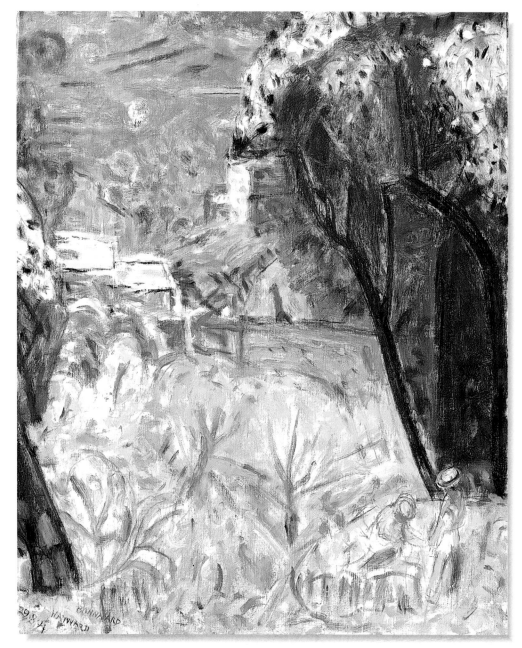

麥克孔被波納爾的畫所吸引。
他說:「波納爾在腦中自有
天堂,他的作品籠罩在耀眼的
陽光下。」又說:「波納爾
創造出無與倫比之美。」
當別人再問他,他答:「在
檸檬黃、灰色、綠色、橘
色、酒紅色天地中,一筆閃耀
黑色從中劃過。」最後又補
充:「跨越檸檬-粉紅、灰、
天青-綠-手指畫上的棕和
黑——像夏夜星空般閃閃
發亮!」麥克孔在畫展開幕
前三小時畫此臨摹作品,後來
他整整六天都出去慢跑。

麥克孔,仿「坎納風光」
局部,1994年

在南海岸的峭崖

仿波納爾

「坎納陽台」用水彩和樹膠水彩完成,波納爾
在妻子過世五年後也去世。在畫左方的人物
可能是他兒子。畫中有些筆觸是使用鬃毛
筆,它很適合用來畫樹膠水彩,使顏料保有
其輕快感。

仿波納爾

此速寫類似麥
克孔臨摹畫中
之景物。

69

描繪細節 (Detail)

細節常如蚊鬚、眼毛或遠方鳥喙。黃蜂、老鼠、蚊蚋和小草的細部亦不可忽略,所有的東西皆可在畫筆下栩栩如生。印第安的小精細畫正好考驗我們的視力。泰納畫過一些素描,精細點畫出豐富的裝飾品和窗戶。而當我畫建築物時,總是沒耐心,老覺得窗戶位置似乎不對。

卡那雷托堅持強調獨特風格,小人物造型結合精細照像,畫面光滑且多細節,似樹脂的表面呈現油般光亮。大部分繪畫作品曾經過表面光滑處理。維梅爾的畫作表面光滑如平靜無風的湖面。光滑、油亮、塗有樹脂的表面,當它稍微潤濕,可驚喜發現蛋彩白繪出的微小細節(水性濕潤預防擴散)。收藏在倫敦科陶畫廊的一幅畫作:克拉那赫的「亞當與夏娃」,正好證明如何能運用一排清晰的小草和淡調的細節來提亮整個暗部,而不動用任何混色。印第安的小精細畫運用重疊,一色疊過一色(避免「機器化」混色)。

在泰德畫廊最受歡迎的展室,包括大英維多利亞和先拉斐爾兄弟會畫作。其中我最喜歡的畫家是布朗;他不屬於兄弟會一員。拉斐爾派畫家運用尖銳鮮亮的色彩,畫在未乾的鉛白表面來表現細部。有不少偉大畫作都有表現高妙的細部描繪;收藏在羅浮宮,凡·艾克的「羅林大主教的聖母像」便是其中之一。

仔細觀察飛蛾、老鼠、海洋昆蟲:無物至小而不能畫,它們正是對細心畫家的挑戰。你需要一支小畫筆,我希望你能善用之,描繪點畫老鼠鬚。

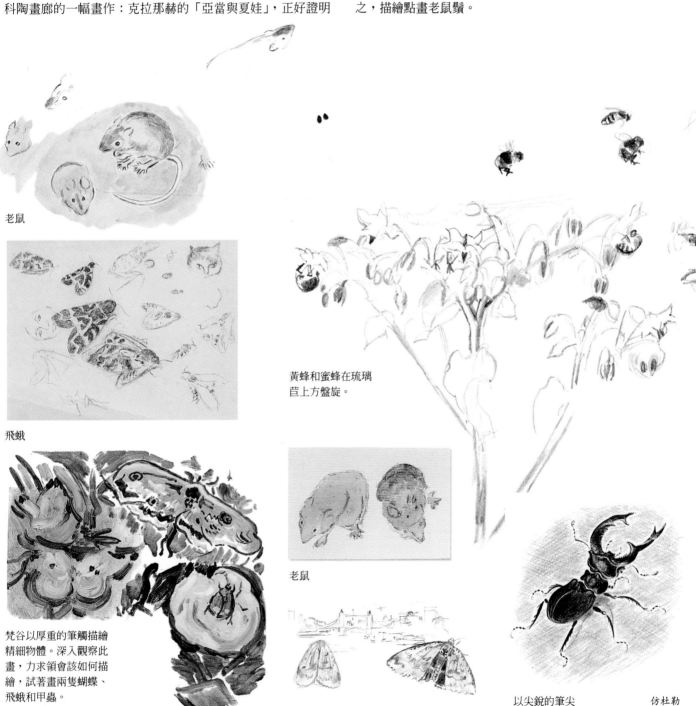

老鼠

飛蛾

黃蜂和蜜蜂在琉璃苣上方盤旋。

梵谷以厚重的筆觸描繪精細物體。深入觀察此畫,力求領會該如何描繪,試著畫兩隻蝴蝶、飛蛾和甲蟲。

老鼠

飛蛾

以尖銳的筆尖來畫甲蟲。

仿杜勒

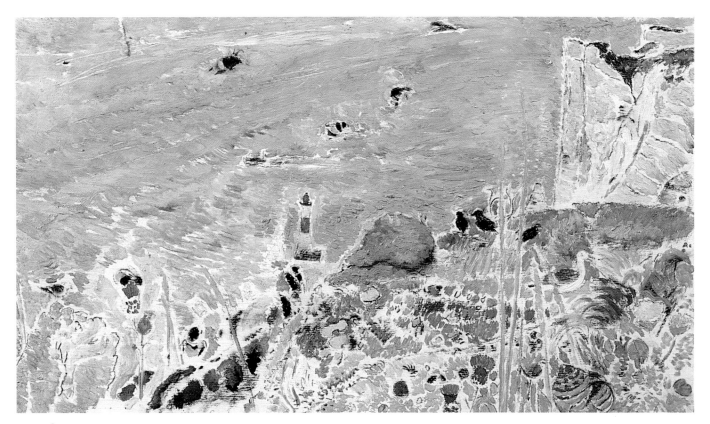

灘頭黃蜂，1990年

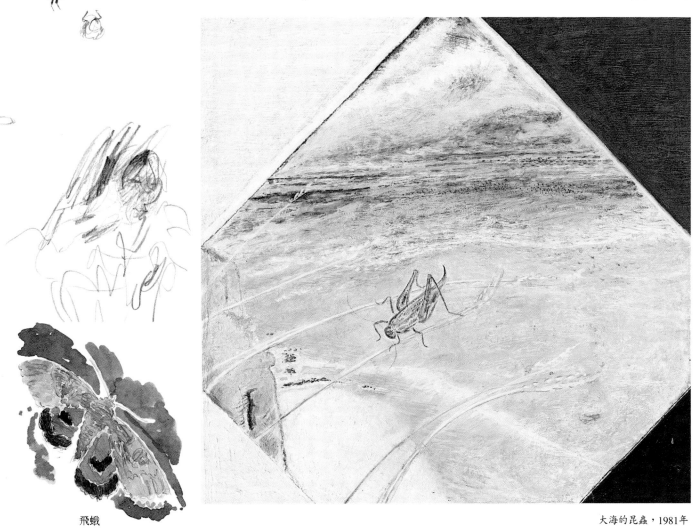

飛蛾

大海的昆蟲，1981年

逼真如生 (Glazing)

視力良好時，我們透過攝影鏡頭看到的東西並無異樣。因爲所見之物原始而精準。就像在愛丁堡高塔上用鏡頭把城市一角投影在地平線上巨大銀幕中般。視覺對象若超乎現實可能，處於不平常狀態，即令人驚訝不解：如寫實畫家畫的頭像高達9英呎，或中央公園被擠進一本書裏。

當我們談及寫實，應小心釐清它和攝影的不同。寫實並不等於畫得像照片。攝影是透過鏡頭，接收外界光線，機械性地獲得攝取物像。

有什麼能改變平淡的視覺影像，使它看來更真實？那便是加入作者的氣質性情。例如當委拉斯貴茲用一種奇特變質的熱情在揮灑作畫，那麼「寫實」便是真實的。維梅爾被清晰魅力的暗房(產品)影響，但藝術不應該如此接近物質視覺(生理上的視覺)，而應該更接近心理的視覺。葛飾北齋、華鐸和塞尚各有其獨特的寫實方法。布勒哲爾即使畫的是依卡從天上墮落的神話，仍是公認的寫實畫家。

丹尼爾·米勒在夏喀尼買了棟房子，冬天暖和；從畫室窗口

史賓塞躺在墓碑上看起來天眞天輕。他剛從科克漢教堂墓地中復活。

看出去，可看到後花園，典型倫敦東邊的後花園景象。每一小塊地圍著圍牆，以特殊的方式呈離心排列；介於人和自然間的小衝突；下垂的樹和草坪；各種細緻微小的景物和樹枝繁多的大樹。丹尼爾畫出大批的現實景物，這是他與周邊環境最親密的接觸；也使他了解自己的觀點。畫中應沒有過分強調的怪癖風格，只是深入的描繪，使樹枝看來栩栩如生。訣竅是具備無數耐心，和隨時隨地細心的觀察。

史賓塞以類似方法作畫，把科克漢的風景畫得像家一般安適。史賓塞非常特別，我有一次看他作畫，聽到他的言論，就像一部電動縫紉機，從不出錯，且動作迅速，使混亂的英式生活感覺較有意義。他可精確描繪屋頂波浪狀鐵皮、雞、泥土、舊衣服、花園小徑、晾衣夾和基督。英國其他藝術家能描繪那種散亂之美的，有布拉特比畫的戶外廁所；柯索夫大膽塗繪的鐵路站；布拉用水彩繪的公路和卡車；奈許畫的崎嶇土地、雜樹叢和池塘。

「蒙馬特」 仿梵谷

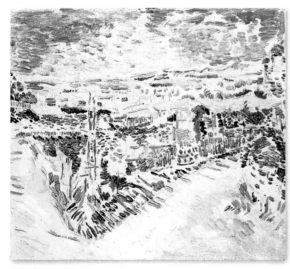

鳥瞰磯勒斯比公園

丹尼爾·米勒，屋後風光，1990-91年

被樹枝遮掩的
窗內有人正在
換衣，樓下的貓
正在捕食。

一天的開始：玫瑰花叢、磚牆、貓。
有時，我不愼看到花園另一端房子
內發生的事——例如屋內人趕著
穿衣上班的景象。

畫些後花園圍牆上
的小爭執，觀察貓
那攻擊性的腳掌
動態。

翹高的腳

「台夫特街景」，這張粉筆畫可使你想起知名的　　仿維梅爾
「台夫特一景」。以小滴顏料加入濕樹脂顏料，
很像相機拍攝芒刺植物時焦距不清的效果。
維梅爾選擇具有如漣漪之美的主題。

紫色花爲前景，配上以灰泥堆砌的磚。磚塊似的
長形筆觸堆成長形圖畫。窗框、衣櫃、窗簾
和貓的長尾巴構成和諧親密的畫面。

兒童美術(Children's Art)

我的朋友威廉‧湯姆生任教於一所愛丁堡男子學校。較年長的男孩總是會告訴年紀小的,畫畫這檔子事太娘娘腔了,體育比較重要。威廉特別安排讓學生使用一系列軟性色調的顏料。下圖即是學生的作品成果。我們不禁要問:兒童美術能否比我們想像中更多元?

對孩子要寬容大方。孩子有自己的想法:如果你不給他們買好的顏料,他們理都不理。記得我8歲那年,我用燐光顏料畫了隻美人魚在自己房間牆上。若你能多撥點時間與孩子相處,他們自然而然會教你一切。馬諦斯晚年曾說過,他希望能如兒童般去看事物。畢卡索作品最細膩的時期是在他孩子仍小的時候;他最喜歡畫他們玩玩具的樣子。

拿塊畫布,用深藍、炭灰色,些許永恆玫瑰紅及松節油,調出一個溫暖豐富的深藍色,把它跟孩子分享,比賽畫你所能想得到的玩具。他會給你很多新點子,特別是在新創意上。帶他去兒童博物館,如倫敦的班斯納‧格林博物館,去欣賞舊玩具。

一個畫家的孩童時代多少影響後來接續的時期。畢卡索說他從未以孩子般的方式畫圖,我希望他是因搞錯或忘記;他特殊的天賦可能即是終生以兒童般的純真去觀察事物。彼德潘的年輕朋友綽號「親愛的」,孩子們不只是親愛的、可愛的寶貝而已,他們喜歡模仿:父母怎麼做,他們跟著學習。孩童時代,我常無聊厭煩。小孩子即是如此,常要求做同樣重複的事,也容易厭煩。好像沃霍設計湯罐頭,一旦他宣傳過此廣告,接下來便全是一樣。兒童的語言字彙很少,他們不斷地提出問題,其實是博取父母的注意力,而非全為了答案。童年常是神祕難解的。孩子在紙上快速胡亂畫圖,頑強地像踢東西一般。

事實是,孩子的天賦總是令人嘆為觀止:他們一眼就分別出18或19點的卡,我可做不到。說到音樂或數學總是兒童出天才,吃冰淇淋也一樣。

在布勒哲爾的「兒戲」圖中,可鑑定出84種不同遊戲。試著畫個遊戲吧!

仿布勒哲爾

很多兒童繪畫第一眼看到時,令人驚喜,然後這喜悅會漸漸消退。不過,即使在50年後,此圖仍像首美麗的野餐之詩。調和樹膠水彩或其他不同明度的「身體色」(膚色),例如,焦赭或其他棕色。成果便如畢卡索粉紅色時期的柔軟和諧。

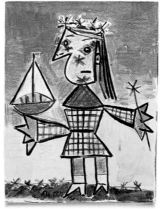

「女孩和船」　　仿畢卡索

「布丁頭」，威爾畫

多種玩具、糖果和
一束煙火。

用水彩畫玩具。舊式玩具比新型玩具的造型來得
簡單，容易辨認。

各種糖果、餅乾

18或19個點

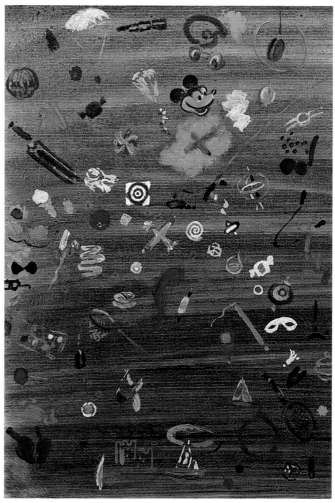

用油彩畫玩具。玩具常成為繪畫主題，令人樂在其中。

圖坦卡門的條紋皇冠 (The Stripes of Tutankhamun)

法老王圖坦卡門過世後，被人們以香料防腐，再以毛紗布條包紮起來。他的金冠有仿造璧琉璃的玻璃條紋。眼睛四周則飾有真正的青金。埃及藝術是徹底的精密測量和層層堆疊，從建築到小裝飾木條皆如此。克利造訪過埃及，受其藝術風格影響，畫出一層層深厚重疊的繪畫：猶如岩石層脈；猶如色彩鮮豔的三明治。在萊特島的阿蘭灣，人們取用岩壁的彩色沙粒，裝入燈塔形的玻璃飾瓶，構成漂亮的沙粒色層。

自然界中少有直線，所以藝術家劉易士、雷傑和保羅·奈許在那時期以直線造型創作，當然引起異樣眼光。水平直線條飾讓人有安全感。若我們要自己看來乾淨正式，便會穿上條紋襯衫。動物園裏的斑馬，黑白條紋，特別引人注目。無論多麼細小，條紋總是有嚴肅的直線美。但反過來說，它也有多樣變化，如霍克尼畫的游泳池，以直線圍出的池底部，顯露出水折射變形後的水道線條紋。

練習畫線條：平行線、直線自由線條。畫路標的人知道，直線字體比隨意手寫字體路標來得安全，因此盡力畫得很直。包浩斯學院的畢爾畫出的直線邊真是直得完美穩固，只有雷射可震搖它們。現在，周遭環境處處可見條紋，甚至好像有條紋圖畫的銷售市場。它們很適合裝裱吊掛在房間或辦公室，那些穿著嚴肅條紋襯衫的人需要安靜的環境辦公。條紋畫家包括：史谷利、史帖拉、巴內特·紐曼、諾蘭德、克利、萊利、賈銳。圖坦卡門的金冠是世界性的形象。山姆和威爾蘇士華深深領悟到此點。鼻子的造型每次都大同小異，但條紋表現多樣並特別強調以黃色描繪金色部分，藍色畫條紋。他們使得我的畫稿相形之下，顯得不夠精彩。孩童眼中的圖坦卡門是對我們的挑戰，他們繪畫時的把握自信真令我羨慕。

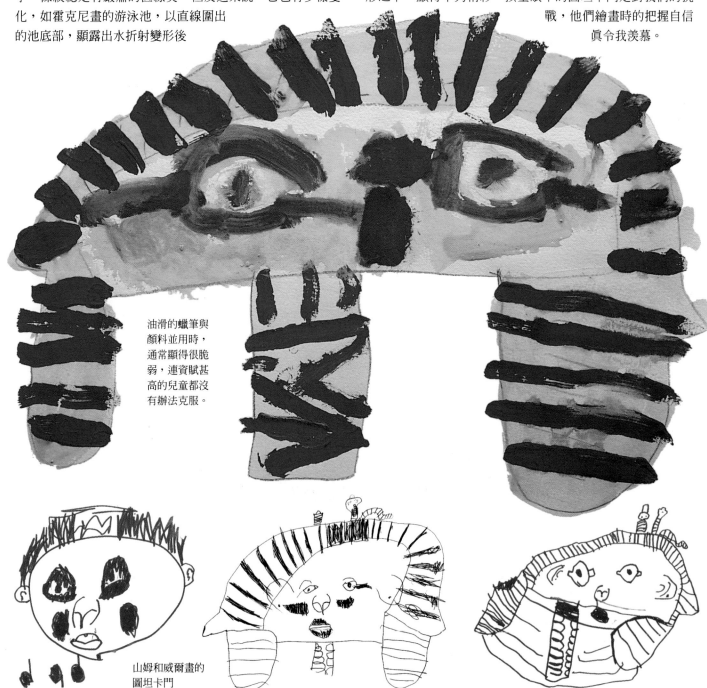

油滑的蠟筆與顏料並用時，通常顯得很脆弱，連資賦甚高的兒童都沒有辦法克服。

山姆和威爾畫的圖坦卡門

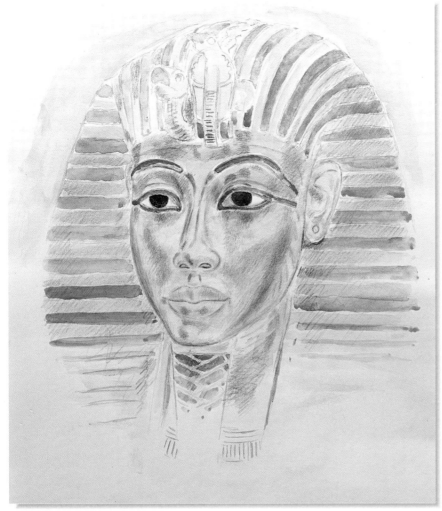

這幅碎形圖有如斑馬的旋轉條紋，它們跟非洲舞蹈一樣活躍。

用尺畫線條和手畫線條的混合圖。有些人可以畫得比我更直。綠藍色線條明顯是手畫的。

法老王圖坦卡門的條紋冠戴

練習畫線條。我的線條抖動得很厲害，但一旦開始練習，便會越來越好。其實，線條怎麼畫總能畫好，除非運氣不佳。用畫筆練習畫線；畫交叉線，你會越畫越像蘇格蘭方格圖案。

富麗畫面 (Rich Painting)

當你使用暗色時，要小心保持顏色的純淨。有些色彩是天然的暗色：例如深湛藍、茜草紅、單星綠、普魯士藍、礦物紫。使用塗有中間色調底色的畫布或打底劑處理過的基材，令透明性暗色看來較沈貼，不輕浮。當使用豔麗暗色蓋過白色時，必須遵守「胖在上瘦在下」的原則，否則易引起龜裂。打底時使用白色、打底膠、蠟，甚至亞麻仁油精或多脂油，對於預防裂痕很有效。試著運用直接從顏料管擠出的顏料作畫。不加任何白色，只是藉由畫筆的搓塗，使顏色淺淡均勻些，最重要的是，色彩仍保持原有的豔麗感。還可藉由筆桿來刮畫，用畫刀或梳齒也行。

太陽西下，夏特大教堂的紅色彩窗照映著夕陽，豔麗像紅寶石。達伏泰拉的「下十字架」在暗紅和暗粉紅色調中悲悼。

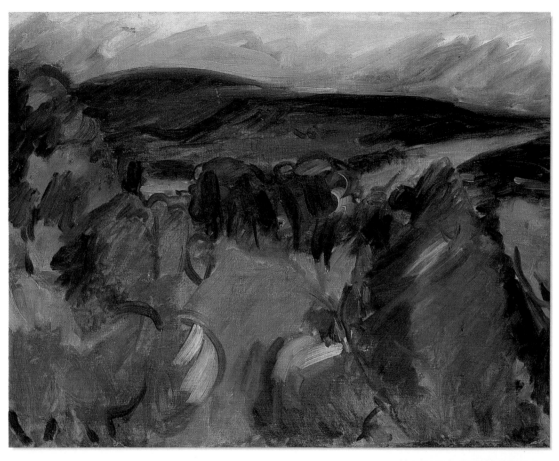

馬諦斯給予史密斯足夠的信心去畫接近塞尚的「聖維多利亞山」。他很少在豔麗的色彩中加入白色。

史密斯，普羅旺斯風景，1935年

蘇特蘭因二次大戰遠離歐洲，看到畢卡索的作品之後，從此繪畫風格自由解放，布雷克和年輕的帕麥爾亦影響了他。朋布洛克夏則啓發他畫出華麗樹膠水彩和粉彩風景。

蘇特蘭，
河口風光，1945年

有人說希欽斯先在坡璃上試驗(畫草圖)，再把它複畫在畫布上。我認爲以上所言遠不及希欽斯的自發稟賦。

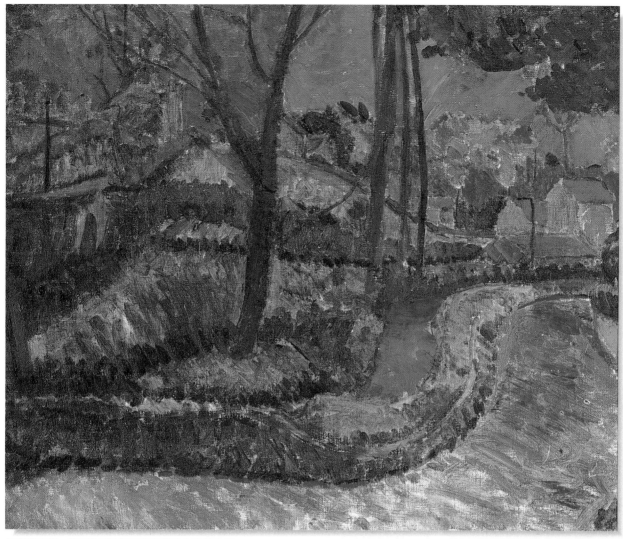

調和濃溶劑，類近色調的運用畫出黃昏的熱情煥發。

史密斯，彎道－柯尼西風景，
1920年

希欽斯，
池畔繁錦，1946年

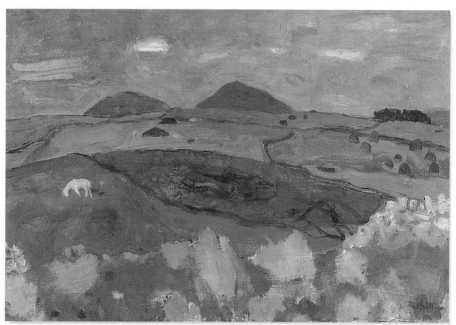

蘇格蘭低地給予基列斯最多靈感。他不喜歡秋天的
色調，且不常畫山或人物。蘇格蘭西岸以它飽和的
藍色海水著名。

基列斯，愛爾頓，1949年

素描訓練 (The Working Drawing)

畫家各有其作畫程序。我想艾佛瑞、莫迪里亞尼、史密斯和雷諾瓦都是不先做底稿素描，直接揮灑作畫。有些畫家在畫布上邊修改邊畫。有些，像孟克，會在幾張新畫布上畫出不同畫稿，發展他們的想法。羅貝茲小心翼翼地畫出彩色設計稿，幾乎完美的方格構圖，以便放大時能準確無誤。

我不是潔癖型的畫家，作畫構思幾乎是孤注一擲。剛開始我先用粗糙厚水彩紙素描出大致構圖，素描用具有：炭筆、畫刀、噴膠、鉛筆、粉彩、蠟筆、水彩、軟橡皮、製圖橡皮、膠彩、油彩、拼貼紙張、撕碎紙片。素描構思期間我不斷修改再畫，對同一主題重複研究。

畫面的重量均衡必須依直覺測量，不能讓畫中人物從天空掉落。

南當蘭(南道恩地)，1992年

我不介意素描稿變得多麼磨損粗糙，只要求主題明顯，造型構圖準確。這就像馬戲團的表演計畫；必須知道如何布置籠子、小丑、觀眾和馬戲場。假裝你是馬戲團演出指導，並隨時預防整個「大圓頂」會塌下來。眞正的好素描稿能由畫家輕易移改，跟轉頭一樣容易。

不過下一個階段，我要學習工匠的做法，對準每個放大的方格，做直線圓弧和輔助線，盡量不過於考慮描繪的主題。最後，一切準備就緒，可爆發揮灑顏料的熱情，手臂伸長，自由上彩(猶如孟克在雪中的戶外畫室)。經過這許多素描稿的準備程序，畫筆已等不及要上陣，有很多等著它去做呢！

南當蘭(局部)，1992年

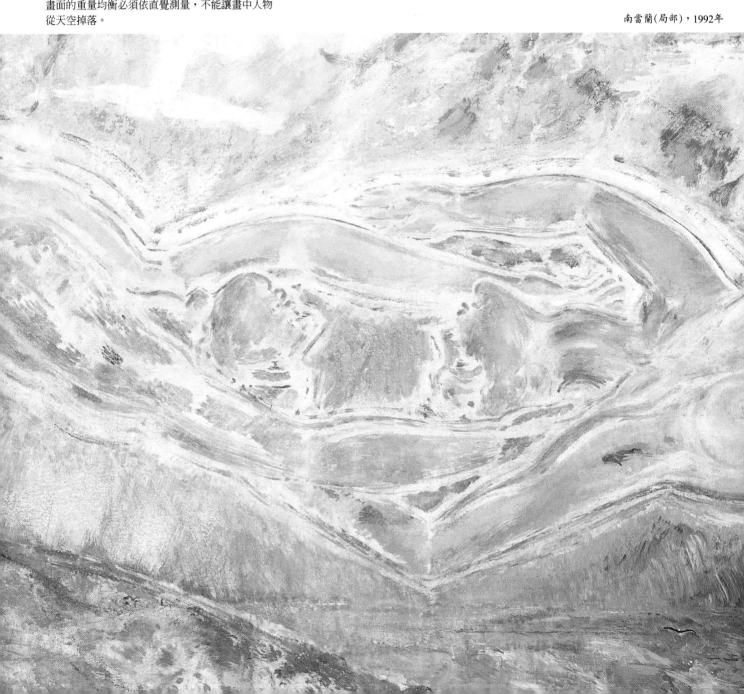

泰晤士河河灣，畫家可假裝它彎得更厲害。

伸展的身體，1992年

希克特說羅氏的素描利用
方格來加以改進

羅貝茲，
民族舞，1938年

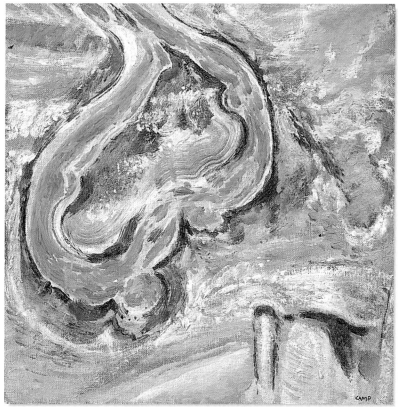

「南海岸」水彩稿。這算是一種畫前的素描準備稿，
但美術館常給它們貼上「習作」的標籤。只有藝術家
自己真正了解。

厚重的顏料能夠使畫作看來較穩妥。重複鋪疊
的顏料使得小島和各種形狀具有安定動態主題
的作用。

海角上翻觔斗的
身體，1992年

「南當蘭」的素描稿之一。自畫頭像曾修改過；構圖方
格仍清晰明顯。水彩和色鉛筆是好搭檔。

蠟筆使得灘頭上的人物線條更流暢，自畫像正
滑離中心。背景猶如多種組合樂器交織彈奏的
巴哈樂曲。林布蘭使用多重媒材來表達主題。
鵝毛筆素描和厚彩畫面的效果不同。他做很多
素描稿的準備工作。

雲的身體，
灘頭，1992年

畫室 (The Studio)

藝術家成立工作室蔚為風氣。當葛林堡過世時，一代風潮也隨之俱逝。1960年代，著名掛畫布置專家席維斯特最了解寬大美術館的白牆上需要什麼，於是鼓勵年輕畫家畫大幅巨作。要畫大幅畫作必須有大空間：在美國，有大頂樓工作室或廢棄工廠；在英國，有大房間或用布簾隔間的倉庫。大幅畫作令人驚服。米開朗基羅的「最後的審判」就很大。但大幅圖畫也容易流於浮誇或裝飾感。在倫敦東邊住有無數畫大幅畫的藝術家；很多貧窮畫家；一張大畫布跟一輛腳踏車一樣貴。紐約畫派時期，帕洛克滴灑顏料，羅斯科創作和諧的滾壓大色塊。現在，城市到處噴灑著油漆塗鴉。

德拉克洛瓦有一間專用畫家工作室，跟醫生一樣設有等候室。莫內有間水蓮花池塘大小的畫室。利伯曼著有《工作室中的藝術家》一書，趣談藝術家在工作室中的情形。布拉克有很大的空間，擺放著幾個畫架和調色盤支架(由樹幹和金屬線自製)。他使用舊罐子或番茄醬罐子調顏料，每個罐子裏放一支畫筆，看來很方便。我通常在一個比鄰臥房的房間裏作畫。史坦覺得畫家很可憐，因為他沒有辦法撤開自己的畫。她沒錯，掛在房間牆上未完成的畫真是可怕的誘惑。畫家拼命地想把它畫得更好——明明要開始吃早餐了，又等不及要畫它，或甚至把它帶進浴室。

任何房間或空間都可做為畫室，只要適合你自己。羅利在一間維多利亞女王時代風格的起居室，舒適地坐在自己扶手椅上畫了很多年。格林伍德曾把他漂亮的畫廊借給我數週，它是我使用過最接近「真正的工作室」(最棒的畫室)之處，室內光線充足。我喜歡在景物中寫生，在公園裏、海邊、溜冰場、碼頭、浴池、舞廳或河畔。可惜天氣若不好，亦會阻礙作畫。有幾年時間，莫利斯船被當成小工作室使用。它有極平滑的窗子。它到達佩克平原峭崖邊，停留在牛蒡、蕁麻和薊植物叢中。冬天，我在身後安置煤油暖爐，畫架在面前，而膝蓋上蓋著毛毯，照樣不斷畫畫。我經歷夜晚、暴風雨、霧天、颱風下雨，甚至炎日烤曬。你若真要作畫，沒有任何困難能阻擋你。坐在車裏畫畫，別人對你視若無睹；你可聽到人們閒聊(通常關於錢、醫院、電視肥皂劇)。若能在蘇佛克的威佛尼河中央，坐在划船上畫水彩，也是非常享受的樂事。莫內和杜比尼有流動船屋畫室。基列斯則用帳篷。

雖然建築物內任何空間都可作為畫室(我有個朋友偷偷在政府辦公廳的抽屜裏畫畫)，但有時設置專門畫室絕對值得。畫張必備工具的速寫和清單：一個活動畫架；手推車內和架子上可以放畫筆、顏料、調色盤、洗筆器、速寫本、直角尺、三角板、乾淨破布、圓規、水彩、音響和美術書籍。

冬天時，要設置近於天然光的人造照明設備，且與日光來自同一方向。我建議使用6個100瓦「日光同步」燈泡，和4個8英尺長的「北光」或「色彩相配」霓虹燈管。把素描釘在牆上很方便，可用大頭針。繪畫作品可用釘子釘住。如果你作畫時，感覺背痛或彎腰駝背，應調高畫面高度。

現在雇用模特兒的畫家越來越少，畫室裏很可能只有畫家獨自努力揮筆作畫。有些偉大作品成了寂寞之作。記得，你的畫室是你思考的地方，若你需要安靜獨處，把它設計得隱秘些。

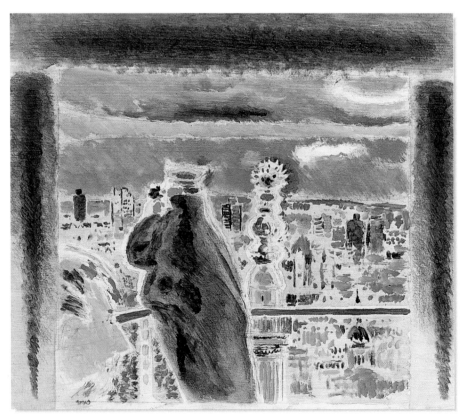

海曼畫倫恩所設計的倫敦大火紀念碑

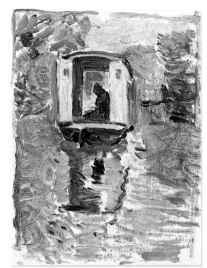

仿莫內

馬諦斯坐在車內畫圖，這張鈍拙的臨摹作品是仿一張美麗的畫作「擋風玻璃」。

仿馬諦斯

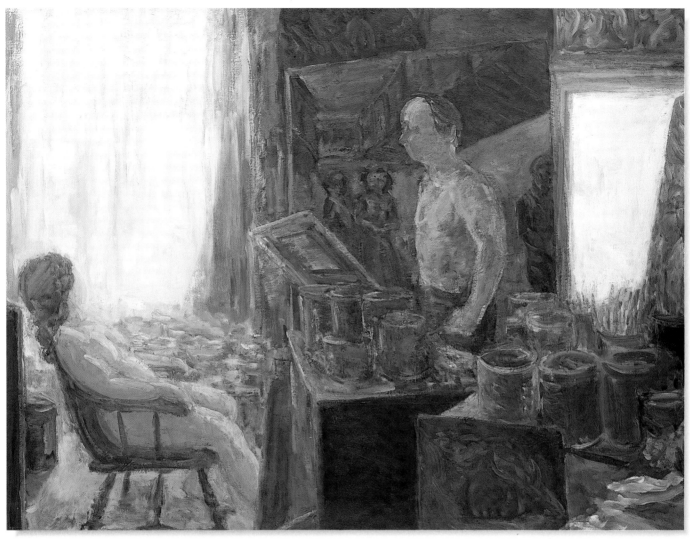

來索爾使用黏濕的灰調顏料。畫中描繪的畫家是柯索夫，柯氏使用大桶子調色。英格蘭常有陰灰的天氣，因此圖中的氛圍顯得相當真實。

來索爾，藝術家與模特兒III，1988年

畫沙灘上的營火

溫斯樓·荷馬

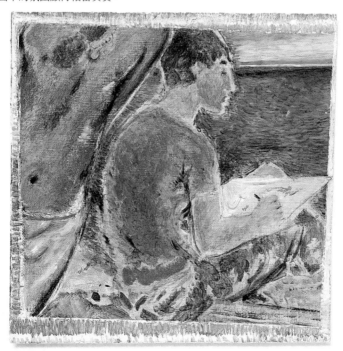

有時在沙灘上畫圖很舒服，但在船上陰涼處或防風牆下畫圖也是一種享受。

仿哥雅

哥雅戴著裝有蠟燭架的帽子作畫

艾佛瑞在戶外畫人像，自由自在，揮灑純真想像的色彩。

戶外寫生

郊野城市遊蹤多 (Wild and Urban Encounters)

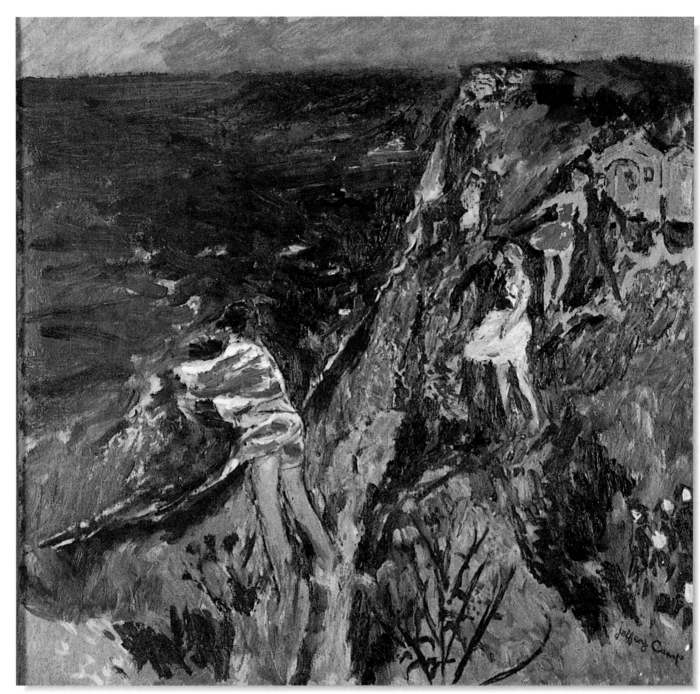

蘇佛克的黏土懸崖上維生著各種薊花和旋花屬野生植物燦爛開放，強風從上掃掠而過。海水經風推波助瀾，呈現暗淡的深藍又翻白，洶湧浪潮拍擊崖岸，發出怒吼。女孩身旁皆有男伴，除了最靠近懸崖邊的女孩——她已被遼闊的北海之美所傾倒。坐在車內寫生，會滴得到處是斑點，直到成為一首完整的旋律。

　　外頭，呼嘯的強風是此地著名的特色，吹得畫布鼓起，直頂著畫筆，脖子也跟著僵硬，琉璃灰已無法取得，但戴維灰或黑色可調入深藍。「藍黑」色是已調好的現成黑色。藍色常是清澈帶點傷感，但不見得如同「藍調」爵士音樂般抑鬱哀傷。藍色包括冷調的：青藍、普魯士藍、單星藍和錳藍。較「暖調」的藍（若藍色也可被歸為暖色）有鈷藍、藍靛、蔚藍和深藍或深藍灰。試畫些乾淨傷感的藍色。

風中情人，
佩克平原，1960年

84

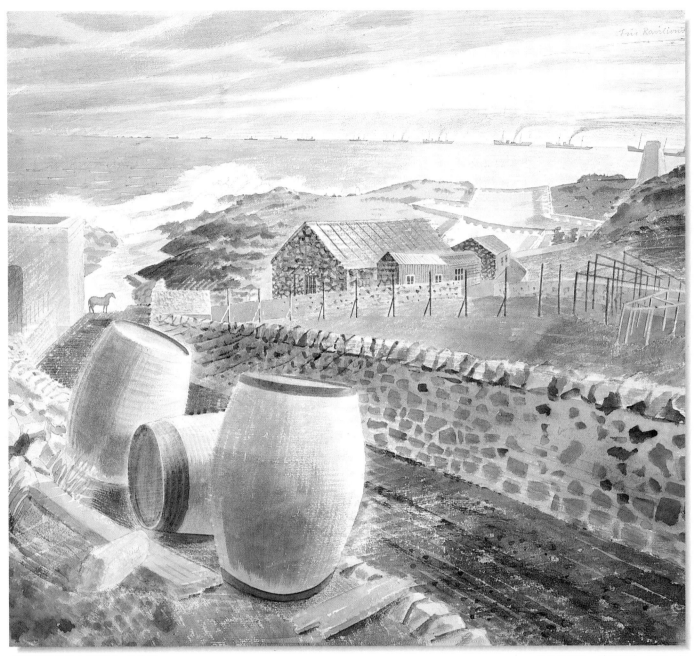

石頭牆描繪得十分精工。拉維里
爾斯比秀拉更重描繪;但他的確
將小島刻畫得生動貼切。

拉維里爾斯,護航艦隊,1940-1年

深藍　　　　單星藍

普魯士藍　　　　　　　　　　藍靛

深藍灰

青藍　　　錳藍　　　　鈷藍

蔚藍

水彩畫的藍色自然迷人。
想要用油彩畫出同樣的美感,
需要更多技巧:打底與映襯。

85

天晴時法國在望 (On a Clear Day You Can See France)

多佛修道院是個火車站的站名。可從那兒，走到高處。多佛的白崖享有盛名，從渡船上可見其大致面貌。渡船終點站常是熱鬧吵雜。白崖高聳，被黑煙灰微染，覆蓋住它純白的色彩。只要稍往北走，就可看到乾淨亮白的峭崖。藍色小蝴蝶四處飛舞；蓍草、金鳳花和蒲公英生長茂盛。天空遼闊，朵朵積雲蒸發在大藍天際轉換成一束束冰冷的卷雲。小徑兩旁散發花香，大黃蜂、蜜蜂、蒼蠅和胡蜂嗡嗡共鳴。

藍色調和松節油，快意塗滿畫布，直到它看來充滿欲望。點上一個藍黑小筆觸，它便是一隻穴鳥；加上一個白點，便轉換成一艘張滿帆的輕舟。白崖下方是閃爍的黑燧石灘。

英法海底隧道兩邊的峭崖，都留下歷史的痕跡：莫內、布拉克、馬諦斯、泰納、秀拉、貝爾、還有很多其他畫家都曾站在那裏，被眩目的景物吸引。

不要懼怕前人的偉大畫作。沒有食物，你會貧血營養不良。你無法從天而降，單獨生存在世上，而沒有祖先。不要害怕面對英國隧道，它以前曾被觀察過。如果你恐懼面對印象主義、立體主義或任何以往的繪畫風格，你的藝術之花將因恐懼脆弱得不堪一擊。過去的藝術保護你不掉入學院主義的危險。

「艾垂塔峭崖」　　　　　仿布拉克

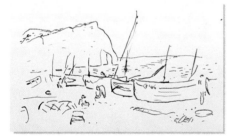

「艾垂塔」　　　　　仿馬諦斯

多佛的崖邊，草地、薊花、白堊崖壁、燧石灘和海浪，轉頭望去，越過天空白雲，不遠的對岸便是法國。繪畫就像一張魔毯，會載領你到天涯海角。　　　多佛，1994年

「第厄普」　　　　　仿布拉克

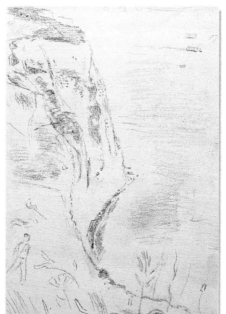

多佛。畫在小且輕便的薄三合板上。

多佛崖邊，蓍草繁生。

岩層的構造(頗像一座飛行中的拱壁)　仿莫內
使得海水在畫中占有更大的部分。

「多佛」的素描稿(參見87頁)。
要不斷練習，追求最完美動人的構圖。

多佛，1994年

雨 (Rain)

無彩虹，顯得悲傷。雨景是用液體來畫液體。有人說，柯特曼、康斯塔伯、科羅姆和一些戶外寫生畫家在東安哥利亞極其活躍，正因當地的低雨量。秋天時，浩瀚的天空十分壯麗，幾乎看不到變天的徵兆；一旦下雨則像午後雷陣雨，聲勢驚人。貝洛斯使用透明性暗色，大膽畫出暴風雨來臨前夕和雨中風景。雨也是中國人的靈感泉源，許多美麗的詩由它而生。布拉克、希克特和梵谷使用斜降的筆觸描繪雨滴，畫出的質感是粗糙厚硬的；他們無意模仿雨的液態質感。

雅普是唯一能透過窗玻璃上的雨滴創造出視覺詩意的畫家。雨滴的精確描繪，連水的表面張力都感受得到。蟾蜍像石頭般動也不動，眼睛凝神，無視於車頭燈的圓亮，或尖如貓爪的雨滴落痕。整幅作品像幅形狀複雜的小景畫。有尺幅千里，雨勢雄強之慨。

泰晤士河，1986年。

仿康斯塔伯

康斯塔伯是磨坊工的兒子，因風車依賴著風向轉動　　　仿康斯塔伯
運作，對天氣有份特殊情感。他喜歡露水和雨水，
使用白色和黑色大筆觸畫在暖色調的紙張上
（我想他也使用鉛白覆蓋厚紙）。康斯塔伯的小張速寫
創造出廣大浩瀚的風景，影響了德拉克洛瓦，也
間接影響法國印象主義。

仿盧梭

安藤重廣以雨景創造濃烈的詩境，但在這裏，看似神　　仿安藤重廣
秘的雨使這稱為「神殿」的狩獵房舍黯淡下來，片片
落葉掉在湖面上，更添詩意。大膽使用顏料，塗刷一
片雨景，心中想著泰納描繪的「暴風雨」。

仿康丁斯基

雅普，暴風雨，1967-69年

仿布拉克

仿亨利

仿秀拉

看著康斯塔伯的速寫

雪 (Snow)

我記得雪花落在蘋果樹花苞上的白上加白之美。白雪覆蓋多佛的白崖,使它微呈巧克力似的棕色。倫敦的雪像湯羹似地落下,到了威尼斯,則多是半融之雪。無論在哪裏,下雪總令人興奮激動。

幾年前,我畫過強風吹颳下的雪景,條狀形體使它移動更快速,直線則將它們固定在圖畫平面上。布勒哲爾畫過柔軟的雪片,輕巧、愉快地落在圖面上,似乎微微凸出畫面,但雪花片細小。當你臨摹布勒哲爾的

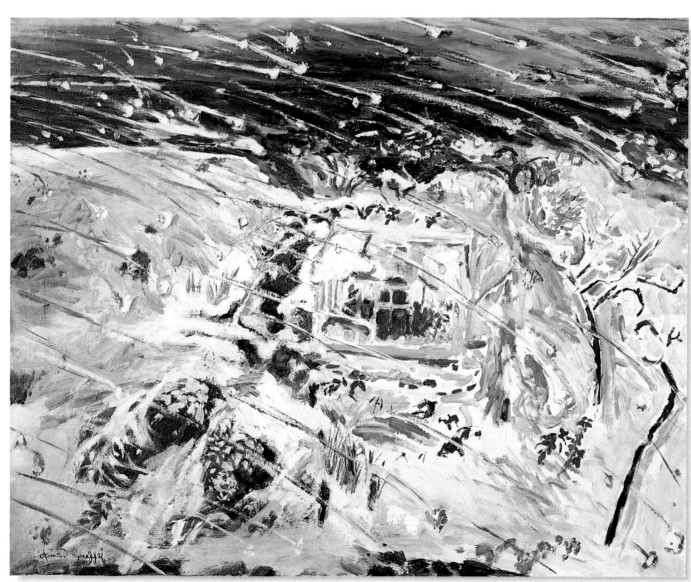

圖,便會了解他多麼完美地掌控畫面。你會發現自己畫了太多雪團,雜亂得像玩丟雪球。很多雪景圖像是以濕中濕技法完成的。

在暗色底紙上試畫些雪片:用乾上濕、濕中濕或其他技法。布勒哲爾的「雪中獵者」是畫雪景的最上乘之作,連雪地上的狗腳印都無比精確講究。在「伯利恒的戶口調查」圖中,投擲雪球一景也是精心描繪,絕不敷衍。布勒哲爾的繪畫無論從哪一層次看,都無懈可擊。

東聖喬治教堂外正下著雪。雪的世界因人而異,你或許有一堆燃燒的營火,卻像有中央空調的暖氣,保護你不受冷風侵襲。圖中彎身的人體與背景的黑暗黎明成對比。

東聖喬治教堂,1988年

在佩克平原上,強風吹颳著雪花。我從大窗戶觀望出去,描繪雪花劃過的長尾巴。

雪中的海邊公園,1960年

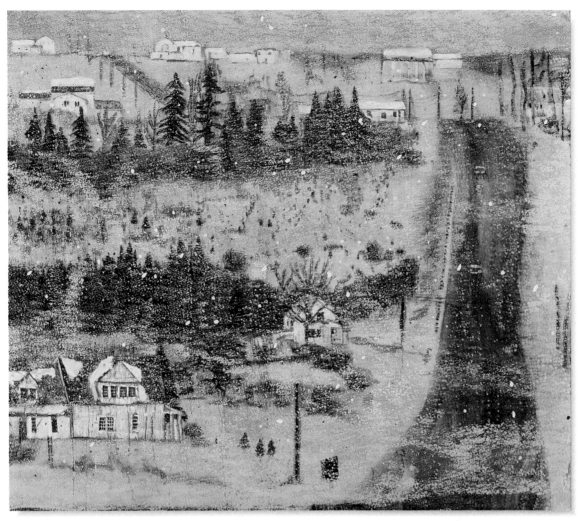

都以格細心地以
小筆描繪雪景，偶爾
出現幾個跳到前景的
大亮點，增加畫面
的深度感。

都以哥，山丘房舍，
1991年

多種圓點筆觸：
調稀的白色畫在
黑底上；調稀的
白色畫在潤濕的
黑底上；黑色
蓋過白色；帶有
尾巴的圓點。

雪地上的貓

擲雪球。他們穿著好多件　　　仿
衣服，活像個會走路的乾　布勒哲爾
草。在雪中畫圖時，我穿
保暖的飛行裝和大衣。

試試看你能否發掘布勒哲爾　　仿布勒哲爾
的明亮半透明色彩技法，
或許金色底會有幫助。

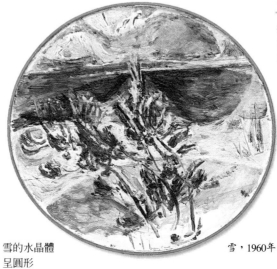

雪的水晶體
呈圓形

雪，1960年

畫個小雪球或白毛線球。像個
古老的基本練習。

梵谷與太陽 (Van Gogh and the Sun)

麥田已播種，成熟，收割。梵谷肩負其天職以繪畫爲己任，猶如他畫中的紡織工坐在織布機前那樣理所當然。播種者是梵谷的自畫像，連畫中樹也是孤獨一棵，整幅圖被地平線分隔爲二，在在顯示他獨特的分裂性格。梵谷如麥田般傷感。宗教令他畏懼，身爲牧師之子，教堂法律成爲其肩上重負，壓得他喘不過氣；後來成爲學校教師和畫商，使他得以生存。他目睹中下階級的貧苦礦工。他在樹上寫著「梵谷」，樹後是一片冬季天空。身受重傷的人雖倖存，卻得殘廢終生；像樹割去枝幹，像痛苦而沈重的粉紅太陽掛在蘋果綠的天空上（這綠色正如早期蒙得里安使用的蘋果綠）。這幅畫是象徵性的祈禱，那巨大跳動的太陽落在人物頭上，猶如聖者頂著沈重的光環。畫中厚重迸發的顏料是梵谷西方傳統的力量，而畫的尺寸卻是依照他最喜愛的日本版畫來設定。在梵谷的太陽圓盤底下，從未出現喜樂的一面？不！在梵谷寄給西奧的信中，就流露絲絲的幽默感。人物和樹使用普魯士藍，梵谷認爲這會緩和印象派繪畫的不穩定色彩，因此大可放膽使用。他要求西奧寄深鮮紅色給他。畫中溫柔的粉紅雲朵可能就是深鮮紅色和白色的混合色。猶如梵谷的希望，這粉紅注定要褪色。

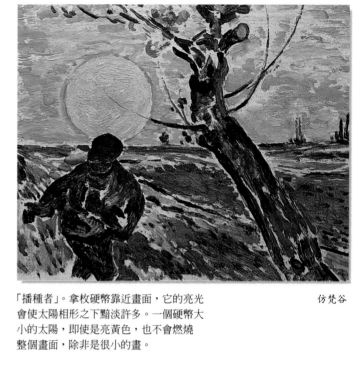

「播種者」。拿枚硬幣靠近畫面，它的亮光會使太陽相形之下黯淡許多。一個硬幣大小的太陽，即使是亮黃色，也不會燃燒整個畫面，除非是很小的畫。　　仿梵谷

「播種者」。當太陽落下，越靠近地平線它變得越大。試著用鎘黃或鉻黃畫個大面積的圓，當成太陽，剩下的畫面會如何呢？或許會令你更自由，解脫寫實的束縛。　　仿梵谷

猶如被熱氣打倒，像隻被太陽絆住而無法動彈的烏鴉；像梭汀的風格，像孟克瘋狂的紅色筆觸，被這股熱氣融化。當時，培根的新作在倫敦的漢諾瓦畫廊展出，顏料的氣味彌漫展區。　　培根，梵谷像草圖，1957年

梵谷使用鉻黃做爲他美妙的亮黃，與黃綠並置。鉻黃的缺點是會被污染的空氣暗化，但有人說重複使用或可改善；它的密度很高。　　仿培根，仿梵谷

仿梵谷

仿米勒

仿梵谷

「播種者」的小張草圖。因尺寸較小,所以畫面元素簡化,有樹枝的圓弧,和較直的犁溝。比較不同版本的差異,有助於畫者創作。梵谷臨摹米勒的「播種者」,畫了兩幅,及幾張素描。他畫的播種者成為力量的影像。

仿梵谷

仿梵谷

「寫生途中的藝術家」。　仿梵谷
「播種者」一圖中畫家
無意當成自畫像處理。
播種人闊步跨越麥田,播下
希望的種。在這張較早期的
繪畫中,他描繪自己;試著看起
來像個真正的農夫一樣「藍」;
且肩負著畫家的行頭,他也像
播種者一樣闊步向前。但當時是
八月天,火熱太陽照映出他的
影子。

　這張小畫啓發培根畫出色彩鮮
豔的大畫。畫刀和大刷筆從未如
此大膽被使用過。培根的作品很
創新,引人注目,且帶戲劇性。
但梵谷,即使生平窮愁潦倒,
作品中的鳥兒依然歌唱,玉蜀黍
依然金黃明亮。

在梵谷的信中　　仿梵谷
常有小素描稿

仿梵谷

「織工」

仿梵谷

仿梵谷

「織工」,圖中充滿交叉線條,與
窗外的風車相互呼應。織工被繁重的
工作和貧窮囚禁,織布機複雜的結構
像部施刑機:絞盤、斷頭台、
拷問台。畫家了解折磨的痛苦
迷宮。這些早期織工繪畫
受到林布蘭的影響。美麗、厚重的
油灰綠和熱棕色正如他晚期
鮮豔色彩一樣令人感動。

仿梵谷

仿梵谷

葉子 (Leaves)

葡萄葉的淺綠色慢慢變得更黃更淡，直到葉脈之間開始流露出酒的顏色。雨後的林地十分濕潤。黃色的栗樹葉在空中紛飛，飄落在泥地上。畫些如協和飛機的形狀，四周塗以生赭色泥土，銀杏葉就是那種形狀。它們呈漂亮的黃色（如維梅爾使用的那種柔軟茶色與乳黃色。）秋天的銀杏葉看來歡愉浪漫，栗樹葉卻彷彿在鎘黃色中焚燒，最後龜裂得似乎掙扎浸沒於暗黑的污泥中。

撿拾、裝滿一袋的樹葉，下雨時把它們帶回家畫。畫些形狀單純的綠葉，把它們拿來跟完全枯萎的葉子做比較。有些葉子已經枯萎蜷縮得難以辨認。圖畫中小面積的泥地總是難以看出，需要整個林地的小徑來強調它的存在。

貝爾格把倫敦雷簡公園的景色畫得像熱鬧的音樂煙火表演，燦爛如炮火紛飛，如音樂家德布西和拉維爾的色彩樂詩；像羅馬噴泉，裝飾華麗的深紅樹葉。貝爾格是最有創意的設計家，有時，他繞著圖畫移動，樹木也跟著旋轉。有時，畫中的風景隨著季節更迭：冬天畫枯枝，春天畫花苞綻放。

銀杏葉

畫過很多素描之後，金雷的構圖漸漸朝向簡化單純。

金雷，樹葉，1977-78年

粉紅熾熱的火焰很難與橘色達成和諧感(因為彩虹中的紅色通常比橘色暗些),但在此圖中,畫家以同暗度達到和諧一致。貝爾格住雷簡公園旁。

貝爾格,格羅塞斯特灣,雷簡公園,秋夜,1981年

彩色鉛筆畫枯萎的樹葉

葡萄葉露出酒紅色。深紅的微血管脈使飲酒者的臉頰看來紅潤。葡萄葉拿來裝飾酒神最適當不過了。

栗樹的紅褐色堅果

在黑底上試驗色彩

使用綠色筆觸塗畫各種葉子的樹

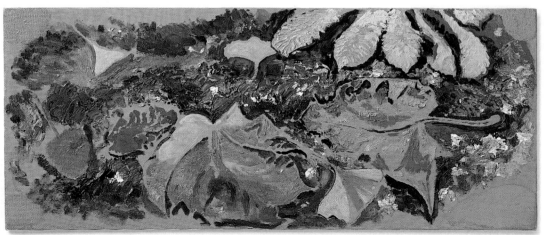

泥地上的樹葉

海景 (Chalk Landscape)

海角是個「景點」。是什麼讓一塊陸地的美十分突出，優於別的地方，很值得探究。人們到海角，去抽煙、拍照、擁抱情人、跟父母嬉戲或亂丟可口可樂罐。海角的峻峭危險，使它更具魅力，蠱惑人們。若從上面跳下，性命不保。但每年有20人以上跳海自盡。

遠方的地平線，海天相連，天邊的色彩讓人動情，也告人時辰(傍晚是紫藍，早晨呈檸檬綠)。當圖畫是四方形或鑽石形(菱形)，地平線和直線的強調增加畫面的穩定感；讓繪畫更活潑，像環動儀般轉動自如。

海角高峻，它使人思緒高漲，變化快速，像海鷗從崖上飛降而下，像意識的跳躍，像快速電影疾奔死亡。巨大的白堊海角能代表一切，永遠屹立不搖，且能反應人們的任何情緒。下雪時，它微呈巧克力似的棕色。時節替換，它的顏色也跟著變化：藍、黃、綠或閃亮的白。

畫中的韻律、動感和深度以沈緩漸進的技法完成。細心描繪白堊岩層的脈絡。

海角，黃昏，1975年

燈塔拖曳著長長的影子，幾乎呈一直線：或者是某一天它自己的反射影像；雲朵的陰影和微波都沾上水氣，向海邊推進。

這張素描幾乎勾勒出英格蘭的概貌。我沈浸在細細的描繪中，一花一草；牛蒡、蝮蛇草、薊花、海罌粟；白堊岩、黑燧石、穴鳥和海鳥；畫出丘陵靠海的波狀彎曲地形。所有景物都清晰可見，每個角落都是有利景點，幾乎不須修改。風景明信片傳遞愛的訊息，它們幾乎都是拍同一個角度看到的岬角。野薄荷的芳香隨風而飄，飄向寧靜的大海。

燧石和白堊的巨人岩層明亮耀眼，蔚藍、錳藍、卵白和鈦白，木炭黑和炭灰色都巧妙用上。

海角，飛翔的黑鷗，1972年

我在海角看過救生隊的夜晚操練航行。聚光使它看來很戲劇性。我常想像某人從高峻的懸崖跳下，燈塔光柱閃亮。而正巧，要知道它可能是如何的一幅景像，安德魯斯畫了一幅瀕臨死亡邊緣的自畫像。

安德魯斯，
墜落土巴斯尼克溪：
格連納特尼峽谷，
為水所救，1991年

「岩石口」。越過隧道，岩岸地形類以海角。根據倫敦泰德畫廊的圖畫的。

仿秀拉

躺在海角的人體，形似丘陵海岸側影。

捕魚 (Fishing)

東撒塞克斯的哈斯汀捕魚灘風景如畫。它的高大黑屋、背景的山崖洞穴及岩石，都是旅遊書中的好題材。只是，有些事物不像往昔：魚網不再是黑色，且有衛星報告氣象。風大浪急，天氣不好時，魚群會死在網中；圓石海灘也被暴風雨掃移到一邊。

雅普畫舊時的景物，以創新繪畫表現，很像布利坦爲歌劇《彼得‧格林斯》（改編自克雷伯19世紀早期的詩）寫的樂曲。她大膽地剖析舊時殘忍無情的大男人世界；作品頗獲漁夫認同。或許他們能了解體認她作品中的嚴謹。她目睹海邊漁夫安分守己、辛勞脆弱的一面，親眼看見他們口出髒話，靠在船邊休息，打瞌睡或準備出海捕魚。她觀察並速寫，把素描帶回畫室參考，不足的就由記憶來填補。

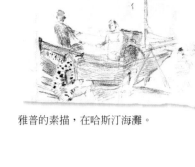

雅普的素描，在哈斯汀海灘。

使用防水布非常潦草地描繪「西南風」。

仿荷馬

推船需要好幾個漁夫使勁配合，無論他們是否爭吵不合，仍須合作；遑論船在海上引擎故障時，更要同舟共濟，才能平安脫險。畫面中央的活動緊湊，卻仍營造出灰色的氣氛。

推船下水，1976年

雅普，跳躍，1992年

船的下水和靠岸總是充滿戲劇性，令人興奮。用鉛筆畫出此刻的激動，畫出跳躍下船的刹那，深刻的印象可協助你完成來不及畫的部分。

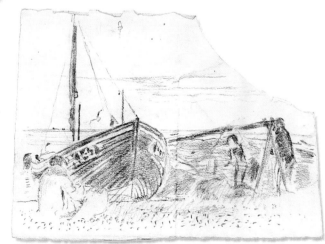

雅普在哈斯汀海灘畫的素描

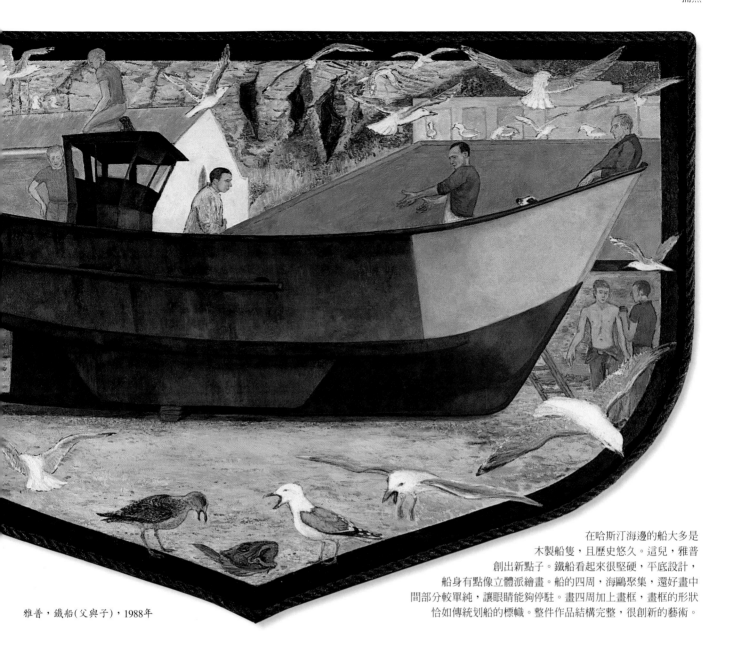

在哈斯汀海邊的船大多是
木製船隻，且歷史悠久。這兒，雅普
創出新點子。鐵船看起來很堅硬，平底設計，
船身有點像立體派繪畫。船的四周，海鷗聚集，還好畫中
間部分較單純，讓眼睛能夠停駐。畫四周加上畫框，畫框的形狀
恰如傳統划船的標幟。整件作品結構完整，很創新的藝術。

雅普，鐵船(父與子)，1988年

捕魚使人筋疲力竭，連海鷗
看起來都有氣無力。漁夫的
右腳伸出畫面。請比較本圖用
沈重方框設計的緊縮空間，和
「跳躍」圖那種寬闊的空間感。

雅普，
耗竭，
1992年

「跳躍」的小版本

雅普，
跳躍，1992年

無論穿衣或裸背，人體必須
配合船的造型。林布蘭畫
拇指造型前突至畫框。此
圖，連大腿、腰和手都突出於
畫框。

雅普，
陽光灼背，
1991年

公園 (In The Park)

公園有時清冷，但總有避風躲雨之處。梵谷曾畫過四張公園景色，叫「詩人的花園」，把它們掛在阿爾勒黃屋的高更臥房中。第一張取名「公園與柳樹」，畫中淌流著檸檬黃的酸味，從天空延續下來的黃色，直闖進茂盛的綠草坪。高更必定能了解畫中潛藏的熱情。另一幅公園景色「公園入口」。公園舒適方便。若你稱公園為「戶外畫室」，那你自然可享受「此畫室」的一切。樹木和灌木叢常與人身高接近，花朵碩大而特別；公園小徑、長凳、籬笆顯而易見，且當你注視著來此休閒的人們，他們也不會誤解你而覺得難過。通常，公園裏都設有公共廁所和飲料自動販賣機。在公園裏，選擇一條無人的小徑也能保有獨自空間。若你外表很可愛，容易吸引別人注意，為了不被打擾，建議你戴上隨身聽(開或關上都無所謂)。公園不同於農場或寬廣的鄉村，要畫公園必須把握它的特色。梵谷把公園畫得就像公園。

阿爾勒的公園。運用彩色鉛筆和水彩，熱切塗上色彩，沿著公園小徑，一人越過一人，拉出空間感。

梵谷的鋼筆素描生動活潑，具多層次墨色。它們就像樂譜，每個物體──植物、樹、天空或花朵，各有其特別的符號音符。就如梵谷常在寄給西奧的信中放有素描，這些素描都是隔天繪畫前的準備。

湖上的船。畫布裱貼在硬紙板上。　　　　　　　　雷簡公園，1992年

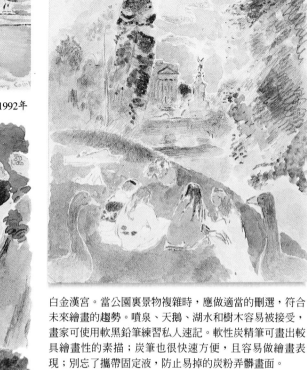

白金漢宮。當公園裏景物複雜時，應做適當的刪選，符合未來繪畫的趨勢。噴泉、天鵝、湖水和樹木容易被接受，畫家可使用軟黑鉛筆練習私人速記。軟性炭精筆可畫出較具繪畫性的素描；炭筆也很快速方便，且容易做繪畫表現；別忘了攜帶固定液，防止易掉的炭粉弄髒畫面。

風吹栗樹花和鴿子，留白部分如燭光花影。

在公園裏的雜耍者。你也大可用鉛筆和水彩雜耍一番。　　　　阿爾勒公園的鋼筆素描。濃密的重疊清晰如繪畫筆觸。

學習觀察 (Learn To See)

我曾到佛羅倫斯某醫院探望病人，從四處投射而來的眼光又長又強，令我驚駭不已。在英國，「一個英國人的家就是他的避難所」——不只是他的家，連他的人都不應該被別人的眼光侵犯。你若瞄他一眼，他甚至會追問為什麼瞪著他看。我剛開始畫圖時很容易害羞，但我又想畫人。鑑於「認識你自己，假定上帝並未盯著你看／最適當的人類研究就是當個人。」（亞歷山大·波普，《關於人》），我決心要勇敢面對。我帶著顏料盒和折疊式調色盤，坐在任何我想描繪的場景旁——溜冰、跳舞、游泳，甚至假日營的舞台上，觀察描繪正在比賽玩耍的人們。可以描繪的主題實在太多美術館、水族館、公園、動物園、魚販、爵士舞廳、拖曳船、獨木舟、衝浪、橄欖球、散步的人、宴會、餐廳，無論何處、何時、何人。

畫這個世界，全心投入。這世界充滿了虛偽情感的圖畫。我們要的是全心真意的繪畫，而它正來自對生活周遭環境的不斷觀察體驗。你必須做個愛看熱鬧的人，一個專業窺察者：在布萊頓炎熱吵鬧的沙灘、在家庭聚集的沙灘、在伊斯特本的年輕人沙灘、在火車廂中，在派對中。用貪婪無饜、罪犯般的眼光大膽巡視，除非這種視覺欲望會帶來可怕的後果。

正如「偷窺湯姆」，我朝海邊望去，看到在沙灘上有個日本家庭，他們皮膚淺淡。當他們發覺我在畫他們時，臉上洋溢著害羞的笑容，好像他們的臉是為笑容特別設計的。我很高興，雖然他們很難描繪。天氣炎熱，潮濕且無風。布丹對抗著風和強光，布萊頓在炎日下燃燒發光。人們享受著聚會的溫馨，沒有壓力或亂發脾氣。人群看來如此美麗和諧。雖然衣著有些暴露，但人的姿態均衡。我發現自己無法注視「媽媽型」的虎紋比基尼形態，於是決定畫年輕女孩那種衣著簡單的造型，兩件式的黃黑泳衣，看來十分亮麗，色彩暗藏的暴力感打擊著她柔軟均勻的身段。我畫男孩，他的優雅都被那身粉紅短褲給抹煞掉了，開口笑時牙套在陽光下閃閃發光。

倫敦明亮的光線真是美得要命，一天下來，我的眼睛終於感到疲倦——美好的一天，岸頭的高螺旋塔仍舊閃亮照映在海面上，藍綠的水中還有大大的水母浮跳不停。

布萊頓海灘

克拉普漢公園裡新潮的髮型。
水彩是在素描寫生之後加上的。

非洲髮型，
克拉普漢公園，1983年

渥辛的日光浴者和油輪

布萊頓海邊。在沙灘上寫生的未完成圖。
畫帆船和游泳的人，盡力創作。我猜想
直升機就在不遠處。

帆船和泳客，1992年

布萊頓碼頭遠眺，1993年

在羅威斯托福，風中寫生。 降落傘，1954年

質感與量感
(Substance and Weight)

在偉大的雕塑家之中，多那太羅最像個畫家。陶土濕厚如顏料般黏稠。有些繪畫上的顏料其實不比畫布重，看起來卻有公噸重。「海角，黎明」描繪的是長年累月堆積的白堊岩，加上閱讀過凡爾納的《地心之旅》一書遺留下來的幽閉恐懼症記憶。畫面的重量感可以不同方式達成。庫爾貝以肥胖似的筆觸畫入暗土色（黃褐色、鉛白、土黃、黑色和赭色），在表達重量感之際，仍不失畫面的細緻。比較重的不透明色就屬鐵紅色（亮紅、赤陶色、威洛那紅和印第安紅），還有朱紅、火星黑和鉻氧綠。

奧爾巴哈年輕時（1953-4）畫了一幅「E. O. W. 的裸體」，是我所知道顏料塗敷最厚重的一幅畫，美麗且堅決，但畫面視覺性的重量感卻不見得比史密斯、雷諾瓦或魯本斯的薄顏料繪畫來得重。盧奧用水彩畫女孩肖像，使用流動堅實的暗色線條，肖像如巨馬般結實粗大。

描繪千萬頓重的峭崖時所用的顏料不一定得比史密斯畫女孩肖像時所用的還厚，但堅厚的顏料可增加強度，甚至使畫布成為立體作品，並構建堅實感的畫面。厚重的顏料不容易處理塗敷，繪畫速度較慢，也可能難以保存修復。但它可如樹皮般有美麗的質感，或僅僅流於一堆油體垃圾。

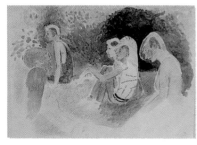

通常水彩較具輕快感，除非諾爾德、盧奧和布拉那種豐富厚實的畫面。

克拉普漢公園，1980年代

我常將亮色安排在畫面下方。此圖外框以重色為基礎表現，人物感覺沈重。佩爾美克畫有粗糙大手的農民；馬薩其奧首開畫「陶土人體」之風。

在印度,紅色代表熱情,不像在西方,紅色多有痛苦的象徵。哈季金遊訪印度,大有所感。他以紅色覆蓋綠色,很像印第安精細畫家重疊綠色和紅色圖案。他可能有使用「Liquin」,一種凝膠性溶劑。

哈季金,佛伊·尼森的孟買,1975-77年

海角,黎明,1975-84年

史密斯可能使用過馬洛哥溶劑,它就像今日的凝膠。以大膽筆法(使用大筆觸)和圓滑的構圖,形成厚重的肥胖感。

史密斯,裸女,1922-24年

死亡黑塔 (Death's Dark Tower)

雷伊位於泰晤士河河口北岸。法瑞爾大膽地畫出人口從「城市」南移。他描繪人群、海、天空。康斯塔伯的繪畫以現代眼光看來具有特殊風格，但在他的時代，被視為平凡的天然風景畫家。他把裝飾性的棕色樹木改畫成青蔥茂盛的樹葉，使用畫刀巧妙點畫出露水、雪景和光影。從雷可遠望哈德雷堡，後者成為康斯塔伯畫中的重要主角，而康斯塔伯的真正風格便是這種高貴的繪畫風格。和法瑞爾那種勇敢對抗柯可內在雷昂夕的侵略相較，作風完全不同。雖然地點離倫敦不遠，卻也足夠讓法瑞爾從流行掙脫出的自由得以受到保護。他不趨附流俗於「平塗」風格，更不盲目跟隨抽象主義。從長長的碼頭望去，看見他正描繪在衝浪的兒子，捕捉風、身體和海水的平衡。他曾臨摹丁多列托的「聖喬治屠龍」。法瑞爾刻正身處其繪畫生涯當中，他畫圖猶如一位無鞍騎士，踮腳騎在飛奔的馬上，取得平衡。他為本書畫了四張小畫，主題為冬、春、夏和秋。

但海不隨季節變化，不同於康斯塔伯那種充滿樹木的內陸世界。康斯塔伯沒有太違背當時的繪畫習套；閱讀他的創作演講，感覺他好像未覺察到，繪畫也可被構造成色彩建築，如同稍晚秀拉和葛利斯用色彩所建構的繪畫。康斯塔伯的畫風就像那個時代

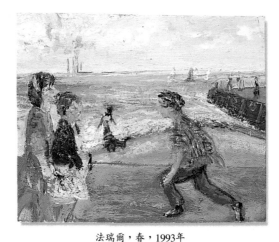

法瑞爾，春，1993年
雷昂夕，遠處地平線是另一個河口的海岸。

細緻精巧的手寫字體，或像細緻的喬治安建築風格，嚴謹而有條理。康斯塔伯有活力的筆法和輕捷巧妙的技巧，畫刀創造出的筆觸質感仿自天然風景，在在呈現出他革命性畫家的角色。但他的晚期作品如「紀念碑」，卻變得緊張、無色彩且大而無當（我記得當愛丁堡的國家藝廊要收藏康斯塔伯的晚期畫作「戴德罕溪谷」時，令蘇格蘭畫家驚慌得跳腳，因為他們覺得此畫的棕色過度強調，畫面乾澀。）

克勞德・羅倫是康斯塔伯和泰納仰慕的對象；像他們一樣，他在戶外畫畫學習。康斯塔伯臨摹洛漢的圖，泰納誠心要求把自己的畫掛在洛漢的圖旁邊，這願望已在倫敦實現。

康斯塔伯的畫風影響了德拉克洛瓦，但法國古典繪畫傳統中非常堅固的素描基礎，使得康斯塔伯的繪畫與夏丹相較之下顯得鬆弛，且洶湧奔騰如巨浪。

康斯塔伯是個偉大畫家，但總是懼於透視法。強烈的直覺使他能穩當處理畫面，但對於深度的控制仍不如秀拉清楚透徹。可拿秀拉的鉛筆素描和康斯塔伯類似素描相比。秀拉的「大傑特島的星期天午后」，使用想像素描，把人群縮小安排在畫面較上方，如同他們位在較遠處，拉出畫面空間透視。法瑞爾和布丹不使用此法。

仿布丹

「古貝弗瓦之橋」。
在描圖紙上做間隔。

仿秀拉

「古貝弗瓦之橋」素描。秀拉說繪畫是虛化表面的藝術。

仿秀拉

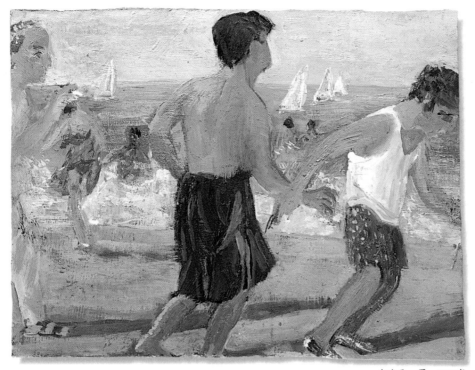

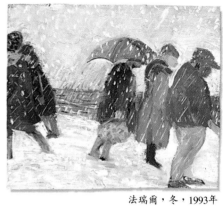

法瑞爾，秋，1993年

法瑞爾，夏，1993年

法瑞爾，冬，1993年

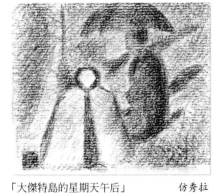

「大傑特島的星期天午后」
素描

仿秀拉

用簡單筆觸臨摹康斯塔伯的「乾草
車」——英國最有名的一幅畫。

仿
康斯塔伯

「哈德雷堡」

仿康斯塔伯

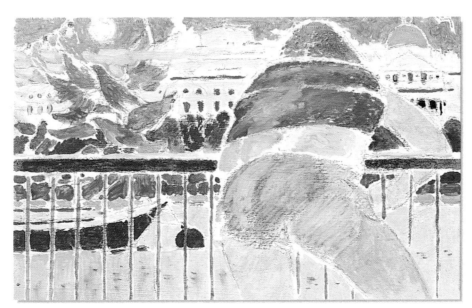

鴿子在泰晤士河上盤旋，一個大而笨重、前身縮短的人體趴在欄杆上，
以垂直的欄杆線條為支點取得平衡。

仿康斯塔伯

仿康斯塔伯

寬廣 (Vastness)

空間寬廣的中國絹本水墨山水，可讓我們攀沿而上，神遊其中，邂逅山峰、高樹、瀑布和高士。其中頓挫處讓我們停駐沈思，和退一步觀察。所有寬廣的空間感都由水墨層次表達。

詩人行囊輕便，艾頓則必須扛著行頭，寫生畫出藍灰山峰的雪景，以西方透視法點畫出景中顯亮的人物。還好，他經常帶著輕便的行李旅行，沒有刮鬍刀，但有些寶貝珍貴的顏料。畫布龐大笨重，有風時便像帆船一樣迎風鼓動，較不方便。寫生旅行畫家都很勇敢。泰納和德拉克洛瓦只攜帶小素描本，而泰納在暴風雨中，身體緊繫在船桅旁時，他只帶著滿腦的想像力。

另外：柯克西卡如何能置身歐洲城市的屋頂高處，還能帶著所有畫具？或許當他較年老富裕時，乾脆在旅途中購買所有行頭？

海角裂崖，1970年代

畫這裂崖時可自由安排高度，因此
人物的位置構圖也較容易。

樹木如夢幻般晃動，覆上神祕色彩。
富萊旅遊各地，橫越沙漠。

小人物周圍環繞著寬廣開放的空間，賦以直覺表現的筆觸。
孔德拉基是自基列斯以後，最好的蘇格蘭畫家兼詩人。霍普
和羅利也以寬廣開放空間環繞畫中人物，來表達孤獨之情。

孔德拉基，獨行，1989年

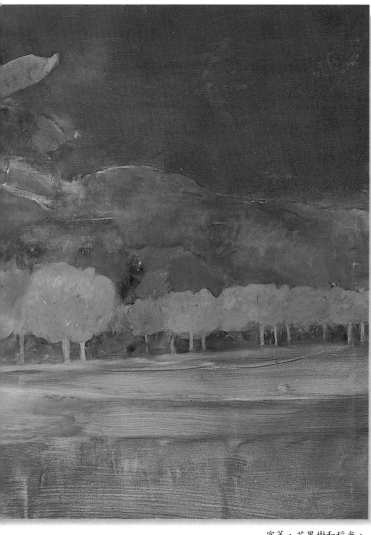

富萊，芒果樹和稻米，
1991年

色彩對比並置，不混色。　　　　　仿孟克

他不斷地旅行，如希克特所說：混合的顏料一直跟著他。艾頓的風景主題廣及全世界，從印度到布里斯頓。他的畫筆到哪裏，那裏的寬廣風景便在畫紙上擴張開來。經過一輩子不斷地練習，每個下筆都具決定性。他算是少數依主題直接描繪的畫家之一，梭汀、梵谷、波姆貝格和畢沙羅也是如此。竇加稱其為「站在田野中的畫家」。

艾頓，滑雪，1990年

我年輕時，住在東安及利亞岸，海水不斷侵蝕岩岸，峭崖漸漸後退。有一天，一座圓塔好像魔術般地站立在海邊，後來才曉得那是個磚井。我畫出半島似的白崖，在海角的高聳峭崖。圖中高升的崖上有各種年齡的人物。

海角的老人與少年，
1980年代

海上鬥牛 (A Marine Bullfight)

畢卡索長壽永年，一生創出很多藝術風格，但其繪畫主題則是傳統事物。他畫常被運用的單純題材，除了一個表演性的主題：鬥牛。哥雅也曾畫過此主題，它內容複雜，難以掌控。畢卡索能感覺在自身和藝術創作上的那股鬥牛激情。漁夫叉魚剎那間的強烈情感，和鬥牛士從容不迫地把利刀刺入牛背的猛烈相同。「安提布夜漁」描繪的就是一幅溫暖之夜的「海上鬥牛」，夜晚的深度情景以紫水晶色和黑色表達得十分貼切。戴著束髮和頭巾的女孩與漁夫相伴，踮著腳跟，興奮起舞，粉紅色誘人的胸部攤開在同伴的手臂中。但她神情肅酷，透出一絲好奇。

仿畢卡索

選擇任何你最喜歡的部分打格子臨摹這幅大畫。如果主要構圖臨摹已捕捉畫的重點，可省略細節的臨摹。腦中思考著人體和身體局部。畢卡索總是循著畢卡索式的人體造型思考。他自己的身體雖然不是很高大，仍是最佳的圖案造型參考。

畫的主題很重要，它們必須符合你想創造的造型。

這幅「安提布夜漁」是我最喜歡的畢卡索作品。我並不知道它含有何種特殊意義。有時仔細想想，會讓你更清楚夜晚那種黑、紫和綠的神祕。從金黃色的水到船底下青綠的層次變化，鮮活了兒時夢想與奇特的回憶。

仿畢卡索

時髦的粉紅妝扮女子愉快地舔著雙球冰淇淋，伸出她藍色的挑動舌頭。畢卡索常畫得很接近單色——如西班牙繪畫中的黑與白，如利貝拉、委拉斯貴茲和哥雅。但在這幅畫中，他用遍了所有色彩。

星辰

光的造型

鋼筆快速臨摹　　仿畢卡索

「安提布夜漁」

複合型式的光的造型，像眼睛、月亮、帶紅色的光輝，以搶眼的亮光吸引魚群，放在構圖中央，好像爆發火山的山峰（在「格爾尼卡」圖中，電燈和油燈在構圖最頂端）。廣告設計者最了解黃和黑色的組合對比強烈引人注目，加上增熱的紅色線條，和白光的些許白色。環繞方形，套上黑色圈，畫上黑色放射線條，和向右環繞的黃色線條。主要的紅色螺形線顯示畢卡索像太陽般強烈的熱情。

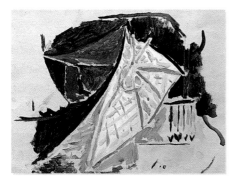

光的反射　　　　　　　　　　　　　仿畢卡索

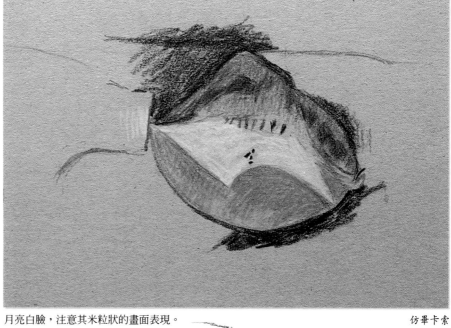

月亮臉　　　　　　　　　　　　　仿畢卡索　　月亮白臉，注意其米粒狀的畫面表現。　　　　　仿畢卡索

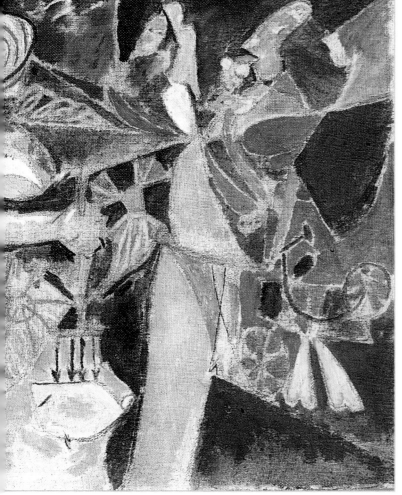

仿畢卡索

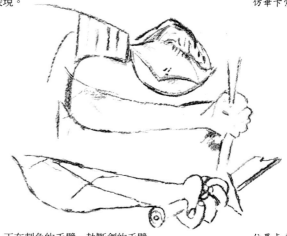

正在刺魚的手臂。執斷劍的手臂　　　　　　仿畢卡索
仿自「格爾尼卡」。

使用畫筆，大膽勾勒。　　　　　　　　　仿畢卡索
閉上眼睛感受，尋求鬥牛士／漁夫
那強大結實的肢體結構。

此圖幾乎可算是畢卡索最接近風景描繪的　　仿畢卡索
一幅，雖然他臨摹過普桑。

鑰匙 (Keys)

畢卡索喜歡海邊和海邊小屋。他在1930年代的許多繪畫作品中常描繪它。畫隻手臂興奮調皮地將鑰匙插入鑰匙孔中。

雷傑試過立體主義和抽象派，為了向自己證明幾乎所有物體都可成為繪畫題材，於是從口袋中拿出一串鑰匙，就在「蒙娜麗莎」明信片上畫出鑰匙。雷傑擴大描繪物的可能性，使用各種物體，如樹根、皮帶、瓶塞鑽、滾珠軸承和湯匙。他冷靜地觀察描繪，跟做日本版畫需要的耐心相同。雷傑很少因描繪物的複雜變化，而放棄擱筆不畫。一串鑰匙可形成混亂複雜的圖案，但雷傑仍能克服它。

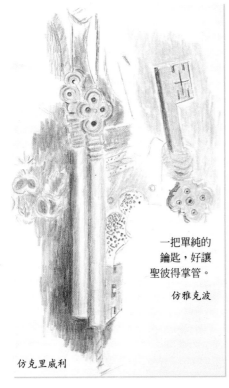

一把單純的鑰匙，好讓聖彼得掌管。

仿雅克波

仿克里威利

鑰匙初看很呆板，但透過以往的繪畫作品看來，它倒也敘述了不少傳奇，占了一席重要之地。聖彼得掌有天國之鑰，羅丹的「加萊市民」放棄鑰匙，正如委拉斯貴茲「布拉達的投降」畫中描述的事件一樣。在這張巨大的畫中，鑰匙成為畫的焦點，更是整幅畫連結的關鍵。

鑰匙的形狀複雜，手持端通常為圓形，插入鑰匙孔端則較多方形；中間以軸長狀連接。它的打洞彎曲設計須符合鑰匙孔，以便契合開鎖——正如迷宮的神祕。畫一些鑰匙或其他形狀複雜的物體。試著打幾個結，會使你更清楚自己的能力（有些人可輕易想像三度空間）。素描一個祖母結、一個單結套，再一個平結，還有很多其他不同的編結（我一下子也變得糾纏一團了）。《凱爾斯書》（*The Book of Kells*）的細緻白邊看來也是錯綜複雜，好像要保護聖潔的內文不受魔鬼侵污。

克里威利的構圖組織嚴密，可用線將這兩把長鑰匙綑住。

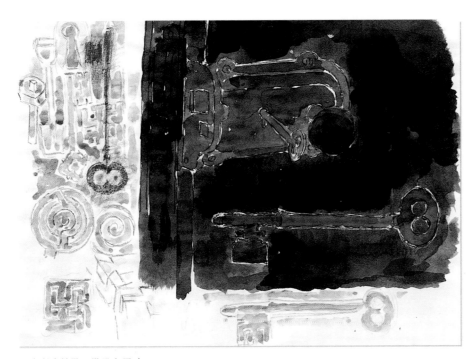

用水彩畫鑰匙、匙孔和黑暗。

「基督將天國鑰匙授與聖彼得」，浮雕收藏在維多利亞博物館。

仿雷傑　　　　　仿唐那太羅

「布拉達的投降」（局部）　　仿委拉斯貴茲

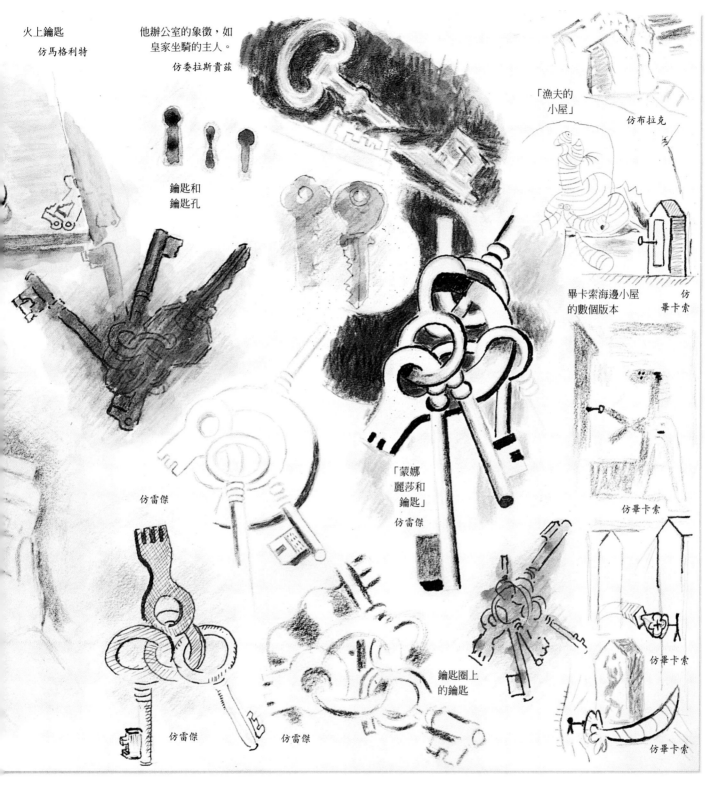

火上鑰匙

仿馬格利特

他辦公室的象徵,如
皇家坐騎的主人。

仿委拉斯貴茲

鑰匙和
鑰匙孔

「漁夫的
小屋」

仿布拉克

畢卡索海邊小屋
的數個版本

仿
畢卡索

仿雷傑

「蒙娜
麗莎和
鑰匙」

仿雷傑

仿畢卡索

仿雷傑

仿雷傑

鑰匙圈上
的鑰匙

仿畢卡索

仿畢卡索

「布拉達的投降」　　仿委拉斯貴茲

A　　B　　C

結:A 平結　B 祖母結　C 單結套

「浴女」,變形的
大膽構圖,描繪
造訪海邊小屋;
整幅圖帶點頑皮
和超現實意味。

仿畢卡索

繪畫假期(Art Holiday)

當你能夠像馬諦斯一樣住在靠海的度假旅館,那悠閒美好的假期,可以年復一年的過。羅倫想像了一個「黃金歲月」,而其他人則嚮往未來的烏托邦。

跟我來吧!如同泰提導演的劇中人物胡樓先生一樣享受假期。想著作家普魯斯特和巴勒貝的悠閒;在退潮時的勒突開海邊,讓腳趾頭微浸在涼風吹過的浪花泡沫中;像導演維斯康提安排敞開窗扉,讓麗都燦爛的光線傾洩進來,照耀威尼斯。你必須在早餐之前起床。服務生會帶來一個畫架、牛角麵包、咖啡和一張白亮平整的畫布。你將永遠攜帶著畫筆和顏料。畫布會吸收光線,等待你在它身上揮灑,無論在平利科、倫敦或任何地方。

幻想暫且打住。想要在海邊寫生繪畫,必須能身強體健:強風會不斷地吹打調色盤、畫筆、畫布和你的耳朵。布丹肯定很能吃苦耐寒。莫內不遑多讓。要在戶外寫生必須先了解一些較簡便、快速的方式。聖易芙斯的畫家若不在偏遠地方寫生,至少是在靠近海邊和沙灘上作畫。華里斯是最直接的,他靠記憶繪畫,使用上了亮漆的硬紙板,不規則切割的紙板外形正好配合上他的構圖,特殊絕妙。亮漆從未被使用成如此乳脂狀。另一位畫家伍德(他在巴黎結識畢卡索和考克多)知道如何摻合白色打底劑和黑色來覆蓋基底,並刮過處理,再以帶有光澤的漂亮新鮮亮漆(或釉),畫出許許多多小海灘、船隻、港口和康瓦耳的教堂。似乎正因康瓦耳海岸的天然曲折地形,使得畫家能夠更逼近主題物。

蘭雍則特立獨行,另採他法。自從他想要畫戶外寫生,他就準備好要經歷滑倒、爬過岩石、撿拾海灘上的廢棄物。他創新風格,運用畫刀鋪畫顏料,顏料調和光澤油脂(類似亞麻仁油精和洋漆之類的油劑)。至此在激發了紐約畫派的雄渾風格,也因此,他英才早逝之前,在紐約已贏得承認讚許。

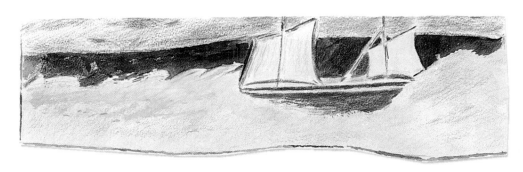

「海上漁舟」。撿一塊海水沖刷過的舊木板,或形狀古怪的厚紙板,發揮想像力,配合它的形狀構圖,好像塑造沙雕城堡。

仿華里斯

畢卡索和馬諦斯皆畫過大量以「生活歡樂」為主題的作品——理想的淳樸鄉村生活。

仿畢卡索

滑行是蘭雍的運動。從畫上的流動感、雲似的筆觸、顏料質感及開放寬廣的構圖即可看出此影響。

蘭雍,逆風,1961年

114

華里斯運用裁切形狀古怪的硬紙板作畫（有時用鞋盒）。想像自己變成海水，沖擊靠近康瓦耳的聖易芙斯的岩石、防波堤和小海灣。他70歲時開始繪畫，說是「為了作伴」。

雖然康瓦耳是個半島形狀，騎摩托車或乘滑翔翼從北岸到南岸，會覺得它像個小島嶼。藝術家尼柯森、伍德、蘭雍和華里斯皆把他們的畫布當成小島來畫，且包含了他們喜歡的所有島上事物。他們扭曲透視，把主題當成玩具玩耍。

華里斯，潘長斯港，（無記載日期）

伍德，海邊旅館，泰布勒，1930年

海邊陽光 (Seaside Glare)

翁拿寇特住在泰晤士河河口附近，那兒曾經是倫敦的露天式下水道：當漲潮時，它就像海岸；當退潮時，它看來較像淤泥岸。翁拿寇特是奧爾巴哈的學生，但是他們作品風格的差異，就像摩侯和他的學生馬諦斯一樣。翁拿寇特並不害怕白色冰冷的效果，他像竇加一樣，去探究河岸腹地的攝影效果——可惜這塊地多已被破壞！竇加討厭戶外寫生，但他倒也完成了不少寫實風格的賽馬圖。他幾乎沒有畫任何海景。

當我知道庫爾貝的小張海景是參考照片畫的，我十分驚訝，我總是想像他肥胖健壯的身軀站在海岸線上，像蘇格蘭的老麥克塔加特站在強風口作畫，畫架上綁著重石固定。翁拿寇特描繪的海邊如同平特劇中描述的英國下雨的海邊假期。他很喜歡佛洛伊德（呂西昂）那種用鉛白畫出的誇張皮膚肌肉感，於是小心處理泥沙河岸的陰濕光線，如同佛洛伊德細心描繪皮膚下顫動的血脈、豐滿的臀部、大腿和女人私處的毛髮。翁氏和佛氏都試著揭開真實面貌，且深信如此更能接近安德魯斯所謂的「逼真」。

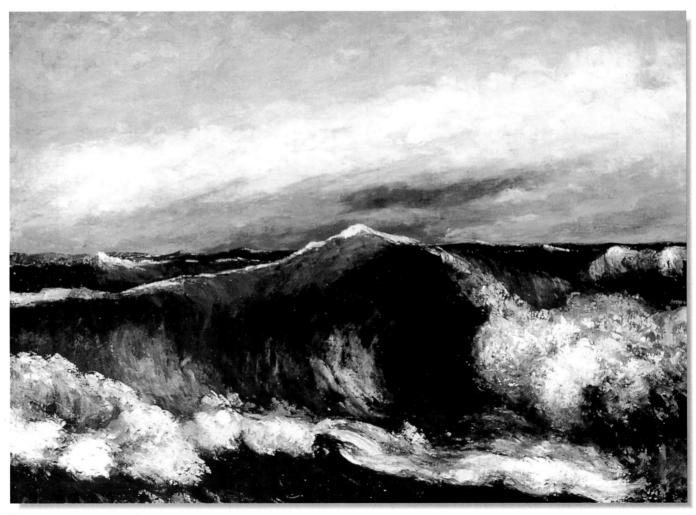

布來頓碼頭的鐵欄杆形狀使光線在水面上閃耀一如旋渦。女孩也像朵花沐浴在陽光之下，背景遠方可看見白崖。

布來頓，1989年

我不曉得這雄偉美麗的深黑海浪是不是畫得過黑了些。這類的小畫通常是使用暗底色。使用畫刀取些顏料，加入溶劑，顏料便呈流動性。從管中直接取出濃稠的顏料，太密實了，處理起來很麻煩。

庫爾貝，海浪，1869年

拉維里爾斯的畫是水彩畫中畫得最明亮的。水性顏料畫水和光線,在英國得天獨厚——英國以天氣潮濕聞名。　　　拉維里爾斯,風暴,約1940-41年
氣候潮濕時是畫濕中濕法的最佳時機。拉維里爾斯善用白紙的優點,並使用留白膠和刮除技法。

拉斐爾前派畫家運用鉛白打底,且趁它未乾時
即畫上極為尖端鮮亮的色彩。
　　吉爾迪是個年輕畫家,善畫人像
(通常為演員),這些模特兒依他構圖需要的
指示動作擺姿勢。吉爾迪在白畫布上依著
模特兒快速寫生,他從不用照片,只有描繪物
在面前時才畫。嘗試用濕鉛白畫在堅硬的
基底上,使用軟性長毛豬鬃筆,畫時,
記得隨時擦去筆上多餘顏料。

沙灘上,弧形越趨近於直線,呈現的空間越大,
尤其是從正中央往外彎曲。數塊警告牌標示
各種危險。

翁拿寇特,查克威爾灣,洪流,
向晚,1989-92年

117

彩虹 (Rainbows)

彩虹是上帝應許諾亞,世上不再有大洪水的承諾象徵。泰納、康斯塔伯和魯本斯都畫過極美的彩虹。它們襯在黑暗的天空中,顯得更精彩,把背景畫得暗些,無疑是要使彩虹看起來色彩更鮮艷。若拿個三稜鏡反射日光,你便會看到所有的色層變化。光線的大部分是黃綠色,色調排列十分和諧。有些色比其他色暗些。若整個自然色調改變(譬如淡藍色緊靠著深橘色)會造成不協調。等調的色彩常能互相增強。

噴水池上的彩虹

遠離的點帶灰色效果,而較靠近眼睛的點,則藍是藍,黃是黃。

人的眼睛能辨別很多的色彩色調。法國夏特教堂的彩繪玻璃崇美得令人讚嘆。他們或許只使用少數色彩窗,但光線從外面透射進來,便成五彩繽紛。蠟筆色彩多樣,製造商賣有大約120個顏色(包括銀色和金色),此圖用到約78個色。

彩虹,1989-90年

蠟筆色塊

雙道彩虹。很令人困惑——它的色彩顛倒,且出現在天空的一道光線上。但康斯塔伯是繪畫天空的大師,相信此景必然真的出現過。　仿康斯塔伯

倫敦海德公園內的噴水池無法照映出完整漂亮的彩虹,除非有風相助。彩虹外環是紅色,內環是紫色。布雷克用水彩畫但丁《神曲》的插圖時,用了光譜的所有色彩。很多偉大藝術家在構建形式時,保有部分光譜順序式的色彩。夏卡爾特別將它們畫得很艷麗,洛特圖解塞尚的用色,從光譜上的暖色調到冷藍(塞尚稱此藍給予他的繪畫呼吸空間)。洛特證明你可照順序運用:橘-紅-紫-藍(或橘-黃-綠-綠藍-藍),其實這比較像順著色彩環環繞,而不只是掃過光譜。色彩能夠相互輝映,組合得十分美好。

雨、虹、泰晤士河,1989-90年

彩虹色的夜間。艾奇生使用一些光譜上的暗色來描繪深夜。弦月照亮黃色
和綠色的鳥，鳥上方有明亮的星辰。悲傷渴望的樹跨越粉紅和藍色背景。
我常幻想深夜也應該有彩虹相伴。

艾奇生，
小韋恩上天堂，1986年

跳水 (Dive)

古代認為宇宙由土、風、火、水四元素構成。我把在污染空氣中看到的紅紅落日當成「火」；泰晤士河岸的泥地當成「土」；但「空氣」(風)可能會使有氣喘病的人窒息；無法在泰晤士河游泳：「水」可能會使泳者中毒。泰晤士河遭到太多政府大樓和貪婪的商區侵害。在河岸散步時，我突生奇想，若將河堤降低，慢慢讓河水升高；地下室浸滿了水；英國國會議事錄和其他紀錄文件都浸濕成紙漿，建築物到處淹滿水，水面延伸好幾英畝⋯。

要倫敦模仿威尼斯？不，兩個城市還是各自保有原來面貌最好。於是我沈浸於繪畫及想像中；而在想像中，水永遠像美夢一樣純淨。電燈取代了落日，國會議堂塔上大鐘的黃色大眼凝視著——目睹神靈從「風」中跳入「水」中。

拿些許半透明顏料調入松節油，使成液狀。沾滿畫筆，畫在淡灰色底上，用色調感前進的稀薄顏色塗滿畫紙(暖色調前進，冷色調後退，這是自然現象，你必須配合運用)。使用正確的冷色調顏料比例，必須使它有前進感。過去，畫面中光線部分或如雲彩等前進部分，常用厚塗。在今日這種不流行服從的時代，藝術家可能標新立異，喜歡反其道而行。透過鉛白的厚碎屑，輕擊色彩斑點，使它們結合成同等光量，呈現粉紅色向晚天際那迷人的虹彩暉光，國會大樓的響鐘也倒映在「水」面上。

以著色金屬製成，人體跳入波浪中。

傑弗瑞，跳水者，1992年

「跳水者」。一枝有西伯利亞貂長貂毛的小畫筆，若是尖頭稱做「作家」，若筆毛不成尖形，則稱「壟斷者」或「劃線者」。拿一枝筆沾濃度恰當的顏料，試著畫雷傑晚期善用的那種波狀輪廓。各種輪廓線條都堅固連接，通常形成關閉形狀；每個部分形似機器組件，也像建築結構。　　仿雷傑

「樹中屋」。雷傑嘗試異於畢卡索和布拉克的立體主義。　　仿雷傑
要做到了解塞尚，又被新藝術吸引，而畫得不像畢卡索，並不容易。布拉克和畢卡索的立體派作品很相像；若不從畫背後的簽名辨別，還真難指認。畢卡索雖結識雷傑，卻說：「他並不真正屬於我們這一群。」

在處理過的畫布上，用細炭筆畫直線。在直線互相不交會的地方，它們保持二度空間的平面感。少數圓弧可增加立體層次；但它們仍是位於平面上。

固定畫布。用軟毛畫筆，在黑色中加少許白，調入松節油，將畫面處理成淡灰。再畫入紅、藍、綠，直到畫面呈現如你所願的豐富感。這是個有趣的色彩運用練習，可看到色彩乾淨的呈現；且了解到雷傑早期輕鬆開放的繪畫風格完全不同於他當完兵後所畫那種緊密封閉的形式。

跳水者，泰晤士河，玫瑰花床。

畫個雷傑的波狀線條，慢如蝸牛，或傲如尼基·德·聖法雷。

仿雷傑

以雷傑的方法畫條蛇，畫時不斷筆，直到蛇咬住自己的尾巴。趁著現在顏料流動自如，畫個有感情的人像吧。

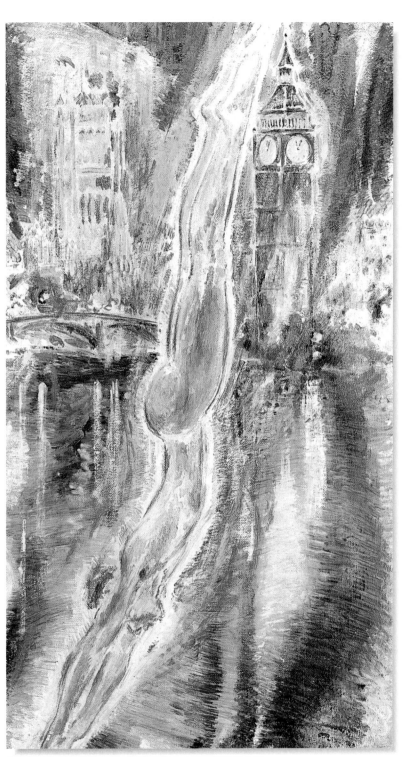

為你自己畫個純淨的心靈，即使靠近令人不快的市政大樓；運用自己的想像力，使景物更燦爛。

墜落的人體

靠近塔橋的跳水者

仿夏卡爾

皇家池塘 (A Royal Pond)

聖詹姆士公園裏的湖位於泰晤士河和白金漢宮之間。夏季湖邊聚集大批野雁野鳥，以濕麵包維生。畫家不需出遠門旅行；倫敦東區的市民和遊客亦可在此地四處拍照。這個小湖位於全世界的中心點上，是一個兼容並蓄、四海一家的池塘。它像塘鵝的嘴篩濾食物般細審歷史。湖邊一片青蔥翠綠，襯托傾洩的泉水。這兒的溫馴野生動物多過任何我知道的地方。野鴿、黑天鵝、水鴨、麻雀、白鵝和塘鵝。它是個值得帶畫布去的地方。你若用塑膠袋裝畫布，將不愁沒有動物模特兒，那兒的鳥群和松鼠都已熟悉公園內每個塑膠袋發出的瑟瑟聲。四周都是歷史悠久的俱樂部，老會員們躺在安靜的廂房裡，靜聽雁鴨的叫聲。

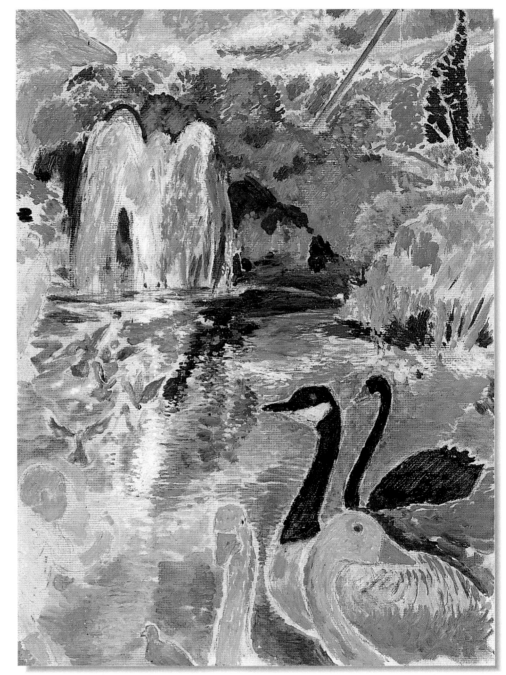

圖左方有群鴿子力爭上飛，泉水則傾洩而下，造成往上運動和向下力量的對比。鳥嘴的形狀統一畫面。鶴看來有些無趣，樹叢看來也無新意。柯洛使用「普通」的綠色，而我是否應該將黃色加暗？若能好好地描繪黑天鵝的紅嘴喙，我會將它畫大些…在暗淡黃色上，試著用鉛筆畫入，或用小畫筆描繪每個細節，水花、白鵝的眼睛和羽毛，或是羽毛的細節：羽軸、羽枝、小羽枝及羽瓣。我的意思是，別讓任何有趣的小細節遺漏，還要有心理準備將遇到一團混亂。除非你記憶力特差，別忘了記住每個景物的色彩。

用鋼筆速寫，彩色鉛筆畫上大致色彩（若在室內噴固定膠，要用無味不刺鼻的膠）。

以水彩描繪水鳥。其中兩隻有藍色喙。左上方的暗影使牠們有前進感。用硬性的鉛筆尖素描在熱壓紙上，色彩可靠記憶力填入。

水鳥和漣漪。使用鉛筆和小號水彩筆。別忘了要牢記景物色彩，且於空閒時完成它。

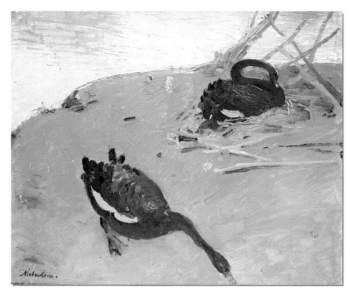

威廉・尼柯森，
夏特威爾河畔的兩隻
黑天鵝，1934年

威廉・尼柯森用
他對繪畫的直覺來
畫圖，達到了介於
主體和姿態間的
平衡。他幾筆勾勒出
天鵝姿態，且用
筆桿尖端割出枯枝
和鵝頭輪廓。威廉
總是嘗試不同的
主題，有些主題聯合
構成他的繪畫風格，
如我腦海裏出現
哈迪的詩。尼柯森父
子（威廉和班）都做到
畫面上銀色的和諧。

班・尼柯森喜歡讓自己的
圖畫跟上潮流。當時的
方法便是玩弄技法，
證明刮畫能創造出多棒
的畫面。偶爾他需要
從最單純的物體出發。
將康瓦爾看成壺罐，或
把瑞士當成砂面硬紙板！
我決定將壺把變成鵝頸。
馬諦斯常提及阿拉伯
花紋，它裝飾圖案之美
猶如漂亮的女性脖子及
優美的韻律。

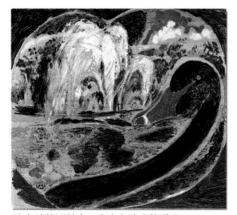

白色連接了鵝喙、泉水和遠方的雲朵。
此畫畫在灰底上。

天鵝的長頸十分神秘。神話中的海怪也有彎曲的脖子。用
鉛筆快速滑下畫出長頸。你若覺得鵝頸顯得有些鬆弛不平滑，
不需太在意，自然造就它如此。要不就把它畫得平滑如
馬諦斯的版畫。加上黑色，對比於黑色和鈷綠色畫出的羽毛狀
水波。白、檸檬黃和鈷綠色的樹叢直伸向天空。鈷藍天空
好像一隻大藍鳥，洩下的泉水好像它的脖子，浸入湖面。

憑著直覺繪畫，
假裝你與天鵝為伍，
每畫一物便假裝自己
就是此物，去感覺
它。揮舞顏料，筆觸
延長成天鵝的
長脖子，眼睛順著
脖子彎向身體，
伸向翼尖、尾部及
濺起的泡沫。

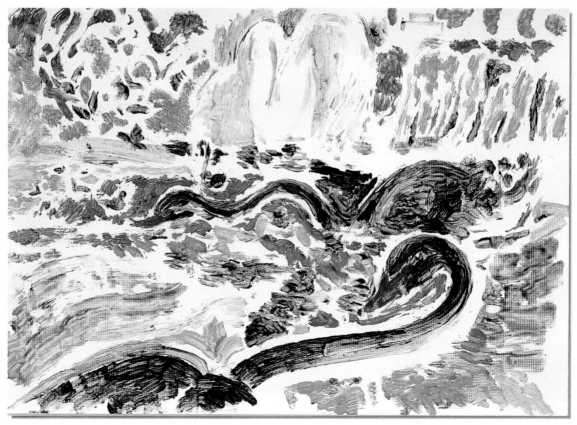

鴿子與孔雀 (Pigeons and Peacocks)

威尼斯聖馬可廣場上滿是拍翅振翼的鴿子；倫敦特拉法加廣場被鴿群占據成灰海一片：求偶，啄食，交配，入睡。柯克尼(倫敦東區)的鴿子顏色灰暗如滿布灰塵的屋頂。嘗試用水彩速寫鴿子。動作必須迅速，首先捕捉鴿子身體白色心型部分，接下來便容易慌亂，因鴿子體態亦多變化，剛開始，牠的身體瘦小；然而若是雄鴿，牠蓄意脹大羽毛後若尋無機會挑逗母鴿，便即刻縮回羽翼。一切動作都快速改變。斑鳩有著白色項圈和淡粉紅灰，多羽毛的腳就像女芭蕾舞者穿著絨毛褲；暗色的Taxi-dodging鳥普遍常見，靠近人們的鳥就是最佳繪畫題材。鳥的羽紋似乎千變萬化，多樣複雜。試著找出羽翼重疊形狀的規律，否則你畫的鳥不會具有說服力。即使你早已熟悉義大利文藝復興繪畫中的天堂羽翼，當你看到孔雀，仍會被牠那五彩鮮艷的羽毛震懾。

運用鉛筆畫在平滑的紙上，是速寫描繪鳥最迅速的方法。

腳色深紅的鴿子在湖畔戲水。散亂的羽毛背著光影，襯著遠方的雲彩和落日。

丹尼爾·米勒，鴿子，1994年

用鉛筆和蠟筆畫隻優雅的鴿子

羽毛。用心練習描繪，呈現其紋理細緻感。

水彩畫鴿子，用綠灰色和粉紅灰畫羽毛。

仿畢卡索

仿畢卡索

鴿子停憩和整理羽毛百態

各式各樣的鴿子羽紋，美醜觀點則依人而定。

鴿子和雲朵　　　　　　　　　　　仿雷傑

男孩、女孩和一隻鴿子。若用手指頭蓋住鴿子觀看此畫，人物幾乎不存在，鴿子通常成為畫中引導主題的好角色。

在聖詹姆士公園中，一隻塘鵝獨立鴿群中。使用蠟筆畫在粗糙的紙面上，統一暗調，只留下塘鵝的白色部分。

孔雀

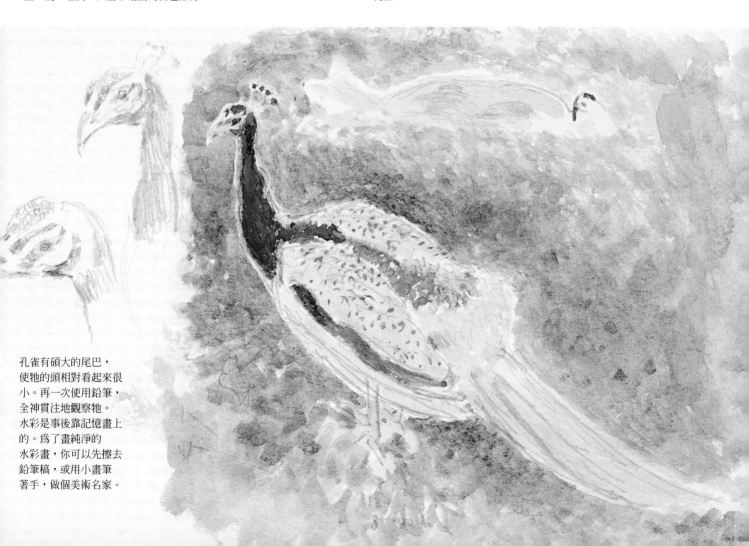

孔雀有碩大的尾巴，使牠的頭相對看起來很小。再一次使用鉛筆，全神貫注地觀察牠。水彩是事後靠記憶畫上的。為了畫純淨的水彩畫，你可以先擦去鉛筆稿，或用小畫筆著手，做個美術名家。

城市之美(City Splendours)

泰納和早期中國的畫家創造出最細緻的薄霧之美。狄更斯曾描寫濃霧和漂流在泰晤士河的屍體。英國詩人艾略特題詩〈黃霧從窗框旁擦身而過〉。泰晤士河保持泥土的潮濕，且在卻爾希河區上映照出燦爛的夕陽。惠斯勒畫出夜晚泰晤士河上柔美奔放的煙火。若你用濕中濕法畫出鉛白，加上幾個亮筆觸，不難表達煙火。若要畫薄霧，就將色調統一擠壓在一起，好像景物退得遠遠的，與要製造距離感的方法一樣，稱作「大氣透視法」。只有敏感細巧的畫家能夠掌控。秀拉完美的色彩計畫，使他能夠畫得接近白色調。

靠近Vauxhall橋邊的
泥地和輕霧

當夕陽落下倫敦的佩姆羅斯丘陵，燃燒似火，光線美妙；多少位傾慕此壯麗景色的畫家都爬上城市的最高點，去欣賞「大都會」的圓屋頂和煙囪，慢慢溶入炭灰似的霧中，漸漸與城市污染之美相結合。泰納和稍晚的康頓區畫會成員——他們之中有吉爾曼、吉拿、希克特和果爾，都將城市之美化做一片深紅與金色。奧爾巴哈對佩姆羅斯山的情感應來自它的城市中心位標。倫敦朝各方向擴展延伸。高文說城市感覺如同每寸空氣都已被呼吸過好幾百遍。

史密斯的一部分深色調繪畫是在康瓦爾完成的。哈季金的瀟灑筆觸像希欽斯一樣寬闊；他創造令人陶醉的城市聲色記憶，和過去在威尼斯、印度等遙遠國家的節慶氣氛。

金色在飽藍的天空中閃亮。圖中盡是哥德尖拱式建築的韻律美。

希克特，威尼斯聖馬可
教堂，1896-97年

最新的嘗試越來越能給好畫家與壞畫家帶來知名度，惠斯勒由於未如羅斯金所言那樣照著做，而受到了進一步的傷害。

仿惠斯勒

哈季金的繪畫尋求顏料鋪陳的質感美，觸摸顏料的欲望。要臨摹它們，還真是侮辱不敬，濫用顏料之美。但我想試著借用哈季金的創意，看在木板上能否創造出令人陶醉的意外收穫。

稍微仿哈季金

街燈的鮮黃令其他色彩都暗淡下來，給不討人喜愛的郊區帶來粗野的氣氛，看不到絲毫過去的影子。

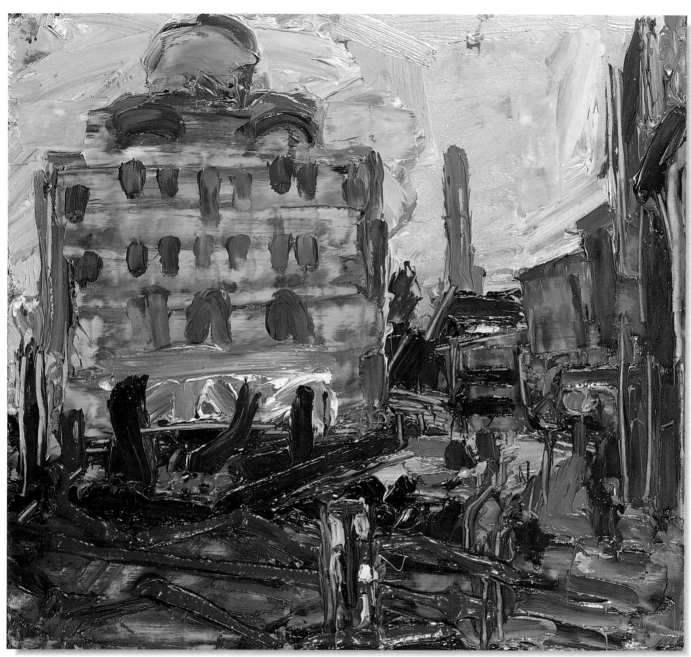

「倫敦屬於我」是希克特
的戲劇世界流行音樂廳
歌曲。城市的破壞、
殘破、塗鴉、氣味——
在夕陽暮光下，深紅
記憶中的隕落帝國。
奧爾巴哈總是喜愛描繪
邊緣世界的種種。此圖
呈現的正是今日繪畫
親密而油膩的紛爭。

奧爾巴哈，康頓
劇院，1976年

躍穿瀑布，迎向
彩虹般的流水，
但絹布需歷經數
百年方才變暗。

仿王維

畫泰晤士河 (Paint the Thames)

陽光照射著泰晤士河，反映出蜿蜒曲折的光影。若你的繪畫尋求的不是廣闊遼遠的風景、大海或高山，你可以在倫敦找到類似於世界各地的景色。那些在義大利享受美食的英國人還真是犧牲了他們天生的視覺語言。霍加斯的「賣蝦女孩」也無法離水源而長久維生。

有時，靠近泰德畫廊的泰晤士河段水位很低，可以藉著河中突出的小泥地，跳到河中央。站在濕黏的泥地上素描，觀察從橋底下望去的河景。當過了「泥地水鳥」之後，可爬上塔橋，透過玻璃圍牆走道，來畫不同角度的河景。從河上望去，可看見一座座的橋，和很多倫敦的名勝。試著畫那種畫家覺得很有用處的素描；那種帶點粉筆－炭筆－蠟筆－黑調－鉛筆效果，帶點提香－波納爾－希克特風格的素描，混合使用炭色和手指塗抹。最後附上你個人的簡易色彩記號，以便做為日後畫上色彩的參考：如泰晤士河標上「生赭和乳液色」或「洗狗水的顏色」。回家後，先用壓克力膠或蟲膠(將素描)塗上一層保護膠，再畫上顏料。

若你常靠記憶畫圖，會漸漸訓練自己未來更徹底的去記住景物。必須專注和保有開放的心靈。看著河邊，或許錯過了鵝群飛過的那幕；被河上拖船吸引，你早已忘記窗上的黃蜂也有著同樣鮮豔的黃色。

夜晚的國會大鐘。最方便的寫生方法是先素描在最薄的三夾板上，隔天再畫上油彩。

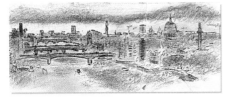

從塔橋望去的河上橋景。畫面並不要求整潔。

韓格佛橋

光是介紹弗克斯廳橋和塔橋之間的泰晤士河景就需要用一生來發掘探索。鉛筆素描一向是首度認識景物最快速方便的方法。

年輕人從伊莉莎白女王廳高處俯瞰索美塞特宮。屋頂沒有陰影，顯得十分炎熱。

韓格佛橋

韓格佛橋

從韓格佛橋上望去的聖保羅教堂

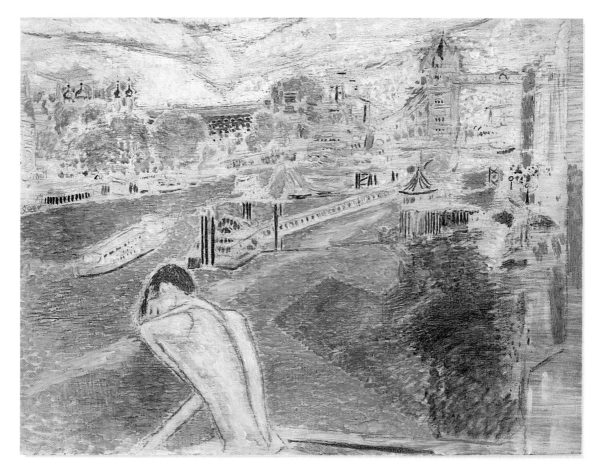

從倫敦鐵橋往塔橋
方向望去的倫敦景色
十分複雜。畫面上
複雜的河景圍繞著
裸身的年輕人。
從反方向望去則有
聖保羅教堂、坎儂街
車站和南瓦克教堂。

從塔橋玻璃圍牆走道望出去的
河景素描。跨越倫敦鐵橋，
市內上班族急奔著趕上火車。
喝完下午茶後，可歇歇腳，拿
筆速寫描繪他們手拿雨傘
和公事包的模樣。

聖保羅教堂和草上沈睡者

西敏橋上的慢跑健將

夜色閃亮 (Nocturnal Sparkles)

從坎儂街鐵路橋下可看見倫敦塔橋。河水波紋映照燈光閃耀光的蛇紋。這兒離「監牢」不遠。嘗試用水彩畫此夜景，除非是太暗看不見景物。通常，在黑暗中寫生，若你已熟悉白天時採用的色彩，應該沒有問題，你會發現隔天只需要一點點修改即可。如果實在無法進行繪畫，可試著用圓圈暗示光線，且為每樣景物找個代表記號，最後標上色彩。如此一來，即使要畫夜間光線間斷閃爍的夢幻之河，都有可能。另外一種方式是如秀拉所使用的，運用炭精筆素描在粗糙質感的紙上。

要畫暗色調的畫，可先用比中明度暖調灰更淡些的顏色打底，再用充分調和溶解的暗色畫上。史密斯繪畫的方法是用醬狀的透明暗色，不加白。他成功地運用了直接法，但這也容易形成龜裂（還好史密斯不需要重畫）。

我在輪廓邊緣製造強烈對比。閃亮的銀光順著天空熱氣，似乎表達了嚴重的城市罪惡。

倫敦風光，1985年

從皇家宴會廳內看出去。透過寬長的落地窗，外面是河水和河堤。碼頭為斜線構圖。使用鉛筆最容易捕捉黃昏多變複雜的河堤景色。光線不斷點亮，在昏暗的暮色中仍能看見不少景物。黃昏正是色彩豐富繽紛的時候。

三座橋。倫敦鐵橋在中間（孟克喜歡畫太陽或月亮反射在水面上的金色圓柱似光影）。當河船經過，原本垂直靜謐的水紋便會形成一片對角方向漣漪。

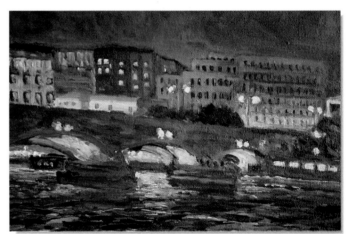

利用黃昏時將大致輪廓完成。等夜幕降臨，燈火通明，再將亮面畫出。滑鐵盧橋有它特設的照明設備，橋下的燈光成為畫面中央戲劇性的主題。

威利斯，滑鐵盧橋，1995年

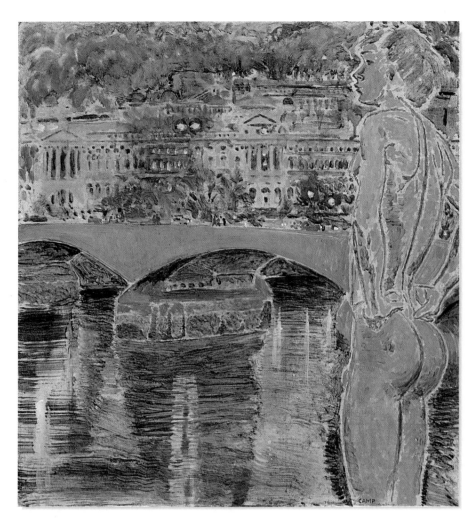

韓格佛橋。圓圈和小點筆觸暗示燈光位置。
如果能用透明色重疊法畫黑暗夜景，最好避免
過量依賴某些不透明混色。例如，火星黑和
鈦白混色會把一切搞壞。另外一些密度高的
混色是：鈷藍加Caput mortuum，
鉻氧綠和火星黑。

建築物的水平排列、泰晤士河河堤、水波及
垂直反射光影聯合創造出裸體人物旁
一片靜謐夜景，人物朝著索美塞特宮望去，
引導視線。我嘗試畫出淡調夜景。

索美塞特宮之月升，1987年

「月光中的古貝佛瓦工廠」。　　仿秀拉
粗糙紙面自然有閃亮的效果。使用
炭精筆(軟性，要噴膠)和米夏雷紙
或盎格爾紙。

暗夜中，女孩沈睡，拖網船駛過。此圖幾乎碰觸
黑暗的極限，但以前有過更暗的繪畫，甚至純黑。
萊恩哈特曾畫過藍黑並置，它暗黑到難以辨認。
圖中女孩睡得如此死沈，神秘的夜晚中不知發生多少
奇事，除了船隻靜靜駛過。畫夜景的好處之一是，
容易在幽暗中保有畫面小趣味，而在主題部分
用厚塗突顯(參考林布蘭)。

131

人體畫

出生與故事 (Births and Stories)

圖畫就像精選的好友良伴，能跟隨你到天涯海角。若可在圖畫原來完成的地方看到它最好不過，但能在維也納欣賞到布勒哲爾，不也相當美妙！臨摹林布蘭的「浴女」(現收藏在倫敦)。畫中人物是史多菲爾思(林布蘭的妻子)；她為他生了一個女兒，時值1654年，此圖畫於同年。林布蘭畫中充滿家庭溫馨，馬諦斯的繪畫則帶領著觀者尋覓地中海的溫暖。

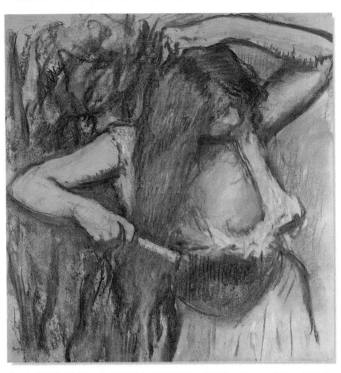

我不知道竇加是否有些受到林布蘭的影響。此圖中，他盡情揮筆，毫不拘束。看他描繪鼻子的大膽筆觸，和手臂上的暗面筆觸，好像一根根的釘書針，釘在背景上。

竇加，梳髮的女子，1904-05年

我的自畫像和臨摹希克特的晚期自畫像「亞伯拉罕的僕人」，此圖影響啟發了美術藝廊的畫家，直到海倫‧來索爾不得已必須將它賣給泰德畫廊。

仿希克特

猶豫的姿勢。用蠟筆塗繪中空色塊，表現女體的豐腴感。林布蘭用厚塗方式表現。

仿波納爾

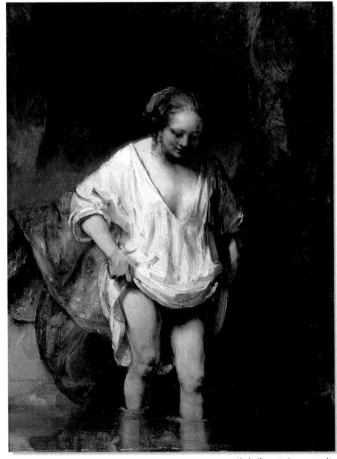

林布蘭，浴女，1654年

柯索夫沈浸在繪畫世界裡，不斷摸索、實現，顏料大筆大筆地厚塗，直到
創出自己的風格，顯示對繪畫的熱情和他對林布蘭的敬仰。

柯索夫，浴女
（臨摹林布蘭的習作），1982年

克利與形體切割
（Body Cuts and Paul Klee）

骨骼
肌肉
韌帶
仿克利

克利23歲時，是個用功的模範生。他在日記裏勉勵自己要繼續與醫學系學生勤習解剖。他從早上八點半到十點半學習解剖屍體，晚上到人體教室畫畫。克利的解剖學習包括切割肢體，在他的構圖中似乎把切割的肢體再一塊塊組合。克利早期的解剖素描方向類似左撇子的達文西，許多素描影線順著肌肉纖維的生長方向。愛丁堡藝術學院的人體畫是實際觀察模特兒，用炭筆畫出肌肉結構。我是在羅威斯多夫藝術學校，運用骨骼模型和書本學習人體骨骼結構和肌肉內部。後來，我開始對攝影的解剖學書籍感興趣，但也發現以它們爲資料畫解剖素描太難。希臘雕塑家普拉克西泰利斯不見得欣賞誇張的肌肉感，如電影「魔鬼終結者」中的阿諾史瓦辛格，自認練就一身協調的肌肉，一塊塊顯而易見，但他的臉卻配不上他的大腿。

畢卡索說：「我要把裸體『說』出來，我不要像一般人畫裸體般看待裸體，我只要表達胸部，表達腳部，表達手或肚子。我不要從頭到腳畫裸體……能找到表達的方式就夠了。」

自羅丹之後的雕塑家似乎較能接受肢解的身體，缺腳、缺頭、缺手臂，但從不會少掉胸膛。中世紀的聖骨箱有時是手臂和手的形狀。

有強健肌肉
的人體

仿畢卡索

仿克利　「流露畏懼」　　　　　　　仿克利

解剖右膝　　　　仿葉金斯

羅傑斯，裸體，1960年代

在畫布上塗上一層薄薄的皮膚肉色，可混合白色、永恆玫瑰紅、檸檬黃和生赭。千萬別使用人工調製的肉色或粉紅肉色。粉紅肉色是最令人厭惡的顏色。在畫布上毫不拘束地畫出身體局部，不需高超的畫技，像孩子般塗畫，表達身體部分結構。有時會發生奇妙的趣味，胸部像朵玫瑰，骨盤變成龍蝦，整幅畫面變成一個身體或一張臉，然後腹部和肚臍又變成蘋果——夏卡爾和高爾基的畫也可能奇誕怪異。繼續畫出所有的身體凹凸、肥胖和不知名的局部，甚至酒渦、雀斑、疤痕和毛孔。發揮畫家的想像力，別遺漏了任何小細節。

人體 (Life)

我的編輯海曼比我年輕，每當我強調人體教室的優點時，他便好心地試著維護我，不被外界當成過時的老頑固；但無論如何我仍要強調人體寫生課的重要，因為不用人體也不過近半個世紀的事而已，早在16世紀時的義大利已有許多私立的素描學校和學院。提耶波洛曾畫過一張描繪人體課的素描（可能是在拉薩里尼學院）。畫中描繪學生圍繞裸體模特兒坐著。林布蘭也曾畫過構圖類似的素描。我猜想那些大師，甚至早溯到喬托，可能都曾要求學生互相描繪練習。

海曼學生時代時，史萊德藝術學院有很多不同風格的人體課：柯德斯提姆的測量「人體」、奧爾巴哈的甜美華麗「人體」、安德魯斯的下定決心「人體」、羅傑斯的可靠「人體」、我的「人體」和更多其他的「人體」。但是因為學生越來越相信，他們的前途全靠其個人創作、藝術市場和畢業展；許多人體教室變得空蕩無人。既有名又富裕的馬諦斯能夠從當地製片廠雇到六位美麗的女孩當他的模特兒。對於那些比較不幸運的人，人體教室是最好的解決辦法，那兒會有位模特兒為你擺著姿勢不動，無論你要求多長時間；可盡情觀察，找到你需要的構圖，盡興揮灑顏料，畫出女體圓潤的腹部。如此的人體教室，以前曾是一個可以默察沈思的安靜地方。馬諦斯曾談到當他面對模特兒畫畫時，那種近乎宗教崇敬的感覺。

另外一個辦法呢？就是找親戚朋友當模特兒，但有時他們不願保持不動，還必須想盡辦法討好他們。很少人願意為你光著身子，手臂伸向天花板，像真正模特兒讓你描繪。在人體教室吊個鉛錘，但不見得要使用它。模特兒和學生達成某種共同默契，建立友誼。很多模特兒都令人難忘：德拉迪爾的大腳趾、討

仿克萊門特
嘴巴、眼睛、鼻孔和耳朵顯示出向外看的小頭。不管克萊門特曾在人體教室中使用過什麼，如今他是一個也不想用了。

水彩畫嘴唇

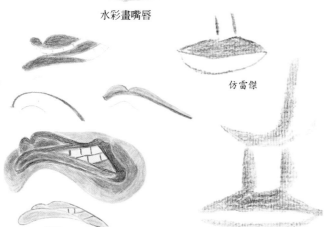

仿雷傑

仿雷傑

嘴唇的各種姿態

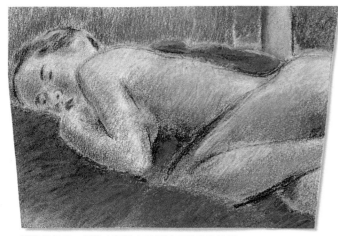

模特兒休息。通常中間休息時模特兒的姿勢最好。

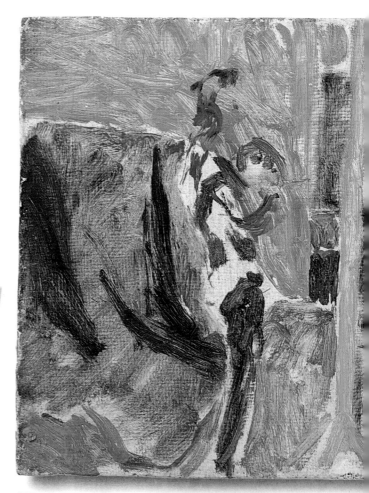

此圖畫於卻爾希藝術學院的人體課。有兩個模特兒擺姿勢。一個學生身上好像也什麼都沒穿。

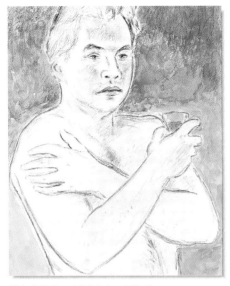

朋友安德魯，喝酒暖身，擺姿勢。

波納特在藝術學院的畫室，學生人數約有30至40人。
這類在巴黎的人體課主要是學習技巧，不是啟發創作。但你若遠離模特兒，要在繪畫路上前進是件難事。

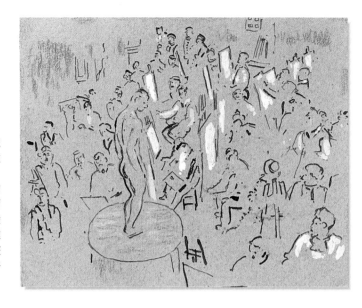

人喜歡的老曼西尼、美麗的雷諾瓦型女孩、照顧嬰兒的年輕母親、大腿肥胖的豐腴女孩。她們如此漂亮動人，幾乎沒有男孩配得上。

格雷爾對莫內說：「這是一個有著大腳的笨男人，而你竟真畫出他的大腳！這很醜，沒有美感，你應該牢記古典藝術的美！」顯然地，今日的學生沒有人會聽從像格雷爾這樣的老師。但反過來說，若在朱利安學院的某學生不希望被糾正，他可以將畫布面向牆壁。

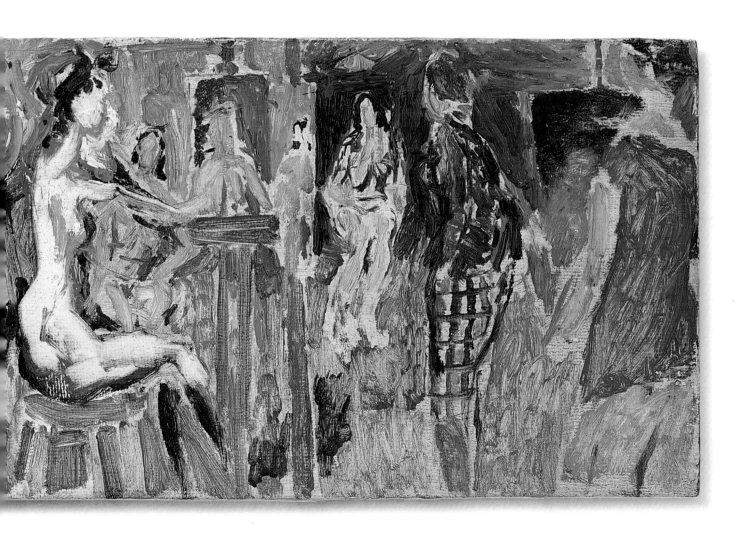

葉金斯學院 (Eakins' Academy)

馬諦斯、葉金斯、巴修斯和竇加的人體模特兒寫生都畫得非常好。葉金斯曾就讀於費城的賓州美術學院，而後在巴黎高等藝術學院跟隨傑洛姆學習；學成之後回賓州教學，是個卓越的教師。跟他的老師傑洛姆一樣，他每周遊訪兩次，以吸收新知。在教授素描方面，他認爲男生素描畫得比女生出色，但女生也應該有同等機會，接受均等的指導。葉金斯反對素描古典石膏像，認爲這等於是愚昧地臨摹模仿品。他鼓勵學生依照人體模特兒練習描繪，才能培養深厚的基礎。他教導學生從形體中間著手繪畫，再慢慢向外發展。練習塑造陶土雕像或蠟像，可協助繪製出形體的堅實感。運動員、特技表演者、牛和馬都是很好的模特兒。葉金斯對美術史和美學較不感興趣，但

賓州美術學院的陶塑課，她們正在塑一頭牛，牛不用戴面具。

愛好研究透視和水的反射或折射性質。他總慢慢地、嚴肅準確地構思圖畫。沒有一個畫家比他更清楚划船者搖槳時手臂的肌肉變化（嚴求透視的準確）。葉金斯的棕色筆觸像堡壘般堅固，在美國建立最優良的法國美術傳統風格。葉金斯的繪畫理念

由安舒慈延續，我想，馬諦斯也會認同這種美術教學，除了要求模特兒穿上衣服和戴著面具之外。假如品味高超的藝評家格林堡不具有如此大的影響力，假如霍普的畫技訓練更好些，那麼，在葉金斯的肩上，在竇加的背上，在最偉大的繪畫傳統背後，美國畫家可能早已以強大勢力震動整個美術世界。

但別太悲觀，沒有人會知道事情如何演變。當畫家不幸死於戰爭，英年早逝，或生活貧困，身體孱弱，都影響藝術的發展。過去幾個時期以來，扼殺繪畫的精神貧乏正漸漸接近我們。假如畫家生活在不恰當的地方，只認識一些不恰當的人，那麼就很少有機會學習這淵博而敏感的語言。有一位畫家沒有承受過這艱辛的過程，那就是巴爾丟斯的雙親都是藝術家，且結識波納爾。里爾克引導他欣賞繪畫和羅丹的雕塑，引導他沈浸於閱讀。他住在藝術之都巴黎，且到處旅行，臨摹所有他想要臨摹的作品，從中啓發靈感。憑著他對藝術的熱情和長壽命，算是少數能在今日藝壇發展才情的傳統繪畫苗裔。有時，藝術生命似乎細若游絲。

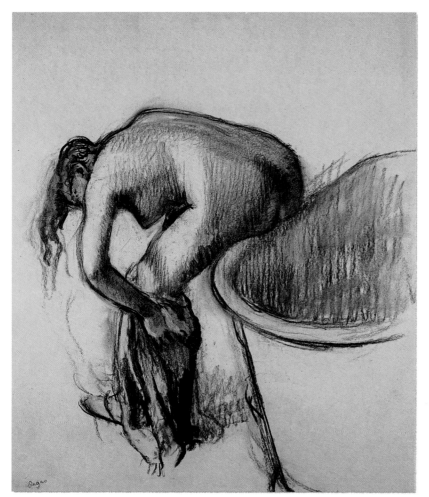

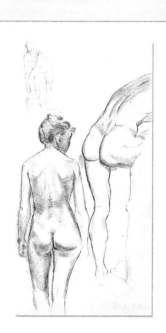

仿葉金斯

早期的
人體素描和
石膏像素描

仿馬諦斯

這張炭筆畫描繪的人物姿勢很普遍，可免去複雜的面部描寫，且讓竇加盡可能擺脫扭捏作態的沙龍風格。

竇加，擦乾身體的女人，約1903年

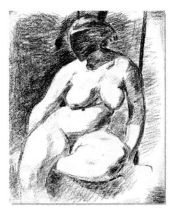

戴面具的模特兒顯示　仿葉金斯
當時社會的極端拘謹。
葉金斯曾因教導人體
解剖學而遭解雇。

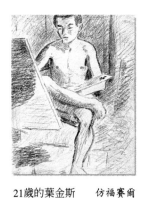

21歲的葉金斯　　　仿福賽爾
光著身體作畫
的姿態。他可
能同時在畫福
賽爾。

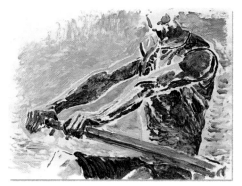

觀看運動，也是欣賞肌肉變化的　仿葉金斯
最佳機會。划著船的手臂肌肉
堅實如船槳。

　　　　　　仿
　　　　馬薩其奧

巴爾丟斯臨摹　　　仿
馬薩其奧之作　巴爾丟斯

仿葉金斯

亨利在賓州學院的解剖室

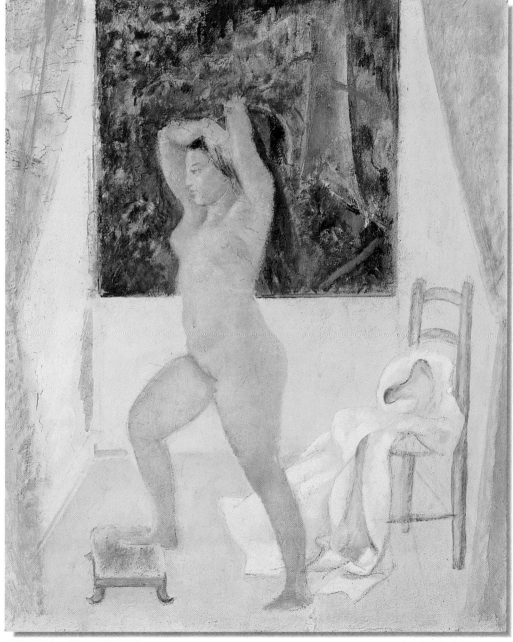

模特兒站在一幅林地風景畫前

巴爾丟斯，盥洗室，1958年

折疊人體 (Folds of Life)

是一則宇宙玩笑，或混亂無序
人體整個分裂散開
碎片投穿生命之門？

梅爾維爾（《白鯨記》之作者）

仿曼帖尼亞
桃子的裂溝

相撲摔角看起來像是巨大細胞分裂。透過顯微鏡可觀察細胞分裂的現象，由此也可感覺出它與較大物質形體顯露的相似處；有一種可見的裂溝型態，如桃子、屁股、乳溝和藝術上的分裂。若是美好單純的，可能極近似半分裂的球體。

細胞圓型曾被數位雕塑家運用表達過，如阿爾普、赫普沃斯、亨利·摩爾、布朗庫西和賈

柏。在柏拉圖的《饗宴篇》中描述過一個完美的男女結合體——是男人和女人欲求回歸的狀態。要知道繪畫比文字來得更具體，嘗試著畫出這個結合體：畫出兩支脊椎骨；膝蓋對膝蓋；大腿對大腿；肚子對肚子；胸對胸，及親吻的嘴唇。

畫人體最基本重要的原則是找出人體各部的對稱和平衡。巧妙地畫出細微變化，從頭至腳觀察人體。找到兩太陽穴間、兩臉頰、兩眉毛、兩眼睛等等的對稱與均衡。身體中心線劃出精確的兩邊對稱——酒渦對酒渦，髮紋對髮紋。甚至當畫面是抽象的，一條垂直分線都能暗示人體的脊椎。蒙德里安業餘習舞，十分了解臀部和屁股間的均衡節奏。

相撲摔角

柏拉圖《饗宴篇》
中的完美結合體

細胞分裂

對稱的人體

仿布朗庫西

防空洞中的一排睡覺者

雕像有兩個胸部，
看似兩性人，但也對稱
如同柏拉圖在《饗宴篇》中
比喻的完美結合體。

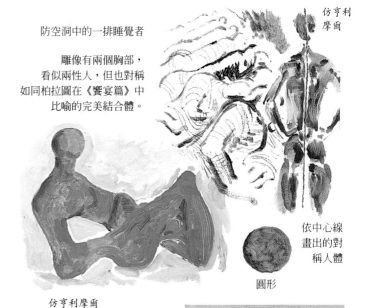

仿亨利
摩爾

依中心線
畫出的對
稱人體

圓形

仿亨利摩爾

望著相反方向的臉　　　仿唐那太羅

屁股裂溝和　　　仿曼帖尼亞
均衡的翅膀

「阿美瑞諾·阿帝斯」。
明顯的身體兩邊對稱。肥皂
泡是圓的，當兩個肥皂泡
碰在一起，會構成單純的
裂溝；而當三個或四個肥皂
泡碰在一起時，則會形成
透明的方形。請告訴我：
描繪短暫易逝的景物
是好的嗎？

仿唐那太羅

在海角，兩腿張開的人體幾乎成對稱姿態，人體稍微轉向。這是幅未完成圖。

骨盤速寫。在骨盤上的
垂直對稱非常明顯。
只有身體中的柔軟部分
(腦和腹部)使得人體
獲得實質的對稱。

仿梵谷

讀過有關蒙德里安的研究，
才知道他如何將複雜的風景
色彩和形體簡化，得到
平衡。例如，用垂直線表達
碼頭，周邊圍繞著水波。
後來，如右圖，單純的
元素以間接方式表達且
達成平衡。

仿蒙德里安

側影 (Profiles)

史佛薩的側面輪廓像象牙般光滑，劃過天空無限寬廣的藍，像是經過無數次測量和由許多小點連接起來。史佛薩的美無懈可擊，連統治者都要拜倒於其裙下。她的丈夫蒙提菲爾多在一次比武中，眼睛和鼻子都受了傷。畢耶洛知道公爵身上每個部分都神聖般重要，描繪時小心翼翼測量，連黑痣和痘斑都巧妙正確地點畫上。從畫中看來，當他們面對面，如此精確地對看，似乎兩人之間有著美妙的情感和默契，即使兩人的鼻子有著天壤之別。15世紀時的畫像常是側面像。畢薩內洛和亞伯提製造有側面像的紀念章；半側面像很正式，且不像四十五度側面來得複雜。人中和兩眼之間的凹處從側

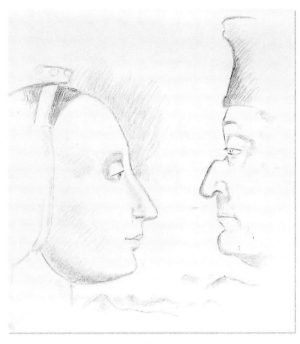

仿畢耶洛
史佛薩的側面輪廓；她看著公爵。

面看很明顯，容易顯露特徵。

羅絲和她的母親茉莉葉，在側面像看來，比我想像中更相像，年齡距離更拉近。當羅絲一笑，長得很像母親的臉瞬間也出現了她父親的影像，這改變真令人難以想像。遺傳因子的神奇力量，造就出一家人相像的特徵。嘗試請近親當你的模特兒，鼻子靠著鼻子。柯德斯提姆分別畫了奧登和他的母親。奧登有張很英國風且像男孩似的臉，他的母親顯然跟他很像，只不過臉上多了歲月的痕跡。

早期攝影師常要求他們的客人用一隻手撐在太陽穴的位置上，以防止頭部晃動。太陽穴上的筋脈表達某種思考狀態，如羅丹的「沈思者」。

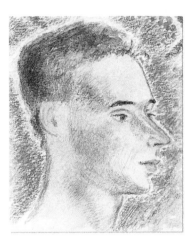

利用兩面鏡子，畫一系列自畫像速寫；轉頭，看著鼻子漸漸被臉頰蓋住。再找一個模特兒，做同樣練習。

四十五度側面像。正面像顯露的細節比側面多，但比四十五度側面少。

在飛機上的側面像

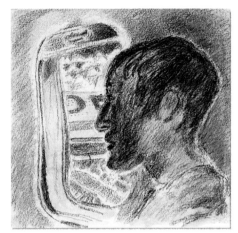

茉莉葉的側面像，她看著羅絲。

桃樂西與愛莉絲

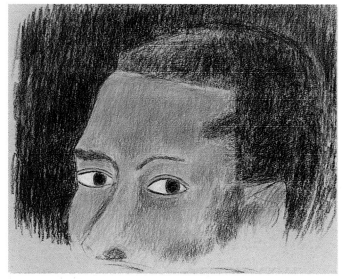

史佛薩的側面輪廓線條加重，
使得形體較堅實。

仿畢耶洛

麥考雷的太陽穴。四方形的髮際旁，
呈對角的暗面是太陽穴。

仿艾奇生

鼻對鼻 (Nose-to-nose)

情人鼻對鼻，眼對眼，目光交流，睫毛便像座溝通愛的世界之橋。人體每個部位的起伏都傳達性感訊息。有些部位形狀單純明顯，而且都有個名稱；眼睛會眨會掉淚，兩眼和兩眉之間更是傳達情緒喜怒的部位，高興時眉毛高揚，傷感時眉毛下垂。人體有些叫不出名字的部位，對畫家來說，它們也很重要。嬰孩的臉純淨，只見突出的鼻子、嘴巴和兩個滑溜的眼睛。畫家應善用人體，表達視覺情感的領域。

在藝術的象牙塔之外，難免還有社會的醜惡面，人們相互殘殺、工作、睡覺、觸摸、嗅聞和品嘗——事實上，我們的感官經驗不知不覺中修飾或加強了視覺反應。玩個遊戲，試著列出擅長某些特定部位描繪的專家。簡提列斯奇和傑利柯擅畫嚴厲的面容；雷諾瓦專長描繪豐腴女體；卡斯丹諾和波提

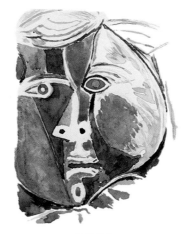

仿畢卡索
「瑪格麗特」

切利繪出美麗明亮的眼睛；貝里尼擅畫血管；格林那瓦德畫瘡疤；曼帖那畫唱歌的嘴、張大吼叫的嘴，極為生動。身體各部位都能表達人的身體-心靈意志。再玩個遊戲：記下身體中容易被忽略的無名部位，感覺一下手指間；比較逐漸肥胖的小腹和越來越明顯的雙下巴；別忽略了口腔內的小角落。

觀察鼻孔，甚至鼻毛。身體上的洞孔重要且神秘。除非能正確描繪鼻孔，否則正面畫像就很難描繪成功。嬰兒、孩童、朝天鼻的人總會露出兩個大鼻孔。霍克尼、梵谷和畢卡索幾筆就能畫出鼻孔。垂直的鼻梁和呈水平的鼻孔給予畫像平和的尊嚴感。

帶著速寫簿到畫廊去，看看波提切利畫的鼻子，用鉛筆速寫臨摹。無論鼻子大小，你越專注，越能捕捉鼻子的生動形態。而鼻孔不也是個奇異的世界嗎？

布偶鼻孔

仿恩索爾

寒冷強風令人咳嗽且刺鼻

仿杜米埃

仿布勒哲爾

左鼻孔呈現一隻貓頭鷹，而從右鼻孔中卻倒長出樹枝。運用畫筆挖掘這奇異世界的內隅和偏僻處。布勒哲爾大部分的創作都以他周遭生活所見為基礎。

A仿
曼帖尼亞

D仿
畢耶洛

B仿
傑克梅第

C仿
卡斯丹諾

E仿
卡斯丹諾

仿高更

仿提香

仿杜勒

A 鼻孔的位置會呈現頭部的角度

B 當我們側目向下看時，可看見鼻子局部，不可能看見全部。此圖便是描繪右眼看到的鼻右側，和左眼看到的鼻左側；構成有趣的形狀，很像卡斯丹諾「大衛」圖中的盾甲。

C 圓形鼻孔和尖形鼻孔

D 「沈睡的士兵」——可能為自畫像——鼻子為前縮透視。

E 盾形「大衛」

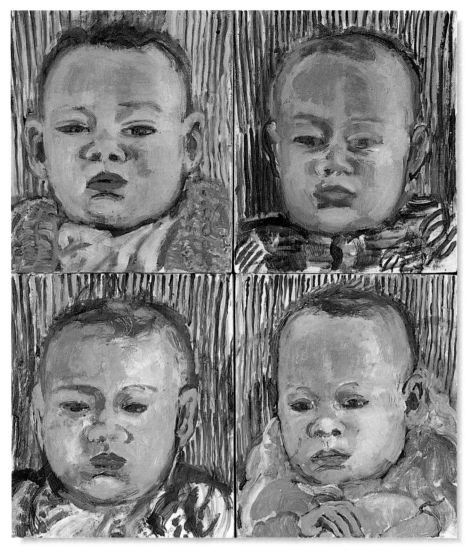

當了父母的畫家總是不放棄機會畫他們的寶貝。嬰兒哭了，畫他紅紅的鼻子；嬰兒感冒了，畫他流鼻涕的樣子。畫嬰兒在宴會中鼻尖沾上粉紅奶油醬的調皮模樣。每天畫他，直到小寶貝懂了這成人繪畫遊戲。

米勒，
喬伊四像，1988年

軟骨、洞口、鼻竇、鼻涕。空氣經由氣管，進入肺部。而會厭軟骨阻止食道中的食物進入氣管──實在不是項很好的安排。

從小張畫開始，經歷坐立難安、活蹦亂跳的過程，然後慢慢畫出嬰兒圓扁的鼻頭，胖乎乎的臉頰。

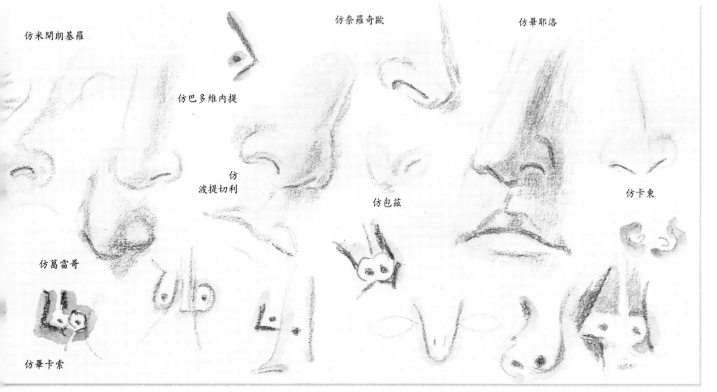

仿米開朗基羅

仿奈羅奇歐

仿畢耶洛

仿巴多維內提

仿
波提切利

仿包茲

仿卡束

仿葛雷哥

仿畢卡索

人中 (The Philtrum)

溝狀的人中不是臉上最吸引人的部位。有些男人拿不定主意是否蓄小鬍子。我們最不敢畫的鬍子就是瘋狂希特勒所蓄的那種鬍子：像塊討人厭的小黑色地毯，它是大眾諂媚的焦點。若我們再次面對它，如何能出現新臉色，如莎士比亞《暴風雨》劇中，米蘭達遇見菲迪南？當心志一片空白時，無論是看到巨妖、不知名的動物或人；都會引起相同的訝異。

人中是面貌上我們最不熟悉的部分。它常令人驚訝。當我看到唐那太羅的「聖喬治」，發現他

的人中很窄小，一筆揮至鼻孔。另一幅「茱蒂斯」則有寬寬的人中，人中和唇幾乎沒有分界。陶土上的一個小指印暗示出鼻子下方的凹痕。很多偉大的義大利繪畫沿襲唐那太羅處理深度的技巧。唐那太羅創作了很多立體雕塑，也有各種層次的浮雕，獨缺繪畫。曼帖那能畫出很像淺浮雕的繪畫。試著臨摹曼帖那「婚禮堂」圖中的各種人中形態。

老化的過程在臉上明顯可見。年輕人的嘴唇高翹，而老年人的人中多皺紋下垂。試著用陶土塑出人中部位的淺浮雕。

仿畢卡索

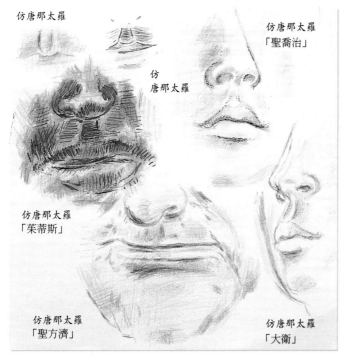

仿唐那太羅

仿唐那太羅「聖喬治」

仿唐那太羅

仿唐那太羅「茱蒂斯」

仿唐那太羅「聖方濟」

仿唐那太羅「大衛」

「春宮圖」（局部）

「探珠女與兩條章魚」（局部）

仿葛飾北齋

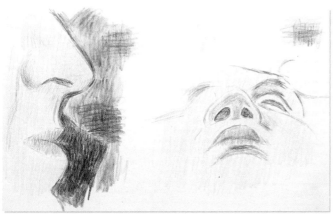

觀察曼帖那「婚禮堂」圖中的家庭。理論上，人中的弧度可顯示老化的過程。試著從你的親友中去驗證。

各種人中弧度，好像貢薩迦的多重影像。

輕吻

柯德斯提姆稱鼻子以下的臉部為「划船者」。有時，利用這種比喻來要求被畫者專注凝神，比用其他間接詞句更有用。

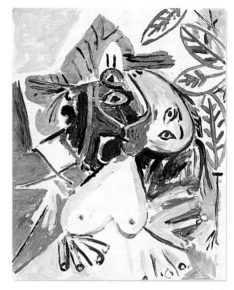

仿畢卡索

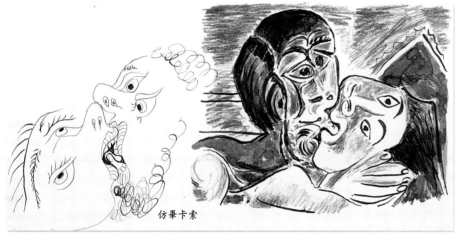

仿畢卡索

接吻在日常生活或電影中常見，但在繪畫中卻少見。畢卡索是唯一畫得較多的畫家，他甚至畫出嘴內部和蜷動的舌頭。

仿畢卡索

小鬍子成為畫中焦點　仿雷傑

仿曼帖尼亞

仿曼帖尼亞

貢薩迦的性感嘴唇

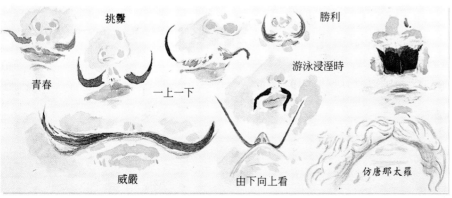

挑釁　勝利

游泳浸溼時

青春

一上一下

威嚴　由下向上看　仿唐那太羅

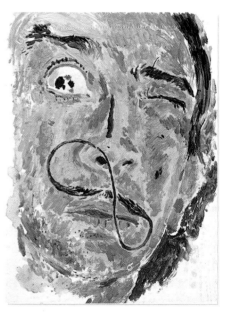

施洗約翰經常留著大鬍子，令人敬畏的長鬚完全蓋住了人中。

有些人珍愛他的鬍子，故意把它打扮得滑稽怪異。達利的長鬍子最有名，能表達各種性格，做多樣變化。

達利是個超現實畫家，也最懂得自我宣傳。他近似商業性地替自己打廣告，引起畢卡索的惱怒，給他取綽號為「貪婪的銅板」（Avida Dollars）。

147

圓頭 (Round Heads)

克利、馬諦斯和雷傑都曾於短期間內，用單純、五官簡化的圓來代替頭部。那時算是極創新的畫法。即使有容易辨認的肢體形狀配合，這些圓看起來仍很抽象。早期繪畫中有很多物質元素其實都很抽象，例如義大利文藝復興繪畫中，人物周圍常有圖案陪襯，大理石雕刻常與黃金並置（且大部分黃金並非具象）。若廣義來看「抽象」字眼，馬諦斯不朽巨作「河邊浴女」圖右邊的頭部，和15世紀義大利宗教繪畫中的光環也都很抽象。

哥雅畫鬥牛場周圍的觀眾，便是使用暗示性的圓點，畫出大眾一個個的圓頭，運用他的好記性和自信，大致以橢圓勾畫出，只有極少數勾勒有五官。嘗試畫人群時，利用滿筆濕潤的顏料畫在棕色底上。若你畫得很小，可能會難以辨認。哥雅畫的鬥牛場形狀很戲劇性，像歌劇院舞臺前臺誇張的變形。畫中人群擁擠，被圍欄圍在場外。

別說太多！先做練習，畫出圓的巧妙化身：輕輕畫出聰穎的橢圓，淡色的卵形。有的像光環一樣圓，或像撞球；有的精確如布朗庫西的蛋形；再畫一個如哥雅畫中人群的蛋形臉，和一個真實如特製木頭模型的頭。

任何一種圓、點或橢圓都能代表頭部。馬諦斯甚至連兒童都用單純的蛋形畫頭（馬諦斯認為加上五官會使畫中其他部分相對喪失被注意的機會）。畢卡索、許萊馬、布朗庫西、葛利斯和克利用接近抽象的手法表現頭部，也就是將它簡化為圓形。但同時期的畫家如米羅和達利畫的頭變形彎曲，好像在夢幻中。令人好奇的是，有些義大利藝術家使用服裝人體模型和其他一些虛構想像之物，作為創作開始，如卡拉、基里訶、莫蘭迪和其他一些畫家。總之用蛋形代表頭部可以是一種對等、一種逃避，或一個不安的象徵。說到最後蛋頭模型可不是什麼可愛的人形。

版畫中用蛋形表現人群　　　　　　　　仿哥雅

橢圓形帽子和用鉛白勾畫出的小點暗示出人山人海，熱烈地觀賞鬥牛。鬥牛場面浩大複雜，簡化的人群才能襯托殊死戰的主角重心。　　仿哥雅

莫蘭迪早期的簡化頭形，他如此喜愛壺形，終其一生創作不離它。

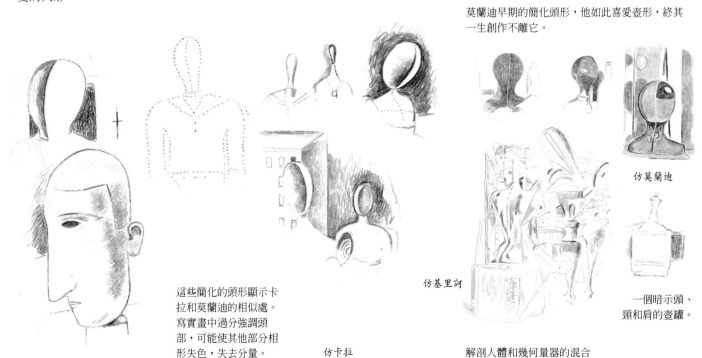

這些簡化的頭形顯示卡拉和莫蘭迪的相似處。寫實畫中過分強調頭部，可能使其他部分相形失色，失去分量。　　仿卡拉

仿基里訶

解剖人體和幾何量器的混合

仿莫蘭迪

一個暗示頭、頸和肩的壺罐。

採用單純的圓頭讓雷傑能夠更自由運用色彩　　　　　　　　　　　　仿雷傑

簡化的頭部

仿艾佛瑞

仿畢卡索

簡化的頭部

仿馬諦斯

氣泡形頭部　　仿
與煙囪　　　基里訶

沒有五官的臉　　仿
　　　　　　艾佛瑞

簡化的頭部刷出的線條　　仿雷傑
構成一個個長方形，像
一張張豐滿的臉。

仿米羅

從抽象的圓轉化成具象的臉

149

腳 (Feet)

馬克・吐溫的《天眞之旅》(*Innocents Abroad*)書中主人翁踏遍義大利的博物館，走過遠超過他們雙腳能承受的漫長旅程；書中也描述無數大同小異的「聖母與聖嬰」圖。精力充沛的觀光客總有辦法在短時間內逛完三間畫廊；而我只要求能徹底欣賞一幅華鐸作品。他們沒有察覺出聖母像各種不同面貌與繪法。或許那是畫女孩和嬰兒的假借題材——常有當地女孩想要在教堂裏永久呈現她的驕傲和喜悅。宗教畫的人物主體應該擺在畫面正中央。但試著觀察聖母將嬰兒抱在膝上或懷抱中逗弄的各種姿勢，和腳的姿態有多麼複雜多變；連馬克・吐溫都會被感動！腳趾上沒有金光環，它們是上帝創造的腳。這些美妙、圓胖、任性的嬰兒是生命之始；像自由夢幻的繪畫(Predella)，這些腳正是給那些留戀忘返徘徊者的報酬(《繪畫》是一本令人著迷的好書，畫家艾奇生曾讚道：「任何人都不可錯過。」)

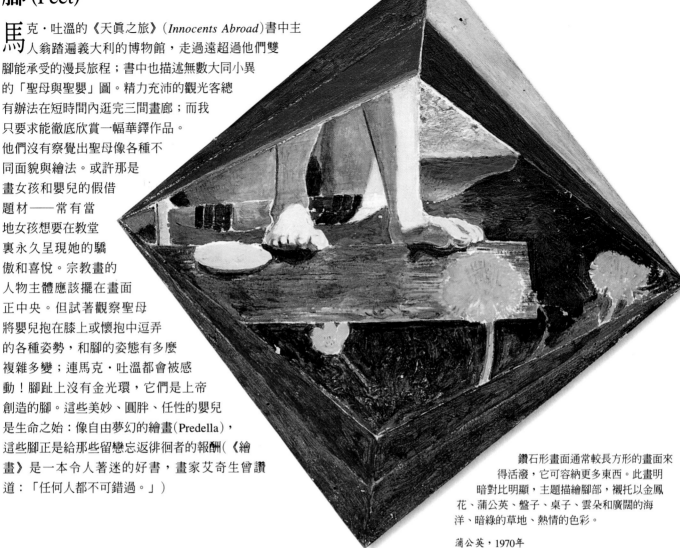

鑽石形畫面通常較長方形的畫面來得活潑，它可容納更多東西。此畫明暗對比明顯，主題描繪腳部，襯托以金鳳花、蒲公英、盤子、桌子、雲朵和廣闊的海洋、暗綠的草地、熱情的色彩。

蒲公英，1970年

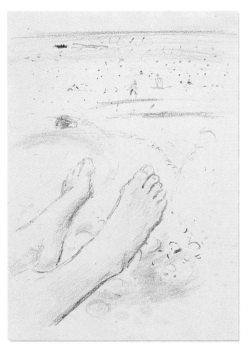

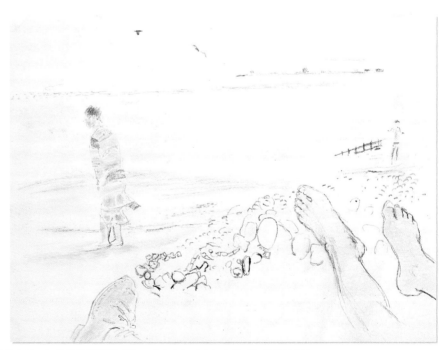

自己的腳是最好的描繪對象，襯以閃亮的圓石海灘。整體來說，如果你的腳是溫暖的，那麼它和手比起來是更好的描繪對象。

變形的腳。畢卡索畫的腳永遠如此
靈巧乾淨，賞心悅目。　　　　仿畢卡索

派翠夏抱著她的新生嬰兒。用鉛筆素描腳的姿態。母親以手環抱嬰兒，
嬰兒的小手也抱著自己的頭，小腳跨在手臂三角彎處。整幅構圖如此
美好，不需多做修正。嬰兒長得很快，應持續描繪他們。派翠夏會
不斷地畫下去，且對她孩子的腳比對自己的腳還熟悉。

學習畫聖母腿上嬰兒　　　仿克拉那赫
的圓胖腳趾

劍刺入腹
中時，強
抵著船邊
緣的腳。
以臨摹體
驗此幅日
本版畫中
設計精妙
的腳趾。

用尖銳的鉛筆臨摹波提切利「聖殤」圖中基督完美姿態的腳。每根腳趾、　　　仿波提切利
每個腳趾甲都精確優美，連傷處看來都像切割完美的大理石。運用熱壓
處理過的水彩紙和鋅白顏料，再用6H的尖銳硬鉛筆描繪細部。

仿日本版畫

151

小天使 (Cherubs)

長著翅膀的小天使並不完全像嬰兒，但暫且如此相信吧！讓自己再年輕一次；就是今天，開始著手畫吧！孩子天眞美麗，是世上獨一無二的珍寶！父母對孩子那種無限的愛多麼偉大，無論他美麗與否，聰明與否，永遠都是父母無法拒絕的心肝寶貝——正因如此，他也是最佳的繪畫對象。繪畫藝術史中有數不清的嬰兒畫像、小天使畫像；你不會是唯一畫嬰兒像的畫家。當了父母的畫家一手調顏料，一手換尿布，還要一邊說故事給孩子模特兒聽，像場比賽。魯本斯是畫小天使的大師，他當時可能有保姆在一旁協助。

嬰兒總是動個不停，除了睡覺時；但還好只有幾個主要姿勢。先從速寫開始。多少張都好；無論如何，你最了解自己擅長的畫法。魯本斯發現一種上有打底劑，且不太會滲透的棕色條紋木板很好用，與他的小畫筆和鉛白乳狀顏料配合，能夠準確快速表達他的意念，眼手合一。若想要看他如何做到，帶著幾個小木板，到世界各地的美術館臨摹他的畫作（我有一本附有140張魯本斯作品圖片的書）。無論你最後找到的方式是什麼，魯本斯的技法總是令人佩服畏懼。想想這些古典大師如何運用小天使來表達人的欲望（我想到曼帖那、提香、魯本斯、普桑和其他大師），奇怪的是，在今日的繪畫作品中很少出現小天使。動手畫自己最愛的嬰兒，至少可以成爲一張討祖父母歡心的可愛畫像。

試著畫出天眞無邪的模樣

眼睛的瞳孔通常是暗色。這個嬰兒的眼球虹彩爲暗色，中間爲亮色。

一個溫和文靜的寶寶，畫筆直覺地掃過，保留畫面的凌亂。

丹尼爾·米勒，朵拉，1994年

畫家著重嬰兒面部描繪，手呈橢圓漩渦狀。把嬰兒抱在膝上，另一隻手拿著畫筆，畫出他櫻桃似的嘴唇、桃紅的臉頰、黑溜的眼睛。動作要快，在他改變姿勢前完成。

仿莫德松-貝克

用鋼筆和稀釋的墨水速寫臨摹曼　　仿曼帖尼亞
帖尼亞「婚禮堂」中的小天使。
普桑及提香的小天使也很值得臨
摹。一首出自布雷克的搖籃曲：

「甜蜜寶貝，甜蜜的臉，
　呈現柔美的欲望；
　神秘喜悅，神秘的笑，
　漂亮臉龐惹人愛。」

畫中的朵拉似乎是
將臉緊貼在窗玻璃上，
像極了快樂的小天使。

丹尼爾・米勒，朵拉，1994年

沈睡的嬰兒會維持不動，直到開始作夢。用鉛筆
畫她，加上彩色鉛筆暗示大致色調。

她是嬰兒寫生的箇中高手，以繪畫　　仿莫德松-貝克
來呈現小天使的模樣。

第一步 (First Steps)

有些動物孵卵後，小生命便自求生路了，人類則否。一路走來，創傷不斷。1943年，畢卡索畫出自己的「第一步」：描繪孩童學走路。畫中畢卡索睜眼看到未來，搖晃地前進，神情顯得焦慮。二次大戰的恐怖情勢、人心惶惶，躍然紙上。

目標接續著目標。學習常令人困窘，學九九乘法表可能要費很多時間；畢卡索的繪畫題材多爲人生舞台：描繪孩童牽著母親的手都能成爲不朽之作，甚至鋼筆速寫撒尿的小童也成爲引人注目的畫面。他年老時畫了「裸體的男人和女人，1971年」，很類似名作「第一步」。畫中男人也是畢卡索的自畫像，搖晃向前，年邁的他已無遠大人生目標，但焦慮之情仍在。

我想貝弟另一隻手被牽著，他靠近水邊。鴨子大到可以把小船撞翻。此圖充滿了水，有在近景和遠景的船。連他的膝蓋都是水的形狀。

孔德拉基，
貝弟，1992年

「第一步」（炭筆）　　　　　　　　　　　　仿畢卡索

「帕洛瑪睡著了」，身體各部分都明顯繪出。　　　　　　　　　　　　仿畢卡索

「逗小孩」，鋼筆和墨水能迅速畫出瞬間動態。這些速寫令人聯想到林布蘭快速的羽筆素描。偉大的畫家也有平常的生活。慈愛的母親、聖母和嬰兒、擁抱、扶持等情愛關係都是繪畫的重要主題。

仿畢卡索

「第一步」　　　　　仿畢卡索

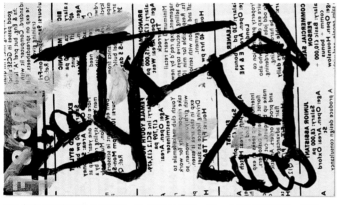

（畢卡索先在報紙上試畫腳）畢卡索在「第一步」中畫交叉腳掌。當我凝視他晚期畫作，看到腳底部的描繪，才發覺他是如何將立體主義不斷堅持到最後。用天真的方式表達身體的每個部分：腳面、腳側、腳掌。即使竇加的畫風不是如此像孩子般，他也從背後、前面、側面畫裸體和芭蕾舞者素描。那是一種繪畫直覺，追求各角度完整的表現，而不是用雕塑表達。

「小孩的臉」，母親弦月般的眼向下看著，擔心孩子跨出的每一步。戰爭時期的作品多半是黑、灰調，且非常深沈、焦慮、笨拙與恐懼。

仿畢卡索

「裸體的男人和女人」速寫臨摹

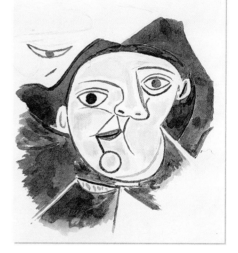

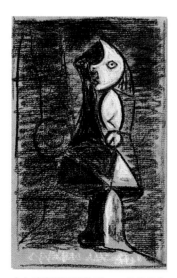

小女孩牽著母親的手　　仿畢卡索

仿畢卡索

仿畢卡索

膝蓋(Knees)

史溫克士寫過「美麗的胸部」，但從未提到膝蓋彎。所有的人體關節都很複雜——而膝蓋更是其中常被忽略的部位。或許這也是為什麼畫家會避免畫膝蓋彎的部分；況且，膝蓋中斷了大腿連接小腿直長的線條韻律。去發掘熱情的藝術家如何巧妙地描繪女性柔滑的膝蓋彎，是件有趣的事。波納爾注意到年輕人的膝蓋關節特別靈活有彈性，幾乎是雙倍連結。腹脛骨股肉腱(像塊油脂墊子，覆蓋股骨和脛骨交接處上)在腿筋肌肉間被迫向後拉。它們連結大腿和小腿，當女人穿上高跟鞋時，這塊肌肉後拉的變化最明顯(中國古代女人纏腳和現代穿高跟鞋的潮流顯示出對女性天然腿型的不滿足)。對我來說，大部分的腿都有它們自然豐富的美。但波納爾偏愛讓女孩穿上高跟鞋，像撐高的花朵，畫入美麗圖畫中。挺直的膝蓋正是美姿之處。

安格爾在「浴女」圖中畫平滑柔順的　　　仿安格爾
膝蓋彎，然而看著史芬克斯(Sphinx)
的奧狄帕斯(Oedipus)則有著肌肉發達
的膝蓋。溜滑板者綁著護膝的畫面
很少出現。

自然狀態下的膝蓋。畫些簡化的膝蓋。膝蓋、手肘和腳踝在人體中看來有些奇怪。狗、貓和麻雀的膝蓋在哪裏？試著素描穿著盔甲(在倫敦韋勒斯藝廊)或太空衣的、木偶的或躺著時的各種姿態的膝蓋。

穿高跟鞋使得膝蓋微彎　　　　　　　　　　　　　　仿波納爾

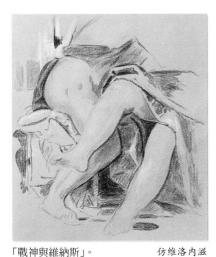

「戰神與維納斯」。　　　　　　仿維洛內滋
維納斯白皙的腳遮蓋了
戰神的膝蓋彎。

速寫簿上的「膝蓋」。梵谷是個偉大的
自學畫家，不斷尋求問題，解決問題。　　　　仿梵谷
他練習畫膝蓋，像個勇往直前的足球
員。林布蘭刻畫膝蓋，把它們畫得
很逼真。

「室內的女人」（局部），　　　　仿雷傑
畫出簡化的膝蓋。稍後，
雷傑也一併畫出膝蓋骨。

膝蓋像山一般高，尖端和邊緣也都像大自然般頑強。與雷傑所畫的膝蓋做比較。斯達爾的圖通常都　　　　斯達爾，
很大，他打破了很多舊時有關色調和層次的規則。此圖猶如爬上巨大的腿山，畫筆順勢塗過，再加上　　中國灣，1992年
與背景的海無關的各式物體。普桑晚期畫過巨人，已很令人訝異，更何況他畫中每樣物體都很正式。
斯達爾奇誕的詩意建構在這片海洋上，感覺神秘的遙遠之旅。

腋窩與紫色(Armpits and Violet)

頭髮、胸毛、腋下的毛髮和鬍鬚的暗色調正好襯托出皮膚的明亮鮮活。馬諦斯畫過一幅女孩手臂高舉過頭的姿態。他最喜歡那種能表達如海豚般平滑、細長的姿態韻律。腋窩的毛髮順著刷上,在兩乳上方,強烈的對比好像停棲在石頭上的燕八哥。腋窩是個複雜的結構,有後方、前方和側方肌肉,中間凹處長有毛髮,汗腺發達。用暗色顏料先畫出腋窩,肩膀便不難表現。

我們很自然地被某些藝術家吸引;其他的藝術家無論一樣好或更好,我們常忽略錯過。有時突然心血來潮,幾年後我們又想看看他們的作品。我無法長久欣賞梅門林克的作品,而且我也才剛開始有辦法欣賞提耶波洛(但他兒子多明尼哥的作品,對我來說從不是問題)。祖巴蘭的作品對我來說仍是十分神秘。而大衛對很多人來說都很難理解——他的畫中有種艱澀的晦暗感。

大衛描繪的人物常是臉色蒼白,加上古典約束,他畫的手臂、肩膀感覺僵硬。你認為他是個剝奪喜樂的人嗎?比較今日鮮艷的色彩,和他那僵冷的手臂,用白粉筆畫方格以便放大。

比較無花果和腋窩。無花果葉從來無法熄滅情欲(無花果葉常用來遮蓋古代裸體畫像或雕像的陰部)。

紫丁香開於一年之始,紫色位於彩虹之末

既是光譜的結束,也像一天的結束。一年之末,野雛菊和紫苑的黑紫色帶著憂鬱。

你若要使用多種透明染色,最好畫在灰或白底上。茜草紅很暗。永恆玫瑰紅和永恆紫紅染料色性很強,可以與鈷藍、深藍和蔚藍混色。有很多紫色染料像簽名墨水般強烈。波納爾使用的淡鈷紫色非常昂貴但品質優良。其他較深的紫色有紫色有深鈷紫色和礦物紫;奇怪的顏色則有深藍紅和持久性高的陶土粉紅。茜草玫瑰紅很耐久且珍貴;可混合群青。深紅色也很持久,且價格較為便宜。淡紫色和溫莎紫一樣是染色料。

綠莖慢慢由紫色細毛取代,直到紫花的部分。

黑色加在紅色和對比的無花果綠色上。此幅靜物畫間接表達了船員的愛情生活和海洋之美。

布拉,
青無花果,1933年

無花果葉

仿大衛　　水彩畫出人物的性感腋窩和手臂三角構圖　　仿克萊門特

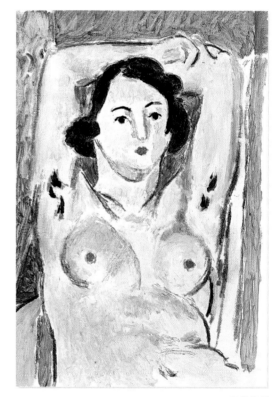

仿馬諦斯

威尼斯的彩虹，1985年

成熟的無花果顏色介於紫綠色
之間。為了避免色彩混濁，有些
顏色只能以視覺混色。將鈷紫和鈷綠
並置點畫，產生紫綠色效果。
青綠會增加暗度，將它畫在水果
暗面。無花果肉部分為深紅和
金色，可加上淡淡的蘋果綠。

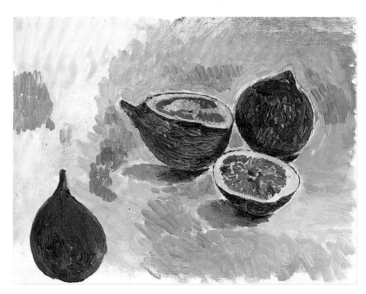

大眼盯人 (The Massive Eye Lock)

美術館導遊偶爾會站在畫前說：「畫中人物的眼睛跟著你看，無論你站在哪。」我們轉動眼睛，專注地瞪著畫看，好像看著一個手電筒。科學家指出人類眼睛能閃電似快速轉動，掃瞄每個地方。我們常在自己沒有覺察的狀況下轉移眼睛的注視方向。眼睛能洞悉萬物，大概只有在運用望遠鏡時，才感受得到眼睛活動範圍的限度。

若沒有學習如何看畫，我們是否仍能自然地「跟著動線走」？像欣賞克利的畫？或立刻領悟畫的內容？或許我們太以物質眼光去欣賞圖畫，且誤認為理所當然。東方解讀繪畫的觀點則不同。

有人曾把人們欣賞名畫時眼睛移動的狀況用圖表點記下來，圖表顯示眼睛環視畫面某些特別有吸引力的區域。偉大的畫家了解如何引導觀者的視線。波納爾用輕巧的小筆觸畫他的小狗，可愛模樣足以吸引愛狗者的注意。波納爾擅長駕馭觀畫者的眼睛在其畫面上的長達九十年的凝望。死亡逼近的恐懼表達在悲哀的眼神中。

視覺動線。

畢耶洛和其他偉大畫家愛描繪人間偶遇。畢耶洛畫的眼睛充滿活力，眼白部分明亮如日本版畫中的眼睛。很難知道畫家有多仰賴觀者對畫面視覺動線的了解。有時即使我們閉上眼睛，多少都能記得畫的動線方向，且即使畫面上下顛倒（如巴塞里茲畫的人物），有些畫面效果常存腦中。

當畫具有故事性，眼睛在畫中的角色尤其重要。當畢耶洛運用小三角形和圓形畫眼睛，將它們構圖在巨大的畫中，敘述著愛情故事、戰爭場面、宗教故事和永恒的寧靜時，具象藝術的力道表露無遺。

「畫中人物的眼睛跟著你移動」，導遊知道其中暗藏某種神奇。其實應該說「畫中眼睛引導你的眼睛在畫面上移動」，會比較正確。具象繪畫都至少有一魔鏡對著它們。培根堅持為畫裱上金框，加上玻璃（玻璃反光），觀者本身也反映在畫中。

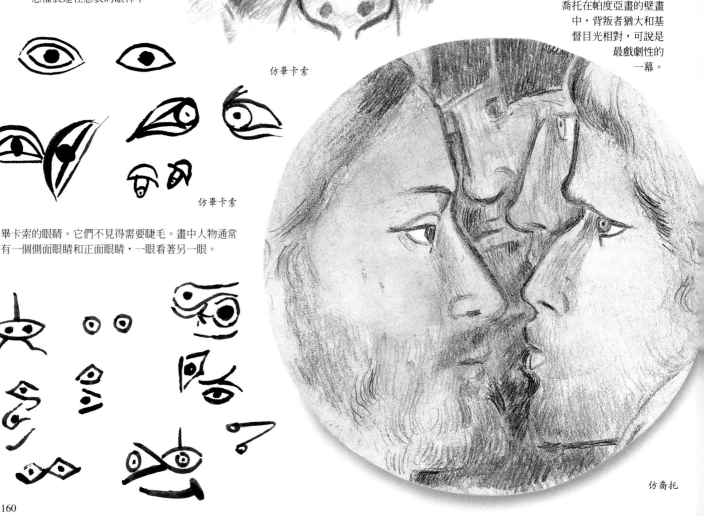

仿畢卡索

仿畢卡索

畢卡索的眼睛。它們不見得需要睫毛。畫中人物通常有一個側面眼睛和正面眼睛，一眼看著另一眼。

喬托在帕度亞畫的壁畫中，背叛者猶大和基督目光相對，可說是最戲劇性的一幕。

仿喬托

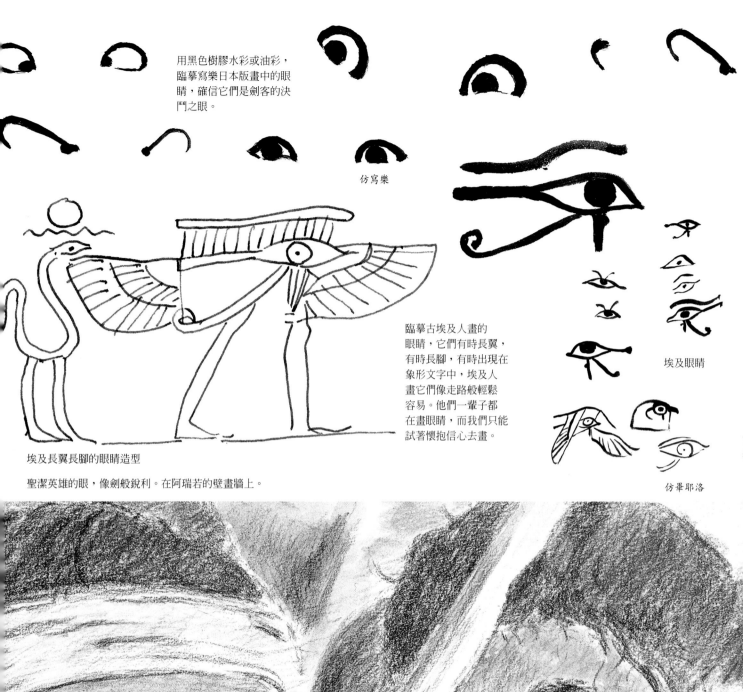

用黑色樹膠水彩或油彩，臨摹寫樂日本版畫中的眼睛，確信它們是劍客的決鬥之眼。

仿寫樂

臨摹古埃及人畫的眼睛，它們有時長翼，有時長腳，有時出現在象形文字中，埃及人畫它們像走路般輕鬆容易。他們一輩子都在畫眼睛，而我們只能試著懷抱信心去畫。

埃及眼睛

埃及長翼長腳的眼睛造型

聖潔英雄的眼，像劍般銳利。在阿瑞若的壁畫牆上。

仿畢耶洛

莫迪里亞尼 (Modigliani)

我們習慣看古代雕刻中挖空的眼睛，其中原來是鑲有珍貴寶石的。莫迪里亞尼是雕塑家，也是畫家、立體主義者，能巧妙捕捉人物的形貌神韻，用單純的色彩甚或以十字交叉描繪眼睛。傑弗瑞的眼睛正視凝神，超過正常眼睛大小，戲劇性地與旁觀者相對。

畫自己的眼睛，或凝視入愛人的眼睛。速寫流淚、熱情、睜大的眼睛；用鏡子，或請朋友讓你素描側看時細長的眼睛，這是畢耶洛擅長畫的閃亮、健康、天賜之眼。

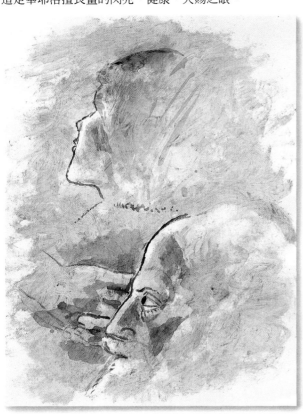

側面像轉到一定角度時，已看不見眼睛。側眼雖很難畫，但畢耶洛總能輕易上手。亞當的眼睛側面如此清晰，高掛牆上，好像他想看最後一眼。「亞當之死」壁畫在阿瑞若。 　　　　　仿畢耶洛

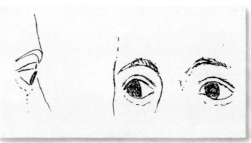

畢耶洛在「亞當之死」圖中誇張眼珠大小。側面的眼球事實上比眼瞼還突出，而且圓眼珠又大又具戲劇感。 　　仿畢耶洛

選一個能讓你的模特兒睜大眼的錄影帶或電視節目。先畫等腰三角形，再漸變為弧形的眼瞼和眼球。

小筆觸勾畫出眼珠，顯示眼睛的視線方向。

莫迪里亞尼畫的眼睛，像古雕像神秘凝視前方。 　　仿莫迪里亞

162

年輕雕塑家傑弗瑞的眼睛。他在靠近泰晤士河的卻爾希。

卻爾希(局部),1988年

我的眼睛向前逼視觀看著,遠離海岸景觀。

南海岸(局部),1990年

用蠟筆畫出暗夜中的白眼球,與神祕暗淡的岩石對比。

我想再一次畫出眼睛側面的三角造型,與背景共鳴。

163

眼鏡 (Spectacles)

眼鏡會改變扭曲所有物體的形狀。好萊塢女星拿掉眼鏡後會裝成醜小鴨變天鵝。眼鏡是眼睛的外框，它能改變人的外表就像畫框之於圖畫。在人物肖像畫中，眼鏡常成為畫面焦點。畢卡索的「傑美·薩巴特」肖像中主要看到眼鏡；希克特以圓眼鏡為中心畫出華爾波爾；柯德斯提姆的湯姆生畫像戴著眼鏡，遮住測量的痕跡。眼鏡是令被畫者更自在的一種掩護和局部偽裝。霍克尼一輩子都生活在他那大大的眼鏡後面。烏依亞爾的母親戴著小橢圓形的眼鏡。有些原本一直戴著眼鏡的人，若拿掉眼鏡，好像變得一絲不掛。

選擇鏡框對很多人來說像欣賞抽象藝術般困難，且這選擇十分重要：在群眾眼中，一位政治人物的形象若有分毫誤差，極可能影響選情結果。

當抽象藝術家任教於史萊德學院時，太陽眼鏡頓時蔚為流行。他們連冬天都戴著，猶如一種對抗「叢林藝術」的防禦！

試著在方形內畫各種不同的圓。試畫鐵環靠著鐵環。鏡片常是厚厚的凸透鏡。金魚缸更厚。魚呈眼睛形狀；眼睛是球形。畫在金魚缸後面的放大眼睛。克利在「思考的眼睛」圖中，畫上簡單的魚形於長方形中，像個水族箱。若我們將這長方形當成鏡框，那方形中的魚便成了眼睛；再若，眼睛是魚，那麼它便成耶穌復活的象徵。

格林的眼鏡常反射奇怪景象；在他被煙火環繞的自畫像中，他大概想到凡·艾克的名作「亞爾諾菲尼的婚禮」圖中的小鏡子，此圖收藏在倫敦國家藝廊，是一幅構圖極美的繪畫。

當我們想到眼睛時，總是想到一個被弧形眼皮蓋住的簡單球形。但請你小心觀察，眼睛其實更複雜。眼皮並非只是單純的弧形，且眼球表面覆有角膜；當你嘗試畫轉動的眼睛，彈性眼皮會令你驚訝。若眼睛戴著隱形眼鏡，它的形狀變化更不可預測。勾畫一些長方形中的圓試試。

格林，坎城／愛人，1977年

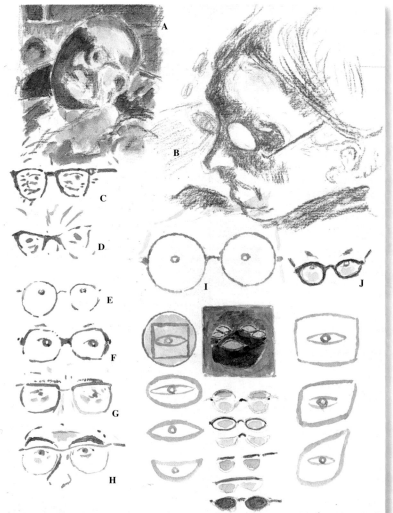

名人的眼鏡

A 華爾波爾
 仿希克特
B 烏依亞爾女士
 仿烏依亞爾
C 柯德斯提姆
D 高文
E 尤禮奇
F 波特爾
G 安德魯斯
H 格林
I 霍克尼
J 柯比意

格林，坎城／愛人（局部），1977年

格林使用上有白壓克力打底劑的厚紙板。用油彩比用油性蛋彩更難控制細節部分，或甚至使用平滑的畫布，都難以描繪，但他不管困難與否，大膽地畫，畫面產生強有力的驚人效果。

橢圓形和方形中的
眼睛。瞳孔、虹彩和
水晶體有幾分偏斜。

仿克利

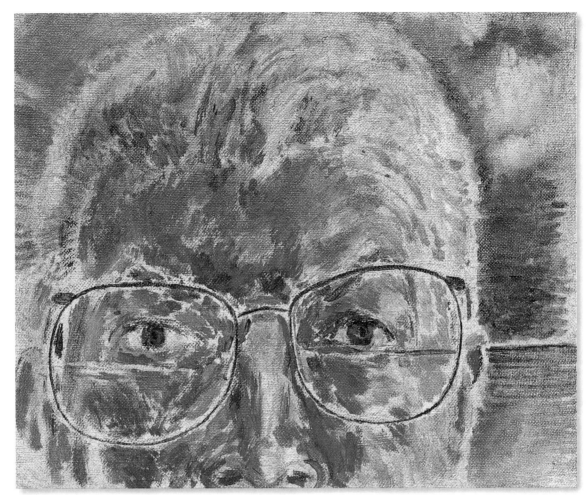

斜線構圖令自畫像更複雜

眼鏡靜物

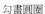

勾畫圓圈

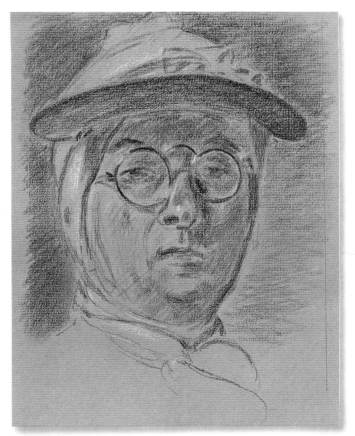

「自畫像」。棒球帽或其他運動帽可能就派得上用場，一頂　　　　　仿夏丹
草帽也挺舒服，但夏丹卻把自己包得如此嚴密，且戴上
眼鏡，由此可見他是個專家。

凝視骷髏 (Staring Skull Heads)

我們最親近、最該關心的便是頭顱。最好的繪畫教師了解學習畫骨骼的重要性，葉金斯、安舒慈和麥克孔便是最佳例子。麥克孔會在畫人體模特兒同高度旁擺置一個骷髏頭，以做比較。骷髏頭使氣氛較爲嚴肅。畢卡索晚期的自畫像也與骷髏頭有關聯。他畫過很多苦艾酒杯，但骷髏頭畫得更多；塞尚的書架上有數個骷髏頭。骷髏頭有很多種，我們看到的大部分來自印度。最精巧的頭蓋骨素描出自達文西之手。巴爾東畫了一幅「虛空的寓言」，死亡侵蝕，留下一具骨頭；他在美麗女孩上方搖晃著沙漏，而她手握鏡子。

頭蓋骨是頭的骨架形狀，但較小，凹陷處是肌肉組織生長的地方，加上油脂，創造出人外表的豐腴肉感。想辦法找到頭蓋骨模型以做練習，觀察凹陷處的變化。新的骷髏頭和骨骼顏色淺淡。布拉特比用淺土黃色畫它們。

孟克畫的預言眞是恐怖，一層又一層的親人窒息死亡充滿他的腦中，逼得他嗜酒，幾乎發瘋。我們或許能承受痛苦，只要我們能預見它的結束。描繪傷痛盡頭令人驚駭之景象。

仿魯東

沼澤花上有張生病的臉，骷髏頭顯得更爲殘酷。

金屬上色雕塑　　　仿傑弗瑞

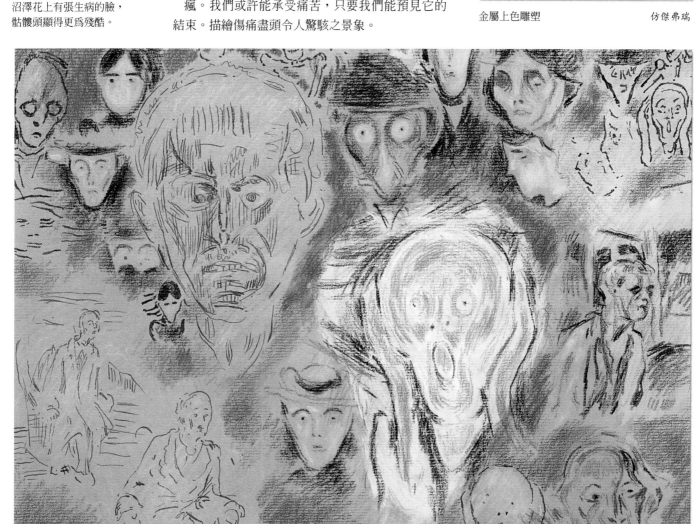

老年時期自畫像，以各種恐懼和幽靈似慘白的頭表現。　　　仿孟克

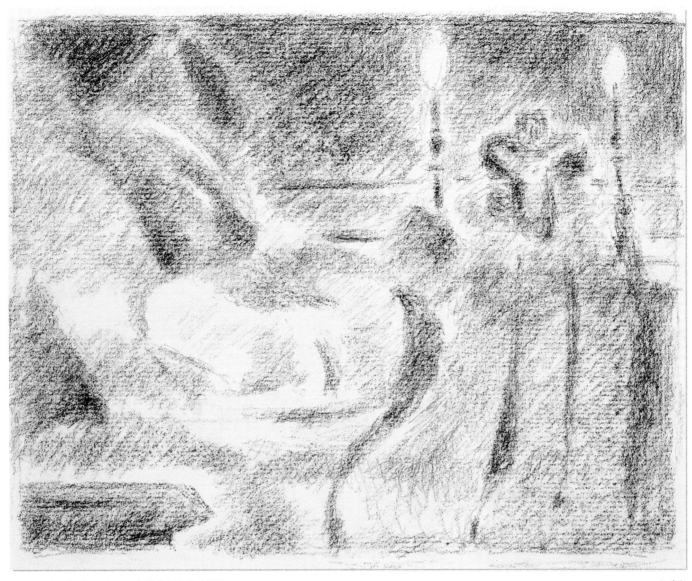

「臨終的安妮弗瑞」。它與孟克的表現主義成對比。

仿秀拉

「半愛上安逸的死亡」。　仿孟克
孟克老年時描繪自己
猶如擁抱死神，但也
輕輕將他推開。

「凌晨2：15的自畫像」和　仿孟克
「自畫像：夜遊者」。

「病房裏的死亡」　仿孟克
習作

孟克站在立鐘旁，好像為
自己測量棺木大小。他和立
鐘都有面部和手，但鐘有
擺以控制擺動速度，孟克卻
從未逃離時間之神的擺布。

仿孟克

仿布拉克

「死神的頭」
（拉丁文意為
「記得你必
死」）。紫和
黑代表死亡。

飛翔人體 (Flying Figures)

無論你多用力擺動手臂，都無法飛起來，但有很多偉大的藝術描繪飄浮的人體。當然，天空中只有雲朵，沒有東西可支撐他們，肯定是想像力讓他們飛翔空中。英格蘭東部地勢平坦，天空顯得更是廣闊。秋季時，天空上方形成一朵朵如綿羊似的雲彩；當傍晚天空漸暗時，它們變得堅實，好像真的可以坐上去。要讓低地風景顯得穩固，可畫上一條長水平陰影；寇寧克、克以普和布丹知道如何描繪低地平線。

人體可以出現在任何地方、任何高度或空中。我花了很長時間才讓自己解放，自由地將人體放在任何地方。我無法給予南西、丹尼爾或法蘭西斯翅膀，我必須提防他們遭遇如伊卡魯斯（編按：Icarus，希臘神話人物，因過於靠近太陽飛行，以致黏接翅膀的蜂蠟融化後墜海。）般的命運。

繪畫天空。觀察積雲的變化，觀察它如何引誘安哥拉兔形雲朵。這全看繪畫筆觸的運用！使用松節油和溶劑，渲染淡鈷紫色於畫布上，再畫上淺鈷綠，直到它呈流動的藍色。運用一枝尖貂毛畫筆，在濕潤的畫面上，勾出些許深藍色的雲朵：中央畫入似白似黑的灰色，或似白似紫的灰調混色。

一朵巨大的雨雲在空中散開。用軟性鉛筆素描在粗面紙上，噴過膠後再加上水彩。

布雷克在但丁《神曲》插圖中畫出各種飛翔的人體。顛倒的人體不知會墜落或翱翔。　　仿布雷克

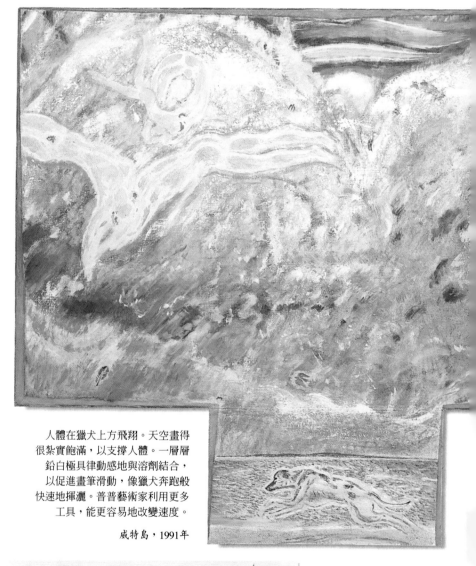

人體在獵犬上方飛翔。天空畫得很紮實飽滿，以支撐人體。一層層鉛白極具律動感地與溶劑結合，以促進畫筆滑動，像獵犬奔跑般快速地揮灑。普普藝術家利用更多工具，能更容易地改變速度。

威特島，1991年

「舞蹈」。跳水或特技表演者幾乎飛了起來。雷傑什麼都畫——連彗星尾巴也畫。　　仿雷傑

「長途旅行」。樹和村鎮形體懸浮在山峰上。創造需要想像力。

仿馬格利特

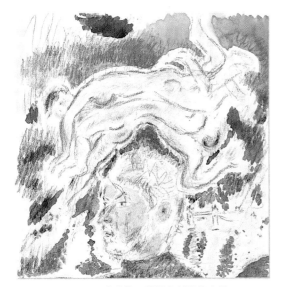

自畫像，塔橋和糾纏的人體。

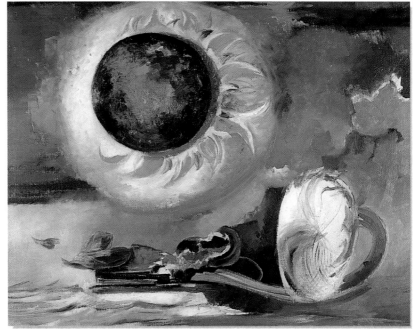

奈許畫在空中的花。此畫中的向日葵似乎
在轉動。他常使用畫刀，且不稀釋濃稠
的顏料。

奈許，
向日葵之蝕，1945年

仿提耶波洛

仿提耶波洛

「維納斯與時間的寓言」，她的胸部兩邊距離
比雷傑畫的飄浮半球體還遠。提耶波洛
很有創意地運用雲形。

紅色滑翔翼升空，1978年

滑翔翼的造型很適合放入鑽石
形畫面，運用狹長尺寸是有意暗示
海角的廣闊空間。凹狀畫框有可能較昂貴。

身裹皮草(Yourself in Fur)

魯本斯畫了一幅世界知名的傑作，描繪妻子海倫娜‧福爾曼，擺著維納斯(希臘愛與美之女神)的姿勢。他將此作品稱爲「小皮草」。如果我們正享受著美好時光，幾乎同時也感傷並預期它的結束。偉大的音樂演奏會現在可以灌錄在唱片裏，但在從前只能成爲一段回憶。我們常靠著紀念物：錄音帶、錄影帶、照片、香水、信件，甚至一束頭髮試圖抓住某些美好回憶。魯本斯在義大利偉大的繪畫傳統中學習，不斷臨摹和練習。試著想像你是「畫家之王」，你可以擁有他所有的力量。海倫娜剛從熱水澡中出浴，披著皮草站在你面前，她正享受夜晚的徐徐涼風，準備鋪好溫暖的床。美夢讓你感覺真正化身爲魯本斯，快樂滿足地看著海倫娜熱水暖身後之美。突然，從美夢中驚醒，一切成空，像場捉迷藏遊戲。然而，確實有人美夢成真：成果就掛在維也納，且在約350年來具體表現藝術家曾享有的美好片刻。

魯本斯之前曾臨摹過提香的畫作「穿皮裘的女人」，此作品也收藏在維也納(魯本斯臨摹作品爲私人收藏)。他以臨摹爲主要學習方式。要勇敢！並小心謹慎！我了解臨摹這種古典繪畫的危險。但藝術也可成爲一股真實靈感的泉源和維持力量。

細察畫中的海倫娜，她不是普通平凡的女人。魯本斯在她5歲時認識她，她有10個兄弟姐妹。他看上她，且於53歲時與她結婚，當時她16歲。不要冀望你的臨摹能栩栩如生，只有

排成一線畫自畫像

滿懷信心的魯本斯有幸成爲皮哥馬利恩第二(希臘神話中之雕刻家，愛上自己所雕之美女，後宙斯神使美女活了起來)，賦予畫中的女子生命。但還是多觀察海倫娜，畫出你所發掘的。

海倫娜五官豐滿之極。鼻子下方的陰影將肩膀以下對比得更明亮，襯托臉頰和眉毛。圓亮、對比鮮明的珍珠耳環和眼睛亮點增強面部的豐腴感。此圖比「蒙娜麗莎」更充滿神秘感。臨摹她的活力和慧點。是否她在魯本斯耳邊細語調皮說笑？畫出她天使般的櫻桃嘴唇。看她那對大大的眼睛，表達無限柔情。

要跟上潮流。用潤膚乳保養你的皮膚。做你自己的模特兒。毛裘和皮膚質感對比讓海倫娜像艾弗洛戴提一樣華麗優美。若你洗完澡，沒有皮草可披上，至少有一條大大的柔軟毛巾，且更有色彩。把它輕輕地圍在身上，正好可以遮住肥胖小腹(若腳不好看，穿上襪子)。如果你還是不滿意，可布置花或水果做陪襯，甚至用沙丁魚吸引你的愛貓加入。畫一幅像化粧品般艷紅的自畫像。

卻爾希藝術學院的學生在大鏡子前畫自畫像。火車廂中的女孩以令人難以相信的技巧，手握小化粧鏡，在火車顛動行駛中化粧，自信靈巧地在眼睛周圍畫上一條細細眼線；當火車停站再起動時，睫毛膏也漂亮地刷上。

自從古埃及以來，甚至更早，女孩的外貌一直在改變。葛文‧約翰曾畫出她「樸素」的自畫像，描繪她的棕色睫毛。

整幅圖的速寫
仿魯本斯

新婚的魯本斯夫婦在自家花園　　仿魯本斯

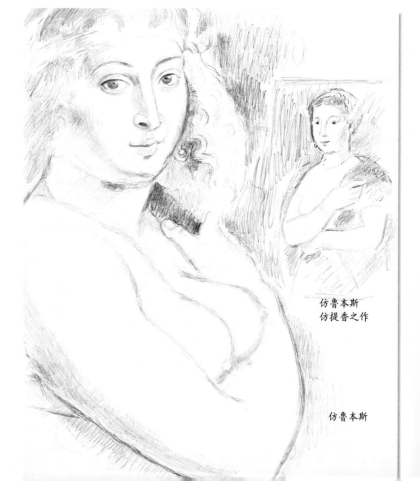

仿魯本斯
仿提香之作

仿魯本斯

仿魯本斯

使用濃厚的
溶劑，畫在
有條紋質感的
底色上。

仿魯本斯

在黑底上的　　仿魯本斯
油彩速寫

柔軟絨毛巾能襯出光滑的膚質，且留出畫
面上需要的人體外形。

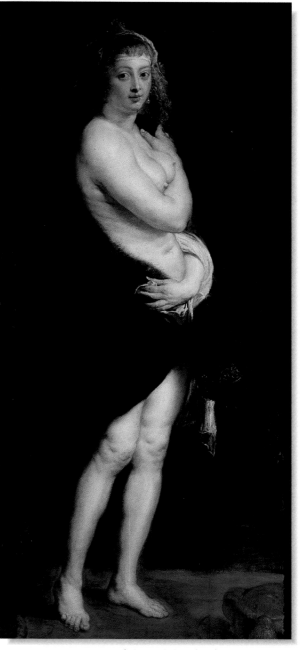

在地鐵中，一位女孩正在畫唇膏。
古希臘和埃及時代只有銅鏡，
不如現在鏡子般光亮。隨身攜帶
鏡子的現代人隨處可見。

海倫娜速寫　　仿魯本斯

魯本斯，身裹皮草的海倫娜，1638-40年

171

自畫像 (Self-portrait)

英國詩人玄學派傳人唐恩以詩句「死亡，你將死」結束一首詩。然對畫家培根而言，死亡的確是結束。培根嗜賭愛酒，一定有很多時候，他獨處畫室裏，看著自己映照在那面濺滿顏料的大圓形鏡子中，被酒醉的頭疼折磨，被復仇女神追纏（培根讀希臘詩人埃斯奇勒斯的作品）；也有些時候，贏賭得意，他反映在鏡裏的影像看來如此快樂滿足，像希臘神話中納西瑟斯看著自己映照在水面上的面容。培根畫了很多自畫像。繪畫中存在著意外和機運，但他的「意外」確實是用一生經驗投注所表達出的激烈行為；像釣手般拋出釣線，他不會錯失。德庫寧和帕洛克也在此時拋灑顏料。

大部分的人體看來大同小異。有一種方法可以任你觀察身體各角度：安置三面鏡子，人站在中間，你馬上就有個現成的模特兒，還有很多鏡中反映出的影像。素描且繪畫出每個角度；做個完美的演出，因為繪畫和戲劇一樣需要很多的表演動作。

再試著畫自己的臉部。運用一枝長毛畫筆

自信地畫，深信自己必定能盡情表現。自信的筆觸不需太多的修改；就像平常一樣，使用一面小化粧鏡，很靠近地觀察五官，一次畫一個地方。畫出鼻孔，將它們很有魅力地張大；張開嘴巴，畫一排潔白的牙齒；用化粧師的本領繪出紅紅嘴唇。不要錯失臉部任何細節部位，它們千變萬化。

把鏡子放在一旁。想像你是納西瑟斯。水面像培根的鏡子般圓，水面起漣漪，朦朧如濺滿顏料的鏡子。但無論水面如何波動朦朧不清，你知道自己是真實存在的，當水面回歸平靜，你將「呈現」。「呈現」是美學上常談到的觀點——例如，林布蘭運用深暗的背景，襯托主題，達到「呈現」。培根常使用三個金框，畫布上裱上玻璃，每幅畫中人像大小約與觀者反映在玻璃框上的影像相同，畫中地板畫得猶如連接展覽場的地毯。它們達到了所謂的「呈現」。我那位曾當過護士的母親說，很可惜我們不能把身體裏外翻轉。培根喜歡看 X 光攝影書（如 *Positioning for Radiography*）和印著各種傷口的彩色書，他或許會同意我母親的觀點。

仿畢卡索

同時呈現正面
和側面的臉

戴帽子的
骷髏頭

仿恩索爾

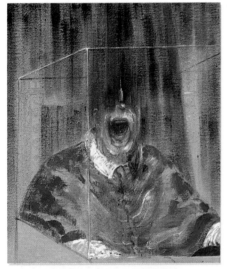

培根，頭像第六號，1949年

黑底油畫，
一系列
多樣變化的
自畫像。

仿培根　　　　　　我的素描自畫像

培根自畫像的蠟筆臨摹。它們通常為三連作。

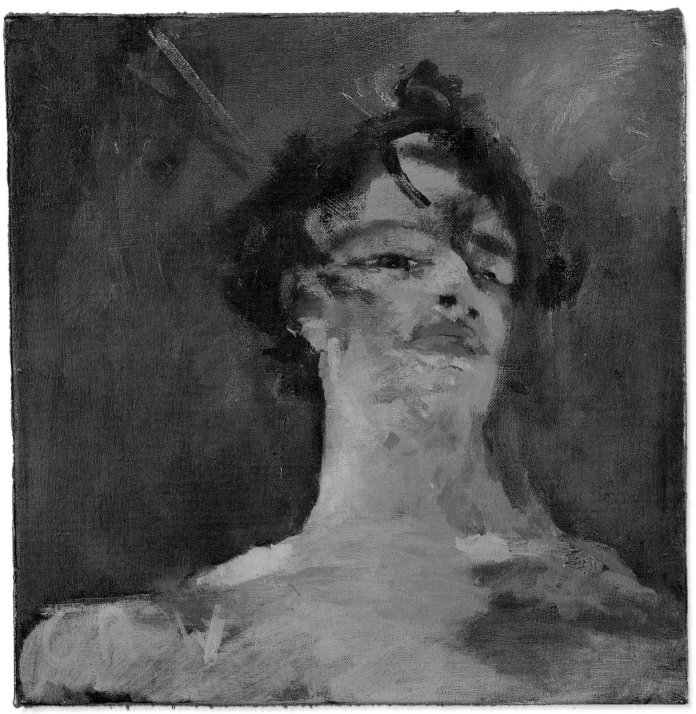

一幅直覺感性、自由揮灑的繪畫。

丹尼爾·米勒，自畫像，1977年

手持式鏡子可用來靠近觀察
五官。有些重要部位需要兩
面鏡子輔助觀察。

仿秀拉

仿曼帖尼亞

仿曼帖尼亞

自畫像，耳朵。

自畫像，鼻子。

故事 (Stories)

問他是否相信上帝，馬諦斯回答：「當我繪畫時，我相信。」只畫你所深信的：一旦你開始繪畫，會發現自己比想像中更信上帝，或更天眞，或更具創造力。

大約30年來，雷苟畫了很多有關歐洲民間故事的繪畫。繪畫中的動物以動作表達世間殘忍和心理抑制。有時，朋友會擺個像癩蛤蟆的姿勢；有時，故事是雷苟自創的，內容既特別又無懈可擊。用壓克力顏料畫在紙上（之後再裱背加強於畫布上）。她從地板開始，幾乎像個孩子玩耍般，再慢慢完成直立的畫面。她像個孩子般，感覺在自己房間裏很安全，但有時屋內陰暗角落隱藏著恐怖：瞎眼老鼠的尾巴被雕刻刀割斷，或者更可怕的事都可能發生。雷苟說：「當圖畫進行順利的時候，我幾乎沒有耐心等待第二天的來臨，好著手繼續。這是很好的現象，一種很棒的感覺。繪畫是很實際的，但它也很神奇。在這畫室裏工作就好像在我自己的劇場內。」

今日，故事可以被生動活潑地敘述出來。雖然林布蘭的「伯沙撒王的野獸」是幅了不起的作品，但它扭曲我們的時代幻想──魯本斯的「參孫與大利拉」更是如此。布雷克的但丁水彩插圖像冰柱般冷脆，並且尖銳如火焰，有些更是不受時空限制。故事在繪畫中被遺漏忽略了將近一百年，但現在我們可以做我們想做的，甚至運用繪畫來敘述。基夫帶我到很多奇怪的洞穴和幽谷中探險，去看看他想像的野獸。基夫用壓克力顏料和紙張畫出「回聲與納西瑟斯」。奧維德描述的故事通常比聖經故事更容易適合藝術家的意念創作（例如「最後的晚餐」圖，很難在一張長桌旁容納13個人，然而史賓塞卻將它改創成一張有趣的腳的圖畫──有上百隻腳趾頭！）。村鎮裏已沒有人等待巡迴說書者的到來，但至今柯律芝的《老船長》故事仍令我們著迷；瓊斯畫的柯律芝故事插圖和其他主題的畫，都是很棒的故事圖畫。現在，拿起畫筆，別怕，畫出你最喜歡的故事！

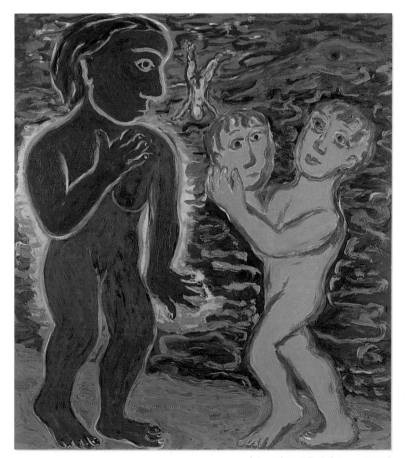

庫柏，被男孩驚嚇的女人，1991年

家庭生活由許許多多的故事和驚喜累積。不需其他主題，那些已夠豐富。脫掉他們的衣服，用炭筆長長的線條勾畫，再畫上強烈的色彩：跟巴黎聖教堂的彩繪玻璃挑戰。正如林頓敘述庫柏的畫：「畫你和家庭的故事，成爲一位『故事畫家』。故事繪畫曾是藝術中最具價值的，因爲畫它需要高超的才能……」

格林敘述兒時數年住在倫敦公寓的故事。最幸福的玩偶房破碎了。格林所住公寓當然不是玩偶房，它是由一個接一個的局部和家具組成。

仿庫柏

基夫，回聲與
納西瑟斯（系列之
81號），1977年

格林，歐洲的勝利：
格林一家，1945年

女人和小狗玩耍，甚至
可能在跟牠說故事。
這幅圖畫故事帶點暗
黃、粉紅、灰色調，且
微帶威脅恐懼感。

雷苟，陷阱，1987年

葛文・約翰(Gwen John)

奧古斯都・約翰從同克思那兒學到一種一氣喝成式的素描線條，雖然不比同克思的線條平滑，但跟希克特粗壯的素描比，或跟他的姐姐葛文的優雅詩意相比，都顯得太過光滑而沒有性格。奧古斯都深愛姐姐，且經由他的例子，完全明白葛文所不需要的。她從羅丹身上得到啓發，找到自己的繪畫路子。她結識畢卡索，而畢卡索的極大自我有一枝才氣煥發的畫筆跟著它走。在吹嘘誇耀的大男人環境中，她只好退讓，留下小小的僻靜空間：一個小房間、一把椅子、一道柔和光線打在桌上和書上、一片寂靜和偶

大概又是「甜蜜」

爾前來撒嬌的愛貓。她的繪畫技巧足夠自我表達，與她在史萊德學院中跟隨學習的人一樣好。亞麻畫布釘好之後，以暖兔皮膠處理，然後再覆上一層含白堊的底；讓它稍帶滲透性。她只使用很少的原色——主要一色為亮色，其他較暗。顏料調和等量的松節油和亞麻仁油，等繪畫程序漸進，亞麻仁油的比例也漸增。她被教導如何調色，抓住主題，但他們無法教導的是葛文自己發展出來那種如羽毛般輕軟的筆觸、細膩的碎點、柔淡的色調，還有她的精神力量。葛文曾當過羅丹的模特兒，卻很難想像羅丹坐在葛文的藤椅中為她擺姿勢！

色彩溫和的水彩畫

葛文，凋零的
天竺菊，1925年

葛文的愛貓（又叫「甜蜜」或「Edgar Quinet」）。
牠整晚到處搜尋，當月光朦朧時便出去蹓躂。

仿葛文

陳設簡單的
安靜房間——
一本書、一張
桌子、一把藤
椅，和從窗外看
出去的風景。

仿葛文　　　仿葛文

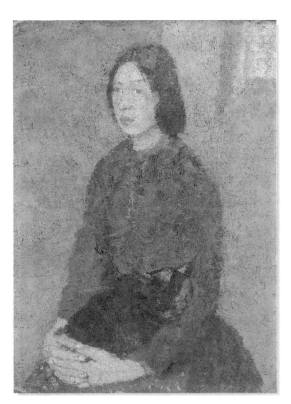

她運用柔灰色調,且幾乎沒有線條,　　　葛文,女孩
畫面靜謐,用最單純的構圖表達。　　　　與貓,1920年
左臉頰和貓的眼睛正好落在中央分線上,
胸部位於畫面中央上方(下圖為局部)。

葛文,瓶中花,1925年

宮廷幽默 (Good Humour at Court)

曼帖尼亞是態度嚴肅的藝術家，他在都卡爾宮內畫出曼圖阿公爵(君主)家族。參觀都卡爾宮會改變畫家的一生。水果和葉子是城堡內裝飾繪畫和雕刻常用的圖案。「婚禮堂」圖中人物眾多。曼帖尼亞勢必特地強調公爵的生活，他的家庭、狗、馬、侏儒和僕從，而他們的畫像也只被記錄在牆上。藝術史學家嘗試去挖掘這些被描繪者的真正身份；例如，在那不勒斯的小側像是否就是貢薩迦？假裝他更年長四歲，以成為狄肯主教，且以曼圖阿全面像顯示，長大成人。當你抬頭往上

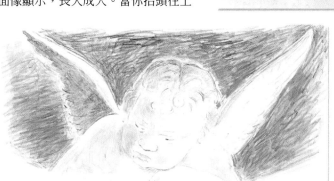

看到圓形的藍空繪畫，會發現嚴肅的曼帖尼亞以輕鬆幽默的心境，描繪一張張往下看的微笑臉龐，和一個個頑皮的天使。一幅如此輕柔的喜劇永不消退。

試畫這幅天頂繪畫的圖解。它完美的構圖深不可測，但你可試著追尋它的構圖關係。線索可能埋藏在雲裏。雲朵的描繪是同心圓，如同很多其他的形狀。用膠彩或油彩畫，天使在這結合藍色－樂園－蒼天旁。沒有曼帖尼亞卓越的藝術(才能)，他們即使有蝴蝶般的翅膀，也無法高飛。

仿曼帖尼亞

使用油性彩色鉛筆　　　　仿曼帖尼亞

「法蘭西斯卡·貢薩迦」，臨摹曼帖尼亞，以了解他繪畫中的結構力量。這股力量抬高了文藝復興邁向圓頂。

仿曼帖尼亞

呂西樂的嬰兒。還不太像小天使，看起來較乖，較柔靜。但曼帖尼亞的嚴肅更美。

她是個好友？僕人？親戚？光線反射在她臉上，　　　　仿曼帖尼亞
幾乎像印象派繪畫。或許她是小孩的保姆。

曼帖尼亞，眼睛「畫屋」，
在貢薩迦宮，曼圖阿，
1465-74年

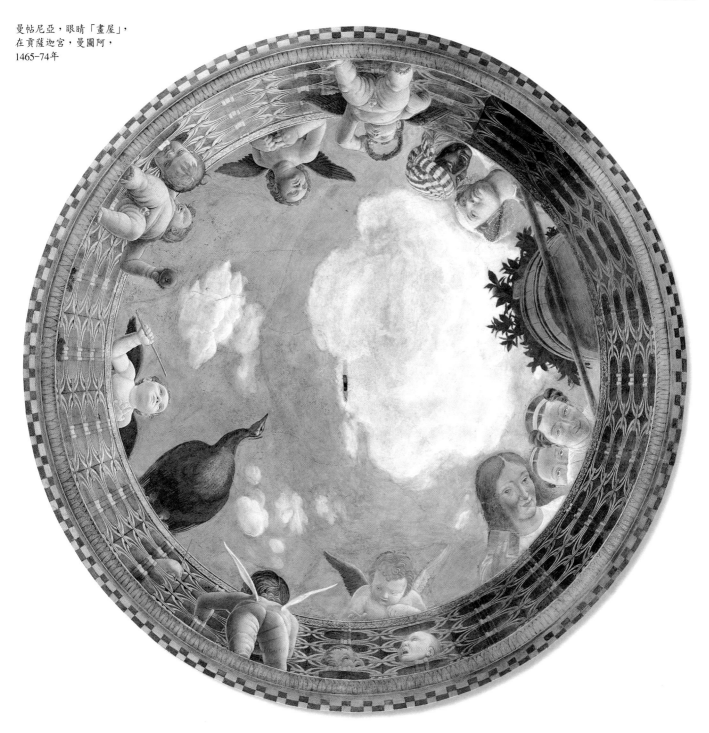

小天使　　　　　　　　　　　　　仿曼帖尼亞
（使用彩色鉛筆）

描摹追蹤出你可發現的幾個
關連。曼帖尼亞將每個東西
組合在一起，如鐘錶匠的精
確，如巴哈的對位。

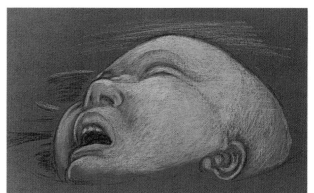

用彩色鉛筆畫在灰紙上。市面上可買　　　　仿曼帖尼亞
到很柔軟的色鉛筆。若要使用這種色
鉛筆，需要特製的削筆器。

誕生 (Birth)

莫德松-貝克寫道:「我知道生命將盡,但為何要如此悲傷呢?正如我必須在有限的生命裏完成每件事,我的感性知覺逐漸更敏銳⋯」。

歷史叫人痛心。如果回天有術,我們多盼望尋回那些英年早逝的天才如拉斐爾、馬薩其奧、高迪耶-柏塞斯卡、吉爾曼、拉維里爾斯、伍德;看看他們的繪畫會如何發展。跟現今的平均壽命比較,古代傑出大師的壽命很短。世紀是人類制定出來的,但1900年似乎像個新開端,畫家開始繪畫上的偉大

仿莫德松-貝克

革新。馬諦斯的「生命喜樂」圖是完成於1906年的大幅創新繪畫。假設畢卡索在1907年畫「亞維農的姑娘」前逝世,我們是否能預測立體主義時期的產生?布拉克可能會撫慰我們。一件更令人傷痛的繪畫史是莫德松-貝克31歲時,生下女嬰19天後,於1907年死於心臟病發作。因此我們現在無法知道,一位偉大的女性藝術家會如何度過她的繪畫生命。

過去的女性藝術家(例如簡提列斯奇)都非常傑出,但想法像男人。莫德松-貝克無論畫圖或思考都是個十足的女人。她十分了解自己想追求和所需要的,並且勇往直前。巴什克采夫的日記顯示出當時環境的困難:「我知道自己可以成功,但穿著襯裙(帶著束縛),你能期望她做什麼?結婚生子是女人唯一的『事業』。男人有36個機會,女人只有一個。」反之,莫德松-貝克於21歲時寫道:「在藝術旅程中,人通常是完全孤獨,只有自己。我的整個星期主要只有繪畫工作和尋求靈感。我如此熱情專注地工作,其他所有事情都拋諸腦後。」

她16歲時就讀於倫敦一所藝術學校;20歲時在柏林的女子藝術學校;21歲時住在沃普斯威德的藝術村;27歲在巴黎科拉羅西學院上學,後來參加藝術學院的解剖學課程。

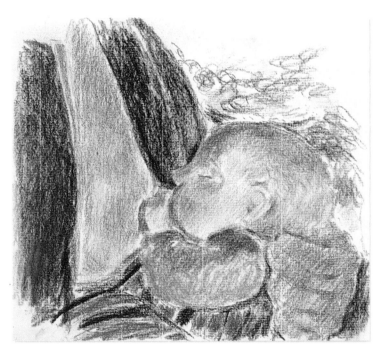

嬰兒瞇著眼,神情滿足。　　仿莫德松-貝克

哺乳嬰兒

一幅粗糙的臨摹　　仿高更

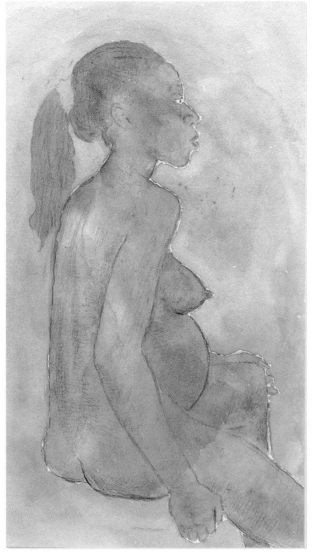

懷孕待產的漂亮黑人女孩。垂直構圖加上拉緊的半圓肚皮。

仿莫德松-貝克　懷孕女人身體堅實如葫蘆或無花果,使人聯想到圓茄子。

臨摹莫德松-貝克,臨摹方式有些粗糙,
甚至任性,但它幫助記憶和了解。也試
著圖解臨摹高更的繪畫。

仿莫德松-貝克

吸奶的嬰兒與大溪地的陰影調和在一起。　　仿高更
莫德松-貝克受高更獨特的繪畫方法影響。

母與子 (Mother and Child)

莫德松-貝克喜愛魏斯特霍夫，魏氏嫁給里爾克。當莫德松-貝克在巴黎進行長期參觀時，她欣賞藝術且從過去的名作中找到她所需要的：如林布蘭那種粗紋木似的質感，或者其他畫家如麥約、孟克、烏依亞爾、波納爾、米開朗基羅、梵谷、米勒、哥雅和高更各自獨有的特質。在羅浮宮，她也學習雕塑。她的臨摹稿就是小筆記——像是用手肘描摹下來。但她知道她的速寫會留下發展空間，讓顏料盡情揮灑。

她不住巴黎時，便跟丈夫奧圖一起住在沃普斯威德的藝術村。他們倆常畫相同的主題。她把樺樹當成女性，松樹看成強壯的男人，她畫貧民院的人們，和農婦撫育嬰孩與幼童，一遍又一遍地畫，且不斷重複畫自畫像。

史前時代地母神像

「我要透過素描去感覺人體如何成長。」（里爾克寫關於羅丹時提到：「人體沒有一個部位對他是不重要的。」）

莫德松-貝克記載：「我一直不斷努力，運用素描或繪畫，要給予頭部自然的簡化原則。現在我深深感受到，能夠從古雕刻頭像學習，它們是如何地簡化單純！額頭、眼睛、嘴巴、鼻子、臉頰、下巴，如此而已。」

關於一篇讚賞她的評論，莫德松-貝克說：「評論給予我滿足多過喜樂。真正的喜樂與無法抗拒的美麗時刻是，在別人不注意時，獨自經驗藝術，沈浸繪畫世界。」在1937年，納粹以「腐化」藝術的罪名查封她70幅圖。她留下400餘幅繪畫和將近1000張素描，我希望能欣賞到全部作品。

「老婦人」。概略的粉筆素描很像梵谷使用的「山粉筆」。

仿莫德松-貝克

里爾克（曾爲羅丹的秘書）。簡化風格類似畢卡索立體派前期作品，當時他看到非洲雕刻，隨即畫出史坦。莫德松-貝克學習希臘羅馬釉燒棺蓋畫像——爲了畫出人的重量感。

仿莫德松-貝克

仿莫德松-貝克

「母與子」

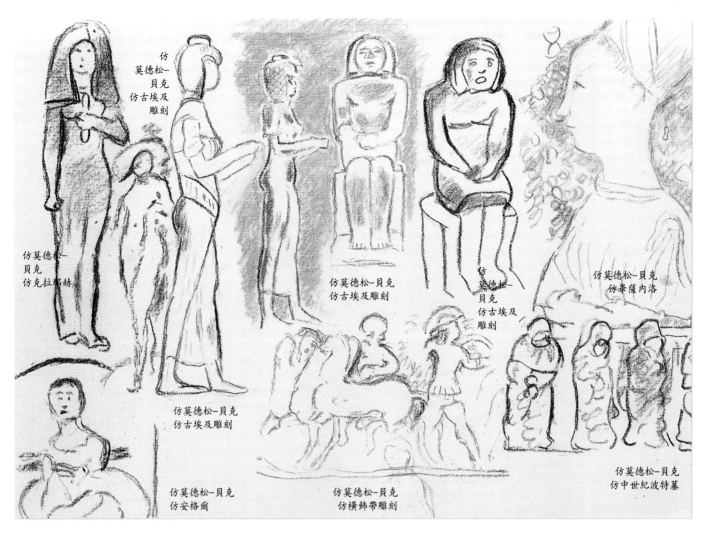

仿莫德松－貝克
仿古埃及雕刻

仿莫德松－貝克
仿克拉那赫

仿莫德松－貝克
仿古埃及雕刻

仿莫德松－貝克
仿古埃及雕刻

仿莫德松－貝克
仿畢薩內洛

仿莫德松－貝克
仿古埃及雕刻

仿莫德松－貝克
仿安格爾

仿莫德松－貝克
仿橫飾帶雕刻

仿莫德松－貝克
仿中世紀波特墓

高更和貝克學習古埃及和古伊特斯坎藝術，幫助他們畫出有重量感的人體畫。高更的大溪地女孩雖然堅實，卻仍細膩。

仿莫德松－貝克

仿林布蘭

林布蘭的「巴蓆芭」有圓潤高貴的身軀，加上美麗的側臉。貝克把她臨摹成年輕女孩生動活潑的身體和村女的側臉。

「母與子」

仿莫德松－貝克

眞實死亡與徹底絕望 (Lively Death and Deep Despair)

當人家告訴貝洛斯他畫的打鬥者姿勢不對，他說：「我畫的是兩個欲置對方於死地的人。」大畫家傑哈·大衛的掠奪圖，殘忍之極令我難以忍受睜眼看它；提香畫的「馬爾思雅斯的掠奪」是藝術顛峰之作；黑人靈歌痛苦地哀泣，入會儀式常涉及痛苦的煎熬；貝克曼了解戰時在醫院的煎熬；偉大藝術家以繪畫表達無所不在的痛苦。卡巴喬畫了幅上千殉道者的繪畫。

偉大藝術可以抒發情感，貧乏的藝術只會令痛苦更卑賤。米開朗基羅「最後的審判」圖中有位健壯的年輕人遭受責打。三個魔鬼齊力將他往下拉：他的膝蓋壓緊，環抱身體像胎兒似地欲保護自己。最下方的魔鬼長著小角，另外兩位魔鬼則有險惡的舌頭和鷹爪。年輕人活生生地被

推到冰冷藍天旁，最後審判日充滿鉛灰色的雲。他沒有任何冀望了。他是徹底絕望的肖像代表，且總是令我害怕。我臨摹不出畫中眞切的痛苦，但卻也發掘一些繪畫技巧：講求立體切割感的素描爲繪畫基礎；還有手指的奇特畫法（參考羅丹的「沈思者」，是個類似的自由臨摹）。當圖像擁有強大的力量，藝術似乎自然地結合起來——這可以做爲哈姆雷特的獨白的插圖，或與貝多芬晚期的四重奏同聲同氣。

馬勒創作死亡交響曲；孟克畫過很多死亡主題，垂危的親屬令他絕望嗜酒；林布蘭的母親年老衰弱，滿臉皺紋，讓他不由想忘卻死亡的逼近。畫家各憑所好表達死亡，梵谷用烏鴉，布勒哲爾用鵲鳥，波希畫的伯勞鳥，馬諦斯畫的束腹，都是死亡的象徵。

仿畢卡索
「骷髏」（青銅）

「擂台上的登普西」　仿貝洛斯

「夏基斯的擂台」　仿貝洛斯

來自地獄的哀號　仿米開朗基羅

麥克法迪恩了解城市那端的冷峻。畫出令你不快的事物。在英格蘭北部有個做醜鬼臉的比賽，最醜惡的獲勝。年輕人最絕望傷腦筋的，是滿臉青春痘或粉刺打瘡。培根依照慕伊布里奇所攝的痙攣兒童照片畫出感人的繪畫。畫家怒吼，但從不低泣。

麥克法迪恩，
日漸萎縮……，
1987年

伊卡魯斯飛近太陽，　仿魯本斯
翅膀被熱融化，因而
掉落。魯本斯調和顏料，
將肉體融入藍空背景。

「死神與少女」　仿巴爾東

「嫉妒」　仿孟克

女人與死去的小孩　　　　仿畢卡索

仿米開朗基羅　　　　　　　　　　　　仿米開朗基羅

「自畫像與怪物」

仿畢卡索

一位年輕人受譴而墮入地獄──在西斯汀教堂壁畫上。他有比青春痘更嚴重
的事要擔憂。運用畫筆表達恐懼和痛苦。

貝克曼，鳥的煉獄，1938年

乳白色的運動員 (Creamy White Players)

遊戲運動可引導我們發掘一大堆的形式美。跟我一起到倫敦南部的克拉普漢公園去看英式板球運動(Criket)。你不需要清楚得分結果！羅斯金(英國藝評者、社會學家兼作家)帶著速寫簿，上了馬車開始他的義大利之旅，離這兒不遠。我們會讓他在墓中安息。這兒，冰凍袋使小黃瓜三明治確保仍新鮮，手上持著水壺、水彩調色盤和一張熱壓處理過的上等畫紙，表面粗糙耐畫。有彈性的上好貂毛筆也已準備就緒，現在只要浸濕畫筆，「遊戲」便開始了。

輕鬆點！轉變成「自動技法」。擠出顏料，把它弄得到處都是。不要怕羅斯金。他的細節要求令人尊敬且富趣味。杜勒也畫過一幅野兔水彩，每根兔毛都勾畫清晰；畫隻羽毛整齊細膩的貓頭鷹，畫片可愛茂盛的草地。不要擔心，允許自己大膽去畫，不怕弄髒，讓流動的顏料盡情流吧！白絨褲、腿上都沾染了綠色。烘熱的橘色公園把襯衫映照成淡藍色。或許天空的藍是個錯誤：襯衫的藍如此淺淡；畫上一團團土綠和黑色圓點，便成一叢叢樹葉、樹影和人物的蓬亂頭髮。我若將藍色加到天空上，就會被封殺出局。我可以改變藍色！我可以留下藍色！開放心胸接受大自然千變萬化的複雜景象多過你能駕馭的。

讓心志自由伸展，利用未完成或空白的紙張，利用各種筆觸嘗試自然的描繪，終有一天可以駕馭繪畫。坐在公園中央的草地上，一目了然，觀察大自然。這是一個公共場所，也是畫家的好去處。但公園不是天然牧場。人類的骯髒習慣使公園到處有垃圾、橘子皮、狗屎、可樂瓶，香菸盒和防曬乳液。畢卡索建議畫家必須把手弄髒，沾滿顏料。羅丹雇用很多裸體模特兒在他的工作室中隨意走動，當他看到好的姿態，再把它畫下來。楊那傑克會在街邊蒐集人們的會話，讓它們成為戲劇創作的來源。尋找豐富的資源並加以篩選利用，人們的日常生活賦予所有藝術生命。

當你感覺不再有靈感或強烈的情感；當雨開始落下；當慢跑者都回家去了；當花粉飛進你眼裏——停筆，不要勉強自己再畫，留下未完成的圖。若不小心畫壞，可以修改，堅韌的水彩紙可以承受多次刀片修改；若是小錯誤，也可用壓克力鈦白小心修改。

克拉普漢公園，1984年

左邊的小孩位置被我移動過。沒有關係。若我沒畫他，那他根本不會被描繪下來。在他下方的女孩正在抽煙。有些人會趕緊走開，留下我和一些不太友善的眼光。有些藝術家總是戰戰兢兢，需要為他們重要的工作做最完善的事前準備。

鉛筆素描加上棕綠色水彩背景後，畫面頓然顯得活潑豐富。狗跳高咬棍子，有人慢跑。去發掘你所傾慕的畫家喜歡哪種形式，發掘他們的過去，例如：看柯索夫如何觀察街邊或地鐵中的行人。臨摹塞尚的早期作品，畫擠滿人的游泳池；看塞尚如何在繪畫路途前進。

鉛筆素描加上黑色水彩，幾乎接近單色畫。加上一丁點綠色和橘色會讓它色彩豐富。

花卉與裸體 (Flowers and Nudes)

花常被包裹起來當作禮物。一個沒有包裹的人體幾乎跟面容一樣充滿了個性。沒有包裹著的花,有些像裸體。玫瑰、百合和鬱金香的花瓣柔滑:它們不會害羞。沒穿衣服的身體顯得脆弱,卻也意義深長。心志輕觸它每個點,它可以像繪畫般表情達意。試著畫相襯的人體和鬱金香,將人和花最相似的地方毗連;讓它們無論是色彩、調子或質感都同等。釋放你的心胸,把鬱金香當成人體畫,人體當成鬱金香來描繪。

花也可以很巨大。歐基芙畫尺寸很大的圖,有時只描繪花的中間部分。「兩朵粉紅荷蘭海芋」可被看成是皮膚淡白的裸體。也可畫一朵巨大鬱金香襯托一纖細裸體。

「女人-花朵」,類似畢卡索的一件平面瓷畫。　　　　仿畢卡索

百合與裸體

包著綠毯的女孩像即將綻放的花苞

似花卉的抽象畫

歐基芙深愛紅熱沙漠的乾燥空曠,她畫巨大的花朵(一朵黑蜀葵寬達一公尺)。此圖稱作「兩朵粉紅荷蘭海芋」,帶著性愛意味。

仿歐姬芙

光滑紙張和蠟性彩色鉛筆正好可表達鬱金香的柔滑質感。熱壓處理過的水彩紙也有光滑如膚質的表面。

人體後面是玫瑰花叢和海。睡衣很像環著裸體的花瓣,乳白圍繞紛紅。

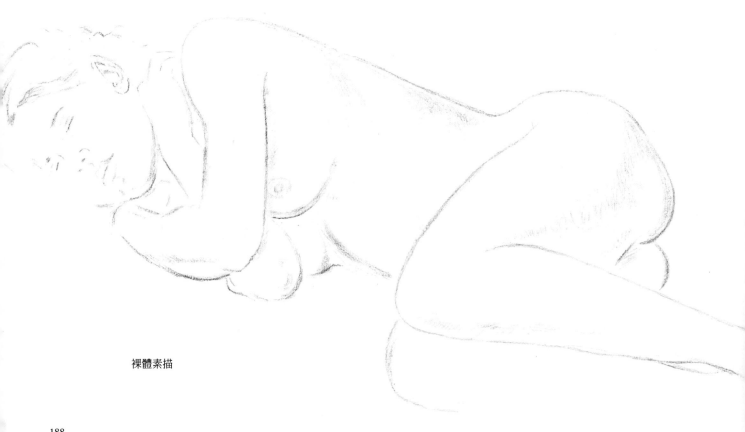

裸體素描

蘋果樹的花迅速綻
放,你必須試著
以傑克梅弟的速度
去畫。

圓滑律動的人體
像花卉。有布朗
庫西的平滑和
花卉面貌,
像波提切利的
年輕聖母。

仿莫迪里亞尼

花朵使得瓶子顯得失重,
花莖成為重點:結果卻使
畫面顯得呆板。

烏格勞,瓶裏
的香橙花,
1983年

「露營者」。花形和女孩形態相互對照。

仿雷傑

靜物與動物

動物、物體、花卉 (Animals, Objects, and Flowers)

光明的飛升之鳥與黑暗的墜落之鳥擦肩而過。鳥引發藝術家靈感，畫家用天使之翼豐富他們的繪畫：若沒有創造力，伊卡魯斯的翅膀(用蠟黏著)也無法高飛。繪畫中天使背上要負擔沈重身體的翅膀有解剖結構上的問題：譬如，「天使報喜」的天使肩胛骨既要負責指示方向，又要飛行！嘗試畫翅膀。魯東擅畫翅膀。布拉克畫過上百隻鳥——有些呈曲形飛鏢狀，有些像紙飛機。翅膀可用來表達各種心境，從布雷克畫的殘酷鳥怪物到普桑「飛馬」那聖潔的翅膀，樣貌繁多。布雷克畫但丁《神曲》插圖中的天使有輕淡顏色的翅膀；地獄中的魔鬼則有深暗、透明的翅膀，似蝙蝠，帶有尖角，甚至像「吸血鬼」。

在牛皮紙上畫藍鴿的翅膀。
我沒有把它畫得很堅實、鋒利、
細緻、柔滑；也沒有畫出足夠的
細羽毛。我錯失了空氣流動的
奧秘——正確的起飛程序可使
空氣密度達到能順利飛行。
杜勒甚至素描出羽毛的梗刺。

仿杜勒

「洗禮」圖中的鴿子

仿畢耶洛

鵲

鳥身女妖　　　　　　　　　　　仿布雷克

布拉克的鳥自由飛翔　　　　　　仿布拉克

筆觸變爲一隻鳥

海鳥　　　　　仿艾佛瑞　　鵲

黑暗之翼　　　仿魯東　　鵲　　　　仿布勒哲爾　　雪中鳴鳥

貓與寵物 (Cats and Pets)

仿歐貝傑諾

馬 被人類當成寵物；畢卡索養寵物並畫山羊、貓、狗、貓頭鷹和鴿子——但人類真正的寵物是貓和狗，牠們甚至可以睡在主人床上。山羊、白鼬和刺蝟從未被允許爬進被褥中。貓雖然很難取悅，我們卻自認懂貓。若你撫摸溫暖牠們，牠們的姿勢優美可愛。黑貓，如馬內所畫的，總比白貓容易畫。小心地畫出一團黑色，它便成一隻黑貓。用焦赭和深藍或其他顏色畫出幽靈似的黑。畫各式各樣的貓，有虎斑貓、條紋貓、暹羅貓、潛行的貓、無尾貓，各種顏色斑點的貓和短毛貓等等。

仿波納爾

嘗試用鉛筆臨摹一隻古埃及的雕刻貓，捕捉那似獅身人面像，半似老鷹的形貌——它比任何貓都更壯觀、更神聖（埃及人用香料替貓防腐！做木乃伊貓！）。

我們有很多偉大藝術應歸功於貓那揮舞的長尾巴。我不知克利的貓Fritz是否實際影響克利對色彩的應用；但我深信牠給予克利繪畫的靈感。巴爾丟斯畫了「H.M. 貓王」的自畫像。他的貓頭很大，且在他畫年輕女孩作品中占一席之地。寵物不介意讓你畫，雖然牠們不像人體模特兒為你擺固定姿勢，但繼續不斷地畫吧！鼓勵小孩去跟貓和汽球玩；若汽球破了，你可靠記憶繼續畫。

「貓和女孩」　　　　　　　　　　仿巴爾丟斯

�
吼叫的貓　　　　　　仿歐貝傑諾　臨摹速寫幾張波納爾的貓　　　　　　仿波納爾

克利的貓 Fritz

「寵物」

仿克利　　與貓玩耍

仿巴爾丟斯

「鏡中貓第三號」　　仿巴爾丟斯

仿恩索爾

恩索爾老年時
變得有些古怪。
或許他一直注視
著波希。

仿波納爾

早期幾乎
接近新藝術
風格的設計

古埃及雕刻貓

馬 (Horses)

從前馬到處可見……那天馬廄裏的馬兒都閒著，除了一匹紅棕色的馬，當了我的繪畫模特兒。我不知一位裸體男士騎在馬上是否會很特別。大衛騎上馬，沒有安置馬鞍；他的大腿緊緊地夾著馬背，馬兒斜眼看我，顯得有些慌亂不安。楊柳葉茂密下垂，垂到蕁麻叢中、草地上、毛蕊花和黑莓矮樹叢上；遠處是理查蒙公園中蕈菇狀的大橡樹。畢卡索用樹膠水彩畫年輕人和馬（大概參考馬戲團人物的素描）。馬很難捕捉描繪。竇加、傑利柯、德拉克洛瓦、秀拉和史特伯斯多能準確抓住馬的外形，但中國畫

「日記速寫」
仿波納爾

家畫馬更能精湛地捕捉馬的各種姿勢形態；波納爾晚期一張畫馬的圖肯定會令史特伯斯驚訝。

史特伯斯在解剖研究過馬之後，編了一本《馬的解剖學》。漢普頓庭院中著名的葡萄樹以死馬爲上等肥料栽植。要畫紅棕色的馬，可使用茶色、土色和暗調橘色。

試著疊加顏料，做出層次；但加白色時要特別小心，除非你故意要呈現沒有活力、鬆軟的肉體混色。

波納爾的手記中有他倒數第二張繪畫「馬戲團之馬」的速寫。你可以嘲笑我笨拙的臨摹，與我討論此畫。討論波納爾是否將他的最後自畫像畫得像帕格里阿西小丑般流淚的馬，馬那深陷的眼睛是否與他年輕時手握畫筆的眼神相似？與波納爾辭別，掉入甜美夢鄉，與夢中飛馬同行。嘗試臨摹出這奇異的心頭之像，不斷地畫，好運會跟著你。

當我洗完澡在蒸氣中走了出來，一面小鏡子中出現一對滿是皺紋的老馬的眼睛，原來是我自己的影像。

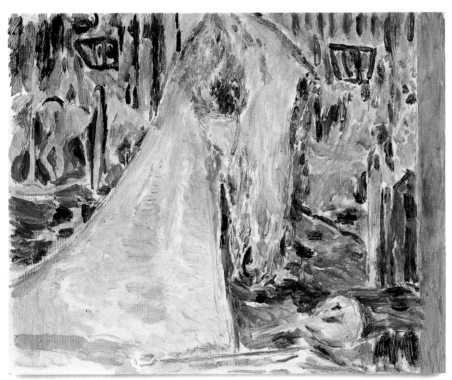

「馬戲團之馬」
仿波納爾

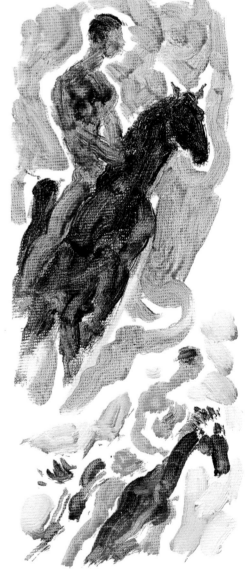

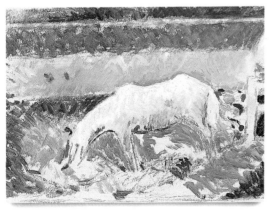

仿秀拉

年輕人騎在小馬上

試過所有的單色練習後，將黃色或紅色加進茶色中，結果令人驚訝。

這匹來自北京的馬
有點像北京狗

我曾住過東安
及利亞，那兒的
馬術學校學生會騎
著馬散步到海邊。
此圖亮點以馬頭
形狀筆觸畫出。

大衛，1990年

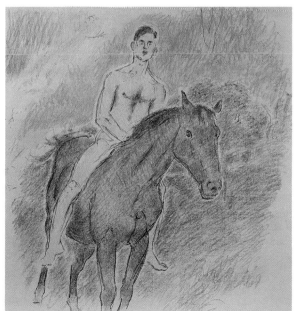

大衛騎在馬上

舍本汀湖畔之馬，1992年

賽馬 (Race Horses)

汽車需要機件保養與清洗打蠟；而馬也必須清洗且餵食。牠們的氣味不壞。不管二〇年代的機器人和雷傑的「藝術機器」曾多麼叱吒風雲，廣告商再厲害也無法讓汽車回報主人之恩情。馬兒有長長的睫毛，其狂野熱情的眼睛令少女傾倒；牠們眼睛白色的部分更是驚人的深邃。馬不易素描，但較易以繪畫來表現。先從形體的中間開始上色，因為這部分比輪廓邊緣容易捕捉。參考傑利柯畫馬的一本書、史特伯斯的《馬的解剖學》和慕伊布里奇的《運動中的動物》。

我到桑當公園賽馬場去看馬。那裏沒有如新市賽馬場的廣闊景象，但從看臺

臨摹一幅埃及毛筆素描

望去，仍是一片寬廣。從某些角度來看，賽馬是全人類活動的寫照。冠軍揮手接受致敬、貴賓、馬主、馴騎師、賭馬者和穿著漂亮絲綢的職業騎師——有些很年輕，有些已稍有年歲。

潦草地速寫賽馬場景，車子、野餐、啤酒罐、香檳、魚片薯條和賭馬業者。下注者站在室內團團圍住電視螢幕，濃厚的煙味彌漫，他們眼中只看到錢。我曾幻見「夜間母馬」嘶叫，叫聲穿透收藏家和畫商的藝術世界。是該離開的時候了，站在賽場草地旁，我一眼疾馳過這片「戰場」。依然記得混亂的馬蹄聲、馬鞭和馬尾巴甩動的場面。史特伯斯和寶加特別了解如何處理。

仿萊德

萊德使用各種替代品技術，造成作品畫面龜裂和變黃。他的「賽馬跑道」或「白馬上的死神」圖中，以死神手上鋒利的彎形大刀和賽馬場的圓形跑道，暗喻生命的歲月痕跡。

仿萊德

「戰爭過後，遍野哀鴻，恐怖，絕望，一片廢墟。」盧梭畫出奇異的俄羅斯故事中的黑馬。受同時期的《啓示錄》影響，火焰和硫礦煙從馬嘴吐出，牠們以蛇形尾的魔力，殺死三分之一的人類。烏鴉血淋淋的喙遵從撒旦的命令，它告訴所有鳥類啄食人肉。

仿盧梭

骷髏和瘦削的馬在可怕的糞車上。臨摹布勒哲爾的「死亡的勝利」。

仿布勒哲爾

有些畫家似乎特別喜歡畫「地獄苦境」。中世紀藝術豐富地描繪「死亡痛苦」；此圖中，鳥興奮地啄咬人體。

仿掛毯上
《啓示錄》〈憤怒篇〉

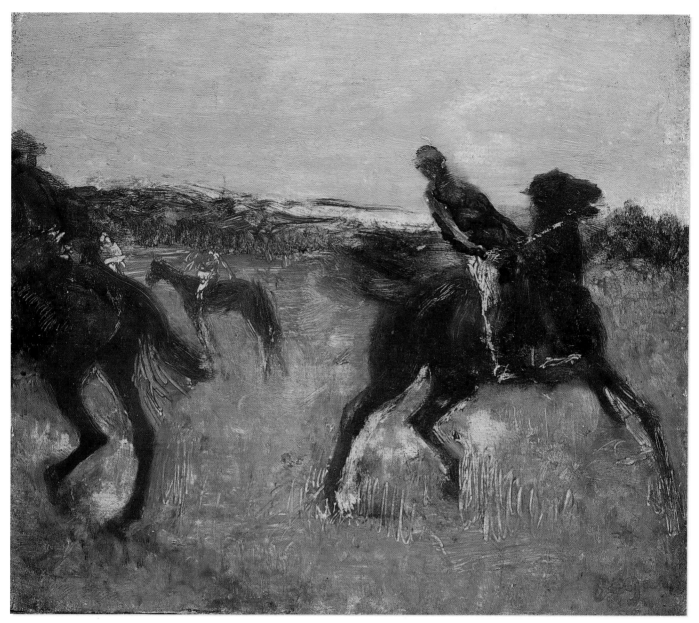

竇加使用畫筆尖端畫出爆發性的力量。葉金斯和竇加是首批經由攝影了解馬快速奔跑時四腳動態的畫家。慕伊布里奇利用攝影拍出馬奔跑的連續動作，但用顏料揮灑刮畫比攝影更快速。

竇加，騎師，約1890年

馬伸長脖子快速狂奔

仿歐貝傑諾

參考攝影圖片，使用墨線素描。

飛馬 (Pegasus and the O'ss)

在愛丁堡學畫之後，我畫了很多索夫克鄉村的茂盛綠野景色。戶外寫生時，用籃子帶出來的顏料、畫紙、調色盤、畫筆，甚至作品，全都在陽光下曬得暖暖的；我坐在樹籬和繁密高長的草地旁，感覺自己是綠野的一部分，風中飄散著濃郁的花粉。正當我坐在蕁麻叢中畫畫時，有人誠意邀請我去看他收藏的繪畫。那些作品框靠著框排列掛著，每幅畫都是描繪一匹馬——他說他「認識」。我本期望他對美學認識不深，還好他沒有看到我畫的「駿馬」。我欲摸索鄉村田野之美：挖一道芹荽溝渠，一棵樹畫過一棵樹，揮灑快速如花苞綻放。我觀察一匹繞著田野奔跑的馬。那些時日裏，我的畫紙上畫滿了馬蹄、馬鬃、馬蹄上的距毛，和許許多多馬的其他部位。

快樂飛馬！少女的最愛，沒有任何男友可和駿馬相比。用水彩畫出馬兒那對迷人的可愛眼睛。

羅傑和安吉利卡，與長翅的美麗飛馬。

仿魯東

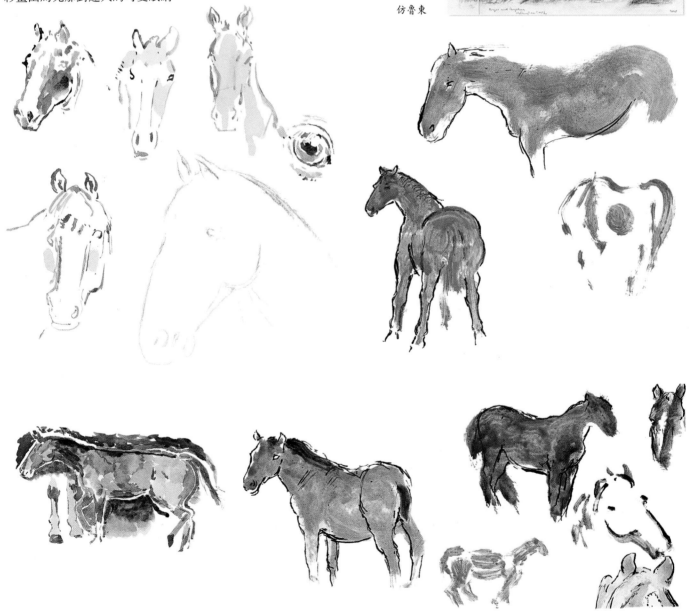

想想波納爾的日記速寫，和他的建議：輕鬆自在移動鉛筆。以適當節奏做速寫、素描，同時參考馬的攝影書籍。若你願意，可使用乾筆或鋼筆做畫。參考慕伊布里奇《運動中的動物》圖片，雖然太小，但可看連續動作的變化；竇加和葉金斯就覺得這些續拍照片頗具參考價值。

這匹飛馬頗有幾分　仿魯東
像中國畫的馬

飛馬。馬廄飼養駿馬，　仿魯東
藝術家畫馬。

仿魯東

夜之精靈，是白色女神　仿魯東
或白色夢魘？

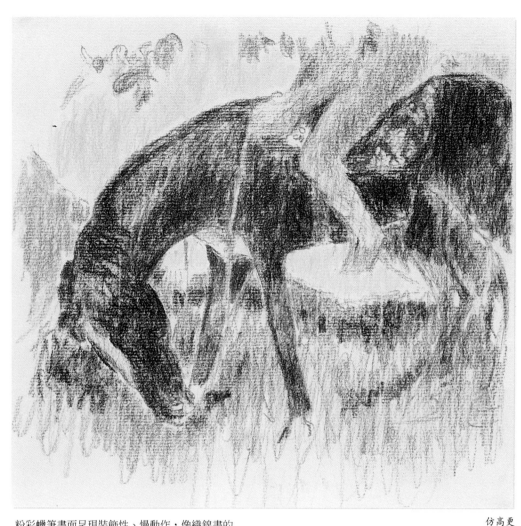

仿高更

粉彩蠟筆畫面呈現裝飾性、慢動作，像織錦畫的
穩定感。畫中主角處於炎日的陰影中。原作上的
細碎色彩筆觸畫在幾乎像麻布一樣粗糙的畫布
上，但沒有如此細毛質感(當畫布表面太毛，可以
刮除它，且趕快裱框，千萬別放在火上！)。

筆觸顯得太過活潑，而不貼近高更
原作，很多繪畫作品畫面充滿大膽筆觸
韻律。要表達栩栩如生的動物需要敏捷
快速的技巧。孟克和馬內能畫出馬衝向
觀畫者的動感。在慕尼黑有幅庫爾貝的
野馬圖，馬戲劇性地飛跨畫面。

仿高更

馬兒靈性的眼睛

那掛滿馬繪畫的
屋裏沒有一幅
「Sartorius」重要。
此圖描繪當時著名
的賽馬「漢不列
多尼亞」，由偉大
的藝術家史特
伯斯完成。

仿史特伯斯

獵犬、豬犬與獒犬 (Lurchers, Pigdogs, and Mastiffs)

中國畫家能否深入萬物之生？觀物之生，中國畫家能得蝸牛之神，這一點是普普畫家辦不到的。霍克尼的短腿狗根本不在意電視上的狗。有些人急迫地追隨一切事物，像狗一樣到處嗅聞。倫敦一點一滴隨時在改變；如塞尚所說：「只要轉頭，到處都是題材。」城市是提供狗嗅聞的樂園。牠們是否關心我們聞到的種種氣味？咖啡、牛角麵包、烤培根？香水和泰晤士河淤泥的氣味？布雷克寫道：「如果你關閉自己的五官，如何能知道每隻鳥凌空飛過寬廣的歡樂世界？」達西跑去追回擲出的球，快得幾乎消失無蹤，一會兒又勝利驕傲地回來。其他時候，牠總是慵懶不動像隻蜥蜴。

麥克法迪恩擁有一隻漂亮的狗叫喬治，是麥克法迪恩的看家狗，養得十分健壯。
兩隻狗在嗅聞。牠們代表墮落，或者該說牠們其實正享受嗅聞各種氣味的樂趣。「小」對於上層人士來說是一種冒犯，但麥克法迪恩的畫多被富翁買來做為一種安全的慈善活動。閃亮的車子和房屋在遠方，展現魅力。

麥克法迪恩，考柏菲路，
1990年（下圖為局部）

達西在休息

畫狗。有些狗會聽話不動。達西在休息的時候很適合繪畫。紀錄影片顯示馬諦斯素描速度很快。蜥蜴或許不動，但牠的舌頭卻會快速伸出。注意：想像的獵狗是隻灰狗。除了鼻子，短腿狗一點也不像狼；而狼更不像北京狗，除了牠們都會尿尿外。

蘇珊和達西享受夜風

仿曼帖尼亞

骨骼勻稱的狗，於曼圖阿的「婚禮堂」圖中。

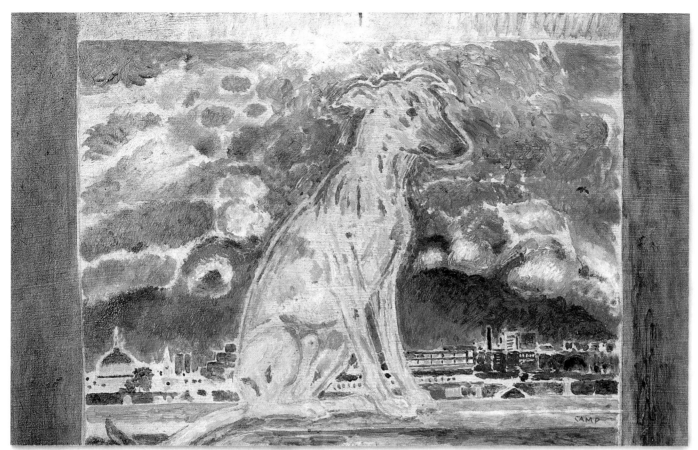

夜晚的達西。遠方是倫敦和聖保羅教堂。兩邊板子表示出牠是在室內，狗輪廓周圍的亮邊
使背景天空後退，襯出主題：看牠那端正可愛的姿態。

達西在伊斯靈頓，1992年

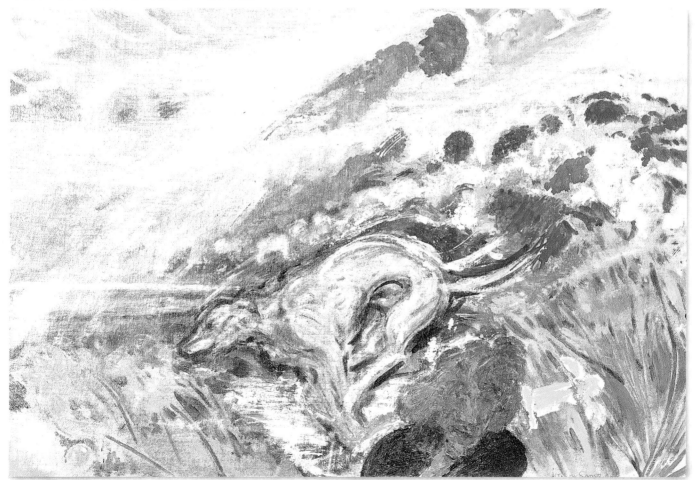

達西全速奔跑。主人、水仙花、雲朵、海洋，還有牠自己，
都被這股動感旋風所襲，無一幸免。

奔跑的達西，1992年

貓頭鷹 (Owls)

哥雅的貓頭鷹伴隨著女巫,而當莎士比亞寫到神秘醜惡的罪行時,他以風雨憾動天地,雜以夜梟淒厲之聲。貓頭鷹是智慧的象徵,牠們像落地的羽毛般安靜隱密,且有個小腦袋。畢卡索養了一隻寵物貓頭鷹:他能將任何一對圓圈畫成貓頭鷹,當他不想將它們畫成骷髏或晚期自畫像中那對瞪大的眼睛,他就畫貓頭鷹。

鋼筆臨摹寵物貓頭鷹　　　仿畢卡索

媒鳥(被繩繫住的貓頭鷹站在長桿上,由小男孩握著繩子。)　　仿哥雅

貓頭鷹和女巫的咒語　　　仿哥雅

聰明的貓頭鷹。若人長得像貓頭鷹,並不代表他有智慧。貓頭鷹站在深灰色底上,身體的灰幾乎與暗夜一般深沈。輕點幾個亮筆觸於胸部羽毛上,眼睛勾上乳白色。畫出暗夜中栩栩如生似乎會梟叫的貓頭鷹。　　　仿波希

畫一個橢圓,上面勾畫兩個圓圈當眼睛,飛翔的鳥形變成尖銳鋒利的鳥喙。讓畫筆自由想像改造:像繫在繩上的媒鳥,引誘別的鳥獸以便射殺。以一個大圓和一雙圓圈為起始,你可以畫出一隻貓頭鷹。

仿畢卡索

仿波希

仿波希

非洲面具，以圓畫出超自然的
眼睛。

在未乾的白底上畫：　　　仿畢卡索
有時，骷髏會變成
貓頭鷹。

用鋼筆和炭筆畫骷髏　　　　　　　　　仿畢卡索

貓有時像貓頭鷹，而且
也伴隨女巫。

203

魚和蝦蟹 (Fish and Crustaceans)

嬰兒出生時因接觸乾燥的空氣哭，像魚出水後的喘息。水誘惑我們。要看活生生的魚，可參觀布來頓水族館，雖然它與海邊燦爛的光亮環境比起來，顯得幽暗些。館內大水箱中養著各式水生物，包括奇怪的鰻魚或哺乳鯊。光線從底部往上照，顯得奇異神秘，觀魚者的雙眼透過水箱看起來像魚群中特別小的魚。安德魯斯勇敢面對簡陋水族館，畫出各種熱帶魚。電視上自然生態節目中的魚如此活躍，連「電視機」都像裝滿了水。魚很奇特(在深水中長大的魚更奇怪)，克利、魯東、畢卡索和馬諦斯畫出魚的各種奇特形態；波希畫的魚背著人飛過天空；梭汀畫的青魚表達貧苦環境。到魚販攤選擇你想畫的魚，各種不同的魚——和夏丹、恩索爾、哥雅、畢卡索、布拉克都曾畫過的龍蝦、大蝦、牡蠣和螃蟹。塞尚從沒畫過魚。我猜想大概是因為魚無法長久保持新鮮，直到讓他完成畫面。金魚在魚缸裏悠游自在的打轉，一直是馬諦斯最好的繪畫題材。

仿畢卡索

仿畢卡索

仿畢卡索

仿畢卡索

牠們圓圓的小眼睛結合貪婪的嘴，成為畢卡索戲劇性表現的最佳題材。

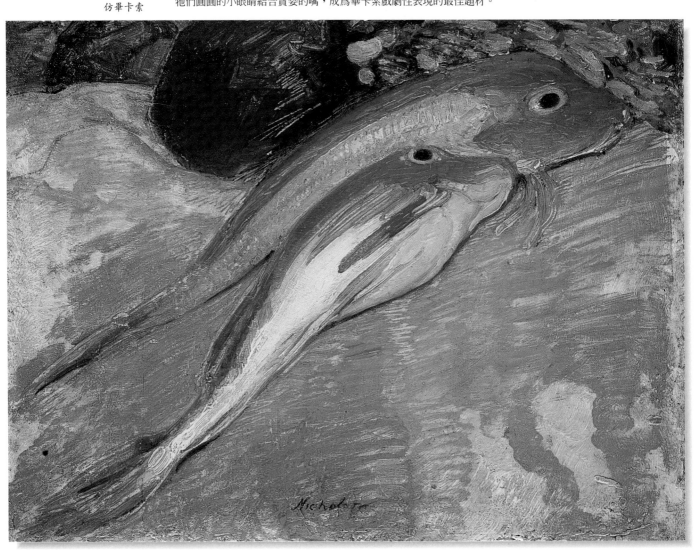

以秀色可餐的心情和少許顏色畫魚。筆觸順著魚脊椎發展，黑亮的大眼睛成為畫面高潮點。

尼柯森，魴鮄，1931年

魚承載著人。波希的世界如此嚴謹，以致我們相信　　仿波希
他的夢。臨摹他的畫，但千萬別讓畫面顯得可笑。

攤散在海邊的漁獲，可能是一位　　　　仿馬諦斯
漁夫所捕。

畫布裱貼於木板上，強調畫面的平面感。畫中　　鯖魚，1971年
連續的重疊排列從下方的人頭開始。

故意將魚畫成
裝飾器皿用的
圖案。

仿卡拉

魚具喜感。厚厚的
大嘴唇和圓亮的眼睛
饒有趣味。用削尖
蠟筆畫一尾喇叭魚。

仿恩索爾

青魚代表貧窮

哺乳鯊

仿基里訶

鰻魚長
得很像
「老鱒魚」

向日葵 (Sunflowers)

仿布雷克

英式旅館的標誌是「太陽」，有人頭和火焰似的光芒造型。梵谷放棄牧師生涯，將他最後十年生命投注到太陽光亮和賦與生命活力的追求。不要直視太陽：強光會令你盲目。透過黑眼鏡看它雖顯得無趣，卻也能感覺它溫暖入骨。

利用圖片素描臨摹梵谷的太陽；用美麗熱情的筆觸旋畫出的圓，接近黃色、粉橘色和蘋果綠。他有無窮盡的創造力，沒有人能直視臨摹太陽，再睜眼看物。

在繪畫中，向日葵象徵力量，如太陽般熱力奔放。梵谷送給高更兩幅向日葵繪畫，以高更的「馬丁尼克島」為交換，高更將它們掛在他的「黃屋」中，與牆上6幅向日葵傑作並排。

下定決心在圖畫中與太陽爭戰到底，讓色彩互相撞擊，直到它們呈現強烈的金黃。梵谷的向日葵在我們記憶中是亮黃色；但事實上主要為土黃色。馬諦斯畫黑色太陽。一間黃屋子不見得要呈圓形才像太陽。

向日葵曾為多位畫家的題材，如布拉特比、布拉克、亞當斯、莫德松-貝克、蒙德里安、諾爾德和布雷克。但當布雷克即將畫完但丁《神曲》的插圖時，他突然想改變；襯托天堂之后榮耀的純潔象徵白玫瑰，竟變成一朵大向日葵，漂亮動人如一架飛碟。此圖很值得臨摹學習：研究布雷克的插圖設計，臨摹他想像力豐富的人體韻律造型，比較他畫人間、天堂、煉獄、地獄的不同表達方式。像多數人一樣，布雷克對於天堂的描繪較感到困擾；用鉛筆臨摹他的線條；強健鋒利的線條使用小筆。漸漸地，一幅幅圖像會帶領你進入狀況。猶如莎士比亞的戲劇情節，這些睡袍來自哥德藝術的源泉，和米開朗基羅的人體雕刻都是片刻短暫的。但布雷克卻震驚世界。

畢卡索說：「他肚子上的太陽，光芒萬道。其他的都沒什麼了不起。這就是馬諦斯之所以為馬諦斯——因為他把太陽帶在他肚子中。」

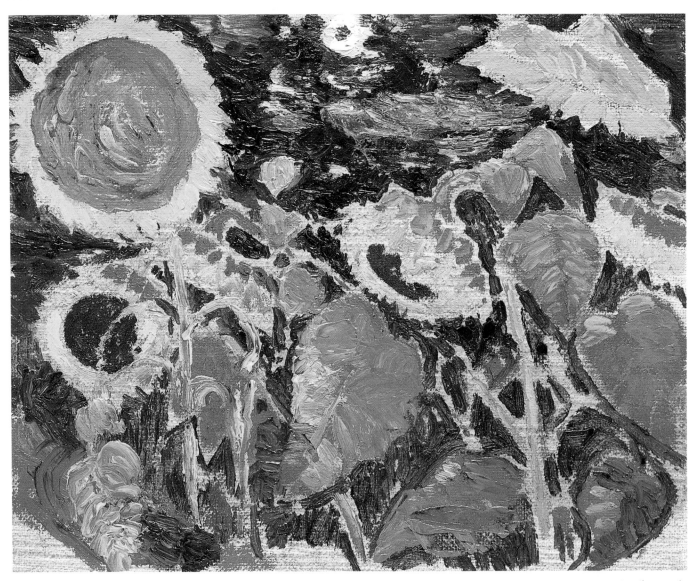

由圖左的圓形花朵得知，圖右概略的形狀也是向日葵；夜晚的向日葵顯得神秘：正如日蝕。

向日葵，1993年

旋轉的
向日葵變成
火焰太陽

仿奈許

蘇特蘭學習運用
布雷克式的弧形
線條和膨脹
造型

仿蘇特蘭

太陽下山；穴鳥
紛飛，猶如風中零碎的
燒紙。羽毛飄落。使用破碎
輕筆觸來描畫只比雲朵稍重一些
的物體。雲與太陽相伴。

海角，陽光和羽毛，1989年

基里訶晚期畫的
奇異太陽。遠方暗黑
的太陽與畫架上的
鮮艷明亮太陽對比。

各種太陽造型 仿基里訶

向日葵頭

30多種圓，無論是誰畫的，它們都是暗示太陽造型。

頌讚天堂之后(但丁《神曲》31插圖) 仿布雷克 移動旋轉的太陽圖案

雛菊（Daisy）

當主題物造型不易辨認時，運用重疊製造畫面的深度距離感特別冒險。

我很想畫雛菊和苜蓿花兩種小花。苗圃花農特意將雛菊栽種改良得較大朵且顏色豐富，可惜我仍偏愛普通的野雛菊。今年雛菊開得特別茂盛。沒有畫過苜蓿花；蹲下來望去，我重疊畫出一叢疊過一叢的花朵往後延伸；但沒有成功，畫出的苜蓿花倒更像秋菊。

「秋菊」　　仿葛飾北齋

在大多數的風景畫中，若視線降低，景物勢必部分重疊。

混編雛菊花環：

A 頭尾相連，沒人知道它是雛菊花環。

B 編鏈的雛菊

C 摘折下來的雛菊等待被編入花環

「復活，柯克罕」。在柯克罕教堂墓地復活的女孩，將她的臉埋入小向日葵花中，或是大黃雛菊。花朵也能被想像成一張張的臉。

仿史賓塞

由老鼠比例可得知苜蓿花的大小

雛菊看來很接近天然大小，因為蒲公英不是很大。一團團的雛菊像星光閃閃的草地，映照著銀河。

根茲巴羅養水鴨，因此將牠們安排在畫面前景，雖然攝影常用特寫，但在繪畫中仍少見。柯洛將中景當成前景般處理。

巴特海發電廠，1993年

雛菊，1993年

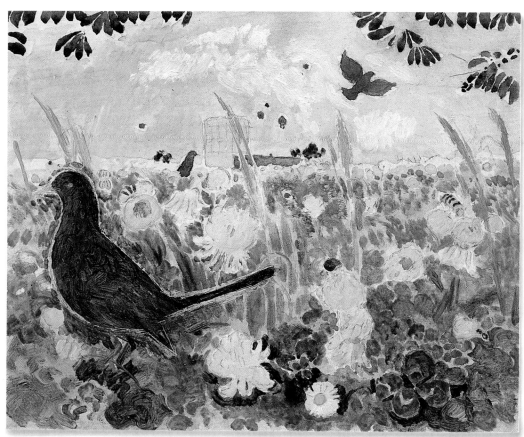

我安排畫入黑鳥，以襯托苜蓿花的正確比例大小。雛菊花上多蟲子，加上苜蓿花點綴——真是鳥的樂園。把鳥畫得夠黑，牠搞不好真的會喳叫。

玫瑰(Roses)

普普藝術家安迪‧沃霍絹印創作一系列的瑪麗蓮夢露像，她的性感嘴唇一遍又一遍地印在畫布上，如玫瑰花苞樣的唇多麼誘人。雷諾瓦和巴爾丟斯描繪玫瑰，猶如面對他們的夢中情人。畢卡索繪畫風格中有粉紅色(玫瑰)時期，但他很少畫玫瑰。柯洛畫的玫瑰像夏丹畫的蘑莓一般華麗。

玫瑰花苞，用水彩勾畫清晰輪廓。

聞一聞玫瑰的濃郁花香，再畫一朵艷麗的深紅玫瑰，使用卵白或打底白畫在紅棕底色上。史密斯可能是使用「馬洛葛顏料溶解液」，我們可使用靜凝膠。等玫瑰形狀描繪固定後，輕輕疊上一層甜美透明的梅子色或桑椹色。永恆玫瑰紅比茜草深紅來得乾淨，但當然不如它深暗。花的深處暗面可使用鈷紫、錳紫或礦物紫來畫。永恆玫瑰紅和永恆紫紅都很亮麗，不易褪色；甚至純玫瑰紅、茜草紅和深茜草玫瑰紅都很經得起時間考驗。金玫瑰色較淺淡，稍微像猩紅。茜草植物越來越稀少，盡量只在點綴玫瑰媚力時使用。

歷史學家將歷史分成幾個階段：石器時代、鐵器時代、銅器時代，然後有玻璃時期、塑膠時期和媒體時代。沃霍生長在媒體時代。他是大眾傳播媒體界的名人，像達利一樣懂得做自我宣傳，運用各種媒體打知名度：新聞、影片、廣播、書籍、雜誌、電視和攝影圖片。圖像以顏料印刷出來：瑪麗蓮夢露畫像透過絹版壓印製造。出自「沃霍工廠」，重複多次印在傳統畫布上的瑪麗蓮夢露畫像最適合賣給美術館和富人，畫像秀色可餐。絹印會自動造成平面效果，而平面化曾是使藝術創新面貌的簡單方式。「重複」會形成某種圖案。沃霍的作品容易辨認，且帶裝飾味道。令人震驚的螢光粉紅、酸綠色；母牛、巨大的花朵；較嚴肅的主題有：車禍和電椅。哇！那就是媒體時代。我們身處什麼時代？電子時代？且看史坦因的名言：玫瑰就是玫瑰……

野薔薇。秋天時，玫瑰充滿新奇、蜜蜂、花苞、小蜈蚣和飄落的花瓣。

玫瑰花苞綻放，橘色粉彩襯托輕柔的粉紅玫瑰。

柔淡的灰粉紅玫瑰

靠海的野玫瑰。所有物體形狀色調和諧。雲彩與人物膝蓋色彩相呼應，胸部與花瓣相對照，夏季輕霧的柔軟以圓形畫面表達，更顯花般柔情。

枯萎的玫瑰顯得瘦削凹垂

仿巴爾丟斯

嘴唇

仿柯洛

苦命玫瑰遭受雨打，雖然存活，花瓣早已被雨打溼。雨滴在花瓣邊緣形成串串水珠鍊子，一隻蛾若隱若現地飛過來。

玫瑰動人，花瓣甜美，　　仿沃荷
卻多刺。

如果嘴唇緊壓在玻璃上，會形成一種駭人、可憎的平板圖案。

草地與飛蛾 (Grasses and Moths)

草可以隨意一筆擦畫而過，或由許多針尖形筆觸集合表達。若你跟梵谷一樣關心草的奧秘，它會變成一種悲劇似的冥思（他信中透露紅與綠的痛苦，且畫出強烈的紅罌粟與綠草成對比）。其實小草也很複雜，應該以畫肖像的嚴肅態度來面對。史賓塞和杜勒知道如何畫草，把每根小草當成獨立主題物來畫，描繪成優雅細線。有時，梵谷幾乎將整幅畫畫滿草地。我將草畫得稀疏輕快些。懸崖或山丘上的草有可能是從底下觀望。它乾燥輕盈如泡沫，且軟化河邊泥地。嘗試用些明度高的樹膠水彩，畫在灰底上，再用水色或天空色填滿空隙。細草和小亮點可以使用留白膠（等其他部分處理完後，再撕掉）。留白部分的形狀若不夠好，可（之後）再修改。鮑登、保羅·奈許、拉維里爾斯，還有些人運用刮除法，在乾和濕水彩畫面刮畫細線，且使用蠟筆當成防水劑。

坐在靠海懸崖細長飄動的草叢中，點畫出微小種子和遠方船隻，不要驚嚇到正打瞌睡的蛾。蛾很神秘——白天沈默躲藏，夜晚騷動不安，是無害之蟲，身上毛絨絨像老鼠，有善爬行的腳和觸鬚；有些速度很快，且小到會飛進人的鼻孔或令眼睛流淚。魯東從蛾身上獲得靈感，從而更自由想像地創作。

聞我胸前的草香，
我寫給你的葉，以後將被仔細地閱讀，
墳墓之葉、軀體之葉成長在我之上，在死亡之上，
長年深根，高大綠葉——寒冬無法凍結你纖細的葉子，
年年你都將再茂盛——哪兒落葉便在哪兒重生。

惠特曼，〈草葉頌〉

惠特曼思及美國南北戰爭的殺戮，而作此詩。

草地和一隻蛾。青草增強了藍色的律動感。　　飛蛾與草地，1993年

上圖和左圖中複雜的景物重疊必須謹慎處理，使每樣物體明顯表達出來，強調它們的特徵：穴鳥、蘋果、青草、船隻、燈塔、天空、大海的特色，以繪畫性筆法呈現。

把蘋果切半，畫出它周遭的各種小物體：穴鳥、草地、船、燈塔、刀子、另一位畫家、海鷗…然後再用小筆觸填畫空隙背景，直到景象逼真。

海角，青草與蘋果，1993年

真正的藝術家坦然面對他們的欲望，即使遇到困難，甚至要畫像薊花冠毛一般輕的主題，都不退縮。丹尼爾·米勒不怕畫出這隻死蛾——粉紅和棕色線條幾乎消失在灰色中。

丹尼爾·米勒，蛾，1993年

青草突出於燈塔與海角。懸崖像一面巨大的凸面鏡，面向凹陷的空間。

海角穴鳥，1993年

畫在木板上——全用聯想勾畫。右上方為七葉樹的葉子。此圖可繼續畫。

飛蛾被油燈吸引，狂亂盤旋。牠簡直沒有重量，用淺淡、拖曳的筆法畫出。巴爾丟斯畫於粗糙表面，節奏緩慢營造畫面的靜謐感。

仿巴爾丟斯

魯東觀察過活生生的飛蛾。不斷修飾其形體，更覺其中奧秘。棕色結合粉紅或紅色於赭色夜晚。

仿魯東

光澤(Shine)

麥克孔十分重視傳統繪畫，並且樂在其中。他將很少入畫的茄子以「靜物」呈現。麥克孔的繪畫可被歸入過去200年來，所謂的畫架繪畫範疇：靜物、肖像、風景畫和裸體畫。他沒有像我一樣將自己的繪畫範疇混合。通常，麥克孔把主題安排靠近畫面中央。

茄子形狀會令人聯想到其他東西——黑蛞蝓、水蛭、甲蟲、刺蝟。

繪畫種類有一段很長的歷史。若拿掉祭壇畫框，拔除箭矢，那麼聖西巴斯生即變成「裸體像」。把貝里尼「客西馬尼園之苦」圖中的人物去掉，你可稱它為一幅「風景畫」；移走聖母的藍披風和基督的軟墊，便是一幅「肖像」。

拿掉希紐列利飾屏上所有其他東西，滿是水果的「靜物畫」乍然呈現眼前。

聖潔雕像被上油磨亮且用手撫摩而變得平滑。布朗庫西將他的雕塑磨得非常光亮，表面細緻有光澤。光滑的表面很吸引人。古代，瓷釉被稱作「教練畫」。因為它需要很多磨擦過程，並使用亞麻仁油或油精加混洋漆，需要的乾燥時間越長越好。鉛、鈷和錳乾燥劑可能會傷害顏料薄膜。

過度圓滑光澤也會引人厭，但吉奧喬內畫的冑甲十分美麗，閃耀光澤。用眼睛仔細辨別，畫個帶光澤的深色茄子。或許，若有甲蟲爬過，把牠畫得大且猩紅。假若看到光亮的「金龜」車經過，依你喜好把它畫成任何大小。傳統範疇包羅萬象。使用膠或油劑，你的畫會帶光澤！

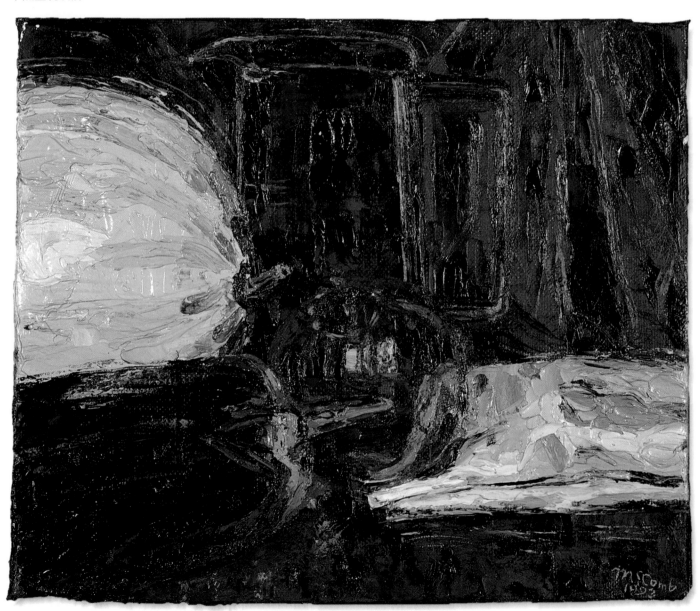

這是一幅用畫刀創作的繪畫，呈現豐富厚重的茄子色。在蔬果攤上，它跟黑酒一般光亮。用畫刀作畫最能畫出光澤（但必須加入蜂蠟）。波特爾雖用畫刀，但圖面沒有光澤）。

麥克孔，茄子
1994-95年

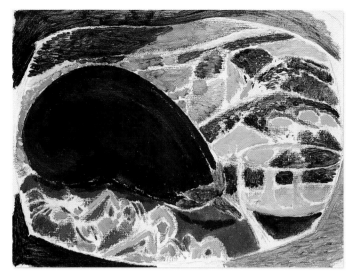

我的茄子伴有兩個親暱的頭、一個黑啤酒杯、崖上的小水潭，和背景的
大海。此畫使用帶毒性的翡翠綠，也就是塞尚的愛用色。

茄子　　　　　　　　　　　　　　　仿馬諦斯

蛋上畫有人體點綴。席蒙斯
給朋友們水煮蛋配茶，
且鼓勵他們為復活節創作
蛋畫。用一枝小筆，看你
能否裝飾一個單純完美的蛋。
若你無法結合整個復活節
的故事，也可畫上白茱、
毛茛或金鳳花。蛋殼表面
很誘人，其實蛋的表面積
大得驚人。嘗試用滿筆的
金鍋黃來畫，猶如它是蛋黃。

每次我們在水煮蛋上打個小洞，都是一個驚喜：它看來如花朵般
優雅細緻。真的蛋比Faberge蛋給人更玄妙的驚喜。

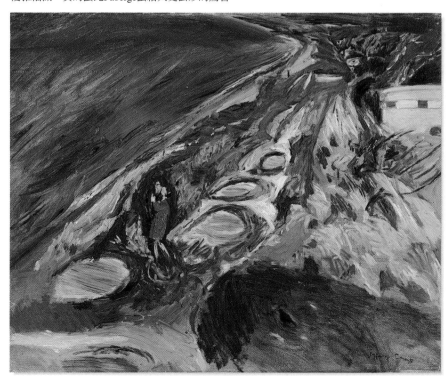

紅色塊變得有點像瓢蟲，富有圓胖之感。若加上
光澤，它們可會像氣球般爆炸。

崖上的小水潭呈蛋形，
但即使是平面的蛋形都會
自然而然出現豐圓感。
水潭應該保持平坦水面。

馬內最後的蘋果 (Manet's Last Apple)

此圖大概會被認為是幅「習作」，假若此畫出於新人之手；但它卻是馬內最晚期的作品。鉛筆摹勒快速，用顏料摹寫則需要相當技巧性。仔細深入地臨摹，可幫助自己更進入特別仰慕的畫家的想法意念。運用簡單處理過底色的畫面，手拿畫筆來思考，向發掘繪畫的目標前進。

1883年，馬內在承受可怕病痛逝世之前，畫了一幅盤子上的蘋果。在臨摹之際，我希望能發掘此圖快速、明亮、油滑的奧秘。我感覺到它有哥雅和委拉斯貴茲的自信。我把它臨摹得幾乎像布拉畫的水果一樣鼓脹；像是介於蘋果、葡萄柚和香瓜的混合種。它令我口渴。馬內一生畫過這麼多偉大的人物構圖傑作後，也畫紫羅蘭、蘆筍、鐵線蓮、蘋果和檸檬，每樣東西都獨立成畫。庫爾貝可能是最早畫單獨一顆梨子的畫家。經由單獨物體的構圖，似乎產生了繪畫中的某種新意識。

一顆蘋果好像只是個質樸單純的物體，但它卻會考驗你的實力。簡單的擺置蘋果。我畫的蘋果有海景襯托，在方形內構圖圓形（參見次頁「蘋果」圖）。大膽地畫出你自己的蘋果。它不會像我畫的蘋果，也不會跟任何蘋果畫一樣。想想知名藝術家畫過的各種蘋果。潦草臨摹艾佛瑞、莫德松-貝克、畢卡索、傑克梅第、馬內、基里訶、塞尚、馬諦斯、克利、雷諾瓦、馬格利特，他們畫的蘋果都很像蘋果。蘋果的精髓是秘密。藝術家或許自認了解它純淨的真正狀態，絕妙的蘋果畫則不多見。

雕塑家的素描。用筆和一層薄灰色顏料仿。　　　　仿傑克梅第

仿馬內

立體派畫法，　　仿畢卡索
它幾乎像朵花。

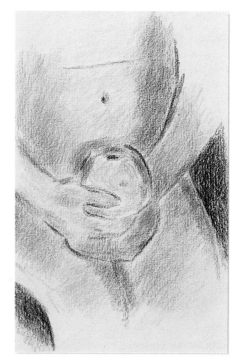

仿莫德松-貝克

蘋果和黃蜂。運用小筆觸：若為黃色，則
變成蘋果；若為乳白色，就變成雲朵；
若是藍色，則為天空；黃和黑變成了
黃蜂；棕色則為樹枝。讓它們清晰
地保持界線，但所有物體也
緊密結合。

將圓形構圖於方形內，且方
形斜置。此種構圖造成
上下延伸感，左右亦
擴張。蘋果沒有
支撐物，所以有
可能從各個角度平
等觀看。

蘋果，1985年

仿畢卡索

仿布拉克

仿塞尚

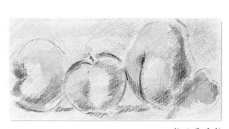

仿畢卡索

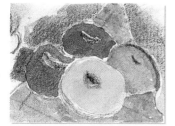

艾佛瑞的色彩　　仿艾佛瑞
乾淨清爽

仿雷傑　　　仿畢卡索

仿巴爾丟斯

蘋果 (Apple)

喬治於1994年表示,雖然他對測量構圖法的觀念沒變,但他現在已不常舉臂測量。維梅爾運用暗室投影構圖,柯德斯提姆和喬治不使用此法,他們小心翼翼地觀察,並相信目測法是準確的(畫出的繪畫結果不太像貝爾的柔軟構圖,或秀拉的堅固構圖)。喬治用雙眼觀察思考,用單眼測量,畫出他的風格。當蘋果距離很近,用雙眼繞著它觀察。我猜想若戴上廣角稜鏡觀察,不知會產生如何的延伸效果?我們是否會看到超立體感效果?彎下腰,頭放在兩腿間往後看顛倒的遠景,景色呈現驚人的空間感。喬治用感覺畫蘋果,畫得不帶味、不浮誇,且呈現自然的綠色。他以敏銳的透視感畫圖。

這是一個信條宣言,吾人反對晦暗不明,千篇一律的呆板照片無所不在:那些光鮮的誘惑,竇加、希克特和霍克尼都全心以生命投注其中。照片裏擁有很多你並不需要的資訊(照片影像過於繁雜),少有助益;反之一幅好的繪畫素描包含所有精髓,不添加餘物。相機方便誘人,容易造成怠惰。

觀察實物繪畫是難度頗高,我曾長久在風裏、寒冷中,或酷熱處寫生。能花時間觀察特殊的描繪物是值得鼓勵的態度:物體形態會自動進入固定於你腦中,像一個填滿蛋的巢,無論早晚,總會孵出美妙的生命。創作繪畫是艱辛的,即使在畫室裏,也有難以入眼的東西或痛苦處境;到戶外去,朝寫實目標前進。

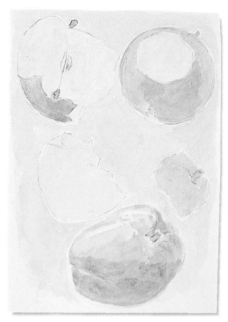

畫咬過的蘋果

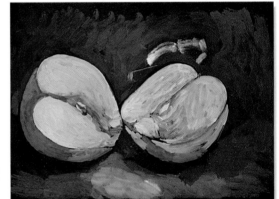

黑底油畫蘋果

畫個圓胖、檸檬綠的酸蘋果,像個在小圓面上的星星,周圍以概略的赭色長方形襯托。

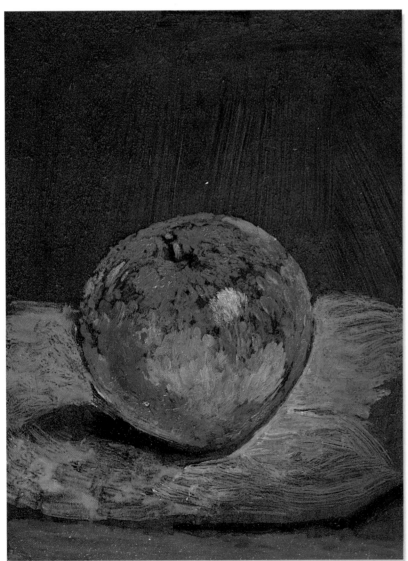

在暗調底上,不加白色畫出顏色鮮明、色調接近的蘋果。

喬治的蘋果。美麗的蘋果將自己呈獻給藝術家，而藝術家以細心觀察、敏銳貼切的筆觸再現它的美。將汁多味美的蘋果畫在厚紙板上。

喬治，蘋果
第一號，1994年

蘋果與滑翔翼，1991年

滑翔翼高飛在海角上空，強風從指間、索具邊吹過。海邊的浪濤洶湧時，景色駭人。在海角，必須有東南方吹來的強風，滑翔翼才能翱翔（滑翔翼的大小必須配合人的體重）。

喬治，蘋果第二號，1994年　　海邊蘋果

有人說塞尚的繪畫是用筆尖完成的。當然，他的筆觸總是敏銳吸引人。他可能使用高品質的「貓齜」毛畫筆（帶斑紋灰且非常有彈性）。要畫出漂亮的筆觸，還必須調出濃度適當的顏料。小心處理過的畫布更能幫助顏料順暢地脫離畫筆。

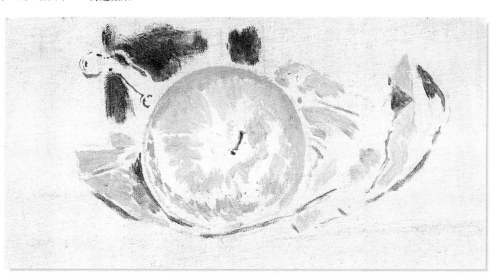

檸檬 (Lemon)

想像一顆渾圓又扁平的檸檬。再畫一些檸檬。多天來臨時，檸檬高掛在義大利深黑色的樹枝上。用一張小長方形畫布，先畫上鉛白，再用少許鋅黃、白和透明金土黃色筆觸，慢慢畫出檸檬的形狀。盡量用小筆觸，畫出各種大小的圓和橢圓，然後用同樣的筆法處理背景，繞著圓畫，好像每個筆觸都試著輕推水果外圍。在畫布四個角落畫上弧形，以免背景和檸檬的深度脫節（使檸檬和背景協調）。注意力集中，小心地畫，自然能得心應手，甚至畫得很美。用你自己的節奏來畫。

馬諦斯將檸檬黃運用到最明亮。畫檸檬可以技巧性地加入永恆玫瑰紅，修改到偏向粉紅調，或加入淺鈷綠偏向綠色。想像在威尼斯聖馬可廣場中光線照射下的玫瑰彩窗——金色花束映在極端神秘的水面上。

盡力畫出一個平面性的檸檬。它呈卵形，加上從中心尖出的圓椎頭。試驗各種能描繪檸檬的色彩。檸檬透過光譜，漸序呈現單星綠和焦赭檸檬調的橘色。我畫了一顆堅硬、成熟、非常

略似雷諾瓦的筆觸

有立體感的檸檬。但你可以嘗試畫出扁平感，因為平坦讓色彩更閃耀明亮且清爽。想像輾草機將檸檬壓平，扁平的檸檬加大面積，在畫面上更接近真檸檬大小。

再來，把檸檬放在桌面上，或許你能描繪出陰影形狀——呈長半月形，兩邊再加小半月形為檸檬尖頭陰影。經過這番描述，你將發現繪畫不易以筆墨形容。若你對描繪陰影沒有十足把握，可用線將檸檬吊在空中，或將它放在玻璃上，可更自由表現陰影。另一個檸檬練習，把它切成兩半，切割面形如放射狀玫瑰花窗。布拉克使用薄薄的透明顏料畫檸檬；畫在加上軟木粉、沙粒或木屑處理過的暗色表面（這表面可預防顏料滴流）。你不一定要畫出陰影（高更認為陰影「可有可無」）。夢想一顆檸檬。夢中的檸檬非技巧練習，而較是啟發靈感——這正是學習的目標。

雷諾瓦用小筆觸輕畫出檸檬；馬諦斯在畫布上用炭筆潦草輕鬆素描，畫出最鮮亮的黃色水果，成為畫面爆發性色彩的主角。塞尚和梵谷愛用鮮艷的鉻黃和鉻橘色。

延展和對比筆觸

炭筆使淡黃色檸檬更生動　　　仿馬諦斯

半透明顏料畫於黑底

畫上背景以突顯檸檬

多種棕——黃混色

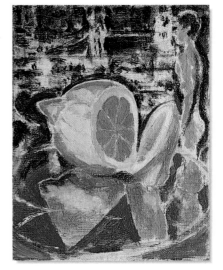

倒影，黃檸檬在　　　　塔橋檸檬，
夜間閃耀。　　　　　　　1986年

用奧登柏格的畫法臨摹學習

右圖：檸檬切割面——幾乎跟真的一樣。

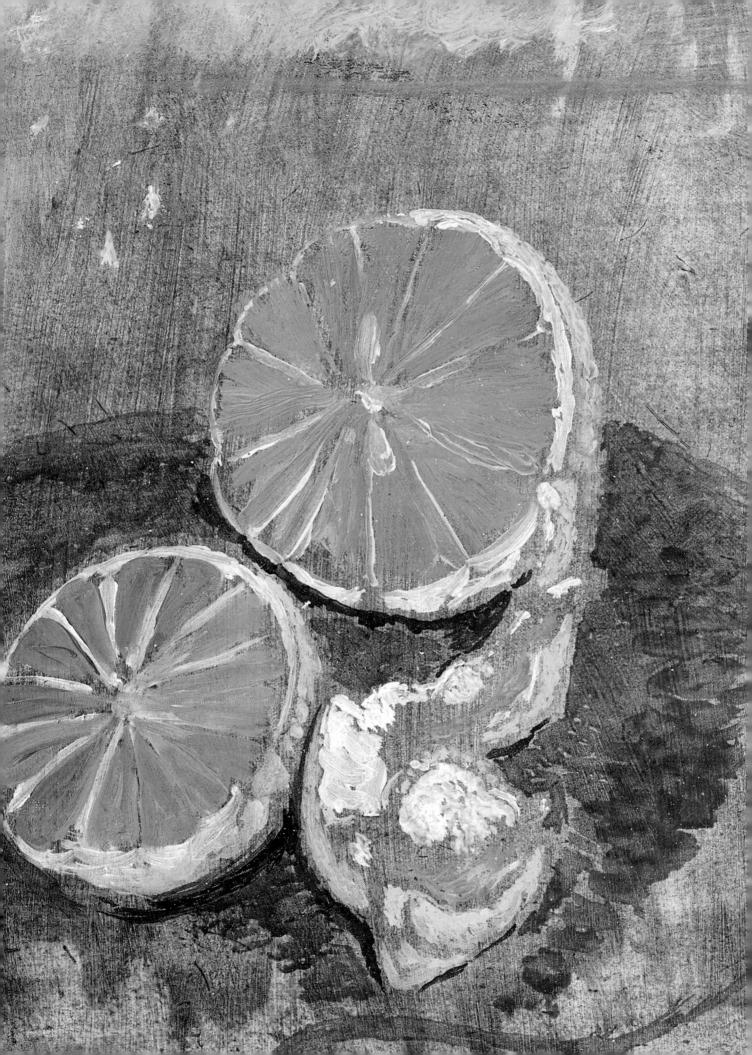

梨 (Pear)

兩次世界大戰破壞摧殘了我父母的一生。羅傑斯也說，他的生活深受打擊。吉爾曼逃過第一次世界大戰的瘋狂殺戮，但卻不幸死於隨即而來的全面流行性感冒。戰爭的冷酷、對大戰的厭倦和戰後的氣氛，令敏銳的藝術家害怕戰慄。柯德斯提姆反對介於兩次大戰期間，巴黎畫壇那種華而不實的諂媚畫風，因而創作發展出一種前所未有的繪畫風格。運用拇指和鉛筆舉臂測量，閉

上一隻眼，他畫出持續修改的縝密圖稿，這些畫稿最後成為一幅幅敏銳的美感創作。他接受某種限度的色彩、筆法和構思。深入視覺核心的測量記號有可能是朱紅色。他於1940年代畫了一些非常好的肖像，以相當緩慢的速度完成作品。

所有的時間測量器都很令人不安害怕：無論是錶、鐘、鐘擺和沙漏。柯德斯提姆創出的測量記號就是他決斷時間的記號，也是他的恐懼種子。

烏格勞，橢圓梨，1974年

我看了30年烏格勞畫的梨子，它們至今仍令我感動。他一直都在畫梨：梨是他藝術的基礎。他畫出堅硬感的梨，畫梨像雕刻家雕琢石塊一樣。他運用同樣的方法畫裸體、鴨子、麵包，選擇的東西大多都將之圓形化，放置在平坦背景前。秀拉寫道：「他們在我作品中看到詩意，但我只不過運用我的方法罷了。」

藍色鋼棒的影子被精確的繪出。鋼棒對應中心的梨梗，是畫中可見的支柱。整幅畫像是個擁有健康膚色的女孩。

烏格勞，梨，1982年

基督的大腳趾呈梨形，　仿曼帖尼亞
此圖來自想像力。

扁平的梨，　　　仿布拉克
若單獨看它，
形似蟾蜍或女人
的背部。

仿克里威利

想像一個鮮明圓壯的蘋果，和一隻蒼蠅過客。如鐵環般對比強烈的輪廓
線使畫更平面化。

臨摹烏格勞一些
輪廓構圖的潦草
速寫。蘋果、梨、
肚子、大腿和麵包都
平面化，雖然經由
謹慎控制、幾何計算
和目測，描繪物
仍呈現感性，
他知道梨不像蘋果
那麼僵硬。

仿烏格勞

最扁平的梨出自　　　仿戴維斯
戴維斯之手。平面比
浮雕單純，浮雕又比
立體雕塑單純。要達到
平面化、單純又好，
可得有十足的功力！

仿畢沙羅

仿畢沙羅

仿葛利斯　　　　　仿葛利斯，仿塞尚

仿畢卡索

三明治 (Sandwich)

我們肚子餓了，想吃點心，什麼樣的點心都行。這兒有間三明治麵包店，有琳瑯滿目的點心式樣。三明治裏豐富的生菜、起司和美乃滋，等著你來品嚐，還有新鮮的火腿片讓你垂涎三尺。公園內的攤販有賣一種塗加豬油的香噴噴豬肉香腸三明治。在市區裏，三明治多有加肉，顧客可任意選取。嘴型的潛水艇三明治設計得很巧妙：所有美味好料都塞擠在三明治中間，一目了然的菜料，看了令人流口水。

波納爾知道如何去比較繪畫和食物：管中擠出的紅顏料當成蕃茄醬，畫刀割滿那不勒斯黃做奶油，滿筆棕褐色描繪麵包。

運用想像力畫些三明治。從側面看，因夾料的關係，呈圓弧形狀。你可以自創菜式，參考菜單上的三明治。它幾乎可說是很創新的題材，因為在繪畫藝術上三明治比吉他罕見。黑麵包的質感和色彩能突顯顏色效果，想想牛肉、蓽荽和全麥麵包；大膽混合梨、乾酪和鯷魚做成特別三明治。有些北歐人喜歡展開式三明治，那看起來真夠鮮活。

吐司麵包還未大量傳播流行之前，波納爾生活在一個充滿水果餡餅、牡蠣、草莓和美味甜品的世界，每樣食品有特製的盛裝盒。每個人都樂見波納爾享受美食或描繪美食。

波納爾側面像。鼻子
呈長弧形，魯東簡略
描繪他的眼鏡。　　仿魯東

把三明治當成
靜物來畫。
運用色鉛筆，
畫兩片烤麵包
夾蕃茄片。
幾乎像張臉：
蝦為鼻，
它看似露齒
而笑。

上下呈拱形相對
的三明治

描繪麵包
粗糙質感，
洋蔥的白綠色
很誘人。

一塊披薩，畫出橄欖、
鯷魚和香料。

櫥窗裏的千層
三明治。像
一座詭詐的
高塔？

一塊samosa，烤得香噴噴的
三角形，不過得咬下去才能
見真章。

鋼筆畫三明治
加蠟筆畫料，
變成速食
速寫。

潛水艇三明
治：法國
長麵包加豐富
的火腿、
洋蔥、蕃茄
和美乃滋。

兩個裝在紙盒
裏的三明治。
描繪複雜的
質感。你越
是投入描繪，
肚子越是
咕嚕地叫。

三明治嘴巴搭
配火腿似的
雙唇，或者
以美味海鮮
點綴。

波納爾的桌上有好看的，也有好吃的。他不需要精緻複雜的材料
作畫：一碗櫻桃、水蜜桃、一個橘子和檸檬；長方形調色盤
（可放在畫箱裏那種）、水彩顏料、一罐調色油、五或六枝畫筆
（平頭筆，不像我想像中的圓），和一大堆報紙與破布等就可自成其
畫。1937年，近視的波納爾不戴眼鏡時，會將所有顏色都混在一起，
因此水果盤和滿是顏料的調色盤很相似。

「草莓」。畫出草莓美味多汁的感覺。　　　　　　　　　仿波納爾

在這幅處處水印，筆觸鮮
活的圖中，看看
大桌布上有什麼：兩個
藍色筆觸在陰影和物體中
移動，產生直線關聯。
藍色對比乳白、橘和黃，
可見得此圖是在波納爾
日記中記錄「好天氣」
那天畫的。

仿波納爾

貓看到美味的蠔。拿枝鋼筆和稍微
稀釋的印第安墨水，臨摹波納爾畫
的食物。它看起來如此美味，令你
極欲吃下顏料。觀察你畫的筆觸。
任何一種繪畫媒介都能表達愉悅，
畫得像波納爾的蔴莓醬一般令人
垂涎三尺。把腐壞的部分趕快
丟掉，不然會蔓延（我所謂「腐壞的
部分」是指你畫面中的缺點錯誤）。

225

腳踏車 (Bicycle)

火車觀察員、竊車賊和全法長程腳踏車競賽選手都是機器的奴隸。「地獄天使」則全心擁抱機車。年輕時，我並沒有特別愛騎腳踏車，但它和一雙腳或溜冰鞋一樣，都是我的一部分。當我想起自己在陡坡緊急煞車，而全身飛拋過腳踏車把手時，我感覺丹尼斯的「崩潰邊緣」圖畫得真貼切。他用管狀元素構圖，駕馭他的畫面。現在，「延遲的旅程」圖中，他畫腳踏車的管結構，並且說：「從某個角度來說，圓形元素給予我一種不穩定感，好像圖畫快要掃掠過畫室牆面，我似乎必須要讓整個情況緩慢冷靜下來，於是將組成機件拆散且將它們嵌在一大片泡泡中（其他元素所承受的持續而明顯的「大氣壓力」）。」他深思歐布里安在「第三個警察」中對於腳踏車論點的真實性：「在過度的使用下，腳踏車、騎士和地面已開始互換它們的性質。」

當布拉克和雷傑年輕時（那時女孩流行穿燈籠褲），腳踏車代表自由和解放——開放的大道！幾年後，布拉克念舊地畫出腳踏車，稍帶裝飾感，且在一幅畫中用法文字母寫出「我的腳踏車」。在阿姆斯特丹、劍橋或其他具環保意識的城市，腳踏車很受歡迎，因為它不會製造空氣污染。腳踏車也有很鮮亮的顏色，騎士可用美妙姿勢騎它。你可斜倚腳踏車上，生動畫出腳踏車，如快樂的圖解。

嘗試機件組合。　　仿雷傑
看他多有自信地處理
畫面，甚至有些挑釁地
涉及「大茱麗」圖中的
繪畫語言。

年輕時，布拉克可以騎著腳踏車從巴黎騎到諾曼第　　仿布拉克
海岸。在這張潦亂的臨摹裏，蘋果花被暗示出來——
隨意地描繪，好像觀者反正都了解一切似的。

「大茱麗」，1929年雷傑　　仿雷傑
很明顯地投注感情於他
的腳踏車。十年後，
腳踏車得意揚揚地與
家人出外遠足。

腳踏車騎士奮力進入倫敦市，衝向結構穩重的塔橋。使用小枝貂毛筆
畫出複雜細節。

丹尼斯說：「我喜歡一個想法：只有當繪畫的整個結構瀕臨崩潰邊緣時，它更能尋得解決辦法。」當畫家在宇宙的盡頭即時拉開他的輕便折疊椅時，他將大開眼界。

丹尼斯，延遲的旅程(局部)，1992年

腳踏車是三角、線和圓的組合，不像跑步者身子微向前衝，騎士傾身成弧形姿態。運用掃動的線條描繪他，令他全速前進。

丹尼斯，延遲的旅程，1992年

仿布拉克

仿布拉克

仿畢卡索

仿畢卡索

在「安提布夜漁」圖中，女孩的腳踏車。

227

靜物與動物 (Still and Fast Life)

在葛利斯的畫中，山穿過窗戶，進到屋中，變成各種物體。立體派尋求轉變，窗戶也是重要出口。立體派三傑為布拉克、畢卡索和葛利斯；但自此後幾乎所有的好畫家都嘗試過立體畫法。本世紀繪畫上的改變常是有關桌上的靜物。親切，甚至平凡的物體都被選來描繪，挑戰畫家去創造另一種新的美感。立體派在描繪的方法上做了最大革命性的改變；而葛利斯逝世之前，比任何畫家都深思，徹底地研究畫面。葛利斯晚期的畫都是簡明單純的物體，帶有「琺

仿畢卡索

瑯」、「house」、或「coach」的繪畫質感(基里訶的畫有類似的表面質感，而畢卡索則買一種稱作「Ripolin」牌的上好顏料)。要達到這種「琺瑯」般的質感，葛利斯偶爾會軟化比較濃稠的顏料。夏丹是靜物畫的大師，他處理美麗豐富的畫面，態度小心翼翼，就像乳酪工謹慎包裝法國上等乳酪一樣。克羅禮也是十分細心地處理畫面，他的「廚房生涯第二號」描繪可怕器具的突擊。

用水彩嘗試畫出對廚房器具的感覺：刀子、攪拌機、切肉機、叉子。廚房也可能令人神經緊張。

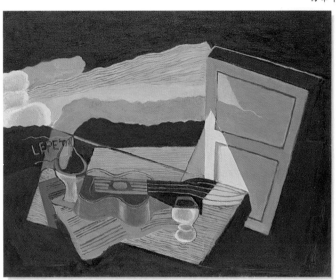

「海灣遠眺」是葛利斯晚期描繪戶外物進入屋內的作品。雲朵或山巒變成餐巾或水果，桌子或窗戶當成假框。一旦主要畫面構圖完成，加入平行線修成海灣的波浪：吉他弦、樂譜底線和桌面的木紋。船和旗子也成為太陽光的三角形補丁。

威利斯
仿葛利斯，
海灣遠眺，
1995年

(一種)從恍惚狀態的物體放射出的火花物質，廚房裏的恐怖——很難跟葛利斯那種穿透窗戶的優雅想像力相比較。

克羅禮，
「廚房生涯第二號」，
1982年

廚具臨摹

仿夏丹

仿畢卡索

仿葛利斯

山連結小提琴，
很像桌布。水瓶
上方連結近山。

仿葛利斯

臨摹葛利斯晚期作品，　仿葛利斯
他的構圖越來越單純。

室內的韻律透過窗戶，與室外的節奏共鳴。

大衛‧瓊斯，窗外，1932年

想像

象徵、理論與畫家 (Symbols, Theories, and Artists)

只要睜眼，我們永遠都在看事物。散步走過森林，我們可能沒注意到菌蕈；一旦發現此物美味可口，便處處見之。我們只看自己願看或想看的。不可避免的，畫家和一般沒有受過訓練的觀者，看事物的角度不同。或許如今這項差異又較以往來得更大，因為很多看的途徑是透過攝影、電影、錄影帶和電視。這亮麗誘人的媒體世界可能反而會使進入繪畫世界之路更不容易。

「海角的少年與老人」沒有任何攝影照片的痕跡。我試著描述此畫的內容。畫中有不同年齡層的人物。假想框有點像四角水晶星。它的直線造型靈感來自哥雅的「喝醉的泥水匠」。哥雅另一幅類似的畫「受傷的泥水匠」中，朋友的神情嚴肅。

雅普，醉，1990年代

暗示出寬廣開放的空間：節奏強烈的筆觸塗刷過陡峭海崖。海角垂直構線穩定畫面，如同框上水平線條的作用，造成多重水平、距離和崖層的線性平衡。畫面最上方描繪鳥和鳥形狀的一片天空。左邊，鵲鳥飛過，一根羽毛飄下。畫面中央，黑背鷗精力充沛(若把它當成海鷗)，但把它看成垂直筆觸，它具有穩定畫面之功能。描繪的人物多是雙雙對對。黑人女孩坐在孔武有力的男孩肩上。畫面最右方，男孩穿上毛線衣，靠近穴鳥和兩個老人。燈塔上方，愛人親吻。而我的眉毛形狀很像一雙振翅飛翔的海鷗。

速寫仿「受傷的泥水匠」

仿哥雅

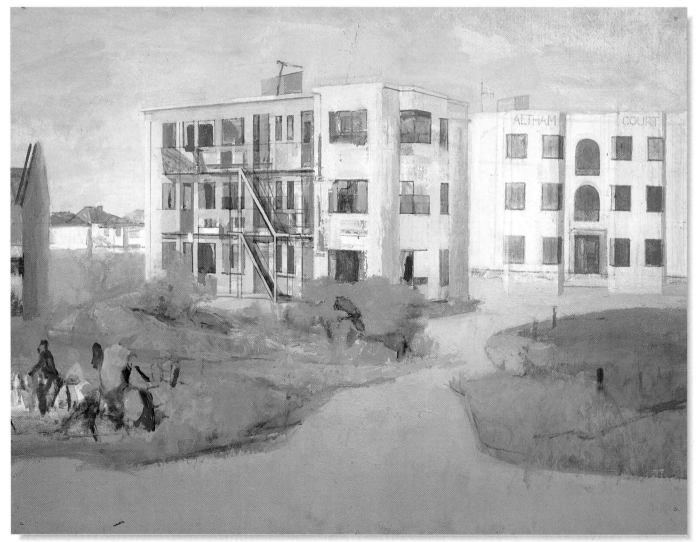

公寓已過時陳舊，但這幅美麗悅人的圖將會不知不覺、神秘地逐漸烙入我們腦中。

安德魯斯，公寓，1959年

仿恩索爾

仿恩索爾

海角的少年
與老人，1984年

保羅・克利的「水車」。他以　　　　　仿克利
純理論爲之，在教學頗自信的
要一個小把戲——但很成功。

「水車」。流動的水以箭頭表示(I)，　　　仿克利
輪子爲中間媒介(II)，鏈子則被動
運作(III)。

教學與學習 (Teaching and Learning)

教時所得，比學時所得更多。對一位年輕學生來說，藝術充滿魅力。我到伊普斯維奇藝術學校之前，從沒聽過塞尚。我的無知被那裏的繪畫老師佛汀先生嘲笑，這激起我學習的決心。我讀馬克撰寫的有關塞尚的書籍。如果你對自己喜愛的藝術認識貧乏，一位好老師或知識豐富的朋友會以高姿態嘲笑你。當「學習的方法」正確健康，根本不須譏誚嘲笑。我以淡漠的笑容回覆，學習到很多東西。古板的教學是以哄誘、點頭、譏諷和示範來完成。

老師難得遇上聰明的好學生，他們總是深信應該還有更多要知道的。要教得好，便是要能令人信服地說謊，在最氣餒的境況下，甚至當學生的作品很失敗時，仍能鼓勵學生。學習之始，失敗是無可避免的。如果學生很有天分，自然會找到他的路子。有一些教學方法對老師非常有幫助。畢爾、康丁斯基、克利、莫侯利–奈吉、許萊馬都經由教學，獲得包浩斯豐富的資源。1960年代以前，在史萊德藝術學院教書的具象畫畫家也都享受到學校的有利環境，學生可以畫16個在各個畫室擺姿勢的專業模特兒。長時期觀看人體，也有助繪畫上產生靈感影像。過去，老師糾正學生非常苛刻，例如：同克思是很嚴格的老師，會把女學生罵到哭。我於1960年後在史萊德教畫。那

兩位模特兒的素描

時我有些慌張，我們對學生都非常客氣。大部分老師用柯德斯提姆教授那種開闊的聲音教學，且穿西裝打領帶。往後的十年間，這些穿西裝的老師才知道畢卡索和帕洛克都不穿西裝。

當時學生沒有作品展覽，老師只期望他們做很多練習，學得繪畫技巧。學生作品於期末時被擺置在教室裏評分。大部分學生可拿到文憑。在此同時，藝術界要求的東西卻不同。明星教師示範留白膠、照片、噴膠的使用，解釋世界各地新美術館要求作品掛滿白牆的風潮，20年後，它們又再度出現，但像史特拉汶斯基「春之祭」首演的轟動場面不會再有。藝術上的大變動已經產生過了，然而有許多人依然嚮往「前衛藝術」。那時，藝術學院所犯的最大錯誤便是堅信有可能經由從事藝術而學習成為畫家。早先，學生很認真地做很多練習，但也令他們無聊乏味。因為學生沒有太多剩餘的時間做個人創新的繪畫。

Corporeity

1907年，佛勒吉爾(同克思在史萊德的第一批學生)著有《史萊德的素描學》：

藝術包含色彩、形體和心靈元素(心靈精神元素是根據藝術家的性格發展，無法傳授)。素描無色彩元素，它追求的是形體的表現。一幅好素描是藝術家對形體的認知，以光和影呈現的最單純描繪。

他寫的是，探索(而非判定)自然形體，以使繪圖者呈現形體，且引發創造情感。但是，只有當探索停止時，才會有所謂的風格。真正的風格不是作畫方法，而是一種對天然材料清晰認知的表達。

色彩、輪廓、形式、光和影結合起來，給予我們對於一個物體形態的概念。但概念不是單從眼睛而來，它也來自孩童時代的觸摸和我們行動能力的學習。

根據這段陳述，可看出柯德斯提姆、烏格勞和喬治那種固定不變的觀點和衡量的角度。運用素描建立的秘訣——根據柏克萊的哲學觀——令波姆貝格和其他藝術家著迷。簡單地說，柏克萊認為物質物體沒有獨立的生命，而只是存在於人(或神)心中的概念。找出「物質中的性靈」是波姆貝格的「市鎮畫會」的目標——畫會會員包含奧爾巴哈和柯索夫——對此信念熱烈

人體教室中側躺的人體被轉移到一個富想像、有彩虹及烏雲密布的夜晚。

夏日風暴，1976年

反應。

在一所重要的藝術學校教書得面對無知、學識挑戰、固執觀點，或許沒有繪畫技術，但必須加上一些熟練的經驗。身處其中必然耗費很多精力，因此多數的大畫家若要專注於創作繪畫，必然相對地較少教學（馬諦斯在他自己的藝術學校教過一年後，就放棄教學。他發現自己一再重複地給予學生同樣的建議）。葉金斯到馬德里布拉多美術館參觀，那裏的畫作中他特別喜歡利貝拉和委拉斯貴茲。他說：「魯本斯是最討人厭、最粗俗的畫家。他畫的人物扭絞成一塊塊的，人物造型總是扭曲浮腫，從來沒有一個筆觸是落在正確的位置。」

若魯本斯的所有畫作都被燒掉，葉金斯絕不會在意！魯本斯卻是塞尚最喜愛的畫家，並稱他為「畫家之王」。好的藝術學校總是充滿了不同意見及過激之論並且堅持到底。

一位西班牙模特兒，加上海景。

年輕模特兒

女孩擺姿勢，以海爲背景。

輪廓非線(An Edge Not a Line)

《健康與效率》是一本裸體主義者雜誌，其中照片裏的所有私處毛髮都被劃掉刪除。

1939年，兩位老處女經營羅威斯多夫特藝術學校。我畫一位上年紀的裸體男人，用謹慎小心的線條。我深信若常練習畫模特兒，一定會進步。我在羅威斯多夫特、伊普斯維奇和愛丁堡學校時畫很多人體，那裏的模特兒無論白天或晚上，都有暖氣保暖。我不斷地畫，然而因爲巴黎比倫敦較多接觸「北方的雅典」，許多藝術不知不覺進入。我認爲使用陰暗法畫素描很討厭。秀拉在素描作品中運用陰影，我從不覺得它們特別。

我第一所藝術學校校長馬森小姐以一幅人體寫生素描獲頒國王獎，該畫混合使用捲紙和黑粉筆，亮面使用揉捏過的饅頭擦拭。這類陰暗法素描出自畢卡索、秀拉、竇加或馬諦斯之手，可畫出相當程度的細緻作品(因爲他們都是被用此法教出來

的)。何時素描與繪畫結爲一體？戴維斯申明其畫是素描；戞斯頓說「想把素描和繪畫合而爲一，是過時的野心」。

秀拉能夠畫出陰暗塗抹的素描，表達出高妙的美感和細微變化。運用輪廓邊線加強法，而不使用太多線條，秀拉知道何時素描能像繪畫。

葉金斯在費城賓州美術學院的同事兼後繼者安舒慈建議：「不要爲了做出立體感，而一味地在畫紙上描摹陰影部分。素描裏的每一個線條和陰暗面都要有意義。人體某部分的陰影必須與整個人體的明暗關係相協調對照，而不只是比較它旁邊的陰暗面。」葉金斯充滿活力的繪畫不是藉由描摹陰影達成，而是靈活運用塑造陰暗面。賓州學院也有陶塑課程，與解剖學和測量學並列，爲繪畫奠下穩固的訓練基礎；所以賓州學院的學生總被期望成爲陽剛，健康又有效率。

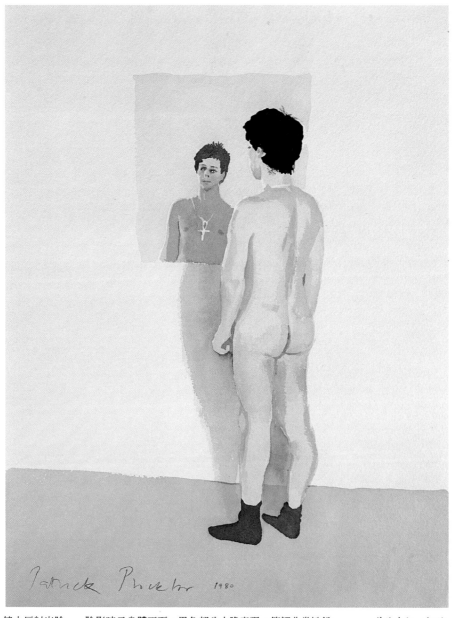

鏡中反射出臉……陰影暗示身體正面。黑色部分大膽表現，筆觸非常敏銳。普洛克托稱他爲「自戀狂」；水彩在畫面上細膩流動。陰影成爲畫面重心。

普洛克托，裸體男孩，1980年

炭精筆畫在安格爾牌紙上　　仿秀拉

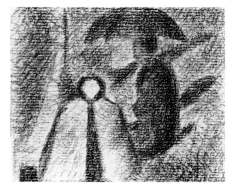

畫在米夏雷紙上　　仿秀拉

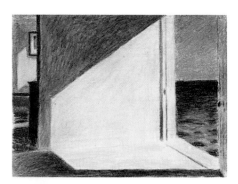

運用陰影和通道表達憂鬱。鉛筆畫的陰影線和陽光互相搭配。　　仿霍普

透明帽子

雲影

基里訶戲劇性地
使用陰影，表達
奇特景象和
寂寥心境。

仿基里訶

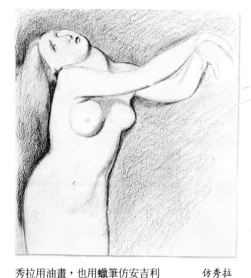

秀拉用油畫，也用蠟筆仿安吉利　仿秀拉
卡，沒有運用線條。我仿秀拉仿　仿安格爾
安格爾「安吉利卡銬在岩石上」
的蠟筆習作。顯然地，即使秀拉解救了她，安格
爾仍將另加一條鍊子銬住她。當你用鉛筆或粉筆
畫她時，將會發現圖中那自由圓滑且鬆散的輪
廓，是由於建立了形體和背景間的「通道」。秀
拉用油畫仿安吉利卡時，製造極端強烈的對比，
接受強力扭曲變形。在素描上，馬諦斯發現使用
「喉嚨甲狀腺腫」的方法。當你沿著輪廓移動，
試著避免製造線條，你將感受到安格爾對竇加和
其他藝術家的影響。安格爾結合「單純狀態」—
—量感均衡，使用出現於普桑、大衛、拉斐爾和
希臘雕刻藝術上的圓弧和直線。

結構緊密畫出的嬰兒，運用陰暗法塑出形體，猶如畫家有意拆解嬰兒。　仿霍普
明暗調子與背景協調，一氣呵成。背景以畫刀筆觸暗示，令人想到
庫爾貝的畫法。

極限與單純繪畫 (Extreme and Simple Painting)

少即多，但有時少則虛；最好能多去了解各種不同類型的繪畫。阿伯斯製作了一本昂貴的絹印圖表畫冊，藝術學院把它買來做為色彩教學教材。馬諦斯一心朝向單純化創作，但他確信年輕人最好不要任意走捷徑。「敞開的窗，柯里渥」的色彩很暗；我懷疑它是否總是暗黑（你仍可看見黑色底的欄杆）。它如果跟萊恩哈特的繪畫相比，還算是複雜的呢！極限畫家創作達到極限單純。

若有位經驗老道的美術館館長願意舉辦一次展覽，蒐集紐曼、特恩布爾、馬爾登、雷曼、帕雷謀、凱利、卻爾登、布蘭博、格勞伯納、克萊因，約瑟夫等人最純粹的畫作，那麼或許對於極限與單純繪畫的定義觀點會較清晰。克萊因是柔道和自我推薦專家，用他的「專用藍」創作，用深藍色粉堆滿各畫廊，塗滿藍色畫

仿馬諦斯

他的剪貼作品被複製在書上時，印成不透明。但原作紙上是透明地刷畫，條紋質感給予明亮感和活力。

布，用藍色滲飽於海綿。他讓全身抹滿藍色裸體美女在大畫布上拖滾壓印。他研究維梅爾的藍和禪的藍；我希望他看過喬托在帕都瓦的藍天頂壁畫。羅斯科創作的單純、輾平的方形色塊依然共鳴反響。它們從不是藍色，但有時柔和如夕陽。後來他富有了，灰色取代其他色彩；他也開始有些沮喪。或許他早該注意德拉克洛瓦的警告：「對單純的欣賞不會持久。」塞尚認為德拉克洛瓦是偉大的色彩家，以下是德拉克洛瓦運用的色彩：白色、那不勒斯黃（天然色粉）、土黃、棕褐色、鋅黃、朱紅、威尼斯紅、鈷藍、翡翠綠（有毒，已無法取得）、黃褐、茶色、范戴克深褐（現已不同）、桃黑、生赭、普魯士藍、木乃伊褐、佛羅倫斯深褐、羅馬紅、香櫞黃、天然印第安黃。

從調色盤上這些複雜的色彩可知「單純化」不是德拉克洛瓦的目標。今日明亮的色彩更單純。

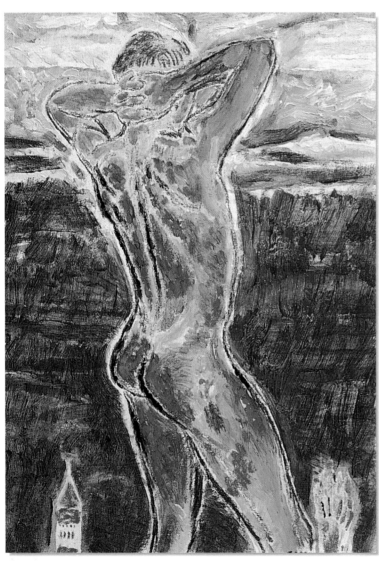

若使用足夠的鈷藍，可見的炭筆線條會呈現金黑色。鐘樓形似劍鋒。

威尼斯，1976年

運用水彩仿馬諦斯晚期剪貼作品，它們既極端又複雜。

仿馬諦斯

236

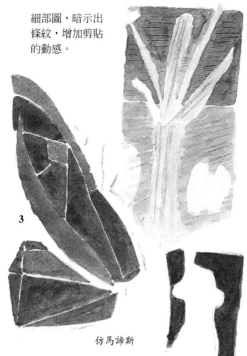

細部圖,暗示出
條紋,增加剪貼
的動感。

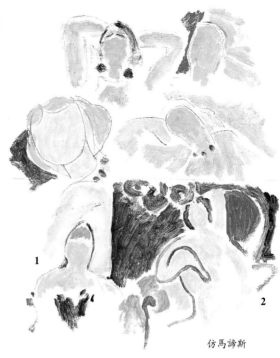

3

單純頭部,沒有五官。
(1)用畫筆畫上,且(2)用抹布
擦抹背景顏料,以呈現頭部。
波納爾說:「一手拿畫筆,
一手拿抹布。」(3)大腿是用
曲線複雜的藍紙拼貼。
接縫很明顯,表達出他的
想法。像地中海一般藍。

仿馬諦斯

1

2

仿馬諦斯

鈷綠與鈷紫

綠與淡紫的
視覺混色

「敞開的窗,柯里渥」。它
也讓我想起狄本孔。

仿馬諦斯

深藍色的光難以
預料:它包含紅、
藍與綠。試著畫暖
調藍重疊於冷調藍
上,且冷調藍重疊
於暖調藍上。▶

◀鈷紫

深藍重疊錳藍▶

◀鈷紫重疊鈷綠。
小心運筆,青綠與
鈷紫(油彩)將形成
藍灰色。但這裏
呈淡紫灰。

錳藍重疊深藍▶

◀鈷紫重疊青綠

深藍重疊綠藍▶

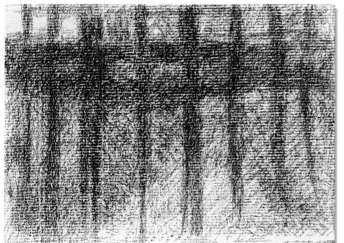

垂直和水平建構出的風景

仿秀拉

讀與寫 (Read and Write)

布雷克在年老時還孜孜不倦學習義大利文，只爲了要讀但丁。《神曲》中，有條巨蟒，用六隻腳緊纏竊賊阿涅洛。牠用中間的腳扣住他的腹部，用前腳抓住他的手臂，將牠的毒牙刺入竊賊雙頰，以後腳盤繞著他的大腿。最後，這隻醜惡恐怖的怪物和竊賊緊緊纏繞在一起，猶如他們是融化的蠟，互相黏熔在一起；色彩完全混合，直到他們「既非兩，亦非一」（第25篇）。對布雷克來說，把繪畫和文字組合非常適當。他那種透明水彩畫法很適合表現〈地獄篇〉。觀察且臨摹他的火焰造型轉變成手指和鬈髮。他畫中的種種都奇異似地組合：有米開朗基羅的肌肉畫法，來自哥德藝術的長袍，取自但丁的文章，類似英國水彩的彩虹奇蹟。它們在歷史上僅此一次空前地聚集在畫筆下。蘇特蘭欣賞到布雷克繪畫的優點——可惜布雷克的藝術知音難求。麥斯威爾認爲他是世界十大重要藝術家。布雷克或許不常看裸體，但驚人的想像力自水彩中迸發，使得波提切利畫的精彩但丁素描相形失色。

有些畫家同時也是好作家。米開朗基羅寫出著名的十四行詩；泰納的詩有些貧乏；克利寫了很多書信、日記和兩本頗具影響力的筆記：《思考的眼睛》與《自然中之自然》。我推薦塞尚、竇加、畢沙羅和高更的尺牘（高更也著有Noa-Noa與《親密日記》）。讀德拉克洛瓦的日記，閱讀梵谷的所有信件，足以改變人生觀。如果有一本巨大的梵谷畫傳可以讀，你可一天天追隨他的生命軌跡；他是個好作家。馬諦斯很有建設性地寫；魯東文筆佳；畢卡索思路敏銳，留下不少警語；史賓塞無法停止寫作。我很喜歡克拉克早期寫的書（《林布蘭傳》與《義大利文藝復興》把林布蘭創作泉源之雄渾清楚地記錄下來）和布克特的《自由之屋》。

下列還有一些好書：康威勒著《葛利斯》；許耐德著《馬諦斯》；席維斯特著的《培根訪談錄》；萊斯利著《康斯塔伯》；吉爾克里斯特著《布雷克》；大衛‧瓊斯著的《括弧內》；霍克尼著的《霍克尼傳》。其他可以去發掘的當代畫家兼作家有佛爾格、赫曼、奈許、高文、基塔伊、劉易士、吉伯特與喬治、海曼、奧爾巴哈、康丁斯基、蒙德里安、達利、費佛、秀拉，魯東和里德。

魔鬼之翼像蝙蝠
又像吸血鬼

仿布雷克

仿布雷克

潦草仿竊賊
被吃掉的畫面。
所有藝術交會
如詩，雕塑家米開
朗基羅的十四行詩
由布利坦配樂
成歌。

希克特用寫作的
手畫人體（當他妻子
發現他不在看書時）

希克特，在畫室
畫裸女，1911-12年

仿高更

仿一些高更在大溪地畫的神像

圓柱與香煙 (Cylinders and Joints)

塞尚可說是立體派之父，他建議將萬物看成簡化的圓錐體（cone）、圓柱體（cylinder）和球形（sphere）。這番見解引導出立方體結構。立方體很怪異，甚至在大衛·林區的科幻片「沙丘魔堡」中出現時都顯得不可思議。透明的身體令人訝異。雷傑早期的繪畫很「開放」，由圓柱體組合而成。馬諦斯喜愛圓錐體，輪廓線更簡單（莫札特深愛撞球，以球桿撞擊球的邊緣內側時，球滾動的路線呈圓柱形。有時，我們只注意

仿戛斯頓

戛斯頓畫中的鐘。他說他的生命在「駱駝牌」香煙蒂中度過。

到球，忽略它的滾動軌線）。香煙是小圓柱體，它的煙蒂和濃煙成為現今常見之物。人的扭曲面孔被煙霧籠罩。梵谷、貝克曼和孟克在繪畫中皆畫有香煙、煙斗和一團團煙霧。戛斯頓是個無法自我控制的煙癮畫家，致力於一幅描繪煙灰缸的巨畫。他的抽象繪畫世界知名，晚年畫了很多諷刺自己抽煙與喝酒的畫，且畫巨大畸型的鞋子和他的五官局部。有時，一條皺紋、一個眼球、一支煙蒂和一縷煙霧就夠了。

仿戛斯頓

1 卡吉　　　2 含著香煙的自畫像　　　3 尼克森

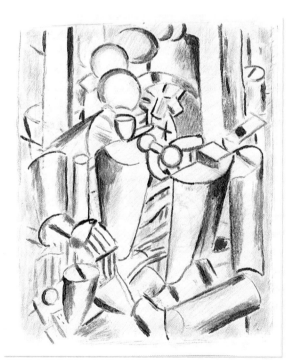

仿雷傑

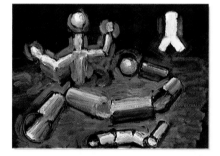

運用想像力，塗畫各種圓柱體（畫在黑底紙上）。雖然它很符合塞尚和雷傑的需要，但簡化的圓柱形似乎對我沒有多大助益。

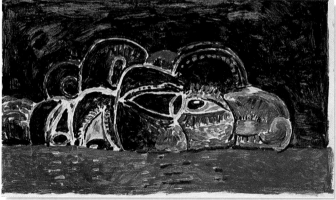

「纜線」。戛斯頓使用很有限的顏色——紅、藍、黑與白——　仿戛斯頓　無論是抽象或具象畫。杜菲畫有單色畫，他發現朱紅有很多功用。

雷傑的立體主義較不純粹，較開放——甚至有　仿雷傑　些裝飾味道。像雷傑一樣，運用簡單元素繪畫探索，直到找出你個人的風格。

239

測量 (Measuring)

測量使曲圖像變形。喬治測量畫出前縮透視法顯示下的蘇珊。過去大部分的畫像，姿勢構圖都跟聖母大同小異；正面頭部位於正中心，且高於中央。這幅蘇珊畫像構圖接近水平的中央，較期望中的低。如此，喬治打破舊有模式，像個蔑視傳統的敏銳古怪藝術家。貝里尼覺得完美的手臂大約兩個頭長度，半個頭寬。喬治輕柔畫出手臂，長度不超過鼻子。在他那個抽象繪畫環境滋養下，這筆法遊戲，以眼睛達到類似蒙德里安的分析構圖——金字塔階梯畫法（塞尚喜歡三角結構，但不會經過測量）。寶加畫了幾幅鮮為人知的風景畫，運用明晰的後退透視（這可能也成為布丹學生布拉夸法爾的學習示

找出一條線的「黃金分割」

範）。風格上，喬治前後重疊的樹木排列有點類似寶加的風格：他們的畫不會像魯本斯的繪畫，讓觀者環繞整個景物。「力學對稱」觀點很有價值：由畢耶洛、克利、秀拉、包浩斯、勒摩杜、夸佐頓與基本設計的方法中發現。但於風景畫上運用力學對稱，有時會造成一個結果：若樹幹邊緣剛好位在畫面黃金點上，它可能會破壞平坦畫面——過度強調樹與距離之裂隙。另一點是，若樹幹中心位於黃金點上，畫面會有點像喬治式建築風格般莊嚴肅穆。再說，任何正規形式設計（有上百種：數字、測量、審度與幾何），只要能使繪畫在審慎狀態下進行，都很有運用價值。剛開始，最好先搞清楚你畫布的中心點所在。

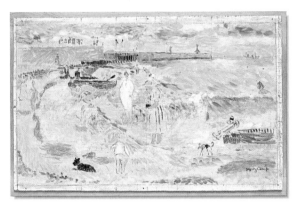

很多測量標記明顯畫在板子邊緣

照相，1954年

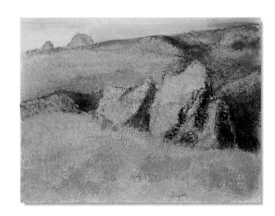

寶加，
岩石風景，
1892年

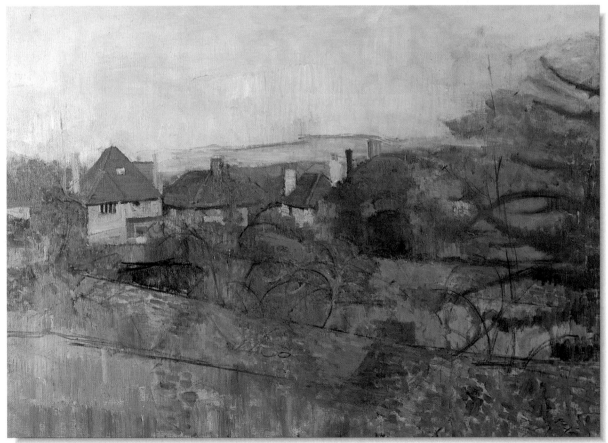

巴斯摩，市郊花園，1947年

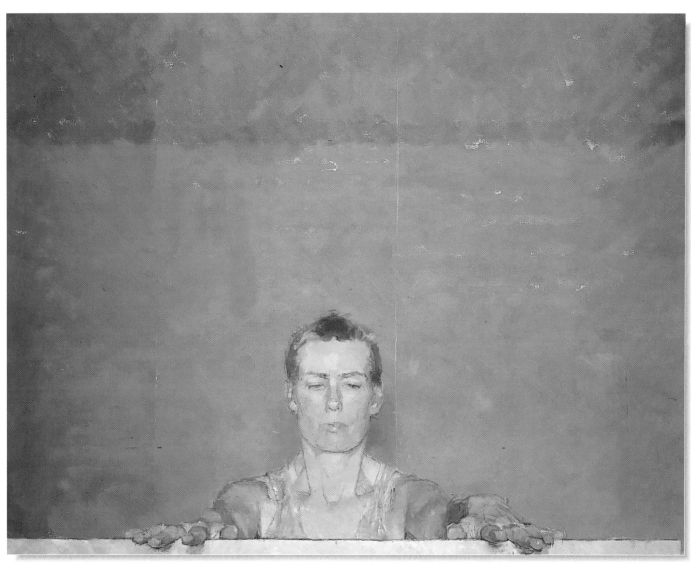

從蘇珊頭頂到畫頂端剛好是蘇珊的手臂長度,從她的頭到
畫布左右兩邊亦是類似距離。而她坐的地方與後面牆上的
襯紙亦有一臂之遙。

喬治,一臂之遙,1990-94年

喬治,撒克斯漢之春,1990-94年

幻想與聯想(Vision and Association)

我年輕時,常做惡夢;若睡前記得上次的夢魘,便不會再入夢。或許一些像這樣的想法——一種不安的象徵——令我將自己的名字和死亡日期寫在我當時所畫墓園中的墓碑上。畫家史賓塞似乎一直想著在柯克罕教堂後的親切墓園,因家人會在那兒與他相會。他離家很遠,爬上山丘,經過煤氣廠到達葛拉斯高港公墓。他說:「我好像看到墓園在廣大平原中央升起,平原上萬物都復甦,且朝著墓園移動……因此我知道復活會從這山丘被命令出來。」(「命令」字眼暗示史賓塞想到的較多是軍事演習,非家庭聚會。)讓史賓塞的畫作如此迷人的原因,是他表達復活的手法是用帶著散文似的風格,且畫得像廚房裏的杯子般樸素清楚。如果你心中有任何夢魘或任何聯想急欲表達,可以像史賓塞常用的方法,畫一朵雛菊、一塊墓碑或一葉青草——甚至(像魯東一樣)畫一根樹幹;或相反地,展翅與夢魘同遊。布雷克說:「宇宙萬物總令我困惑不安。」他舉莎士比亞的一段話為例:「憐憫像個新生嬰兒,騎乘在微風中的盲目戰士上。」為此,一株謹慎描繪的蒲公英也無太大助益。基夫的奇幻動物世界居住在鮮活的色彩領域中(其中任何東西都可能是毒物,或令你沈迷於想像世界,宛如在雨林之中):神秘的地底之花、樂園和奇觀。

史賓塞想像自己在
「百夫長的奴僕」中
之自畫像

仿史賓塞

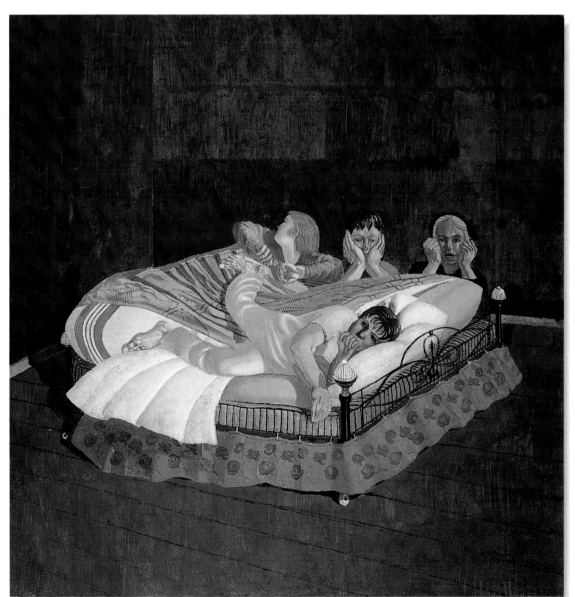

「嫉妒女神」,　仿喬托
史賓塞年輕
時,身邊帶著
一些有關喬托
的書。

「蛇」　仿魯東

史賓塞,
百夫長的奴僕,1914年

維多利亞式墓碑跟在柯克罕的很像。史賓塞必定對事物有極正確的觀點，而且
只要有一種繪畫方法似乎就足夠(在較高層次，卡巴喬確也如此)。

史賓塞，葛拉斯高港公墓，1947年

基夫幻想奇異
的民間傳奇，
滿是狂亂，
以背景的火山
爆發表達。

基夫，馬車，1981年

埃及的啓發(Egyptian Inspiration)

羅傑斯畫著綠袍的外科醫生。做胸腔開刀是很危險的手術，它讓我想起古埃及法老圖坦卡門。在埃及，宗教深入遍及整個社會。手術與宗教儀式當然有天壤之別，因爲儀式總是神秘傳奇，全世界各地都有，但沒有任何地方像埃及有如此明顯的神秘感。正是這股神秘強烈吸引了藝術家，並且協助他們淨化作品。我臨摹圖坦卡門擲矛。它也成爲烏格勞素描、繪畫與雕刻的參考姿態，他稱它爲「持矛女」。克利受埃及藝術圖像與色彩影響，其創作活潑有生氣；霍克尼則被那敏銳的覺察力和遍布各處的裝飾之明亮迷人美感吸引；烏格勞喜歡堅硬、井然有序的寫實。埃及藝術形式很單純化，只運用極少的色彩。遊埃及後的影響會淨化好藝術家的作品，然而他們得先勇於面對獅身人面像和金字塔那完美計算建造的偉大。

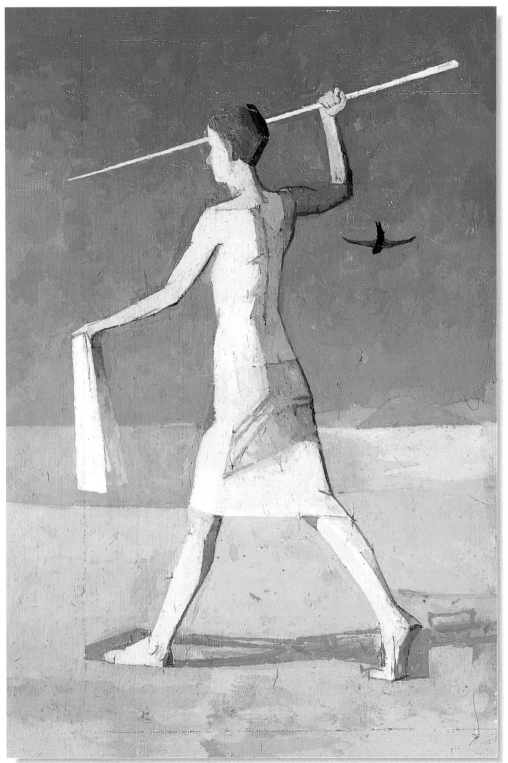

「聖牛」　　　仿圖坦卡門寶藏

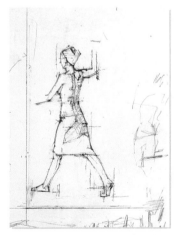

對照模特兒畫。雕塑與素描爭辯，素描與繪畫爭辯，而形體則會變得堅實或姿態錯誤、疲倦。透過各種媒材多練習，不妨買些塑膠黏土。

烏格勞，擲矛者，1986年

烏格勞在擺出圖坦卡門擲矛姿勢的女孩後方加上鳥和海景。矛爲儀式之用，準備獵殺河馬。

烏格勞，埃及持矛女，1986-87年

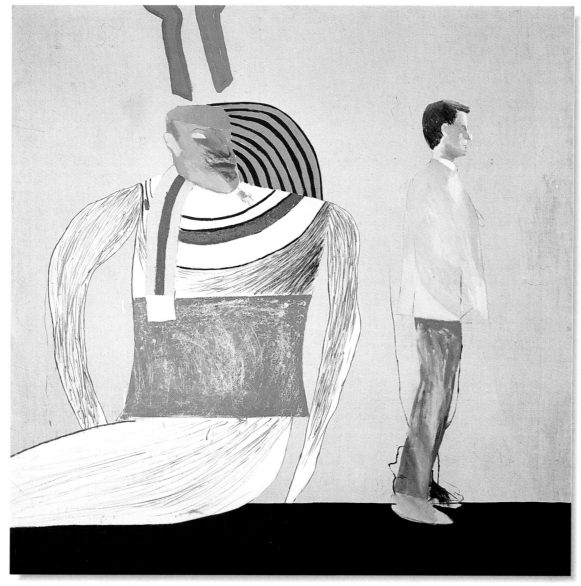

霍克尼的電影演員可能是卡爾洛福。埃及對早期電影而言是最佳誘惑,畫家取用其裝飾性條紋、手雕圖案,和埃及壁畫的素畫,再把它們和諧地與朋友畫像組合。像幅巨大清晰的霍克尼蝕刻版畫,另外加上顏料。

霍克尼,在美術館中
(或你在錯誤的電影中),1962年

仿古埃及雕刻

曼帖尼亞,戰神、黛安娜
和彩虹女神,1490年代

「埃及
持矛女」

仿烏格勞

矛箭、各種棍棒和支撐物都出現在
古典藝術中,後來出現在人體畫室。
因爲棍棒是筆直的,正好突顯旁邊
人體的曲線。

吉爾蘭戴歐 (Ghirlandaio)

吉爾蘭戴歐畫了一幅世界知名且深受世人喜愛的繪畫,畫中老人的鼻頭上長有贅疣。醜惡最能吸引美麗,繪畫如此;就如歌劇亦然,最感人的樂章總是有關謀殺、心碎和苦痛。苦刑是殉道者要到天堂必經之路;米開朗基羅在西斯汀教堂壁畫中畫出聖巴托樓米手持畫家自己剝下的臉皮,提香也在他最偉大畫作中畫出馬爾思雅斯被活生生剝皮。

吉爾蘭戴歐最令人嘆服的是那種對周遭人物的樸實關切,和能以人物日常生活的平凡臉孔創造出偉大構圖的能力。他幾乎超越風格之上。有很多看似平凡樸實的繪畫應該跟那些引人注意的作品相提並論。葛利斯、曼帖尼亞和卡巴喬的作品不如丁多列托、畢卡索或梵谷的作品般耀眼,但它們卻毫不遜色,值得被小心觀看,細細品味。

若要深入了解畢耶洛、吉奧喬內、委拉斯貴茲、提香和林布蘭,一輩子的時光都嫌短。要吸收偉大畫作中暗藏的深意需要很長的時間。可列出一張決心要仔細研究觀看的作品表單。

最近,我覺得很難專心去看羅倫大展。對艾特道夫的欣賞也有些遲緩。有一幅主題空前醜陋的畫立刻引起注意:那就是格林那瓦德畫的「伊森海姆祭壇畫」,它令每個人感動,也令人毛骨悚然,震撼人心。

世上多是沒沒無聞但偉大美妙的畫作。法國繪畫或許搶走德國繪畫的光芒,獲得我們較多的注意力。中國繪畫運用有限的色彩,可能有絕佳的理由。藝術可以是神秘的滌淨,但有些畫家刻意避免。馬諦斯即使臥病在床,都不讓絲毫忍受痛苦的痕跡流露於畫面。雷諾瓦和杜菲被關節炎折磨,但繪畫展現愉悅;波納爾於寂寞的戰時,仍能畫出樂園。

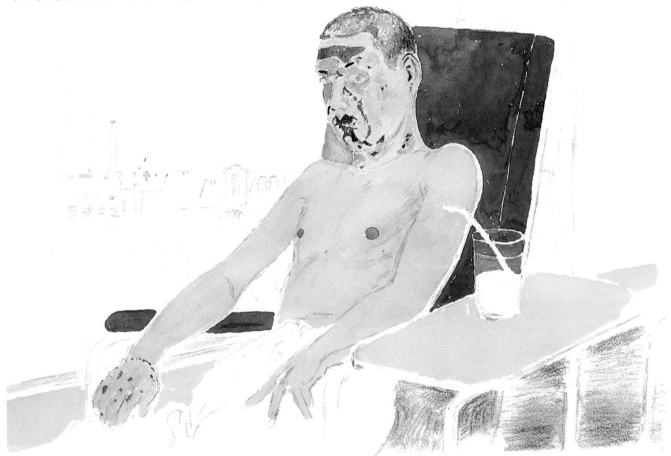

被灼燒的頭,如焦木般脆弱。眼睛急速闔閉,通常能免遭熱灼。這不是大部分人想像中的殉難者聖羅倫斯的頭。缺乏想像力也可能是一種傷害。有些繪畫令人痛苦,慘不忍睹,如傑哈·大衛的「剝皮」——一幅強有力的敘述性繪畫。黑粉筆或黑墨水表達真實傷疤。同克思的外科手術素描跟葛雷的解剖圖解一樣平凡、真實,而且枯燥。

一位燒傷男孩在倫敦東端療養復元,那兒空氣不佳,被硫磺污染。黑焦的疤痕和臂上的新生皮膚,與高大、暗紅的醫院坐椅形成畫面協調。赭黃色上衣保護曾被灼傷的身體。冰淇淋、汽水和電視將幫助他度過漫長的療養期。水仙花瓶、鋼管家具、白色睡衣全都真實呈現其原貌。生病、傷痛都會慢慢復元,太過誇張、戲劇化的安排反而不合時宜。

鉛筆素描仿吉爾蘭戴歐在佛羅倫斯新聖馬利亞的壁畫，「約阿欣被逐出聖廟」中的托那布歐尼頭像。竇加年輕時被這些繪畫吸引，它們也影響了他畫貝勒里家庭的畫像。吉爾蘭戴歐的壁畫滿是一般人——助理、捐贈者，甚至他自己的眞實畫像。葛斯的細緻佛羅倫斯設計影響了他，使色彩和想像力受限，但進入義大利繪畫的精確肖像之路是一大改變。

仿竇加

素描比較這兩個鼻子(此畫收藏於羅浮宮)。兩個鼻子都很美。很矛盾地，那已年老醜陋的鼻子竟跟它幼嫩的配角一樣美。我猜想是爲了撫慰上帝。里維拉、西桂羅士和歐洛茲柯畫大幅苦刑畫。普桑畫聖依若斯馬斯殉道，跟畫一塊麵包一樣沒有「感情」。眞正的痛苦很少出現在義大利繪畫。德國藝術展現強烈痛苦，格林那瓦德的苦痛十分劇烈。有時，無聲忍受痛苦更是深刻。

仿吉爾蘭戴歐

砍傷的雙手被綁著。貝克曼使用同樣方法畫出構圖極佳的作品。紅紅血跡被當成紅顏料般處理。哥雅的「戰禍」也是藝術上的「瀉藥」。使用小筆觸仿痛苦。貝克曼曾在一所軍醫院內畫素描，它們都很尖銳且表現強烈。

仿貝克曼

血的表現比貝克曼的血紅顏料更眞實。在「釘上十字架」圖中，血向下流；在左圖「從十字架卸下聖體」中，血則朝上流。迪克斯早期善於表現傷痛。一種帶膿的藝術——創傷。

仿林布蘭

竇加 (Degas)

竇加跟塞尚一樣,生來好命,有個銀行家父親,家境富裕。他受教於柯涅的學生(柯涅是德拉克洛瓦和傑利柯的老師),就讀於法國最有名的大路易高中。高中會考成績顯示他聰明絕頂,本來被安排學習法律,但他決意要當歷史畫家,於是進入藝術學院,從此系統中選習對他有助益的——他並不叛逆,但也不停留原處,他不需要他們的獎學金或任何獎。他到義大利梅迪西城學校學習人體素描(梅迪西城學校是位於羅馬市的法國學校),且認真臨摹任何吸引他的藝術。

他喜愛臨摹。在義大利,譬如,臨摹曼帖尼亞「帕勒斯將諸惡逐出美德園」中的維納斯、拉斐爾的「加拉太」、米開朗基羅「最後的審判」圖中的人物、唐那太羅的「大衛」,還有很多其他佳作(較不尋常的臨摹是波提切利的

仿竇加

「維納斯的誕生」)。通常,法國學校的模特兒會採用大師傑作中的姿勢。竇加一生不斷地臨摹,很像「吸血鬼」,用冷血吸取最好的藝術心血。而且他還有個「血庫」,豐富收藏著20幅安格爾繪畫和88張素描、13幅德拉克洛瓦繪畫和200張素描、上百張杜米埃石版畫、8幅馬內、7幅塞尚、2幅梵谷、10幅高更;還有更多,包括畢沙羅、卡莎特和莫利索。他也是個焦慮、未婚的勢利鬼,冷酷無情又享有特權。但反之,他幾乎是最「受良好教育」,且自學聰穎的畫家。他晚期創作的粉彩畫可歸入世界最美妙的畫作。

仿雷蒙第的銅版畫、仿米開朗基羅的「卡奇那戰爭」。竇加晚期粉彩畫多用此種姿態。

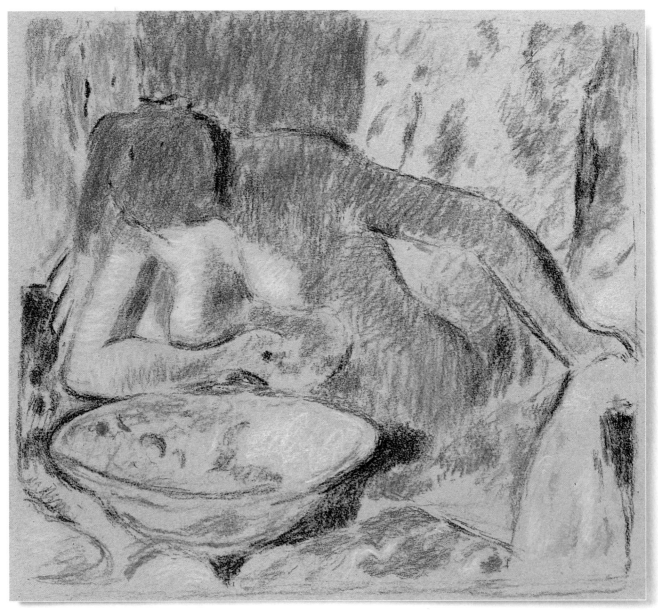

「盥洗中的女人」。除非你的仿很大張,否則粉彩很方便使用。

仿竇加

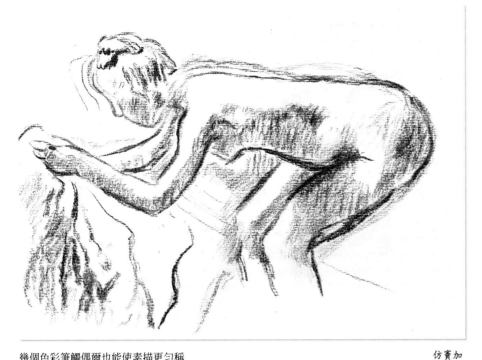

幾個色彩筆觸偶爾也能使素描更勻稱

仿竇加

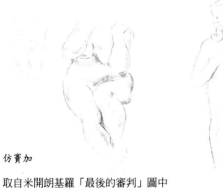

仿竇加

取自米開朗基羅「最後的審判」圖中的人物。會選擇它仿，或許只是因為它位於西斯汀教堂壁畫下方。

仿竇加

仿自波提切利的「維納斯的誕生」

仿竇加

炭筆如顏料般動人地畫出，若加任何色彩都會顯得突兀。

孕婦的雕塑。竇加的雕塑對傑克梅第和馬諦斯為文西教堂製作的青銅像有很大的影響。運用蠟黏土或陶土練習，感受人體的變化。竇加的雕塑或許性感，卻從不是虐待狂。素描出你塑造的人體。

仿竇加

竇加崇拜曼帖那，此圖仿自「帕勒斯將諸惡逐出美德園」。

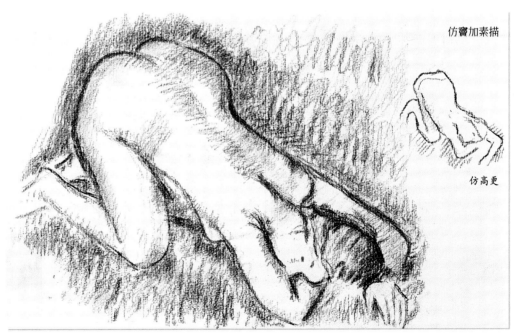

仿竇加素描

仿高更

怪異的姿態有意抗衡「沙龍畫」的甜美

仿竇加

249

樹幹與軀幹 (Trees and Torsos)

偉大繪畫總要「遷想」方能「妙得」，有些畫家需要從自己常畫的對象物中抽離開來，方能創作。波納爾說，當自然明晰可見時，畫家需要警惕，而塞尚總有十分明確的概念只從這可見的大自然吸取符合他特定觀念所需要的。波納爾也說雷諾瓦畫模特兒只為取得動態和形體，從不畫他們本身（雷諾瓦勸波納爾：「永遠美化事物！」）。波納爾說，當自己面對眼前的題材，即變得軟弱；但對提香而言並非如此。所以要小心——勇敢前進！學習魯東，他在小心習畫過樹後，還是能夠為他的奇異繪畫世界創造幻想的奇樹。

年輕的樹不像高樹那樣，使人在相形之下顯得矮小。但即使是小樹也可能比畫布高20倍。有些樹幹很像人體軀幹，如梵谷、康斯塔伯、魯東還有很多畫家畫的樹幹。普桑、布雷克和曼帖尼亞畫過人體蛻變為樹的畫面。人就像樹，年輕時柔滑，年老時起皺紋。想像從你的腳往上畫，或想像你的臀部就是樹根從泥土中露出的部分，而手臂就像樹枝，如普桑的「阿波羅與黛芬妮」圖。

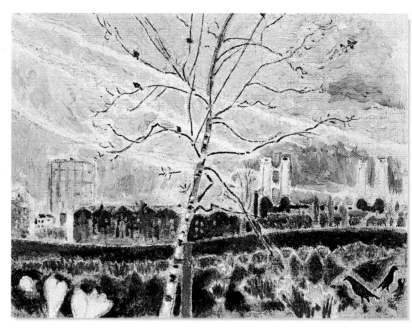

樺樹分隔了畫面，支撐休憩的鳥兒，比例不會太龐大，以免使番紅花和水仙消失。

番紅花與
巴特海發電廠，1994年

借助美國抽象繪畫經驗，和馬諦斯畫女孩痛苦的姿勢，此圖須離遠一點看。畫面堅硬，猶如雷射切割鋼板。藍色後退，整個表面由平塗區域、筆觸和接縫控制。規則已定，看來也是如此。這幅構圖美麗的裸體畫氣概不凡，打破傳統，很和諧地暗示出其他樹枝。

烏格勞，裸體，1990年

曼帖尼亞嚴謹的構圖使得畫面中極怪異
的事物較能被接受

卻爾希港位於泰晤士河區，
也就是泰納從他家中看
夕陽的地方。燒煤污染反
而造成美妙的紅色景象。

卻爾希港，1988年

局部插圖形式使畫家能選擇只讓他有興趣的事物來觀察。
藝術史學家會稱它為「習作」。

克拉普漢公園裏的樹幹

枝繁葉茂的七葉樹。運用鎘顏料畫出
金黃閃亮的綠。

向塞尙脫帽致敬 (Doff a Hat to Cézanne)

畢卡索畫塞尙的帽子，一方面是向他致敬，一方面是想看看他的創新立體派風格能從法國傳統，和這位法國南部繪畫大師那兒獲得什麼。

塞尙出外寫生時通常都穿黑色。大概是預防反光。他畫過一張自己穿著骯髒黑衫和戴著圓頂帽的自畫像。

畢卡索吸取這位偉大畫家的敏銳感性。他畫塞尙的帽子當作大師的畫像。綠色桌布代表聖維多利亞山；它很像塞尙愛用的三角靜物構圖。塞尙在卡爾迪夫畫了一張靜物，畫裏的桌布完全跟山的輪廓相同。

帽子表達性很強。雷傑自己戴著布帽，畫了很多硬草帽、圓頂帽和布帽，廣及各社會階層。他是決心不要看起來像個銀行家。

吸汗籀與耳機

在塞尙的時代，每個人都戴帽子。雷諾瓦在「船上的午宴」圖中畫超過15頂帽子。他最愛畫頭髮和帽子；它們的柔美預先爲波納爾的調和輕柔筆觸鋪路。雷諾瓦收藏各式帽子，以備給他的女孩(模特兒)戴。帽商興奮地教我如何折疊傳統手工製的巴拿馬草帽。試著畫它奇特的外形。畫它側面、上下顛倒、反面、壓扁的樣子，或戴在頭上時的形態。頭上只要一戴上帽子，立見眉開眼笑。

發揮想像力畫巴拿馬草帽帽緣：前面的緣傾斜，而後面則往上捲。畫頂飾有緞帶的草帽。

吸汗籀、帽帶和耳機都緊繞在頭上。

畫出快樂夏日的遮陽帽。赭色加些白，或粉紅加些檸檬黃。一遍又一遍地畫它，帽子極富韻律感的形態自然會在筆下靈活呈現。

「塞尙的帽子」

仿畢卡索

像裝飾帽子一樣畫出它們的各種形態，以　仿雷諾瓦
你對自己所能想出的各種帽型來畫，或因
它們也是戴帽者可愛模樣的一部分。畢耶
洛畫了一些繪畫史上最高的帽子。

仿雷諾瓦「船上的午宴」中之帽子　　仿雷諾瓦

草地上的帽子

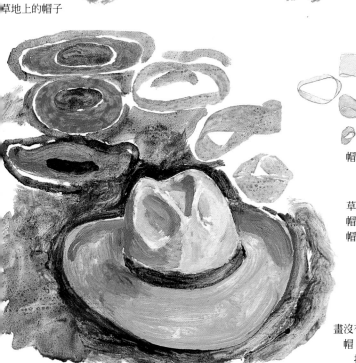

帽帶

草帽的
帽緣與
帽帶

畫沒有折疊的巴拿馬
帽。最下方那頂被
折過，也畫它。

杜米埃 (Daumier)

杜米埃可被稱爲「表現派」諷刺漫畫畫家。他也是雕刻家兼偉大畫家。在他那個時代，寫的字是「清晰的銅版字」。吉爾瑞、勞蘭森與杜米埃在他們的素描中，以相同明快的方式運用鵝毛筆創造擠壓變形、波折起伏的諷刺效果。杜米埃運用廣泛素材且能駕輕就熟。他一生創作4000幅石版畫、1000幅木刻版畫、300幅繪畫，與幾百張素描和水彩。他完全了解如何運用配襯線條來突顯戲劇化的主要線條。他勾畫網狀的舞動線條，然後急速加疊上如大湯匙狀的黑墨表達其深刻情感。

當杜米埃經過蒙馬特附近的貧民區時，感慨道：「我們有藝術做爲慰藉。但這群貧苦可憐的人有什麼呢？」他悲天憫人，卻置身於殘酷無情的世界。他曾因一幅政治性版畫被關入獄；他應該不會了解一個世紀後，紐約的垃圾桶派藝術家必須擠破頭趕上報紙截稿時間。或許你聽過，曾有個年輕菜鳥記者格拉肯斯必須破門進入謀殺現場速寫死者，且在隔天以前靠記憶完成現場周遭描繪。霍普、史羅安、貝洛斯、葉慈和杜米埃或許都曾面臨必須在期限內做某事的壓力。

素描臨摹杜米埃將面對強大挑戰，杜米埃捕捉生命和光線，戰戰兢兢如打仗，我難以望其項背。他嘲諷了我曾提過的「繪畫非素描，或素描非繪畫」的想法。

這位顧客是因購買欲強、貪婪或只是高興欣賞？　　仿杜米埃

唐吉訶德與桑焦潘札必須用畫筆素描——在這兒，素描即繪畫。　　仿杜米埃

盧保德的誇張化石版畫把杜米埃29歲時的鼻子傾斜成極誇張的角度。戲劇誇張的諷刺畫以鼻子爲主要表現。最近，有位知名政治家的鼻子被畫得像鳥嘴。孩童時代，我天天看龐奇與茱蒂，它們令我遠離傀儡和布偶，但龐奇的鼻子令我印象深刻。

仿盧保德

「自畫像」（左）；好管閒事的男僕鼻子很像鑰匙孔。　　仿杜米埃

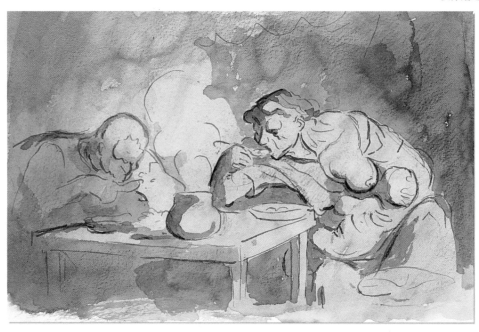

一面喝湯，一面哺乳嬰兒。

仿杜米埃

仿傑克梅第

「鼻子」。很長的鼻子——長到實在很誇張。

「法庭上」　　　　仿杜米埃

法庭之險惡　　　　仿杜米埃

三位莎士比亞風格的女巫　　仿杜米埃

愉快的律師　　　仿杜米埃

杜米埃的題材是法庭上的種種，衣冠整齊
的背後伴隨誇大戲劇化的動作，及其
一切的諂媚阿諛和威脅恐嚇。狄更斯
跟杜米埃一樣，非常關心貧苦、
悲痛的人們，還有法庭背後的故事。
他的小說以分段連載的方式
刊登。他們兩位的許多作品若
未對社會產生影響，將是件
奇怪的事。

仿杜米埃

杜米埃強烈大膽的筆觸，唯妙唯肖，使我的素描相形之下
顯得屢弱。杜米埃需要膽量。我們也必須學習要勇敢、
堅強地去面對素描的問題。圖左人物有點像杜米埃，伴隨
著淚眼汪汪的小丑。

仿杜米埃

「法庭上」　　　仿杜米埃

律師激動誇張的動作　　仿杜米埃

　「兩律師」。故事很微妙。
兩唇緊閉，妄自尊大的律師一副
無所謂的神情。整幅畫跟塞尙
早期一般笨拙。杜米埃對畢卡索
的雕塑和盧奧的繪畫之影響明顯
可見。我們不知萊德是否看過
杜米埃深妙的棕色顏料，
但我相信它們多少對後代的繪畫
和雕塑有廣泛深遠的影響。

仿杜米埃

255

苦與樂的道具 (Props for Comedy and Agony)

「從薦骨到神聖。」

畢卡索

仿畢卡索仿格林那瓦德之畫

默片演員馬克思兄弟留著黑色小鬍子。海爾波有豎琴。卓別林拄手杖，穿寬鬆褲子。喜劇小丑庫柏有個裝滿行頭的袋子供他插科打諢之用。畫家也到處蒐集他們繪畫表達需要的題材道具。達利用拐杖和螞蟻；馬諦斯和尼柯森收集壺罐和各種物體，他們一輩子都可運用在繪畫上。畢卡索說：「在馬諦斯的繪畫中，沒有任何舊物被選來接受成為目標的榮譽。」

畢卡索利用道具為朋友和攝影師扮小丑。他永遠是個精力充沛的畫家，30年代的歐洲滿布愁雲，遍地緊張情緒，他需要道具表達恐慌氣氛。他從小就知道鬥牛的傳統儀式，年僅9歲即畫出流血畫面。畢卡索常運用的繪畫主題便是死亡。鬥牛儀式傳統充滿牛角互鬥、血腥、鬥士英雄、可憐馬兒、受傷戰士、鬥牛與死亡。

1930年，畢卡索畫了幅滿是道具的圖——是他畫過最複雜、最實驗性的一幅，且獨一無二，從沒有被重複畫過。紅色代表血，黃色代表沙，白色代表恐慌。一幅帶戲劇性，層次豐富——淡紫和梯子組合的死亡畫面。他嘗試要創作一幅世界性繪畫，一幅是鬥牛場面又是基督受難的圖。他想要涵括他一生所有精華：在腦中列出所有他想要，有名稱或無名稱的東西，這張列表後來成為偉大繪畫。畫出的點代表鼻孔或鼻子、眼睛或乳頭；畢卡索畫上只有畢卡索才知道的東西。

我不敢列出畢卡索大師的畫面組成構件。但當我速寫臨摹此畫時，有些文字浮現心頭。它們環繞著主要畫面。

雖然畢卡索被格林那瓦德和北方風格那種苦刑畫面吸引，但仍然是南方的刺戮之痛對他後半生的繪畫較有影響。

仿畢卡索
仿格林那瓦德之畫

仿畢卡索仿格林那瓦德

仿畢卡索仿格林那瓦德

海綿　　　　騎馬師　　　　榔頭　　　　　腋毛　　　　牙齒　　　　小人物為大人物的局部　　　　頭髮

護目鏡　　　　項鍊　　　　扯裂的神殿薄紗　　　基督的光芒　　　　馬格達蓮的骨骼-雕刻-臉　　　鼓掌的觀眾

　　頭　　　　受傷　　　　矛　　　　梯子　　　　指甲　　　　腳　　　　臀部　　　　太陽

束腰帶　　　血紅天空　　　腳的戰士　　　手　　　黑暗　　　苦刑　　　玉米 .　　　神

　　草地　　　白臉小丑　　　　緊握的手　　　二位受刑的賊　　　斗篷　　　鬥牛場的沙土

或木屑的顏色

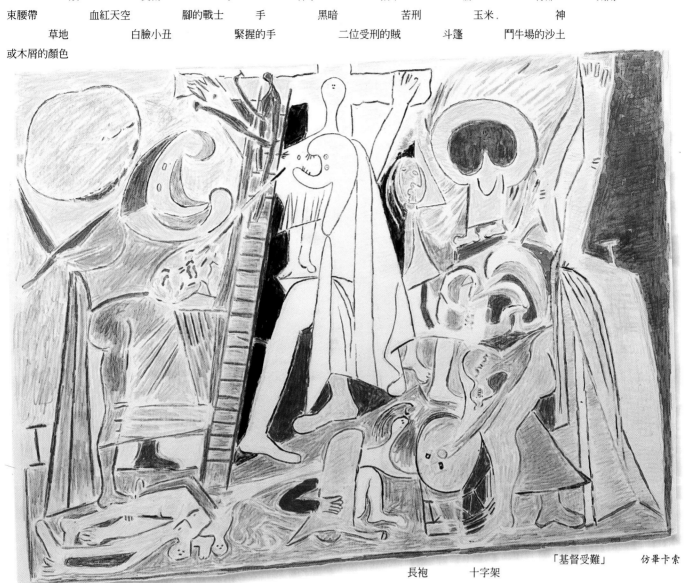

「基督受難」　　　仿畢卡索

　　　　　　　　　　　　　　長袍　　　十字架

　　　　　　　　為基督之袍下注　　　紅色光芒　　　挺直的白色的腿　　　軍人　　　樹或生命之河

綠色的丘陵　　　　受難場的十字架　　　　　　頭盔　　　叉鉗　　　　兵士擲骰子　　　綠神

　　水　　　　　　綠衣　　　死亡之舞　　　螳螂　　　鼓　　　縫合頭蓋骨　　　聖母

仿畢卡索仿格林那瓦德

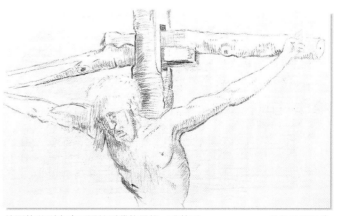

德國的苦刑之痛不同於哥雅的風格，或甚至
林布蘭的傷口之痛。　　　　　　　　　　仿格林那瓦德

257

滑稽畫 (Comical Painting)

兩幅面具扮演喜樂與悲愁，一張白，一張黑。若有傷心事，露齒一笑也就算了。笑可以紓解危險的情緒緊張。滑稽藝術的層面很廣，但主要宗教與深奧藝術不允許經由笑來紓解。若你經年累月翻閱《龐奇》周刊，你會笑不出來。更何況還有如此多的日常生活禮儀。

今日，很多狠毒的喜劇演員玩笑開得越來越過分，滑稽幽默沒有，倒是留下粗暴無禮。他們的玩笑實在沒有什麼深度內容，因此我想他們除了「逗趣步態」，實在沒有什麼可以發揮。

勞蘭森是位偉大藝術家，他那種豐滿圓胖的人體造型是對人類脆弱的同情憐憫表現。在他的水

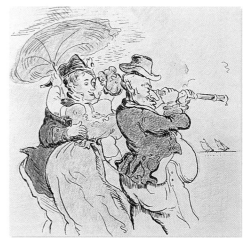

仿馬諦斯

彩作品中，當高傲的女士在皇家學院的樓梯間跌倒，她們並沒有受傷，除了她們的自尊。經過這些和諧弧線的破壞，吉爾瑞只看見四處血跡。當克蘭普素描他的漫畫，勞蘭森的性感屁股變得臃腫。

形式的幽默元素慢慢被掠奪掉。美國滑稽漫畫被李奇登斯坦誇大且嚴肅地表達出來。杜勒和達文西創作可笑怪誕的諷刺誇張畫——它們讓我們自覺英俊；畢卡索的「魚帽」顯示他過人的風趣；於「基督背十字架」圖中，波希的古怪人物頭部變形，露出牙齦。滑稽藝術為嚴肅的繪畫擴大造型語彙。色伯畫的魚，跟馬諦斯畫魚習作的方法並無太大不同，但色伯是為笑而畫，另一個不是。

孔德拉基帶他的小兒子到動物園。大猩猩的眼神如此有力，使孔德拉基都搞不清楚自己在欄內或欄外。以濕中濕法畫出(濕畫紙被裱貼在板上畫，以免紙張彎捲)。

孔德拉基，
動物園，1990年

「偷吻」。用羽筆我可能會畫得比較好。勞蘭森有很多駭人聽聞、極富魅力的素描都在女王的收藏品中。

仿勞蘭森

魚帽與
流行抗衡

仿畢卡索

快樂
農牧神
仿畢卡索

速寫簿仿畢卡索

仿蘇特蘭

藝術家把自己腦袋打開，呈現給世界看。他的智慧、憂慮、流通、金錢、打擊和時間都一目了然。看那流汗的表達方式（運用大水滴狀金屬，畫成藍色代表汗珠）。人都想知道別人也憂慮冒冷汗。畫個奇特盒子，裝滿你所有的煩惱。找出簡單物象來代表你的憂慮，（雪貂竊賊在夜間撕裂你朋友的記憶。趁你未徹底失敗時，趕快把它們畫回來）。把世界上的病態煩惱都畫入潘朵拉的盒子，然後趕快蓋起來。

傑弗瑞，
不安的腦袋，1985年

傑弗瑞說：「不安的腦袋」是年少的煩惱。一半腦袋在懺悔（像個水煮蛋般），上半部打開，爆發出一堆東西：靴子、燈標、棺材、汽車、引擎⋯⋯代表憂懼的物象，有一些直接描繪出來，有些則模糊暗示。

粉紅色的思考泡泡暗示著一種男童子軍的青春期儀式，回憶著半截假面的聯想效果及想要沈迷於陳腐及漫畫式的幻想。

油彩和釉彩畫在打平的鋁片上，在已有底色的鋁片上再加上色彩，達到輕柔的肉體質感。

我們幾乎可以想像其中的故事，色伯很接近馬諦斯的簡化，但目的不同。

仿色伯

祖母有著黑黃牙齒，像堅固的扶手椅。

仿吉爾斯

「堡壘」中的守衛，學習利用網目線作出陰影。

仿勞蘭森

「基督背十字架」

仿波希

藝術日記 (Art Diaries)

每一天的結尾，佩皮斯在他的日記上寫：「然後就上床。」其中似乎隱藏著某種私人密碼。畢卡索的生活則明顯可見，甚至不避諱公開內衣褲。他為作品簽名和編號，如鬥牛士創下殺公牛的光榮紀錄。

保有一本書，專門記錄完成的作品和每日的想法，可能對你非常有助益。通常創作一幅圖的精要都速寫孕育在這樣一本書中。若日積月累保持這本藝術日記，一段時間後，發展中的想像圖案會慢慢成形具體化。我發現春季時，自己特別緊張興奮，到處探索，想要畫速寫。秋季則是回憶，寧靜的時節。一月常是大作品出現的時候。每年七月蒲公英向人們宣告，

夏季會讓你需求更多黃色，且喝更多檸檬水。

作品就像沒有文字的日記，你的藝術書能有多種形式，甚至像是畫廊印的畫冊。波特爾為她每件作品拍下照片，一張一頁地貼在非常專業的個人畫冊中。它也可以是隨手試驗，滿是草稿的速寫簿，像貝多芬複雜交叉得如鳥巢的手稿。我沒有時間記下看過的展覽或見過的人，而且我不常往回看。記憶能裝載多少東西？我寫這本書花了很多時間；但寫作當兒，時間似乎暫停懸著，沒有任何事要記憶的！翻看自己的舊作品有時極有幫助，好像找回某條被遺忘的路子，可以繼續追尋。保有藝術日記使藝術家更能警覺到自己的創作活動。

你的書，包含藝術家一生所有菁華。

我圖畫筆記本中的兩頁，1973、74年。買一本活頁裝訂的筆記本，甚至在封底有個透明袋，可以裝些照片、剪貼資料、一些小紙片。在筆記本上標明年月日期，有助於提醒你著手創作。為每一幅圖速寫上圖解。用公分標示作品尺寸大小（先記高度，再記寬度）、展覽地點；若賣出，記下買者名字、畫價，或是否毀損。我發覺列出未完成作品中使用的媒材很有助益，若我忘記當時使用的色彩，以後會很難達到原來混色的效果。基塔伊喜歡寫下他畫中的物體。書與繪畫可以完美地結合在一起，如布雷克繪圖裝飾美妙的詩。布拉克、馬諦斯、盧奧和其他畫家都有其美麗的藝術書。但也有些畫家很少動筆寫東西，且幾乎不看書。華里斯不需文字就已經夠棒了。

很久以前籌備的展覽。用比例縮小的作品圖解先在紙面上做場地布置計劃。若畫在設計圖紙上（有小方格），可以立刻一目了然掛畫是否適當。

以作品小圖解來決定那些作品要在布饒斯與達比畫廊展出。

米索是個關於小孩與貓的故事，運用畫筆和不防水墨汁畫米索貓。巴爾丟斯於1920年時年僅12歲，但貓對他永遠都如此重要。

仿巴爾丟斯

米索故事的插圖，還有後來畫《咆哮山莊》的插圖，都含有他作品中常見的元素：女孩、自畫像、貓和神秘氣氛。但尼爾、卡洛爾和庫爾貝的作品都很具啓發性。

仿巴爾丟斯

仿巴爾丟斯

《耶路撒冷》
書名頁插畫，
如大不列顛的
放射圖。

仿布雷克

「火、雨雪與燭光」（"Fire and Sleete and Candle-lighte"）

本篇名取自中世紀敘事歌「守喪輓歌」，且配曲在史特拉汶斯基的「短篇樂曲」和布利坦的「小夜曲」中。巴爾托克收集民謠，他認爲只有極富意義的題材內容才會以口代代相傳，而鄉村歌者則快速隱沒。偉大畫家和作家的精品都能經得起時間考驗，久存人心。所有民族與宗教都會產生特有的符號象徵：它們是夢的意象，且形成藝術的基本題材內容。

野牛壁畫、印第安聖潔公牛和畢卡索畫的牛互有相似之處。居住在森林中，你腦中自然有樹的影像；住在被羊群環繞的地方，你會想像羊；與人相處，人體當然會讓你產生強烈意象，成爲某種象徵。大多數有強烈特徵的圖像都能改造。玫瑰、十字架、魚存在於各種繪畫中。曾有極端主義潮流想淘汰繪畫中的符號——這猶如想排出身體中的血液！那是種想要跨越傳統的意圖。若符號象徵表達不夠完整巧妙，也會構成無趣乏味。含蓄暗示的象徵可閃亮、震動、鼓舞，使繪畫活潑生動。

拿枝畫筆，讀頌達奈的詩，再讀右邊的文字。言辭與影像能交會。將任何對你有意義的字詞畫成小圖像或圖解：看會產生什麼有趣畫面。創造神秘意象，嘗試描繪非圖像。你或許認爲這是個困難且沒有意義的練習。畫出一個解釋。參考莫蘭迪，他的圖像是壺罐或介於壺罐的形狀。克利和畢卡索向世界進擊尋求圖像，他們常滿足於瓶罐或骷髏頭、牛或貓的簡單特徵。

孔雀。天鵝。風車。眼淚。沙漏。金碗。杯中蛇。窗戶。手。長在墓穴口的百合。獅。錢袋。老鼠。唇。龍。鐮刀。蝗蟲。羽毛。手槍。長柄叉。太陽。青蛙。犁具。箭囊和箭。烏鴉和金環。橋。魚嘴上的金環。念珠。玫瑰。死在玫瑰花瓣床上。鋸子。天平：其中一個秤盤上有魔鬼，另一個是白天使。地球儀。魔羯。海扇貝。篩漏。骷髏頭。蜘蛛在酒杯上。胸上星。隕星。星環。荊棘。塔。長翅喇叭。井。被兩隻釘子穿刺的心。洞穴。馬靴。燃燒房子。刀。在書上的胸部。島與蛇。梯子與天使。以葉遮身的人。蝸牛。貓頭鷹。罌粟。紫杉。聖靈之手。大鯡魚。玩牌。旗幟。粗屬之手。馬槽。毛毛蟲。胸。肩胛骨。荊棘。結。帽子。野兔。滿月。刺蝟。蒼鷺。青蔥。駝背之人。曼陀羅花。香菇。鏡子。蜥蜴。檞寄生。椅子。紅線。知更鳥。百合。山羊。鼓。蛋。毒蛇。湯匙。拱門。螞蟻。豆子。冷杉。甲蟲。鈴。黑鳥。門。黑貓。黑羊。螺絲釘。骨。靴子。蝴蝶。鈕扣。蛋糕。鉤。蠟燭。山梨樹枝纏繞著紅線。鐘。布穀鳥。狗。羊齒植物。狼。炒鍋。鷗鳥。金雀花。跳蚤。耳朵。鐵鎚。荊棘樹叢。城堡。手鉗。在孩童口中的魔鬼。烤箱。衣櫃。玉米。鑽石掉進酒杯。咬著麵包的狗。海豚救人上岸。鴿子在圓柱頂端。毛毛蟲與樹。

「風景（野兔）」 仿米羅

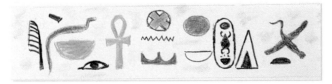

埃及圖像符號

象徵符號遊戲圖

象徵符號遊戲圖

精力充沛的野兔 (The Lusty Hare)

基督教聖人借用了很多早期異教徒的意象。在繪畫上許多象徵不再明顯，就像某些文字或表達方式漸被遺忘，但它們的力量仍保存至今。米老鼠不只是隻普通老鼠，英語中有些表達驚訝之詞因諧音稍做改變，但仍不失它原有象徵。燭光自始至終流傳，而在畢卡索「格爾尼卡」圖中高掛的電燈泡必須成為一種對等。戰火席捲全歐。畢卡索說他要使用「鍋子，任何老舊鍋子」，運用它來表達1945年戰後的虛無厭倦。但他在「藏骨塔」圖中——表達對於殘酷屠殺的強烈抗議——使用鍋子與水壺如此平凡的事物象徵，無法令心志捲縮。既非為「基督受難」，也非為「大毀滅」，他找到這些有力象徵符號，可用來十足表達畢卡索的力量。

仿畢卡索

「水壺、蠟燭、砂鍋」，　　　　仿畢卡索
火焰代表生存，砂鍋則衰弱
悲哀，水壺亦不怎麼振作。
但在「藏骨塔」圖中的砂鍋
和小壺不表達任何跟主題
有關的暗喻。

「藏骨塔」圖中的水壺和砂鍋。畢卡索說：
「我要運用最平凡的物體來表達深刻的含意
——例如，一個鍋子，任何老舊鍋子，每個人
都熟悉的。對我，它是含有暗喻的容器。」

長角女魔。駱駝。鵝。牛。被蜘蛛網罩住的洞穴。燃燒馬車。梳子。火紅的雲。小孩吹泡泡。船上棺柩。羊角。拐杖。鱷魚。星辰的十字光芒。蜜蜂。床。火盆。風箱。鳥丟落花朵。千層岩。孕婦。積木。野豬。穿刺著劍的書。熊。噴泉。鍋。公牛。燃燒的樹叢。掃帚。卷軸。錨。燈籠。鍊子。絞架。狗含著火炬燃燒地球。火尾狐狸。瓶子。嚴肅的頭和從頸部爆長出來的棕櫚樹。船隊。腿上的玫瑰。腳印。魚。花與葉的十字架。分裂的頭。老鷹。

各地還有很多有力的象徵符號沒有列出。例如，澳洲原住民的圖像，或墨西哥有羽毛的蛇——還有更多更多，如銀河繁星一般多。

各種水壺變形　　　　　　　　　　　　　仿畢卡索

象徵符號遊戲圖

用炭筆畫象徵符號。

公牛頭蓋骨代表死亡,花朵盛開的
樹代表春季。

仿畢卡索

仿畢卡索

結語

眞正的衝擊令人狂喜 (Real Shocks are Entrancing)

馬薩其奧在佛羅倫斯布蘭卡奇禮拜堂中的畫令人震驚，直到今日，它給人的衝擊依舊。極端的繪畫方式一旦頻繁出現，很難再讓人有驚奇感。我們早已習慣大幅繪畫、厚厚的顏料堆疊、超強激動揮灑的筆觸，幾近空白的畫布和鮮艷的色彩，再怪誕的方式都難以造成衝擊。然而，藝術必須給人衝擊，它必須像新生戀情，或像新鮮早晨般令人震驚心動，像早晨光輝讓花兒綻放！藝術是靈活感知的，然而今日這感知卻一直令人困擾。對很多人來說，衝擊應該是要安靜，獨自感受。

學習繪畫的技巧需求並沒有很大改變。練習加上觀察的欲望，使我們不致於感到乏味，是學習的重要關鍵。塞尙時代的藝術學校要求每日數小時的嚴格素描和繪畫訓練，先畫古雕刻模型，再漸進到人體練習。塞尙很喜歡在羅浮宮素描臨摹雕像。我父親待過的大雅爾茅斯藝術學校裏的學生必須素描古藝術的石膏像。對他來說，這種要求似乎太可怕，所以他不久就離開那裏。史萊德學院也對教師和學生提出極嚴格的要求與訓練；這使得羅貝茲於17歲時即畫出頗有架式的素描自畫像，史賓塞22歲時即畫出極棒的自畫頭像。

小孩子說：「我想，然後我畫出我的想法。」（我眞想知道是誰告訴我的？）其實應該換句話說會更好：「我觀察，然後我思考，最後我再畫我的想法。」觀看是繼呼吸之後最重要的事。如果我們能夠變凡境爲妙境，如同流汗一般自然，那該多好！

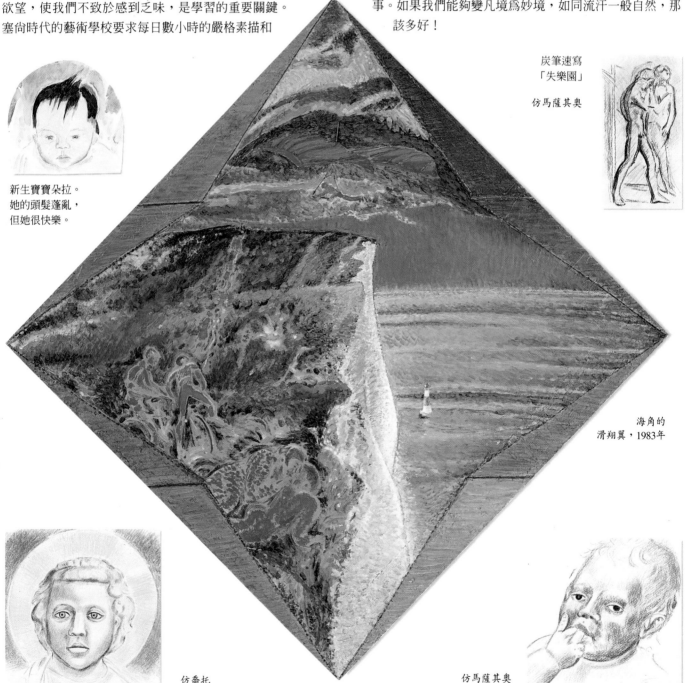

新生寶寶朵拉。
她的頭髮蓬亂，
但她很快樂。

炭筆速寫
「失樂園」
仿馬薩其奧

海角的
滑翔翼，1983年

仿喬托

仿馬薩其奧

「白令海峽的七姐妹」。從月球
上看地球很特別，但視覺上，
它似乎像只不過是調入奶精的
咖啡。從地球上看月亮也差不
多，但比較是乳脂似黃色。主
題呈現它們的原貌，就看
你如何改造轉變它們。

我再一次高高地站在白令
海峽的峭崖上。拂曉時分，
暖和帶點鹹味，帶草香的
海風狂吹陽光照射的大片
崖面。白崖閃爍，像水中
的乳汁，像美味乳酪，像
大白鯨，像貝殼中的珍珠，
像雲中的月亮，像塵菌，像
微淡的翅膀，像新白的畫布。

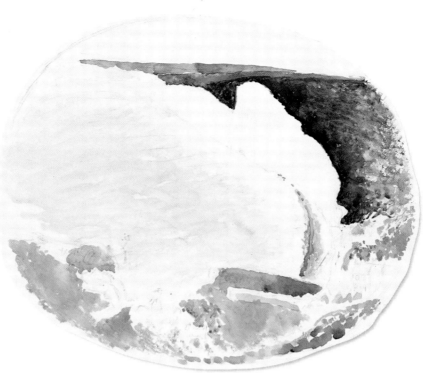

「失樂園」（局部）　　　　　　　　　　　　　　　仿馬薩其奧

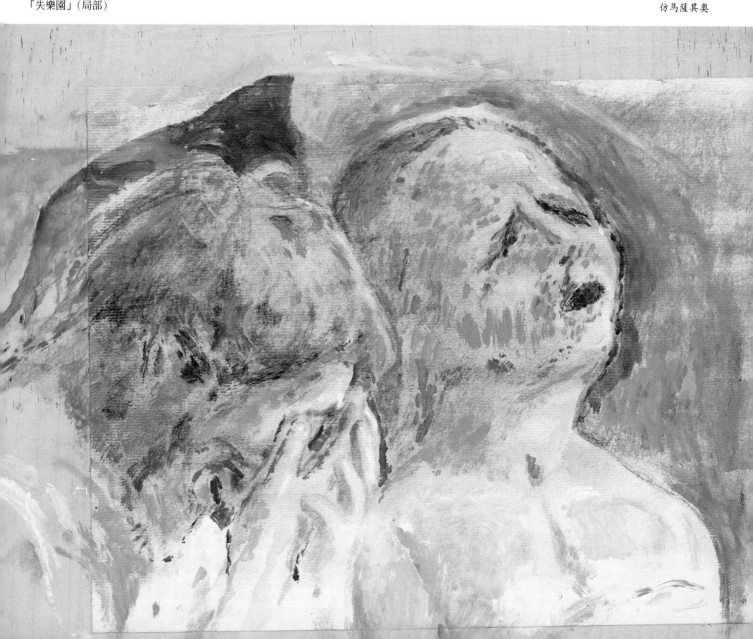

中文索引

英漢對照索引

致　謝

Dorling Kindersley would like to thank the following for their kind permission to reproduce the works of art :

t：上　b：下　c：中　r：右　l：左

Craigie Aitchison: p36 *bl* (detail), p37 *t* (detail), p119 *c*; Bought on behalf of the **Arthur Andersen Art Collection:** p96 *br*; **Arts Council Collection, London:** p78 *t*, p79 *br*, p105 *tr*, pp174–175 *t*, p175 *tr*, p230 *b*, p243 *b*, p245 *t*/© Francis Bacon Estate p92 *bl*, p172 *cl*; **Adrian Berg R.A., c/o The Piccadilly Gallery, London:** p9 *br*, p95 *t*; **Bridgeman Art Library/**Sheffield Art Gallery: Christopher Wood *La Plage, Hotel Ty-Mad, Treboul*, p115 *b*; **British Council Collection:** p24 *br*, p61 *b*, pp78–79 *b*, p79 *t*, p81 *cl*, p83 *t*, p94 *b*, p97 *t*, pp104–105 *c*, p108 *bl*, p126 *cl*, p158 *bl*, p169 *tr*, p184 *cb*, p228 *tr*, p229 *c*, p266 *c*/Acquavella Contemporary Art Inc., N.Y.: p13 *tl*, *r* (detail)/Agnew & Son: p117 *bl*/Anthony d'Offay Gallery: p53 *t*/Sheila Lanyon: p114 *br*/Marlborough Fine Art (London) Ltd.: p127 *t*, p175 *br*, p240 *b*/Victoria Miro Gallery: p91 *t*/Eric Ravilious *Convoy Passing an Island,* 1940–1 ©DACS 1996: p85 *t*/Eric Ravilious *Storm,* 1940–1 ©DACS 1996: p117 *t*; **British Museum:** p245 *cb*; **Browse & Darby, London:** p8 *r*, pp18–19 *b* (detail), p19 *tr*, pp54–55 *b*, p71 *br*, p80 *t*, *b* (detail), p81 *t*, *cr*, *br*, p86 *bl*, p87 *c*, p102 *cl*, p104 *bl*, p105 *br*, pp108–109 *b*, *t*, p119 *c*, p132 *tl*, p133 *c*, pp168–169 *c*, p197 *t*, p201 *t*, p222 *b*, p238 *bl*, p240 *cr*/Balthus *Still Life with Leeks*, © ADAGP, Paris and DACS, London 1996: p44 *bl*/Balthus *La Toilette*, ©DACS 1996: p139 *br*/Mrs Elizabeth Banks: p123 *tl*, p204 *b*/Patrick George: 241 *t*, *b*/Graham Sutherland *Landscape With Estuary*, 1945 ©DACS, London 1996: p78 *bl*; **Susan Campbell:** p201 *b*; **Bernard Cohen:** p59 *t*; **Jeffrey Dennis** (represented by Anderson O'Day Fine Art, London)/British Council Collection: p60 *b*/Collection of the British Standards Institution: pp226–227 *c*; **Stephen Dodgson:** p38 *c*; **Anthony d'Offay Gallery:** p133 *c*; **Patrick George:** p219 *tl*, *cl*; **Nigel Greenwood Gallery:** p8 *r*, p71 *t*, 163, *t* (detail), *c* (detail); **Jason & Rhodes Gallery:** p174 *bl*; **Kettle's Yard, University of Cambridge:** p115 *t*; **Kunsthistorisches Museum, Vienna:** p171 *br*; **Leonard McComb:** p69 *tr*; © **Daniel Miller:** p54 *t*, p72 *br*, p124 *c*, p145 *t*, p152 *bl*, p153 *tr*, p173 *t*, p213 *tl*; **The National Gallery, London:** p21 *bl*, p30 *cl*, pp30–31 *b*, p132 *br*; ©**Royal Scottish Academy:** pp44–45 *b*, p46 *bl* (detail), pp46–47 *b*, pp52–53 *b*, pp64–65 *t* (detail), p79 *br*; **Patrick Procktor:** p234 *bl*; **Royal Academy, London/**Max Beckmann *Bird's Hell,* 1938 ©DACS, London 1996: p185 *b*; **Scala:** p179 *t*; **Science Photo Library/**Gregory Sams: p77 *tr*; **Andrew Stahl:** p157 *b*; **Tate Gallery, London/**Stanley Spencer *The Centurion's Servant*, 1914 ©Stanley Spencer 1996. All rights reserved DACS: p242 *bl*; **Euan Uglow:** pp18–19 *b* (detail), 19 *tr*, p84 *c*, p189 *bl*, p222 *b*, p244 *bl*, *br*, pp250–251 *b*; **Theo Waddington Gallery:** p63 *tr*, p78 *bl*; **Anthony Wilkinson:** p118 *cl*; **Victor Willis:** p130 *br*, p228 *tl*; **Laetitia Yhap/**Collection of the artist: p89 *t*, p99 *cb*, p99 *br*, p230 *tl*/Collection British Council: p99 *t*/Collection Judy Briggs: p98 *bl*/Collection Vanna Potiards: p99 *bl*.

AUTHOR'S ACKNOWLEDGMENTS

This first exploratory "How to"...paint book, the last handmade, home-made, computer-bred art book, owes its existence to publishing bravery and skill on all sides.

Sean Moore's courage made things happen, he chose brilliantly the perfect editor, Timothy Hyman, and he chose the wonderful, youthful partnership of Sasha Kennedy and Neil Lockley. They made words and images flow with electronic ease, and at every stage put Dorling Kindersley skills at my disposal.

For skill overviewed by guiding stars in a vast firmament, thank you to Gwen Edmonds; Toni Kay; Tina Vaughan; Louise Candlish; Tracy Hambleton-Miles; Peter Luff; Jackie Douglas; Claire Legemah; Andy Crawford; Laura Owen; Stephen Croucher; Chloë Alexander, Marion Boddy Evans, and Stuart Jackman. My particular thanks to Malcolm Southward, whose work with early undigested material was difficult and crucial and included the bright contributions about Tutankhamun by his young sons, Will and Sam.

Top initiators are Juliet and Peter Kindersley and Christopher Davis, and for their encouragement and good faith I am glad always. I remember their page-by-page decisions when we invented my earlier book, *Draw*.

I will not thank my friends, but I admire them for helping, and I hope I have not left too many out. In no proper order I applaud Richard Morphet; William Darby, Richenda Hobson, and David Marsh of the Browse and Darby Gallery; Anthony Wilkinson; Nigel Greenwood; Andrea Rose of the British Council; Isobel Johnstone of the Arts Council; Nick Tite and Abbie Coppard of the RA Magazine; Jane Feaver; Andrew Lambirth; Neil Jeffries; Michael Harrison of Kettle's Yard.

Thank you again David Hockney for the fine introduction to *Draw*. His wisdom, without jargon, sent my book to so many more readers than it would have reached by itself.

I hasten to remember the hundreds of artists whose imagery I plundered and travestied, and beg to be forgiven.

Thank you William Feaver for your continuous generous support, the use of your library, and the crystalline clarity of your criticism.

Every effort has been made to trace the copyright holders and we apologize in advance for any unintentional omissions. We would be pleased to insert the appropriate acknowledgment in any subsequent edition of this publication.

Picture researcher: Lorna Ainger
Picture assistance: Nick Lowman

國家圖書館出版品預行編目資料

繪畫 / 傑佛瑞·侃普（Jeffery Camp）著 ；
李淑眞翻譯，. -- 初版. -- 臺北市 ：
貓頭鷹出版 ： 城邦文化發行，1999〔民88〕
面 ； 公分
含索引
譯自 ：Paint
ISBN 957-0337-07-9（精裝）

1. 繪畫 - 技法

947　　　　　　　　　　　　88012021